古典吉他
基础大教程

王迪平　许三求　周　帆　编著

U0299343

全国百佳图书出版单位

化学工业出版社

·北京·

参编人员

王迪平　张剑韧　成　剑　吴　莎　刘振华　周银燕　许三求
赵景行　王　凯　蒋映辉　刘法庭　何　飞　唐红群　刘少平
王清华　周　帆　谢　亮　丁凤娇　罗美丽　姚一迪　刘昆杰

图书在版编目（CIP）数据

古典吉他基础大教程/王迪平，许三求，周帆编著. —北京：
化学工业出版社，2019.6（2025.4重印）
　ISBN 978-7-122-34075-7

　Ⅰ.①古…　Ⅱ.①王…　②许…　③周…　Ⅲ.①六弦琴-奏法-
教材　Ⅳ.①J623.26

中国版本图书馆CIP数据核字（2019）第049579号

责任编辑：田欣炜　　　　　　　　　　　美术编辑：尹琳琳
责任校对：王素芹

出版发行：化学工业出版社（北京市东城区青年湖南街13号　邮政编码：100011）
印　　装：北京建宏印刷有限公司
880mm×1230mm　1/16　印张20¼　2025年4月北京第1版第3次印刷

购书咨询：010-64518888　　售后服务：010-64518899
网　　址：http://www.cip.com.cn
凡购买本书，如有缺损质量问题，本社销售中心负责调换。

古典吉他
基本功练习

郭玉龙手工古典吉他

2018 年 8 月此琴在德国第二届国际吉他制作大赛中斩获银奖

这是迄今为止华人在此领域获得的最高荣誉

化学工业出版社

·北京·

第一章 准备知识

GO! GO! GO! GO!

1. 认识基本功练习的重要性

中国有句古话："练琴不练功，到老一场空。"学吉他就像造房子一样，需要打好地基。学吉他的地基就是练习基本功。而且基本功的训练，可以贯穿到你整个学琴生涯当中。所以学习古典吉他必须先练基本功！

基本功的好坏决定了古典吉他演奏者的实力。学吉他时如果有个愿意为你好好打基础的老师，你就好好珍惜吧！

专业的吉他教师和真心喜爱古典吉他的自学者都知道练习基本功的重要性，但国内目前还没有具体的基本功练习教材，一般认为弹半音阶就是练习基本功，其实这是远远不够的。编者综合了国内多位一线教师的丰富经验，汇总性地编写了这部分内容，相信能对广大青年教师和自学者提供非常有益的帮助。读者应该按照学习指南的提示，穿插性地使用本书。

2. 基本功练习与教程的配合使用

每位古典吉他教师教基本功练习的方法可能都会不一样，但节奏感的培养、力量的加强、左手指伸展以及右手指的组合运用等是每天都必须练习的。一般说来，基本功练习进度要优先于教程学习进度。比如，基本功练习已经接触和弦音练习了，但五线谱教程还没有学习和弦，这时候读者不一定非得把和弦理论学得明白透彻，因为基本功练习主要是练习手指的基本技能，即记住一些常用的和弦指法，而和弦理论知识会在教程体系里详细地学习。

本书的基本功练习分为简易基本功和提高基本功两部分。学琴半年以内的读者只需练习简易基本功，每天坚持30分钟左右的基本功练习作为"暖指操"。学琴半年到一年的读者，所学曲目接近或已超过四级水平后，可逐步加入提高基本功练习内容。例如加入圆滑音的半音阶练习，对左手技能的提高有很大帮助，而要把加入圆滑音的半音阶弹好的话，没有几个月是不容易做到的。接下来的和弦转换练习除了可以训练左手指的灵活性之外，同时也是大横按练习，难度不小。又如高把位音阶换把练习，对左手的移动速度要求非常高，如果没有前面大量的基本功作为基础是很难达到要求的，因此到了这个程度的学生要求每天至少坚持练习45分钟的基本功。后面的轮指练习是左手大横按与右手轮指的配合练习，可以说难度非常大。清晰、均匀、连贯和流畅是轮指练习的基本要求，学生需从慢练开始，再逐步提高弹奏速度。

接近一小时的基本功练习之后，你会发现你的手指和大脑已经处于完全兴奋状态，这时候来回顾前面已弹曲目和学习新的内容，就会感觉得心应手，从而达到事半功倍的学习效果。

3. 调音器的使用方法

吉他调弦有一种最简单的办法，那就是使用调音器。使用吉他调音器能迅速准确地调好各弦，这样一来原本让初学者感到苦恼的事就变得非常简单了。即使是吉他新手，几分钟就能结合说明书学会使用吉他调音器。

国内目前使用较多的调音器是"小天使"系列产品中的"musedo T-29G"。

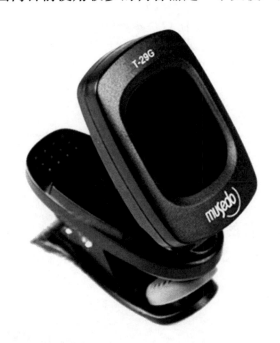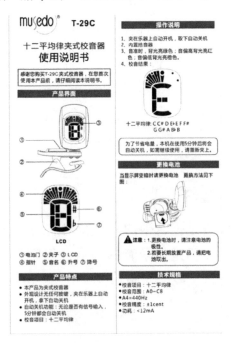

操作步骤如下：

把调音器夹到吉他琴头上，保证振动传递有效。根据吉他第六弦（最粗的）到第一弦（最细的）空弦标准音 EADGBE， 也就是对应简谱里面的 3（mi）6（la）2(re) 5(sol) 7(si) 3(mi)，校音器显示方式是音序 + 音名，例如 1E 就是指第一弦的标准音是 E（mi）。现在开始调第一弦，第一弦的空弦标准音 应该是 E（mi），先看 音名显示 是否是 1E，如果不是 E，请比较现在显示的音是比 E 音高还是低，例如显示 2B 或者 3G 的话，就是比 1E 要低，需要紧一下琴弦，直到音名显示 1E，然后查看屏幕是否变绿色，如果发音低于标准音（即指针低于中间位置），就会显示为橘色；如果发音高于标准音（即指针高于中间位置），就会显示为红色；只有指针在中间才会显示为绿色，表示该弦已经调准了。

其他各弦以此类推。记住：弦序和音名都要准确，即从最细弦到最粗弦依次为 1E、2B、3G、4D、5A、6E。各弦调准后会显示如下：

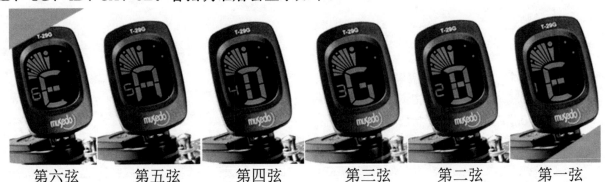

| 第六弦 | 第五弦 | 第四弦 | 第三弦 | 第二弦 | 第一弦 |

4. 手指记号

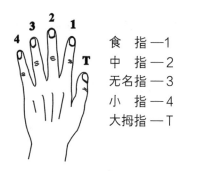

食　指—1
中　指—2
无名指—3
小　指—4
大拇指—T

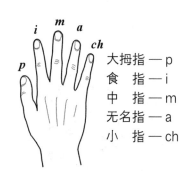

大拇指—p
食　指—i
中　指—m
无名指—a
小　指—ch

5. 认识六线谱

六线谱是把吉他的六根弦对应地划出六条平行的横线来表示两手演奏的位置和动作（即指法），而不是记录音的高低，但它与简谱或五线谱结合对照起来使用时非常方便，既能表示音高，又能表示指法。

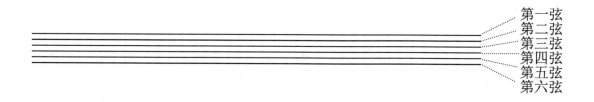

第一弦
第二弦
第三弦
第四弦
第五弦
第六弦

六线谱中吉他常用的演奏方式（独奏、分解伴奏和扫弦节奏）分别用如下方式记录：

（1）独奏（旋律）记谱：在六条线上写上阿拉伯数字。

例：

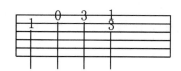

六线谱中的数字1、0、3、$\frac{1}{3}$表示吉他的品格，即左手按第几品，数字所在的线即右手应弹的弦。

☞　注解：1. 第一个音为左手指按第二弦第一品，右手弹第二弦；
　　　　　2. 第二个音为左手指不按，右手弹第一弦（空弦）；
　　　　　3. 第三个音为左手指按第一弦第三品，右手弹第一弦；
　　　　　4. 第四个音为左手指分别按第一弦第一品和第二弦第三品，右手同时弹第一、二弦。

（2）分解和弦伴奏记谱：在六条线上画"×"，此时六线谱上方往往有关于左手按和弦的指法图或标记表示。

例：

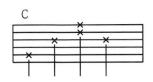 上方的C表示左手要按住C和弦（一个组合指法）
"×"表示用右手指弹响其所在的弦。

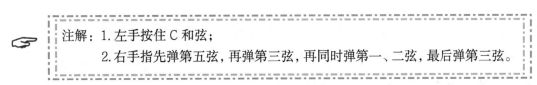
注解：1. 左手按住C和弦；
　　　2. 右手指先弹第五弦，再弹第三弦，再同时弹第一、二弦，最后弹第三弦。

（3）扫弦节奏记谱：在六条线上画"↑""↓"或"↑""↓"等符号，此时六线谱上方也往往有关于左手指法的提示。

例：

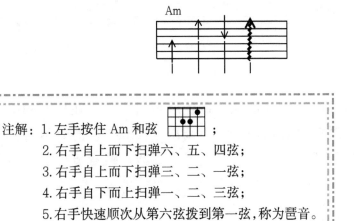
注解：1. 左手按住Am和弦；
　　　2. 右手自上而下扫弹六、五、四弦；
　　　3. 右手自上而下扫弹三、二、一弦；
　　　4. 右手自下而上扫弹一、二、三弦；
　　　5. 右手快速顺次从第六弦拨到第一弦，称为琶音。

六线谱记录音的长短、休止符与简谱对照如下：

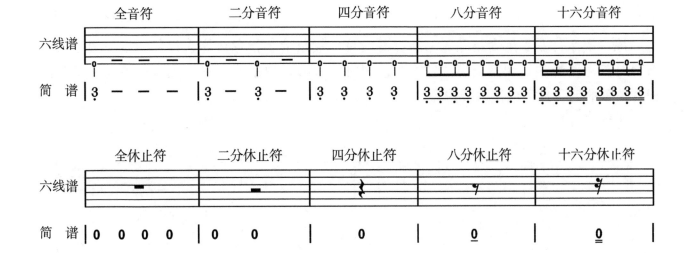

第二章 简易基本功练习

1. 右手空弦音练习

练习方法：①先从慢速练起，应做到各弦发音清晰，弹奏速度均匀。②严格按照右手各手指分工进行练习。③熟练后逐渐加快弹奏速度，做到不用眼睛看弦，并且能快速连贯地弹奏完各条练习。④每条练习可做重复循环练习。

【练习1】

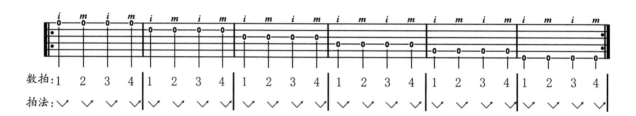

练习提示：右手用食指和中指交替拨弦，拨弦后手指顺势停在相邻的下一根弦上，也就是所谓的靠弦奏法；弹奏时口里要数拍，大声读出"1234"，同时用右脚打拍子，一下一上为一拍。如果不用脚打拍子的话，也可以使用节拍器，跟着节拍器弹奏容易形成良好的节奏感。

【练习2】

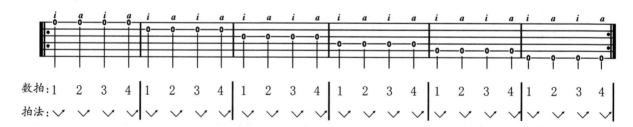

练习提示：右手用食指和无名指交替拨弦，拨弦后手指顺势停在相邻的下一根弦上；弹奏时口里要数拍，大声读出"1234"，同时用右脚打拍子，一下一上为一拍。如果不用脚打拍子的话，也可以使用节拍器。

【练习3】

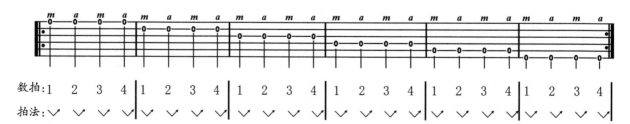

练习提示：右手用中指和无名指交替拨弦，拨弦后手指顺势停在相邻的下一根弦上；弹奏时口里要数拍，大声读出"1234"，同时用右脚打拍子，一下一上为一拍。如果不用脚打拍子的话，也可以使用节拍器。

【练习4】

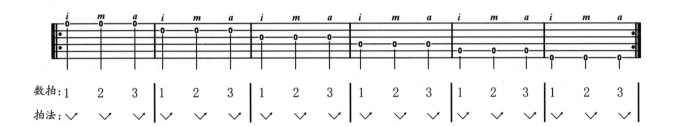

练习提示：这一条练习难度明显加大了，刚开始时一定要慢练。右手用食指、中指和无名指依次轮流拨响同一根弦，拨弦后手指顺势停在相邻的下一根弦上；弹奏时口里要数拍，大声读出"123"，同时用右脚打拍子，一下一上为一拍，要求每小节的第一拍弹得重一些（即按照"强拍、弱拍、弱拍"的规律弹奏）。如果不用脚打拍子的话，也可以使用节拍器。

【练习5】

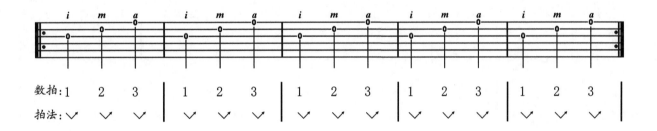

练习提示：这一条练习难度比第四条又加大了，刚开始时一定要慢练。右手用食指、中指和无名指依次拨响第三弦、第二弦和第一弦，拨弦后手指离开琴弦而不靠在下一根弦上，即用所谓的勾弦奏法；弹奏时口里要大声数拍，同时用右脚打拍子，一下一上为一拍，要求每小节的第一拍弹得重一些（即按照"强拍、弱拍、弱拍"的规律弹奏）。如果不用脚打拍子的话，也可以使用节拍器。

【练习6】

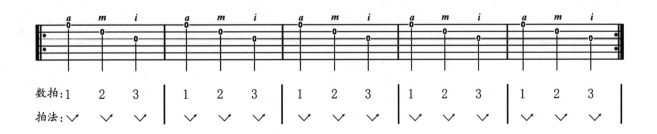

练习提示：这一条练习与第五条类似。右手用无名指、中指和食指依次拨响第一弦、第二弦和第三弦，拨弦后手指离开琴弦而不靠在下一根弦上；弹奏时口里要大声数拍，同时用右脚打拍子，一下一上为一拍，要求每小节的第一拍弹得重一些（即按照"强拍、弱拍、弱拍"的规律弹奏）。如果不用脚打拍子的话，也可以使用节拍器。

【练习7】

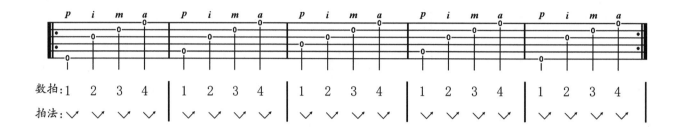

练习提示：右手拇指弹奏每小节第一拍的音，食指、中指和无名指依次拨响第三弦至第一弦，拇指用靠弦奏法，即弹完后拇指顺势停在下一根琴弦上，而食指、中指和无名指用勾弦奏法，即弹完后手指离开琴弦；弹奏时口里要大声数拍，同时用右脚打拍子，一下一上为一拍。如果不用脚打拍子的话，也可以使用节拍器。

【练习8】

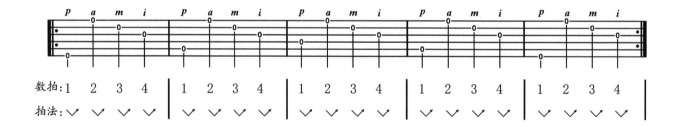

练习提示：右手拇指弹奏每小节第一拍的音，无名指、中指和食指依次拨响第一弦至第三弦，拇指用靠弦奏法，即弹完后拇指顺势停在下一根琴弦上，而无名指、中指和食指用勾弦奏法，即弹完后手指离开琴弦；弹奏时口里要大声数拍，同时用右脚打拍子，一下一上为一拍。如果不用脚打拍子的话，也可以使用节拍器。

【练习9】

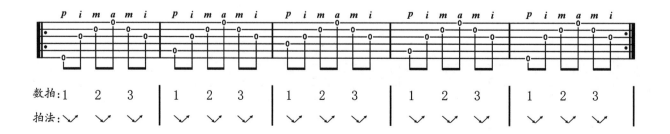

练习提示：这条练习可以说是上面两条练习的综合运用，也是一种常见的节奏性。右手拇指弹奏每小节第一个音，食指、中指和无名指依次拨响第三弦至第一弦，再回到第三弦，拇指用靠弦奏法，而无名指、中指和食指用勾弦奏法；弹奏时口里要数拍，同时用右脚打拍子，一下一上为一拍（右手弹两个音为一拍）。

【练习10】

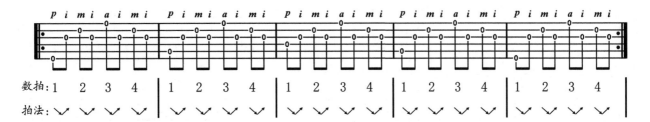

练习提示：这是一条应用非常广泛的基本节奏型练习。右手拇指弹奏每小节第一个音，食指、中指和无名指按标记拨响各弦，拇指用靠弦奏法，而食指、中指和无名指均用勾弦奏法；弹奏时口里要大声数拍，同时用右脚打拍子，一下一上为一拍（右手弹两个音为一拍）。

【练习11】

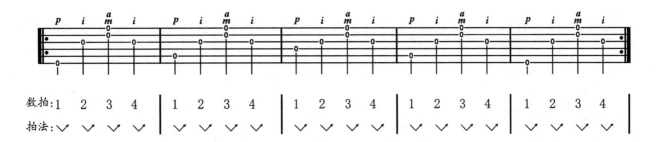

练习提示：右手拇指弹奏每小节第一拍的音，食指拨响第三弦，无名指和中指同时拨第一弦和第二弦；拇指用靠弦奏法，其余三指用勾弦奏法；弹奏时口里要大声数拍，同时用右脚打拍子，一下一上为一拍。

【练习12】

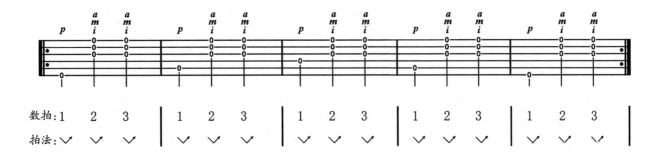

练习提示：右手拇指弹奏每小节第一拍的音，食指、无名指和中指同时拨第三弦、第二弦和第一弦；拇指用靠弦奏法，其余三指用勾弦奏法；弹奏时口里要大声数拍，同时用右脚打拍子，一下一上为一拍。

2. 左、右手配合单音练习

A. 半音阶练习

练习方法：①左手各手指应尽量垂直于指板。②弹奏速度和力度要均匀、连贯。③注意左、右手的协调性。

【练习1】

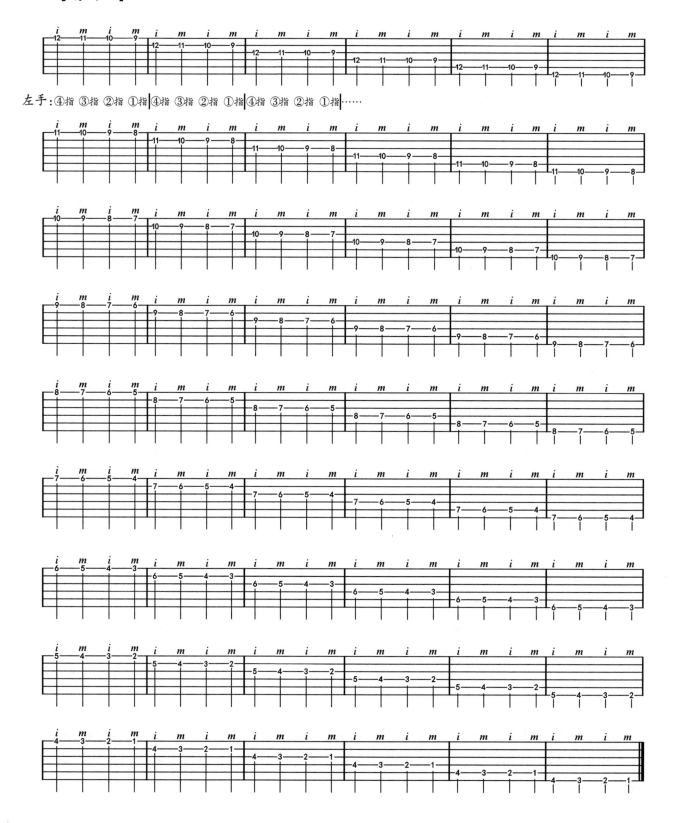

左手：④指 ③指 ②指 ①指｜④指 ③指 ②指 ①指｜④指 ③指 ②指 ①指……

练习提示：这是一条非常实用的双手练习，不仅能训练左右手的配合能力，还能很好地训练左手手指的按弦能力和张开度，难度还是不小哦，所以初学者一定要慢练。年龄偏小的初学者可以只练习前面几行，待技术提升后再弹奏全部。右手用食指和中指交替拨弦，拨弦后手指顺势停在相邻的下一根弦上；左手依次用小指、无名指、中指和食指按弦，左手按一格右手弹一下，弹奏时口里要数拍，每个音都要求发音清晰。练习时建议使用节拍器，速度为每分钟60拍左右，熟练后再适当加快一点点。

【练习2】

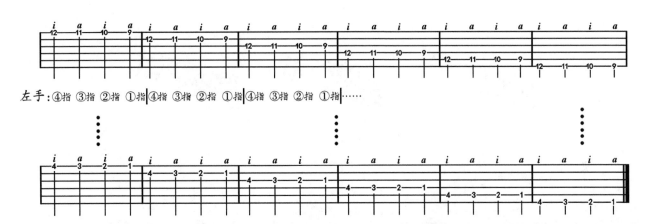

练习提示：这条练习与第一条练习结构相同，所以在篇幅上做了省略，唯一的区别是右手用食指和无名指交替拨弦，其他说明与要求均与第一条相同，练习时请同样认真对待。

【练习3】

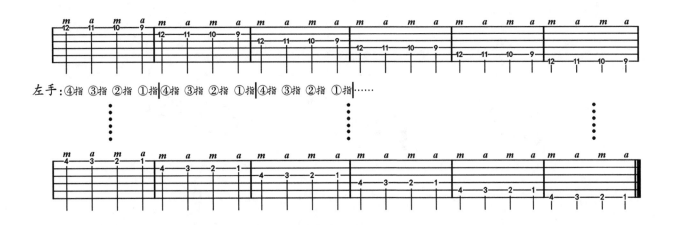

练习提示：这条练习与前面两条练习结构相同，所以同样在篇幅上做了省略，区别是右手用中指和无名指交替拨弦，其他说明与要求均与前面两条相同。

以上三条练习是每日必弹的基本功练习，很多经验丰富的吉他教师都把它作为保留练习，即学生上课时先打开节拍器，花大约10分钟练练这三个半音阶练习，这的确是一种很好的暖指操，不仅能把各个手指活动开来，还能很好地训练双手的各种能力。

B. 和弦音练习

　　前面的右手空弦练习中介绍了一些常见的节奏型，这些节奏型配合左手和弦一起弹奏的话会变得非常动听，和弦有很多，但常用的也就下面十多个，请务必熟记这些必学和弦。编者在教学实践中，一般要求学生第一次记牢第一行的 3 个和弦，第二次记牢第二行的 3 个和弦，第三次记牢第三行的 3 个和弦，第四次记牢全部和弦，初次按和弦时右手可以试着弹奏琶音。注意：演奏时都要找对和弦的根音（即和弦图上加小圈的弦）。

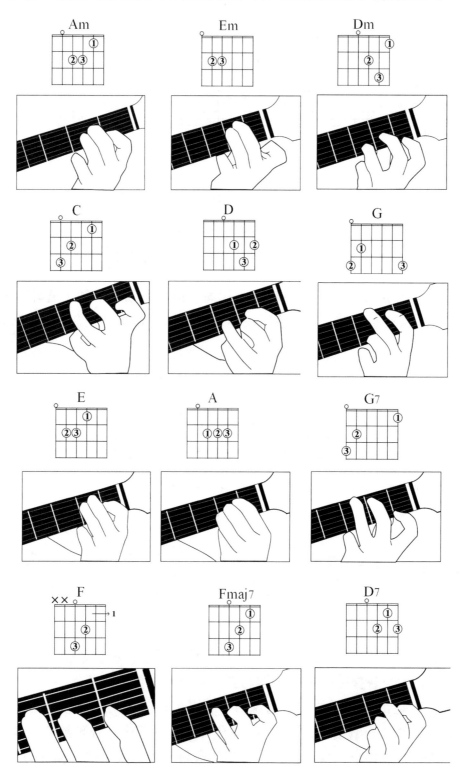

【练习1】

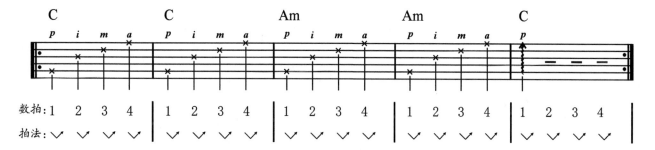

练习提示：这是一条经典的分解和弦练习，左手指按弦要从低音弦开始，第三小节左手换和弦时，只要将左手无名指由第五弦三品移到第三弦二品，其他手指按着不动。右手用拇指、食指、中指和无名指依次拨弦，弹奏时口里要数拍。第五小节右手用拇指琶音奏法，即用拇指从第五弦依次拨到第一弦，要求均匀、连贯，速度要快于分解和弦。练习时建议使用节拍器，速度为每分钟60拍左右，熟练后再适当加快一点点。

【练习2】

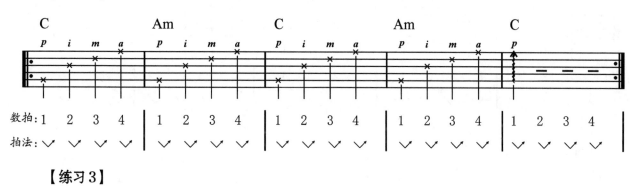

【练习3】

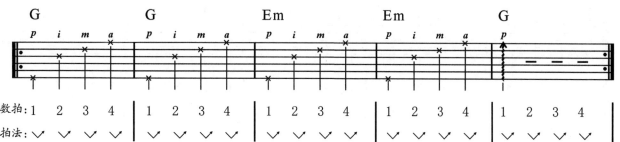

【练习4】

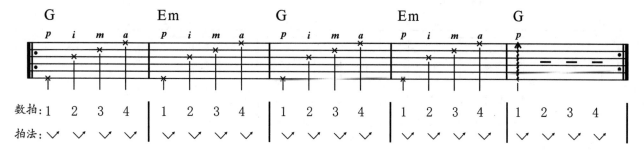

【练习5】

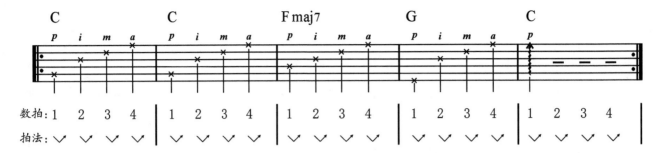

练习提示：这样的分解和弦练习在吉他演奏中比较常见，左手指按弦要从低音弦开始。练习时建议使用节拍器，速度为每分钟60拍左右，熟练后再适当加快一点点。

【练习6】

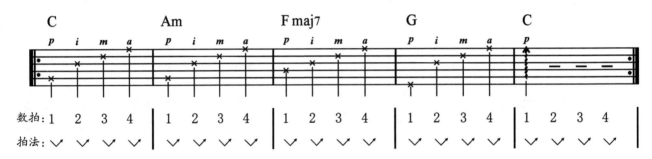

【练习7】

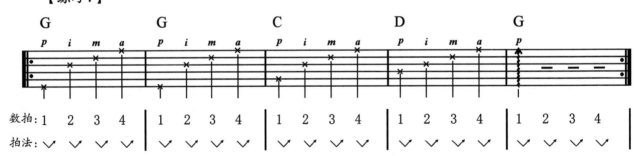

【练习8】

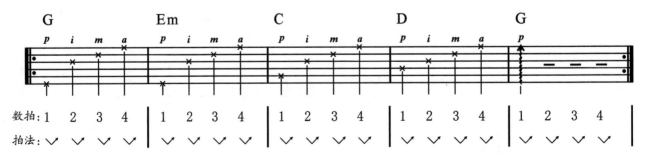

【练习9】

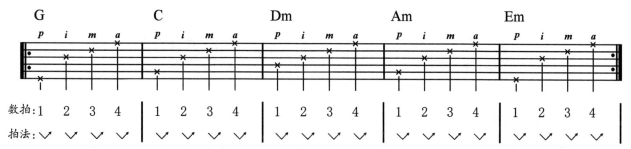

练习提示: 这条练习的右手弹奏方法和要求与前面一页的几条完全相同,这里不再重复。左手依次按 G、C、Dm、Am、Em 和弦。其实左手还可以按前面 16 个和弦中的任意一个,只需注意不同和弦右手拇指弹奏的位置不同而已。下面把常见和弦拇指弹奏第一个音(即根音)的位置介绍一下:C、A、Am、B7 根音在第五弦上,G、Em、E、G7、Em7 根音在第六弦上,Dm、D、D7、Fmaj7 根音在第四弦上。下面五条练习所用的和弦结合根音位置自行选择。

【练习10】

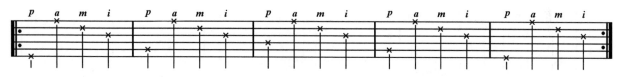

【练习11】

【练习12】

【练习13】

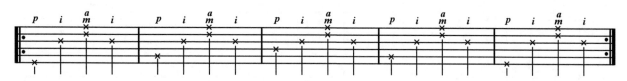

【练习14】

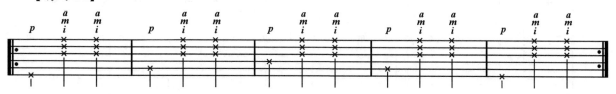

第三章 提高功力练习

1. 圆滑音半音阶练习

半音阶练习熟练以后，可以加入左手指勾弦技巧（也就是平常说的圆滑音技巧）。具体奏法为：左手四个指头同时按住弦，每小节弹响第一个音后左手小指勾出第二个音，弹响第二个音后左手无名指勾出第三个音，弹响第三个音后左手中指勾出第四个音。以此类推。

【练习1】

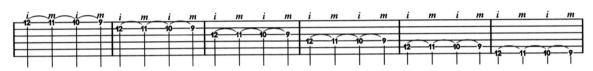

左手：④指 ③指 ②指 ①指｜④指 ③指 ②指 ①指｜④指 ③指 ②指 ①指……

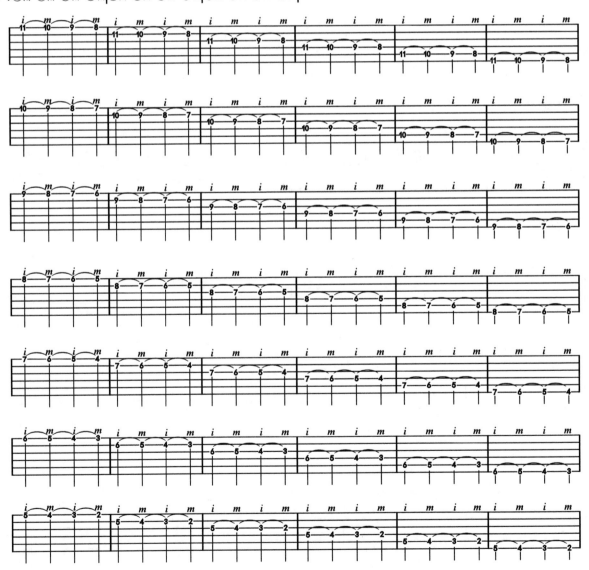

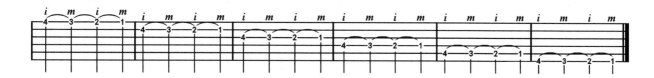

练习提示：这是一条非常实用的双手提高练习，不仅能训练左右手的配合能力，还能很好地训练左手指的独立性和灵活性，难度比较大哦，比较适合有一定基础的读者。年龄偏小的吉他爱好者可以只练习前面几行。

【练习2】

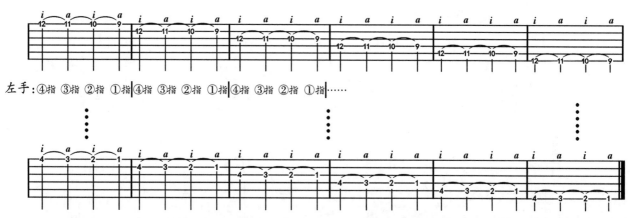

练习提示：这条练习与第一条练习结构相同，所以在篇幅上做了省略，唯一的区别就是右手用食指和无名指交替拨弦，其他说明与要求均与第一条相同。练习时请同样认真对待。

【练习3】

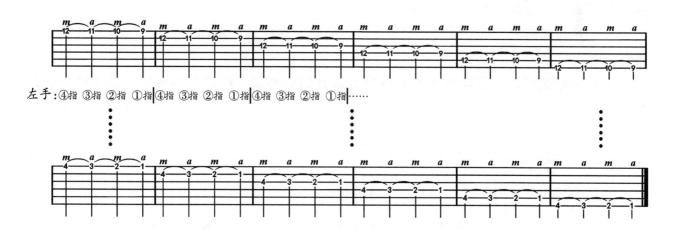

练习提示：这条练习与前面两条练习结构相同，所以同样在篇幅上做了省略，区别是右手用中指和无名指交替拨弦，其他说明与要求均与前面两条相同。

以上三条练习是每日必弹的提高功力练习，很多经验丰富的吉他教师都把它作为保留练习，即学生上课时先打开节拍器，花大约10分钟练练这三个圆滑音半音阶练习，这的确是一种很好的暖指操，不仅能把各个手指活动开来，还能很好地训练双手的各种能力。

2.和弦转换练习

前面的简易基本功练习里，读者学习了十二个常用的和弦。提高功力练习所用的和弦基本上都是有大横按的和弦，虽然也只有十二个和弦，但难度都比较大。这些和弦练习除了训练左手指灵活性之外，还要求过关大横按。注意：演奏时都要找对和弦的根音（即和弦图上加小圈的弦）。

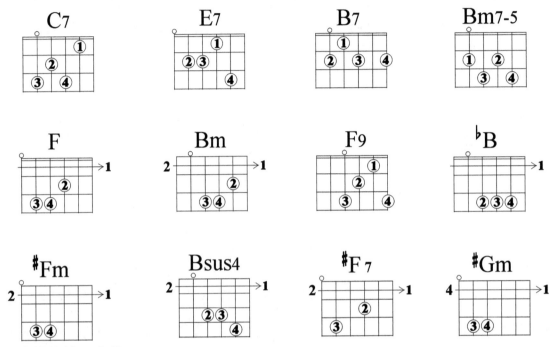

和弦转换练习方法：

①琶音练习。左手每按一个和弦，右手弹一次琶音，依次将上面十二个和弦弹完。弹奏应做到流畅、连贯，有行云流水般的美感。

②柱式和弦练习。左手每按一个和弦，右手弹一次柱式和弦音。应做到各弦发音清晰，弹奏速度均匀。

③分解和弦练习。下面提供了九种较为常见的节奏型，练习时要求按住单个和弦后将这些节奏型依次弹一遍，熟练之后可以尽可能地快速弹奏，可以更好地训练双手的配合。

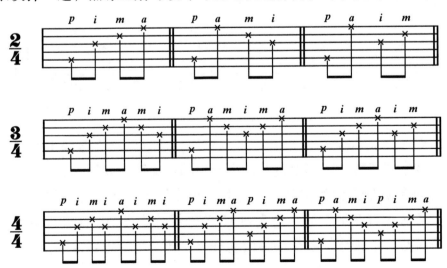

3. 高把位音阶练习

【练习1】C大调音阶上下行练习

C大调音位图

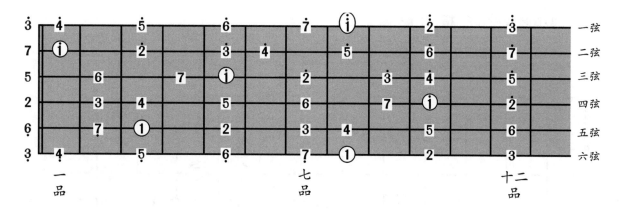

C大调指法图

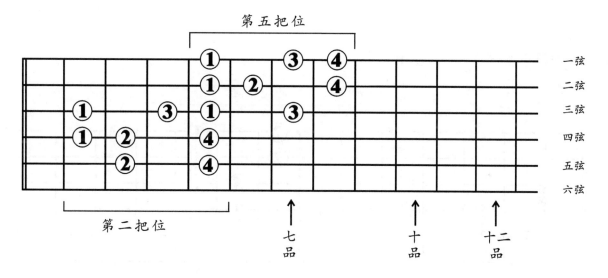

C大调音阶上下行六线谱

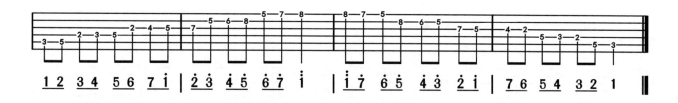

练习提示：

这个音阶练习有一定难度，主要难在把位转换。第一小节在第二把位弹奏，第二和第三小节在第五把位弹奏，第四小节又在第二把位弹奏。由第二把位转到第五把位弹奏时，左手要往右移。各指应严格按指法要求按弦。

【练习2】a旋律小调音阶上下行练习

旋律小调：旋律小调的音阶上行时要将Ⅵ级音和Ⅶ级音各升高半音，主音与Ⅵ级音和Ⅶ级音分别为大六度和大七度关系。旋律小调下行时与自然大调相同，要将Ⅵ级音和Ⅶ级音还原（a小调音位图与C大调相同，省略）。

a旋律小调音阶上行指法图

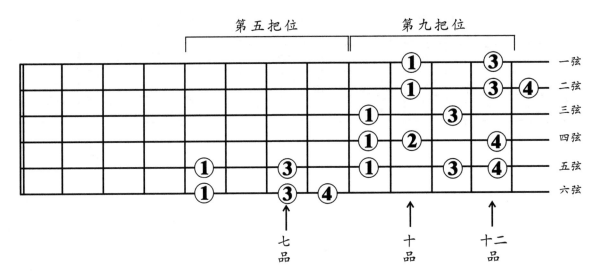

a旋律小调音阶下行指法图

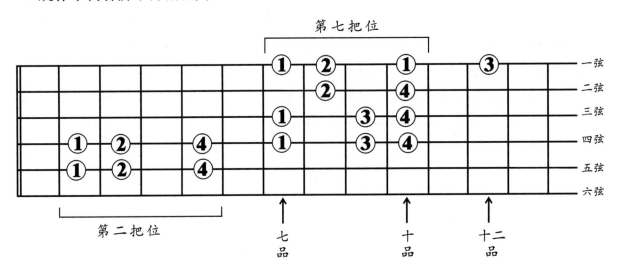

a旋律小调音阶上下行六线谱

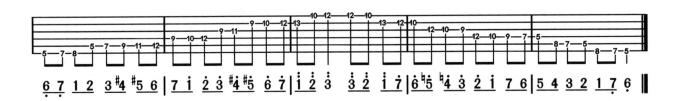

练习提示：

a旋律小调音阶上行与下行所按的音有区别，六线谱上已经有标记。

【练习3】G大调音阶上下行练习

G大调音位图

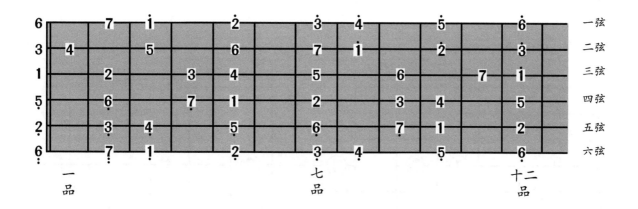

G大调音阶上下行指法图

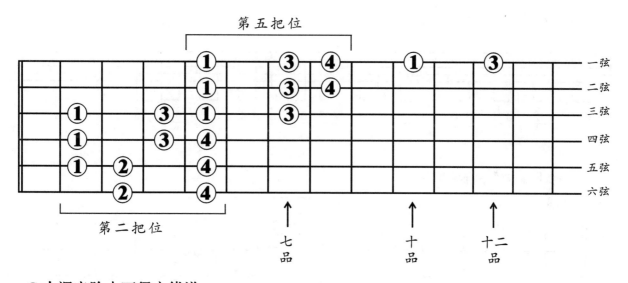

G大调音阶上下行六线谱

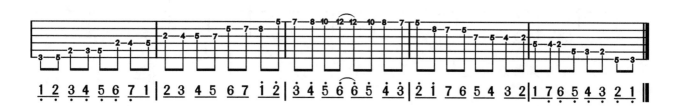

练习提示:

这个音阶练习有一定难度,主要难在把位转换。开头和结尾部分在第二把位弹奏,中间部分在第五把位弹奏。由第二把位转到第五把位弹奏时,左手要往右移。各指应严格按指法要求按弦。

【练习4】e 旋律小调音阶上下行练习

旋律小调：旋律小调的音阶上行时要将Ⅵ级音和Ⅶ级音各升高半音，主音与Ⅵ级音和Ⅶ级音分别为大六度和大七度关系。旋律小调下行时与自然大调相同，要将Ⅵ级音和Ⅶ级音还原（e 小调音位图与 G 大调相同，省略）。

e 旋律小调音阶上行指法图

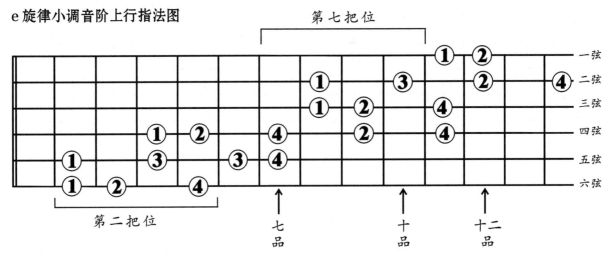

e 旋律小调音阶上行六线谱

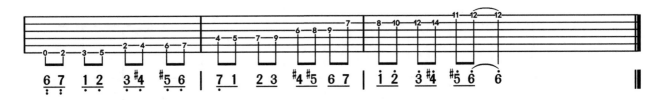

e 旋律小调音阶下行指法图

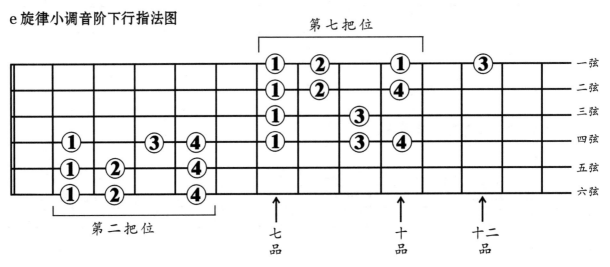

e 旋律小调音阶下行六线谱

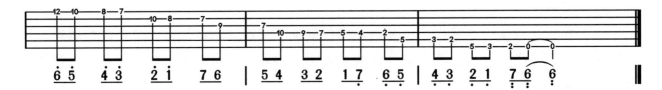

4. 轮指练习

轮指即同音的急速反复。用右手各指均匀、快速地交替弹奏，使细碎的同一音持续反复，构成流水般的旋律，其音色十分迷人。这是古典吉他中最重要且最有表现力的技巧之一。

很多朋友认为古典吉他难学，其主要困难除了难记住乐谱以外，就是难过"轮指"这一关。熟练掌握好轮指技巧，必须有一个月以上每天一小时左右的连续练习。初学时以第一弦为最佳练习对象。首先专门练习无名指、中指和食指的速度、力度和连贯度，练习时每个指头都要有一定的弯曲度，这样才不会弹到别的弦上去。三个指头都用指甲直接碰弦为最好，同时应在无名指上多花功夫，因其天生无力、不灵活，容易影响演奏的连贯度。当三个指头熟练后，再试着把拇指弹的低音加上去，注意拇指拨弦不能过重，其音量应与另三个指头相近。当你的轮指演奏只需注意拇指低音，而食指、中指、无名指已是一种熟练的"机械"动作时，轮指就算真正学会了。下面是编者辅导学生时常用的轮指练习方法。

左手按和弦的变化规律

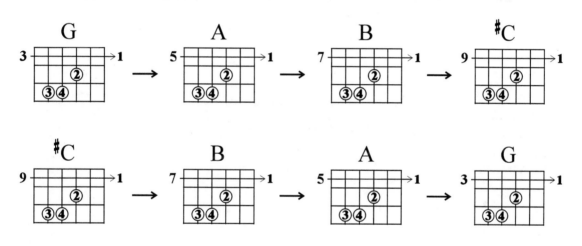

右手拨弦规律

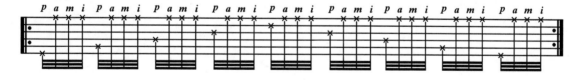

练习提示：

左手每次按住一个和弦，右手按谱面要求完整演奏两遍轮指。即左手指上行依次按 GAB[#]C 和弦，然后下行依次按 [#]CBAG 和弦，左手指上行变化时，轮指演奏会有一种越来越紧张的效果，左手指下行时轮指演奏会有一种越来越放松的感觉。

初学者练习轮指时，右手一定要从慢弹开始，要求弹得均匀、连贯和有颗粒感。左手转换和弦时整体平移手指指型即可。

轮指练习半年以后，如果弹得已经不错了的话，左手指可以按半音移动来转换和弦。即左手指上行依次按 G [#]GA [#]ABC [#]C 和弦，然后下行依次按 [#]CCB ^bBA [#]AG 和弦。

轮指练习熟练到一定程度之后，可以适当增加难度，即在第二弦、第三弦上完成轮指弹奏（左手按和弦变化规律同前），右手弹奏方法如下：

　　右手拨弦规律

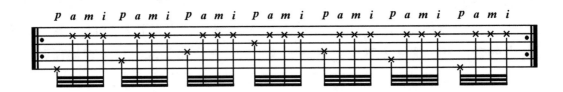

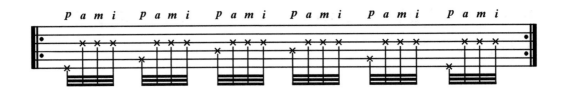

前　言

编者从事吉他教学二十多年，从最初的以民谣吉他为主要内容和以大、中学生为主要对象的教学模式开始，逐步发展到后来的以民谣与古典吉他相结合和以十岁以上学生为主要对象的教学，再到现在的以古典吉他为主要内容并以小学生为主要对象的教学模式，编者似乎终于找到了吉他教学的终极目标。在从事吉他教学的二十多年里，编者广泛结识了全国各地的古典吉他名家近百人，认真学习和借鉴众多吉他名家教材之长处，如刘军老师、姜宏义老师等，从而让这本教材的编写得到提高和完善。

专业的古典吉他教学往往从年龄较小的儿童开始，其专业程度很高，就像大家知道的钢琴教学是从四岁到五岁的儿童开始教起一样。古典吉他使用五线谱，并结合考级进程教学，大多数学生可以从一年级学到小学毕业，甚至更长。很多的年轻吉他教师想从事古典吉他教学，但很不容易找到合适的教材，编者基于对这些同行需求的了解，精心编写了这部教程。本书是一本面向五岁以上儿童以及零基础的青少年渐进学习古典吉他的入门教材。

一、关于基本功练习

本书基本功练习是用六线谱编写的，并以夹册的形式出现，目的是为了方便读者自学使用以及民谣吉他老师转型过渡。古典吉他教学与民谣吉他教学的最大不同就是要练习基本功。编者见过的多数民谣吉他教学是从"四大和弦一套指法"开始，学到后来往往也就是多用了几个和弦外加几个扫弦指法而已，学生以为这样子也就学到家了，没有了继续深入学习的动力。这是因为民谣吉他以唱为主的娱乐属性所致。古典吉他教学则有很大不同，基本功练习是学习古典吉他的开始，而且贯穿于数年的学习过程之中。基本功练习分为简易基本功练习和提高功力练习两部分。简易基本功练习可以与入门篇内容结合使用，即学习入门篇的初学者只需要练习简易基本功。这主要是帮助初学者开发用右手无名指拨弦和左手小指按弦，从而规划好双手控制各弦，并要求做到动作规范到位、变换灵活精准。提高功力练习可以与提高篇结合使用，其内容主要是中级技巧的学习和综合能力的提高练习。当然，进入提高篇学习的读者基本功练习也应该从简易部分开始，只是速度可以稍快一些，因为这是非常好的暖指练习。

二、关于入门篇

入门篇共分为十一章，可供初学者学习一年左右。入门篇从最基本的知识——认识五线谱开始，详细讲解了六条弦上的音符，并做针对性节奏练习；然后以音程、消音、双音、简易二声部、和弦以及第五把位练习为章节主题，使用适合初学的大量乐曲，让读者通过这些乐曲练习深入了解这些专题知识点；紧接其后的是六首简易二重奏曲，这些简单的入门级二重奏曲，如《小星星》，教师弹节奏声部，学生弹奏旋律声部，这样的重奏练习能够帮助入门级学员迅速获得良好的乐感；重奏后面有十多首优美动听的初级乐曲，教师和读者可以选择自己喜欢的曲目来学习。

三、关于提高篇

提高篇内容篇幅与入门篇相当，知识容量可供初学者第二阶段的学习。提高篇主要内容有C大调与a小调、G大调与e小调、大横按、D大调与b小调、F大调与d小调以及A大调与重奏曲等，读者不难看出，提高篇是以调式为主题线索来讲解各调的音阶、前奏曲、练习曲和乐曲的。通过本篇的学习，读者可以很好地加强调性认识。

四、关于卡尔卡西25首练习曲（OP.60）

在完成入门篇和提高篇的学习之后，学习者对常用大小调及基本技巧已初步掌握，或者说已经具备了

初、中级演奏水平，那么怎样进入中、高级水平呢？多数吉他名家一致认为，卡尔卡西25首练习曲是从初、中级迈向中、高级水平的良好阶梯，在这一程度上难以找到更好的替代作品，这就使OP.60成为每一个学琴者攀登高峰的必经之路。因为卡尔卡西25首练习曲称得上篇篇珠华，每一首都有其独到而高效的训练价值。二十五首加在一起，涵盖了全面的吉他演奏技艺（无论技巧上还是音乐上）。

五、经典乐曲和精读五线谱

乐曲部分有二十多首经典的吉他名曲，除了有大家熟知的《爱的罗曼史》等经典吉他名曲之外，还有专业程度非常高的巴里奥斯《华尔兹3号》《华尔兹4号》，以及中国传统名曲《十面埋伏》等。读者如果想学习更多的吉他名曲，可以参考化学工业出版社出版的《古典吉他名曲大全》，该书有185首古典吉他中外名曲。

精读五线谱是面向程度比较高的读者编写的，入门部分为了方便低龄初学者学习，关于五线谱的内容讲得简单浅显，有较高需求的读者以及吉他教师应再深入、细致、系统地学习五线谱的相关知识。

六、怎样使用本书

《古典吉他基础大教程》是一本面向初学者和想转型的民谣吉他教师的教学用读物，全书循序渐进地为读者提供了三年到五年的教学课程安排。那么，不同层次的各位读者应该怎样使用本书呢？

如果您是一位刚刚接触古典吉他的低龄初学者，建议您在专业老师的指导下学习使用本书。这本书的内容从最简单的古典吉他入门基础知识开始，如演奏姿势、右手拨弦基本动作、左手按弦要领、五线谱基础知识、六根弦上的音符练习以及单旋律乐曲和练习曲。轻松入门篇是主要面向低龄初学者编写的，五线谱乐曲安排尽量做到简单浅显，并尽可能多地写上演奏说明，《小星星》等儿童喜闻乐见的曲目会让读者感觉超易上手而又不失乐趣。重奏教学是儿童吉他教学的一个重要环节，重奏可以帮助学生稳定节奏，还能有效提升初学者的合奏能力。轻松入门篇后面部分安排了六首简易二重奏乐曲，如《小星星》《铃儿响叮当》等大多数小朋友耳熟能详的乐曲，小朋友弹奏主旋律，老师来伴奏，这样的教学方式定能让小朋友学习热情高涨、兴致勃勃。

如果您已经学琴几年却还是个"资深初学者"，那这本书将是您摆脱"初学者"名号的不二选择。为什么学琴几年却还是个"资深初学者"呢？基本功不够往往是主要原因。夹页里的基本功练习是您提升演奏功力的极佳途径，打开节拍器，从慢练开始，每天照着谱子练习半小时左右的基本功，然后再来循序渐进地学习乐曲，您的进步会快很多。如果您是一位执着的纯古典爱好者，您可以从经典名曲篇里挑选几首经典乐曲，如《爱的罗曼史》《嘉洛普舞曲》《小罗曼斯》等，这些乐曲优美、经典、好听且小有难度，学会了这些乐曲之后，再练好《卡尔卡西二十五首练习曲》前面的几首，您就可以去掉"资深初学者"的名号了。

很多年轻的民谣吉他教师想转型从事古典吉他教学，您如果刚好有这样的需求的话，这本教程可能是最适合您的教程。本书作者从教二十多年，认识众多的国内名家学者，深度认识古典吉他教学这个行业的实际情况，在教程编写过程中大量汲取了同行的成功经验和方法，从而编纂了这本简单易学、循序渐进和超易上手的《古典吉他基础大教程》。通过这本书的学习，您可以轻松练好基本功，学好五线谱，弹好乐曲，并掌握一套好的古典吉他教学方法。

如果您是一位古典吉他教师，而且您也习惯用《卡尔卡西古典吉他教程》（OP.59）做教材，也需要补充卡尔卡西的另一部提高练习曲，也就是《卡尔卡西二十五首练习曲》（OP.60）。其次，用《卡尔卡西》做教材还需要补充一些中国乐曲来丰富教学内容，增加教学乐趣，本教程里有近三十首难度不大的中国乐曲，如《娃哈哈》《渔舟唱晚》等，还有编纂成小册子的基本功练习也会对您的教学带来帮助。

感谢您选择并使用本教程，希望能带给您帮助与快乐。

编著者

目 录

基本功练习（夹页）

轻松入门篇

应用提高篇

卡尔卡西
二十五首练习曲（Op.60）

经典乐曲篇

附　录

轻松入门篇

几点要求：

①每次练琴前，要先把音调准。

②每次弹琴必须先练习基本功，基本功练习除了可以训练手指力度和伸展性之外，还是必不可少的暖指操。每次基本功练习时间为 30~50 分钟（初学者每次练琴时间一般在一个小时左右，基本功练习时间约为 30 分钟左右；而每次练习在两个小时以上者，基本功练习时间约为 50 分钟左右）。练完基本功之后再去学习新的内容，会感到非常轻松。

③学习新内容时首先要读、唱五线谱，认真看清所弹乐曲的每一个符号，包括唱名、弦数、左手指法和右手指法等。

④养成边弹边唱五线谱的习惯。

几条建议：

①学琴要选用中高档古典吉他（面单琴或全单琴），用几百元的吉他是很难学好古典吉他的；

②练琴时要使用节拍器（手机下载节拍器即可）；

③学习内容可以根据学员的领悟情况来选择，每个章节的曲目数量都比较多，并不要求把每个章节的所有曲目都学完；

④学完简单的乐曲后，一定要学习重奏，因为重奏对节奏、音准等有很大帮助。

1. 古典吉他各部位名称图

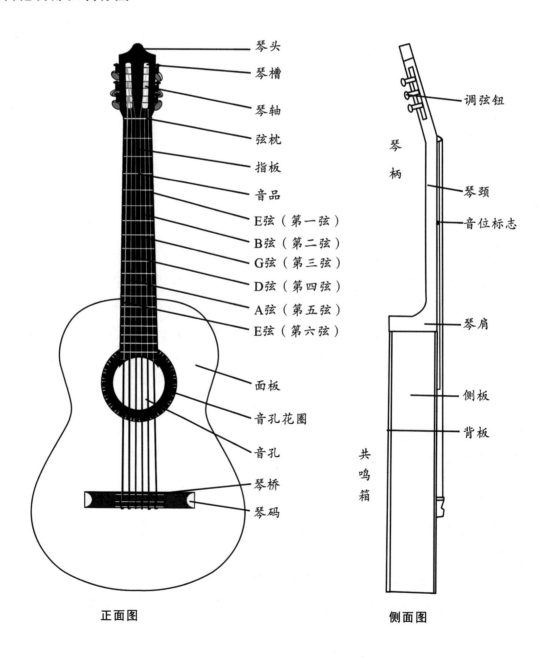

琴头
琴槽
琴轴
弦枕
指板
音品
E弦（第一弦）
B弦（第二弦）
G弦（第三弦）
D弦（第四弦）
A弦（第五弦）
E弦（第六弦）
面板
音孔花圈
音孔
琴桥
琴码

调弦钮
琴柄
琴颈
音位标志
琴肩
侧板
背板
共鸣箱

正面图

侧面图

2. 吉他的特点

古典吉他是世界第三大乐器，在乐器王国中的地位仅次于钢琴和小提琴。那么，吉他为什么享有如此盛誉呢？这应归结于它有如下几方面特点：

①吉他音色独特迷人，其他乐器难以替代。

②吉他音域宽广，有近四个八度的音域。

③吉他演奏技巧丰富，表现力极强。

④吉他演奏形式多样，可独奏、重奏、协奏、伴奏（弹唱），尤其是吉他自弹自唱这种形式深受青年人喜爱。

⑤吉他演奏曲目多，许多大音乐家都为吉他谱过曲。

⑥吉他较容易上手，演奏者能明显体会到学习上的进步。

⑦吉他外形美观、体积小、携带方便且价位低，爱好者可轻松拥有。

正因为吉他具备以上特点，所以全世界的吉他爱好者有数亿人之多，中国的吉他爱好者至少有五千万人，而且这个数字正在日益扩大。

3. 吉他的分类

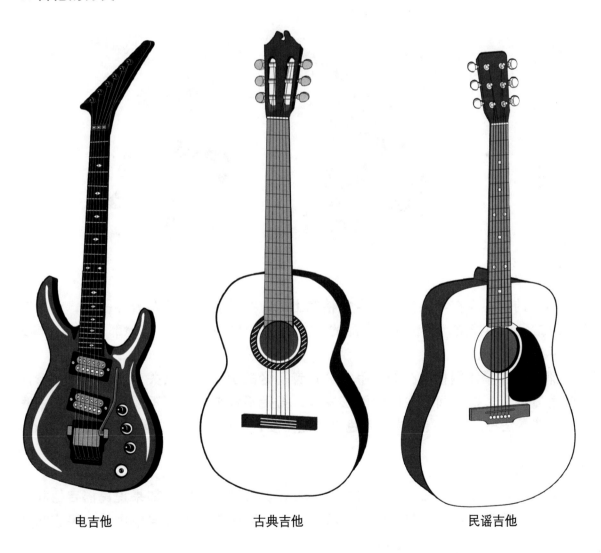

电吉他　　　　　　　　　古典吉他　　　　　　　　　民谣吉他

4. 演奏姿势

　　吉他演奏者一定要使用正确的演奏姿势，并养成良好的演奏习惯。姿势的好坏直接影响观众对演奏者的第一印象，不良的姿势还会阻碍演奏者水平的提高，演奏者应自然、大方、自信，演奏时要昂首挺胸，眼睛看向观众，只用余光注意吉他，切忌埋头"苦弹"，否则观众会觉得演奏者与自己有隔阂。不良的姿势也会影响演奏的技巧和音色，给人留下不专业的印象。

　　吉他基本姿势分为平坐式和跷脚式，演奏者在练琴时应尽量采用平坐式，而跷脚式只是在一时找不到合适的垫脚物件而采用的替代方法。

　　平坐式要领：

　　坐正，两脚分开，左脚放在高约20厘米的垫物上，将琴体凹部稳靠在左腿上，右腿抵住琴体底部，右手肘部轻压在琴体侧板最凸处（如下左图）。

　　跷脚式要领：

　　右腿跷放在左腿上，琴体凹部靠在右腿上，其他同平坐式（如下右图）。

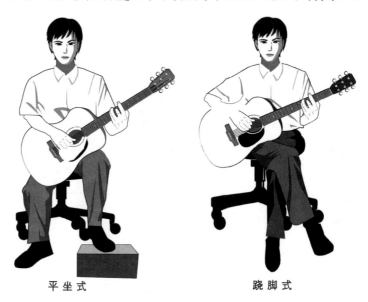

平坐式　　　　　　　　　跷脚式

　　左手动作要领：

　　大拇指的指头靠在琴颈内侧的中央稍偏上处，按弦各指尽量与音品平行，末关节应立起来，用指尖正中按弦，按在靠近音品的上方，手掌弯曲成弧状，其他部位不要碰琴颈。

　　右手动作要领：

　　肘部应靠在琴体侧板最凸处，手掌放在音孔区的上方，各指关节放松呈自然弯曲状，指关节用力内弯，指甲和指尖同时触弦发音，拇指不弹弦时最好不靠在弦上。右手有勾弦奏法、靠弦奏法等多种演奏方式，音色也会随角度、力度和演奏位置等的变化而变化。

5. 右手的发音技术

　　音色是古典吉他的生命，发音技术是学习古典吉他的关键。如果说民谣吉他和电吉他是吉他中的"流行唱法"，弗拉门戈、拉美吉他和夏威夷吉他是吉他中的"民族唱法"，那么古典吉他就是吉他中的"美声唱法"。

①指甲的长度和形状

除了初学者在开始学习时允许用指头弹琴外，其他人都应该用指甲弹琴。手指的长度、粗细因人而异，指甲的形状、软硬度也各有不同，但总的来说，食指、中指、无名指指甲的修剪应该向小指方向倾斜（大拇指一侧指甲短一些，小指一侧指甲长一些）。食指、中指、无名指指甲长度约为超出指尖1~3毫米，拇指一般可修成左右对称的形状，长度也可长一些，具体的长度、倾斜的角度、形状、弧度等，初学者在学习过程中要注意逐渐摸索比较，直到最终定形。

四种常见的指甲形状

总之，指甲的修剪、抛光及保养是很有学问的，很多初学者在这个问题上很容易出错，只有富有经验的演奏者和教师才能给予学生正确的指导。

修理指甲用的指甲锉

②指甲与指头触弦的方式

直接用指甲触弦的方式显然是错误的，因为这样将产生大量杂音。在某些教材中流传的"指肉先触弦，然后圆滑地滑向指甲，再用指甲拨弦"的方法并不正确，这样做容易产生杂音，而且降低了拨弦速度和发音的敏感度，并不可取。

正确的现代拨弦方法应是指甲与指尖同时触弦，指肉同时起到消音的作用，然后再拨弦发音。触弦点对食指、中指、无名指来说是在指甲的左侧，拇指在指甲的右侧。

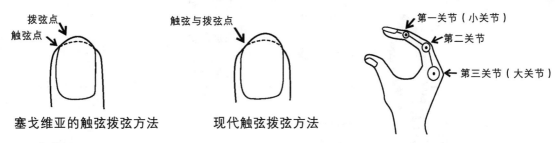

塞戈维亚的触弦拨弦方法　　　现代触弦拨弦方法

③右手拨弦的步骤

漫不经心或不假思索地拨弦是肯定无法发出古典吉他特有的优美音色的，完整的右手拨弦动作至少应由三个步骤完成：

第一步触弦：拇指、食指、中指、无名指以适当的位置，指甲与指肉同时轻轻地放在弦上，准备拨弹琴弦。这个动作非常轻柔，所用力量很小，这是拨弦发音的准备阶段。

第二步绷弦：这个阶段是拨弦的最关键动作，就像射箭时拉开弓的动作一样重要。绷弦的深浅和方向将决定音量的大小和音色的不同。这个阶段是要把琴弦大致向琴身内部方向推或压出一定的距离，这个动作是拨弦三步骤中用力最多的一个动作。

第三步放弦：在绷弦的最大位移处果断地轻微发力，使琴弦从指甲与指尖的触弦点滑向指甲顶部后振动发音。离弦的动作应果断干脆，离弦瞬间的手指运动方向应与琴弦垂直以产生最大的音量，同时避免低音弦发出蹭弦杂音。这个阶段的动作和用力也都应该是很小的。

1. 了解音符结构

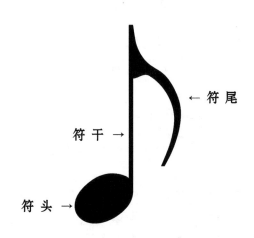

符尾 ←

符干 →

符头 →

2. 认识五线谱

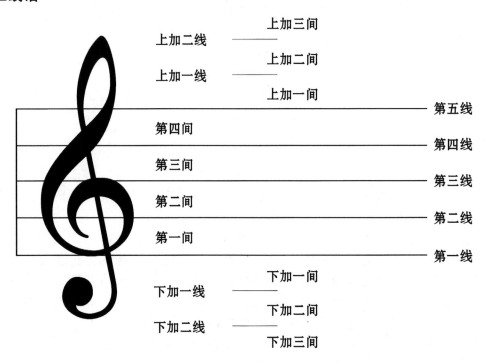

上加三间

上加二线 —

上加二间

上加一线 —

上加一间

第五线

第四间

第四线

第三间

第三线

第二间

第二线

第一间

第一线

下加一间

下加一线 —

下加二间

下加二线 —

下加三间

3.熟悉基本音符

音 符	名 称	时 值
𝐨	全音符	4拍
♩ ♩	二分音符	2拍（全音符的二分之一）
♩ ♩	四分音符	1拍（全音符的四分之一）
♪ ♪	八分音符	1/2拍（全音符的八分之一）

4.各音符在吉他指板上的位置

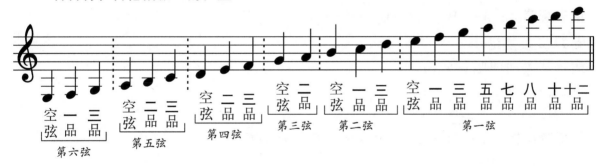

5.吉他指板上的音名图

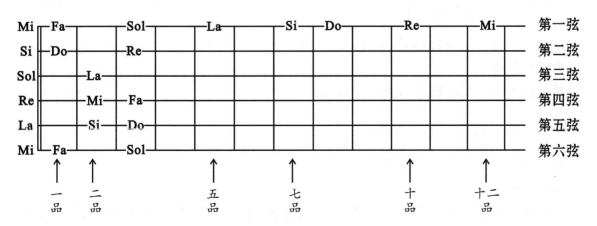

6. 常用基本符号

① 小节线和小节

小节线是一条垂直的线，将音符有规律地划分开。

两条小节线之间的距离称为小节。一般而言，每小节的音符时值相等（特殊情况除外）。

例如：

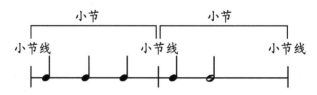

② 拍号

在乐谱开始处的两个叠置数字称为拍号。

例如：$\frac{4}{4}$ 和 $\frac{6}{8}$

$\frac{4}{4}$ ←每小节有四拍 ←以四分音符为一拍

$\frac{6}{8}$ ←每小节有六拍 ←以八分音符为一拍

③ 终止线

表示乐曲到此结束的符号，用 ‖ 表示。

④ 反复记号

表示将记号中间的内容进行反复，用 ‖: :‖ 表示。

例如：| A | B ‖:C | D:‖E | F‖

演奏顺序为：A → B → C → D → C → D → E → F。

⑤ D.S. 反复记号

表示从 𝄋 处再唱奏至 Fine.。

例如：
$\overset{\textit{𝄋}}{}$
| A | B | C ‖D | E | F ‖
　　　　 Fine. 　　　　 D.S.

演奏顺序为：A → B → C → D → E → F → B → C。

⑥ D.C. 反复记号

表示从头反复至 Fine.。

例如：| A | B | C ‖D | E | F ‖
　　　　　　 Fine. 　　　　 D.C.

演奏顺序为：A → B → C → D → E → F → A → B → C。

⑦ 跳节记号

表示反复时，跳过两个 ⊕ 之间的部分。

例如：
　　　 ⊕ 　　 ⊕
| A | B | C | D | E ‖
　　　　　　　 D.C.

演奏顺序为：A → B → C → D → E → A → B → E。

⑧ 结束弹奏记号

乐曲终止在乐曲谱面最后一小节时，用终止线表示即可。若乐曲终止在乐曲中间部分时，用终止线加 Fine. 表示弹奏至此结束。如上面的例⑤。

第三章 认识各弦上的音符

1. 第六弦上的音符

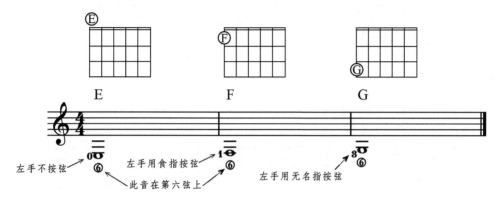

E　　　　　F　　　　　G

左手不按弦　　　左手用食指按弦　　　左手用无名指按弦

此音在第六弦上

全音符练习

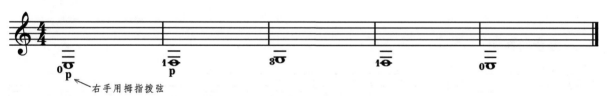

右手用拇指拨弦

二分音符练习

四分音符练习

综合练习

2. 第五弦上的音符

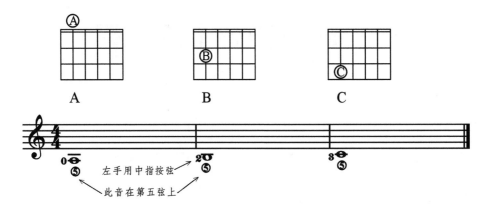

左手用中指按弦

此音在第五弦上

全音符练习

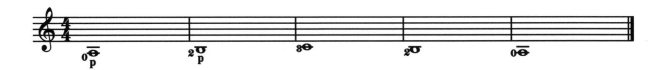

二分音符练习

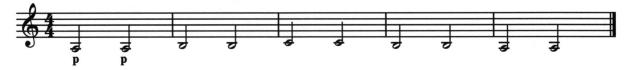

四分音符练习

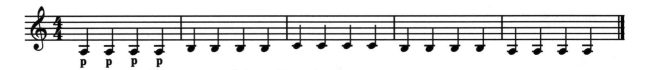

综合练习

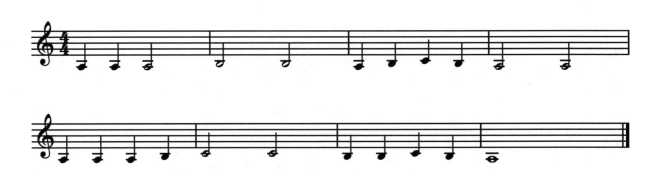

3.第四弦上的音符

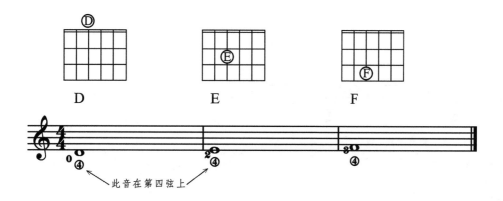

D E F

此音在第四弦上

全音符练习

二分音符练习

四分音符练习

第六弦至第四弦上的音符综合练习

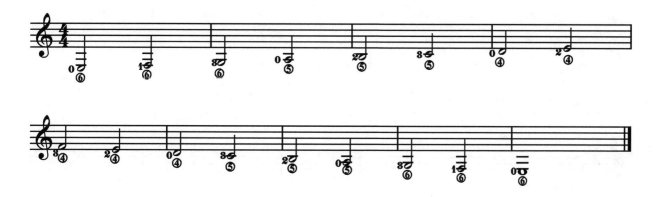

4.第三弦上的音符

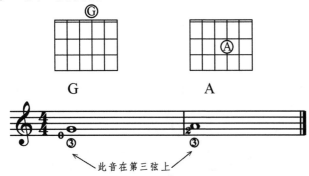

此音在第三弦上

三弦上的音符练习

右手用食指拨弦　右手用中指拨弦

第一种指法　i　m　i　m　i　m　i　m　i　m　i　m　i

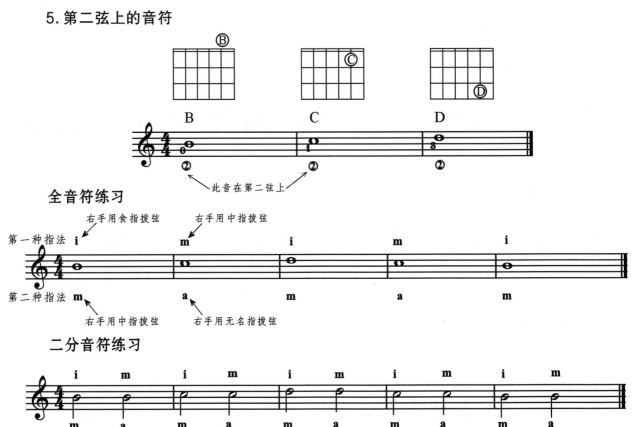

第二种指法　m　a　m　a　m　a　m　a　m　a　m　a

右手用中指拨弦　右手用无名指拨弦

5.第二弦上的音符

此音在第二弦上

全音符练习

右手用食指拨弦　右手用中指拨弦

第一种指法　i　m　i　m　i

第二种指法　m　a　m　a　m

右手用中指拨弦　右手用无名指拨弦

二分音符练习

i　m　i　m　i　m　i　m　i　m

m　a　m　a　m　a　m　a　m　a

四分音符练习

i　m　i　m　i　m　i　m　i　m

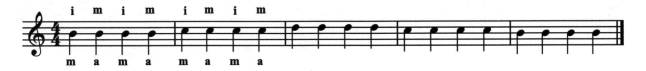

m　a　m　a　m　a　m　a

6. 第一弦上的音符

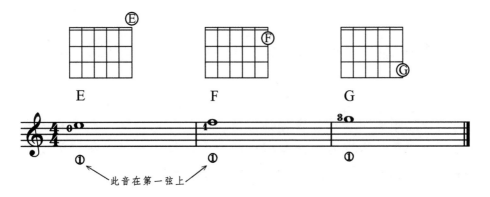

E F G

此音在第一弦上

全音符练习

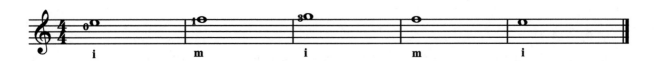

二分音符练习

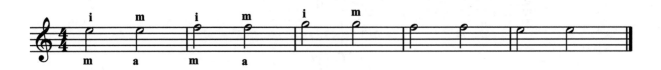

四分音符练习

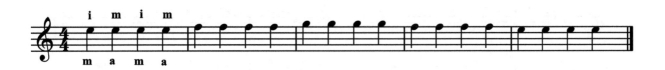

第六弦至第一弦上的音符综合练习

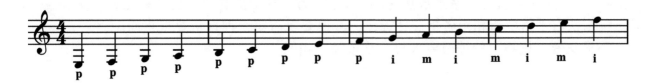

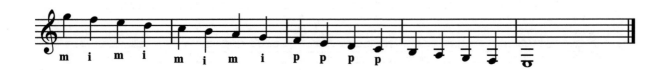

第四章 带旋律音程的乐曲练习

两个音之间的音高距离叫音程。音程是以度作为计算单位的，两个相同音之间距离为同度。两音同时发声，其音程称为和声音程；两音先后发声，其音程称为旋律音程。旋律音程也可以理解为指单音旋律进行中音和音之间的度数关系。

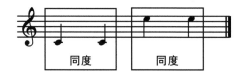

1. 二度音程练习

在五线谱上，任何一个线上音到相邻的一个间上音（或任何一个间上音到相邻的线上音）无论上行或下行均为二度音程。

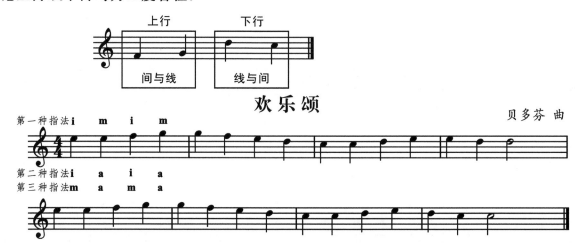

欢 乐 颂

贝多芬 曲

练习提示：这是一首非常适合初学者入门的简易乐曲，旋律优美欢快、朗朗上口。第一种指法右手用食指和中指交替拨弦，拨弦后手指顺势停在相邻的下一根弦上，也就是所谓的靠弦奏法。弹奏时口里要唱谱，大声唱出旋律音，每行最后小节的二分音符要唱"二"音，如"re 二"，同时用右脚打拍子，一下一上为一拍。如果不用脚打拍子的话，也可以使用节拍器，跟着节拍器弹奏容易形成良好的节奏感。第二种指法右手用食指和无名指交替拨弦，第三种指法右手用中指和无名指交替拨弦，其他要求与第一种指法要求相同。

下面这首《旋律》的练习要求与《欢乐颂》相似。

旋 律

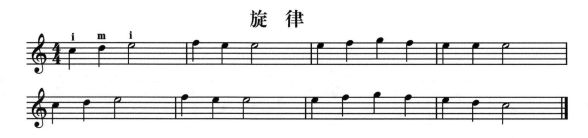

海 边

练习提示：右手用食指和中指交替拨弦，弹奏时口里要唱谱，大声唱出旋律音，每个乐句后面的二分音符第二拍要唱"二"音，如"mi 二"，同时用右脚打拍子，一下一上为一拍。注意最后一个结尾音要唱成"do 二三四"。

生日快乐

练习提示：这是一首大家非常熟悉的曲子，右手用食指和中指交替拨弦，弹奏时口里要唱谱，大声唱出旋律音。

游 戏

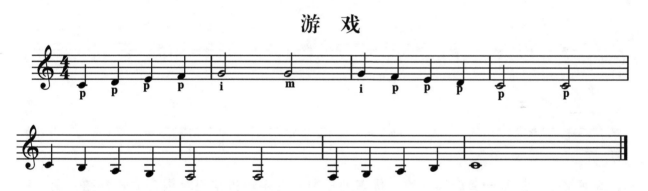

练习提示：从这首《游戏》开始，右手加入了拇指拨弦，请按照指法提示进行。弹奏时口里要唱谱，大声唱出旋律音，每个乐句后面的二分音符第二拍要唱"二"音，同时用右脚打拍子，一下一上为一拍。注意最后一个结尾音要唱成"do 二三四"。

火车轮

<div align="right">汤姆森 曲</div>

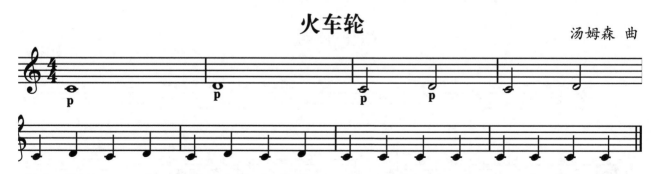

练习提示：乐曲旋律从两小节全音符开始，进行到两小节二分音符，再进行到四分音符，塑造了火车轮从远处慢慢驶来，逐渐越来越近的音乐形象。乐曲都用右手拇指演奏。

2. 三度音程练习

在五线谱上，任意线上的音到相邻线上的音（或任意间上的音到相邻间上的音），无论上行或下行均为三度音程。

三度和三度以内的音程叫做狭音程，在音乐作品中适合表现平稳安详、富于歌唱性的旋律。

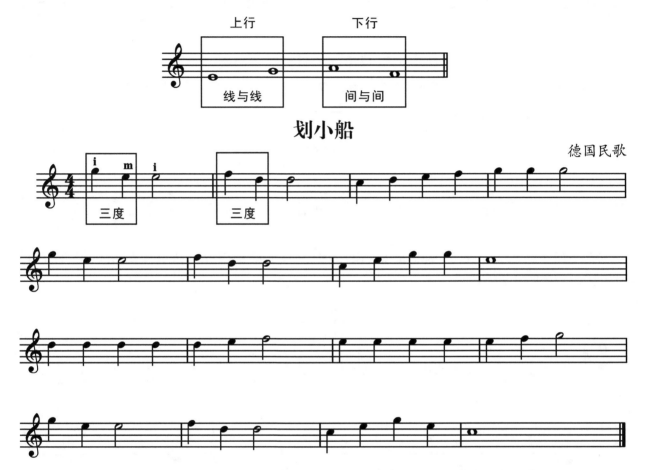

划小船

德国民歌

练习提示：这是一首旋律欢快、优美的乐曲。右手可以用三种组合方式拨弦，第一种用食指和中指交替拨弦，第二种指法右手用食指和无名指交替拨弦，第三种指法右手用中指和无名指交替拨弦，弹奏时口里要唱谱，大声唱出旋律音，曲中的二分音符要唱"二"音，同时用右脚打拍子，一下一上为一拍。

下面这首《四季歌》的练习要求与《划小船》相同。

四季歌

日本民歌

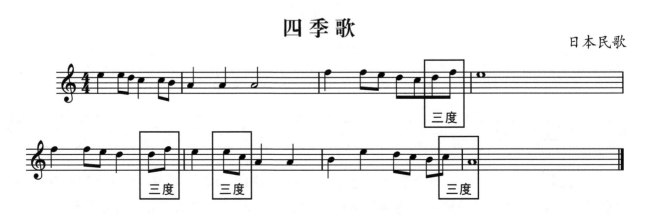

歌　谣

练习提示：右手用了拇指、食指和中指拨弦，弹奏时口里要唱谱，大声唱出旋律音，每个二分音符第二拍要唱"二"音，同时用右脚打拍子，一下一上为一拍。乐曲是每两小节划分为一个乐句，唱谱时要找到每个乐句的气口。

静静的小路

练习提示：乐曲在吉他低音区内完成演奏，拇指可以适当弹得厚重一点，从而突出安静优雅的旋律线。

流　水

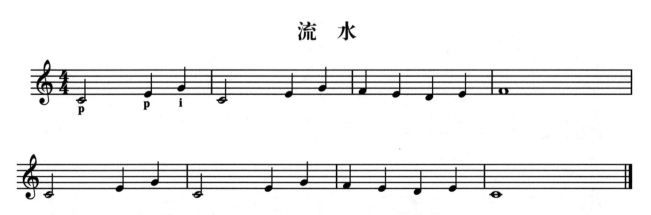

练习提示：乐曲简短欢快，要求弹得有点跳跃感和灵动性。

补充音程知识（一）

音程的分类

音程可分为自然音程和变化音程。

自然音程：自然调式中各音之间形成的音程被称为自然音程，如 1—2，3—5，7—$\dot3$ 等。

变化音程：由自然音程中某个音作半音变化，音程度数不变而音数增加或减少的音程被称为变化音程。

变化音程又可分为增音程和减音程：

增音程是指大音程的度数不变而音数增加，如 4—#6 等。

减音程是指小音程的度数不变而音数减少，如 3— ♭5，7— ♭$\dot2$ 等。

音程按度数划分又可分为单音程和复音程：

单音程是指一个八度以内（包括八度）的音程，如 1—3，5—$\dot2$，4—$\dot4$ 等。

复音程是指超过一个八度的音程，如 $\underset{.}{1}$—$\dot2$，6—7，3—$\dot5$ 等。

音程按照和声音程在听觉上所产生的印象，还可分为协和音程和不协和音程。

协和音程是指听觉上悦耳、融合的音程。协和音程又可分为极完全协和音程、完全协和音程与不完全协和音程。极完全协和音程包括纯一度、纯八度，完全协和音程包括纯四度、纯五度，不完全协和音程包括大三度、小六度、小三度、大六度。

不协和音程是指听觉上刺耳、不融合的音程。不协和音程又分为不协和音程和极不协和音程。不协和音程包括大二度、小七度，极不协和音程包括小二度、大七度及各种增、减音程。

3. 四度音程练习

四度和四度以上的音程叫做广音程，广音程在音乐作品中常用来表现激情或跳跃、欢腾、愤怒等情绪。

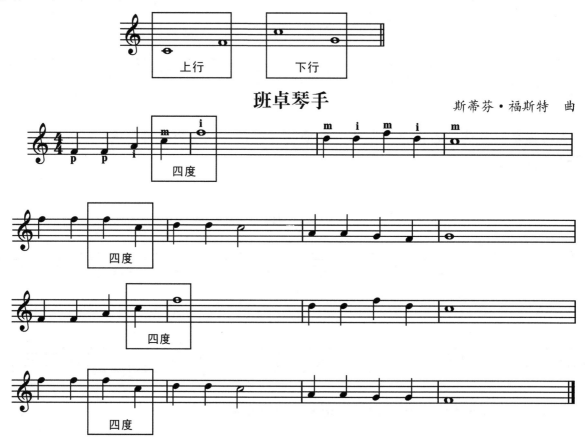

班卓琴手

斯蒂芬·福斯特　曲

在泉边

奥斯汀 曲

练习提示：右手可以用三种组合方式拨弦，第一种用食指和中指交替拨弦，第二种指法右手用食指和无名指交替拨弦，第三种指法右手用中指和无名指交替拨弦。弹奏时口里要唱谱，大声唱出旋律音，同时用右脚打拍子，一下一上为一拍。

天空之城

久石让 曲

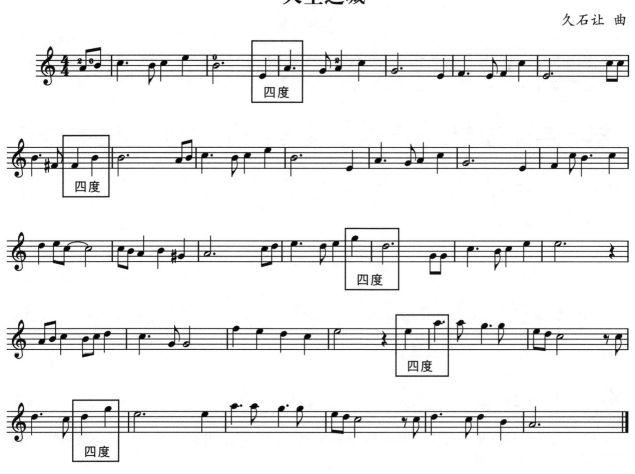

补充音程知识（二）

自然音阶的音程：

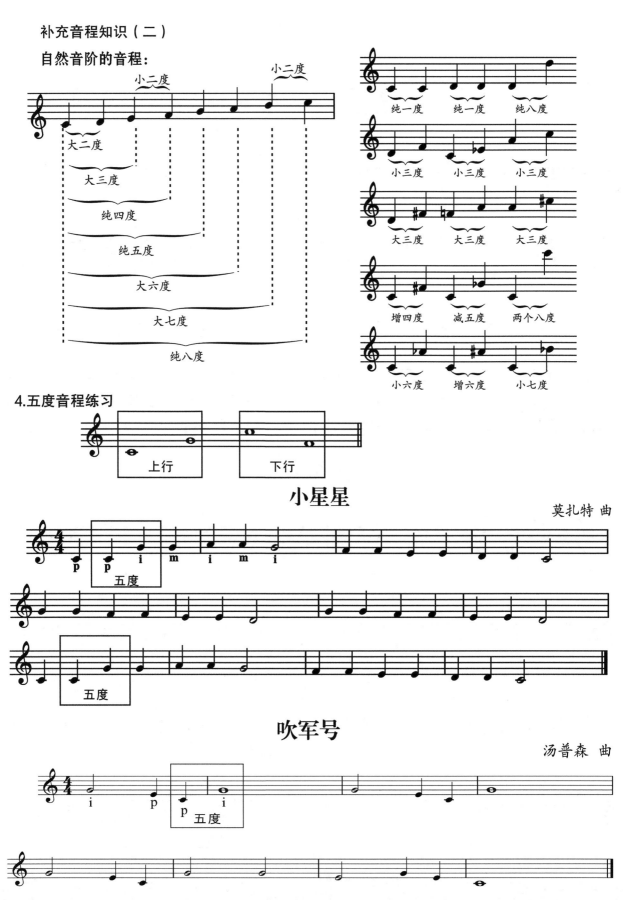

4.五度音程练习

上行　　　下行

小星星

莫扎特 曲

五度

五度

吹军号

汤普森 曲

五度

练习提示：乐曲悠扬舒缓。弹奏时口里要唱谱，大声唱出旋律音，全音符要唱成"sol 二三四"和"do 二三四"。

5.六度音程练习

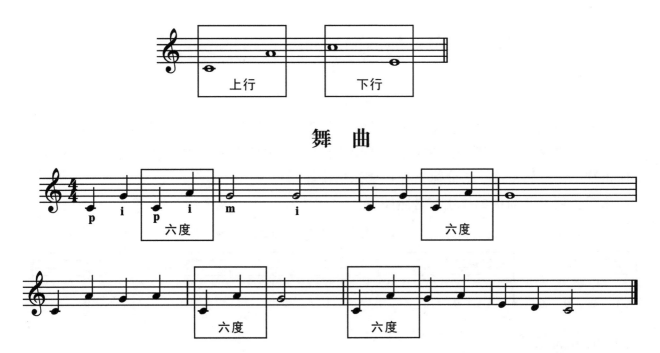

舞 曲

练习提示：第一小节用右手拇指和食指交替拨弦，第二小节用中指和食指交替拨弦。弹奏时口里要唱谱，大声唱出旋律音，同时用右脚打拍子，一下一上为一拍。

夜 色

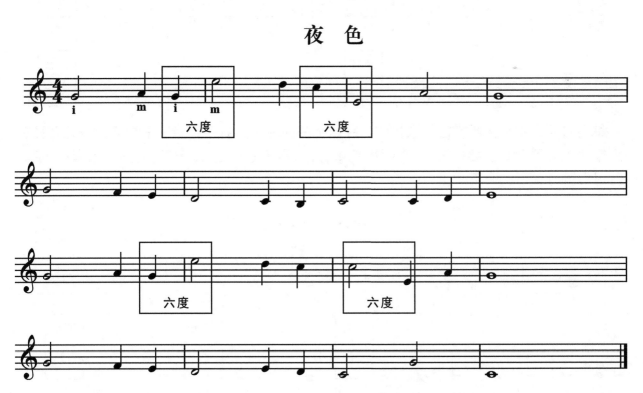

练习提示：乐曲舒缓优美。第一、三行乐谱用食指和中指交替拨弦，第二、四行乐谱的低音要用拇指拨弦。弹奏时口里要唱谱，大声唱出旋律音，同时用右脚打拍子，一下一上为一拍。

第五章 带消音的乐曲练习

在乐谱中遇到休止符时，用右手手指轻触正在发声的琴弦，使其停止振动即为消音。

休止符是用来记录不同长短停顿和间歇的符号，它和音符一样，因时值不同而分为八分休止符、四分休止符、二分休止符和全休止符等。

常见五线谱与简谱的休止符对照如下：

全休止符	二分休止符	四分休止符	八分休止符	十六分休止符	三十二分休止符
0 0 0 0	0 0	0	0	0	0

1. 四分休止符练习

旋律（一）

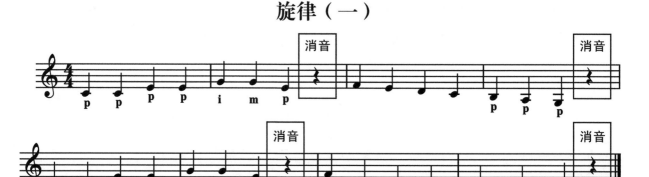

练习提示：右手按照指法要求拨弦，有休止符的地方用右手消音（手指轻轻按住琴弦，消除振动）。弹奏时口里要唱谱，大声唱出旋律音，遇到四分休止符（消音）时这一拍唱成"空"，同时用右脚打拍子，一下一上为一拍。

旋律（二）

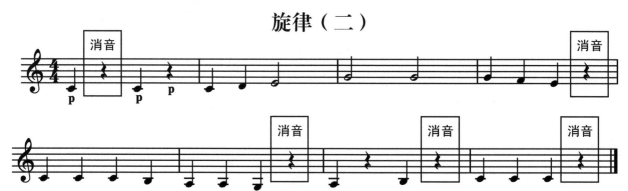

练习提示：右手按照指法要求拨弦，有休止符的地方用右手消音。弹奏时口里要唱谱，大声唱出旋律音，遇到四分休止符（消音）时这一拍唱成"空"，例如前面两小节唱成"do 空 do 空 doremi 二"。同时用右脚打拍子，一下一上为一拍。

打鼓少年

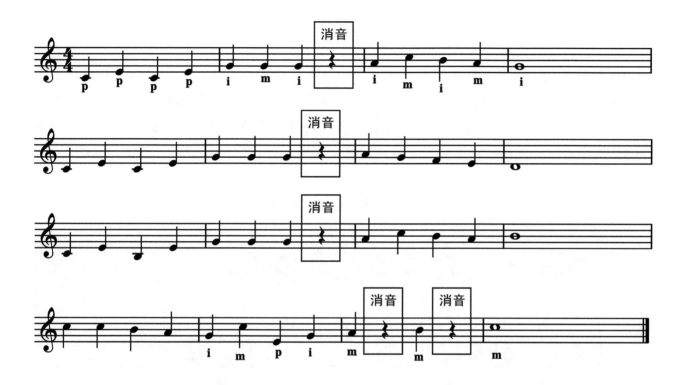

练习提示：右手按照指法要求拨弦，有休止符的地方用右手消音。注意前面三行消音用中指完成，第四行消音用食指完成。

溜冰场

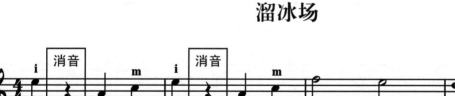

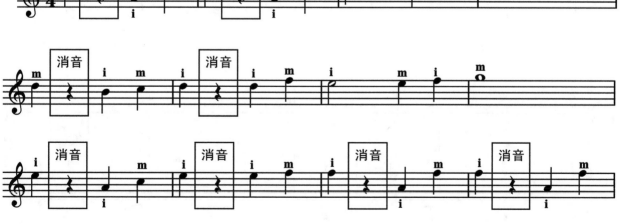

2. 二分休止符练习

　　带有二分休止符或者全休止符的乐曲，对于初学者来说，演奏时难免感觉有点不适应。如果加入第二把吉他伴奏，初学者对自己的演奏可能更有自信心。所以带有二分休止符或者全休止符的乐曲都编成了二重奏版本。

　　重奏教学是古典吉他教学的一个重要环节，而且重奏是学生与老师之间最好的互动方式。编者选取了国内吉他教师广泛使用的3首简易二重奏乐曲。教师弹节奏声部，学生弹奏旋律，这样的重奏练习能帮助入门级学员迅速获得良好的乐感。重奏练习不仅能用来训练团队合作意识，而且可以作为上台表演曲目，还能帮助吉他手保持良好的学习兴趣。

挪威舞曲（二重奏）

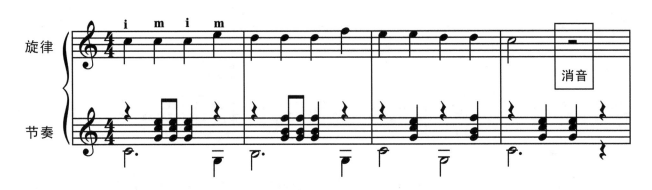

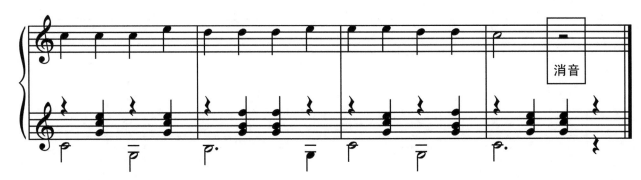

　　练习提示：右手按照指法要求拨弦，有休止符的地方用右手中指消音。弹奏时口里要唱谱，大声唱出旋律音，遇到二分休止符（消音）时这两拍唱成"空空"。同时用右脚打拍子。

丰收之歌（二重奏）

丹麦歌曲

3.全休止符练习

乒乓球（二重奏）

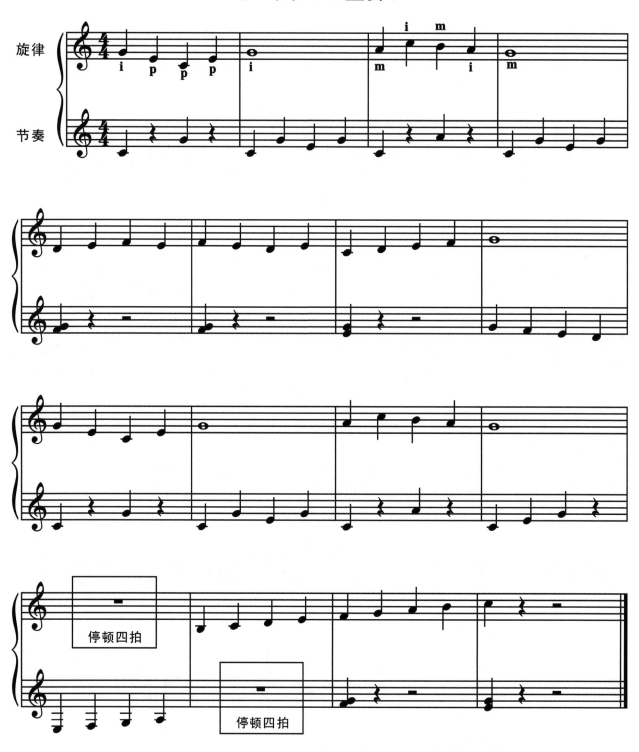

练习提示：这是一首富有趣味的二重奏曲，节奏吉他在旋律长音处的恰当填充，让乐曲富有韵律感。旋律音只有四分音符和全音符，休止符则有四分休止符、二分休止符和全休止符三种，所以节奏吉他右手要频繁消音。最后一行两小节的全休止符的出现，让两把吉他形成了良好的呼应关系。最后一小节两把吉他同时消音，让乒乓球的运动形象更加生动。

第六章 双音练习

在旋律音程乐曲练习课程里，我们介绍了音程的相关知识，现在再简单回顾一下。两个音之间的音高距离叫音程。音程是以度作为计算单位的，两个相同音之间距离为同度。两音同时发声，其音程称为和声音程；两音先后发声，其音程称为旋律音程。构成和声音程的两个音必须同时出现。在和声音程中，下面的音叫根音，上面的音叫冠音。

两个音符叠在一起，手指同时拨弦发音的奏法称为"双音奏法"。和声音程在音乐作品中较多地使用了协和音程，如三度、六度、八度、十度等。因此常用的双音奏法主要有三度双音、六度双音、八度双音和十度双音等。和声音程的运用使音乐的立体感和音响厚度得以加强，音乐的色彩也得到了极大的丰富。

1. 三度双音练习

练习提示：同时弹奏相邻的两根弦时，食指和中指要并拢拨弦，以保证发音整齐，较高的音要弹奏得强一些。

铃儿响叮当

<p align="right">彼尔彭特 曲</p>

练习提示：《铃儿响叮当》是广大读者耳熟能详的乐曲，旋律欢快优美。弹奏时口里要唱谱，大声唱出旋律音（双音奏法时较高的音为旋律音）。

2.六度双音练习

六度双音练习对于左手指还不能完全独立控制的学生来说，难度会比较大。弹奏时要努力控制左手的协调性，手腕要放松，并且可以慢速演奏。

在清澈的月光下

德国民歌

练习提示：乐曲描述的是月下的优美情景，情绪舒缓。弹奏双音时，拇指弹奏低音，食指和中指要交替拨高音弦。为了突出音乐的旋律，较高的音要弹奏得强一些。

练习曲

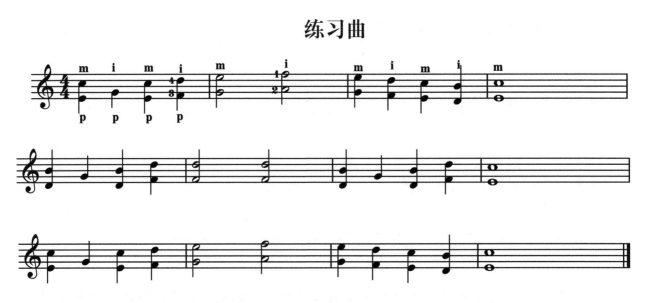

练习提示：弹奏双音时，拇指要弹得轻巧一点，食指和中指要交替拨高音弦。

3. 八度双音练习

　　八度音程在双音奏法中是实际运用最广泛的一种音程。首先八度音程属于极完全协和音程，听起来给人以悦耳、融合的感觉；其次给主旋律音加八度低音，左手按起来很轻松。

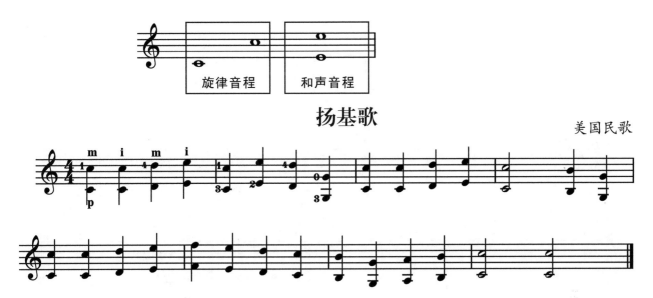

　　练习提示：弹奏双音时，拇指弹奏低音，食指和中指要交替拨高音弦。为了突出音乐的旋律，较高的音要弹奏得强一些。

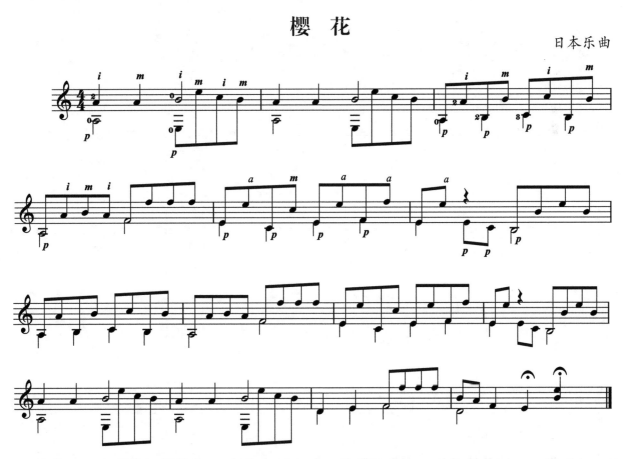

　　练习提示：这是一首舒缓优美的日本乐曲。弹奏双音时，拇指弹奏低音，食指和中指要交替拨弦。初学者刚刚练习时可以放慢速度，待熟悉了以后再适当加快速度。

4. 十度双音练习

十度音程属于复音程范畴，因为十度音程冠音与根音对比效果良好，所以十度音程的双音奏法在大型乐曲中较为常见。

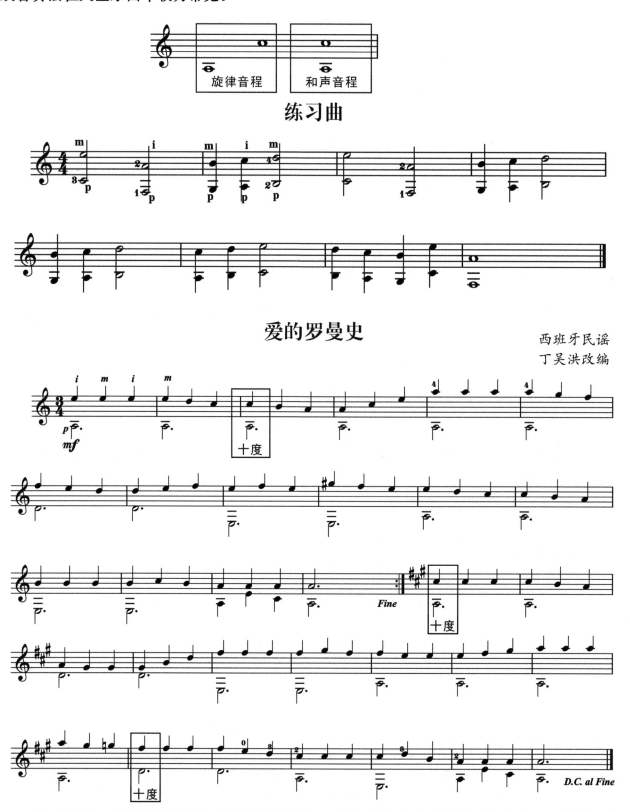

练习曲

爱的罗曼史

西班牙民谣
丁吴洪改编

练习提示：这是简易版的《爱的罗曼史》。低音基本上都出现在空弦音上，比较适合初学者演奏。

第七章 简易二声部练习

前面的章节已经提到了二重奏，并且设置了三首简易二重奏乐曲。读者不难看出，二重奏是由两个人配合进行的演奏，通常情况下一个人演奏旋律声部，另一个人演奏伴奏声部。我们再来看看下例：

第一声部（旋律）

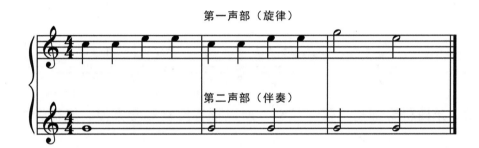

吉他作为独奏乐器，一把吉他其实可以同时演奏二重奏的上下两个声部。在实际记谱中是用单行乐谱来表示的，其符干朝上的为旋律声部，符干朝下的为伴奏声部。

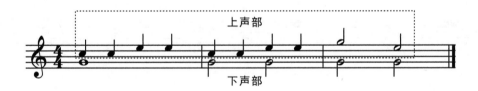

在乐曲中，旋律有时在符干朝上的声部（伴奏则在符干朝下的声部），有时在符干朝下的声部（伴奏则在符干朝上的声部）。下面这首乐曲中符干朝上的是旋律声部，符干朝下的则是伴奏声部。

生日快乐

练习提示：前面我们已经学习了单音版的《生日快乐》，这是加了低音和声的版本，低音的加入让乐曲变得和谐悦耳，这种非常简单的低音声部，拇指弹奏低音时可以适当加重一点，以更好地衬托主旋律。食指和中指要交替拨弦演奏旋律音。

二声部音乐的弹奏是有主次要求的，音乐的各声部常被划分为主要的声部和次要的声部，其中旋律声部就是主要的声部，弹奏时要适当突出一些，而伴奏声部是次要的声部，弹奏时要适当弱一些。

在阿维翁大桥上

法国民歌

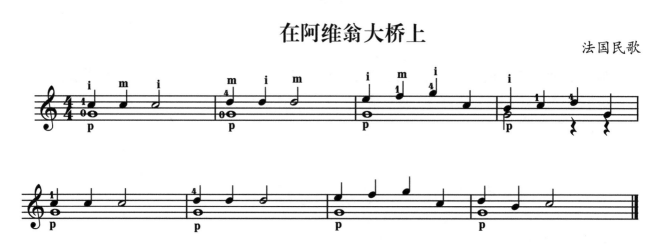

练习提示：乐曲根音都是三弦空弦音，所以低音演奏非常方便。旋律音要用食指和中指交替拨弦。

再见，冬天

福兰肯 曲

童 谣

英国民歌

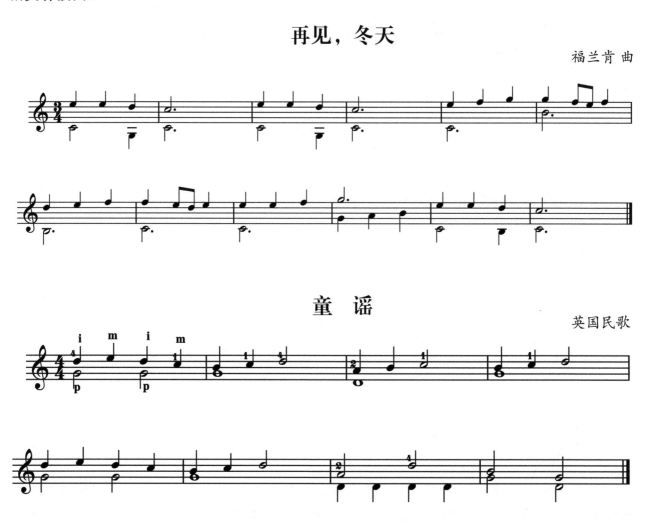

月牙儿

外国民歌

练习提示：乐曲根音都是低音弦的空弦音，所以低音演奏非常方便。旋律音要用食指和中指交替拨弦。

旋　律

外国民歌

第八章 和弦练习

1. 和弦的概念

在多声部音乐中，三个或三个以上的音按照三度关系或非三度关系叠置起来的，称为和弦。

例如：

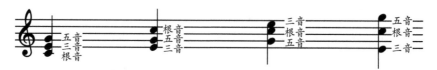

按三度音程关系构成的和弦，音响效果协调丰满，在多声部中被广泛应用。但在和弦体系中，一些和弦并非严格按照三度音程关系构成，这些和弦对丰富和声色彩有特殊效用。

2. 三和弦

(1) 由三个音按照三度音程关系叠置起来的和弦，称为三和弦。

在构成三和弦的三个音中，最下方的一个音称为和弦的根音，根音上方的第三度音称为三音，根音上方的第五度音称为五音。不管和弦中的三个音如何变换位置，其名称不变。

例如：

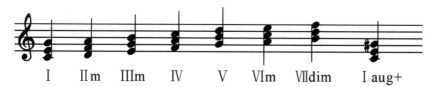

(2) 三和弦根据其三个音之间音程性质的区别而具有不同的音响性质，通常分为大三和弦、小三和弦、增三和弦、减三和弦四种类型。

例如：

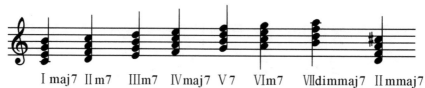

上例中，Ⅰ、Ⅳ、Ⅴ为大三和弦，根音到三音为大三度，三音到五音为小三度。

上例中，Ⅱm、Ⅲm、Ⅵm为小三和弦，根音到三音为小三度，三音到五音为大三度。

上例中，Ⅶdim为减三和弦，根音到三音、三音到五音为小三度，根音到五音为减五度。

Ⅰaug+为增三和弦，根音到三音、三音到五音均为大三度，根音到五音为增五度。

三和弦中的大三和弦、小三和弦为协和和弦，因而应用广泛；而减三和弦、增三和弦为不协和和弦，因而较少使用。

3. 七和弦

由四个音按照三度关系叠置起来的和弦，称为七和弦。所有七和弦均为不协和和弦。

例如：

I maj7 Ⅱ m7 Ⅲm7 Ⅳmaj7 Ⅴ7 Ⅵm7 Ⅶdimmaj7 Ⅱmmaj7

七和弦的分类很复杂，这里简单介绍常见的几种七和弦：

上页例中，Ⅰ maj7、Ⅳ maj7 为大七和弦；

上页例中，Ⅴ 7 为属七和弦；

上页例中，Ⅱ m7、Ⅲ m7、Ⅵ m7 为小七和弦；

上页例中，Ⅶ dimmaj7 为减大七和弦；

上页例中，Ⅱ mmaj7 为小大七和弦。

4. 和弦的转位

以和弦的根音为低音的和弦称为原位和弦，以和弦的三音、五音或七音为低音的和弦，称为转位和弦。

下面以三和弦为例作说明：

三和弦除了根音外，还有两个音，因此三和弦有两个转位和弦。

以三音为低音的三和弦，称为三和弦的第一转位；以五音为低音的三和弦，称为三和弦的第二转位。

例如：

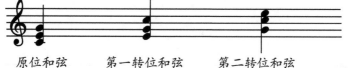

原位和弦　　　　第一转位和弦　　　　第二转位和弦

5. 柱式和弦与分解和弦

将和弦构成音同时奏出称为柱式和弦，而将和弦构成音依次单个奏出称为分解和弦。柱式和弦与分解和弦都是重要的演奏方式，均被广泛地使用。

例如：

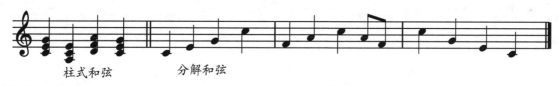

柱式和弦　　　　分解和弦

6. 柱式和弦练习

高音弦上的和弦练习

伴有低音弦的和弦练习

伴有变化低音的练习

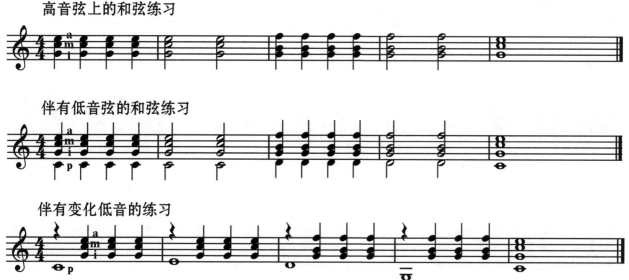

圆 舞 曲

Allegretto

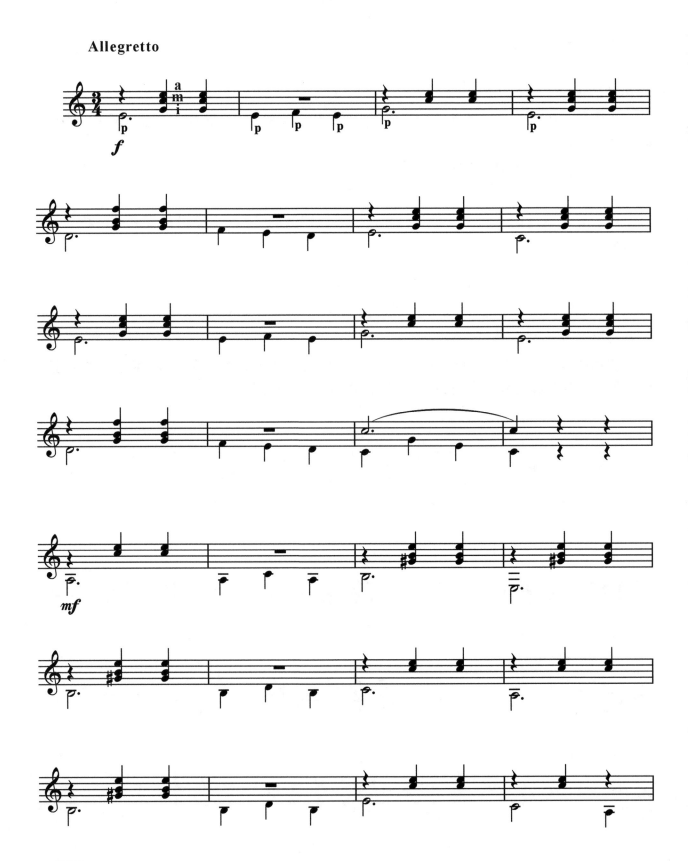

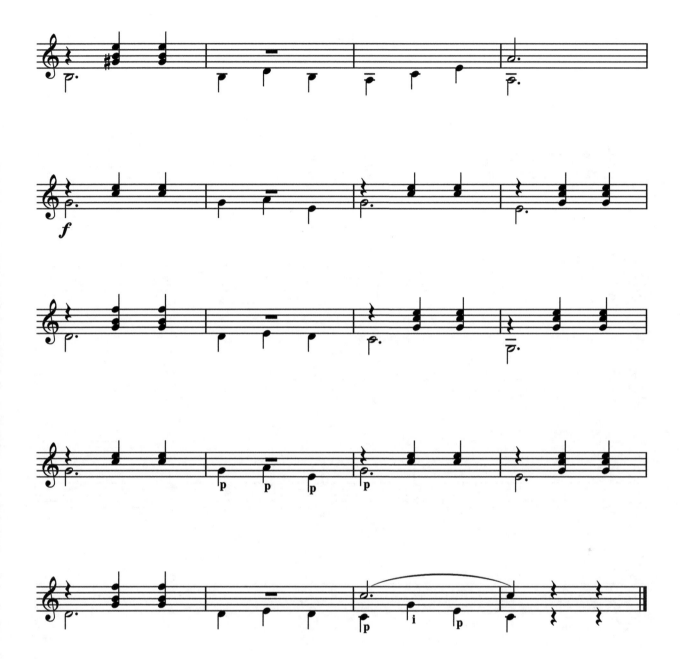

演奏提示：

1.圆舞曲（译音华尔兹）兴起于18世纪末期，始于德国与奥地利的民族舞曲。它有着明显的三拍子节奏（第一拍强、后两拍弱），有较慢、中速、轻快三种速度。

2.注意强弱的律动节奏，由于第二、三拍是和弦伴奏，容易弹重，所以应控制力度，弹得轻而有弹性。

友谊地久天长

英国歌曲

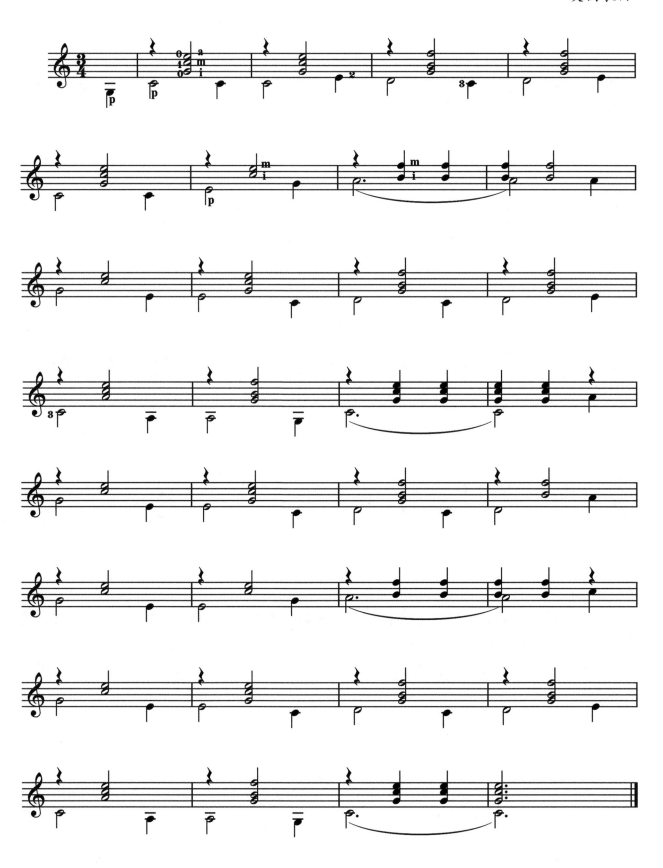

多年以前

英国歌曲

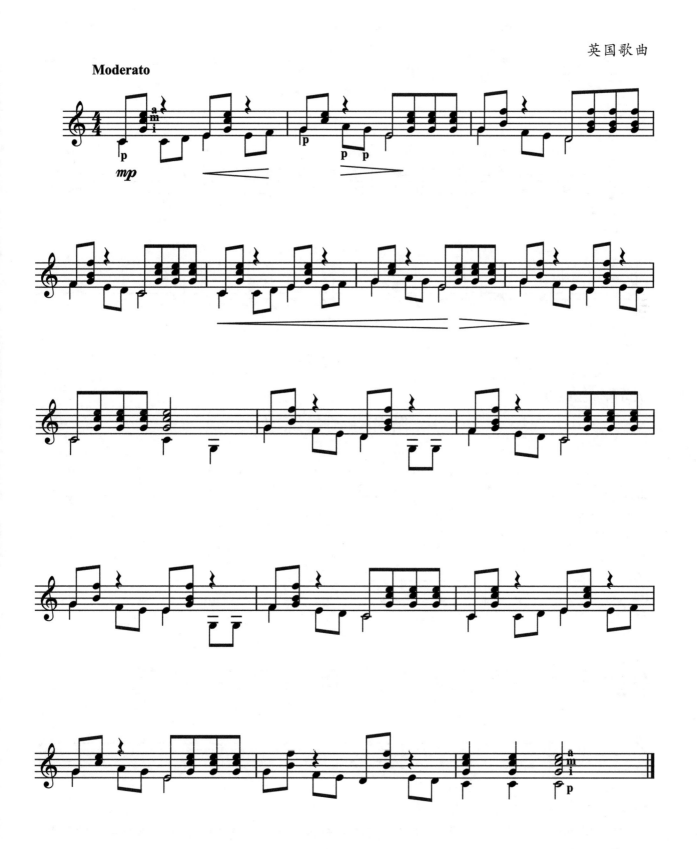

新年好

英国歌曲

7.分解和弦练习

分解和弦预备练习

演奏提示：

在分解和弦练习中，为了保持相同和弦中每个音符持续的音响，凡是每小节相同的和弦，左手按弦的手指不要抬起，一直保持到下一个和弦出现为止。

补破网

台湾民谣

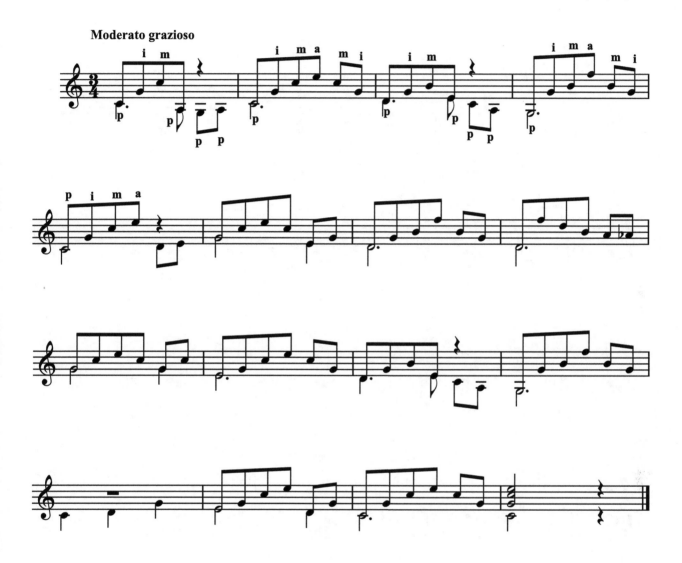

演奏提示：

　　《补破网》是一首经典台湾歌谣，其旋律在低音声部上，高音分解和弦为伴奏声部，因此低音声部要求弹得结实有力，而高音声部应弹得轻巧自如。

　　grazioso 意为"优美的"，Moderato grazioso 意为"优美的中板"。

练习曲

拜 厄曲

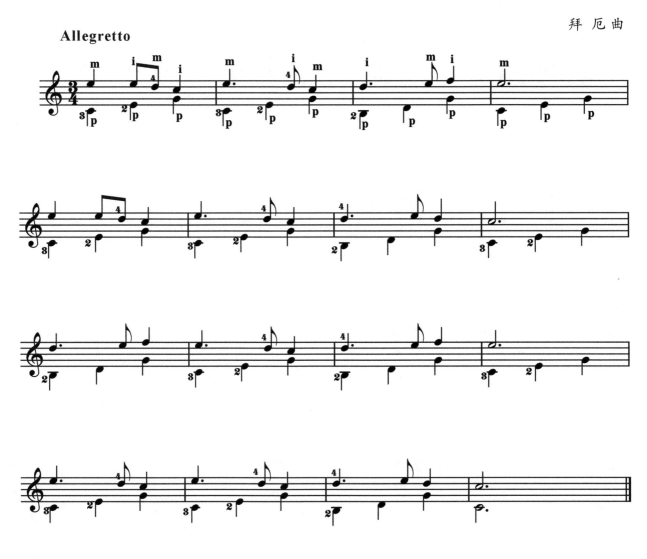

演奏提示：

这是拜厄的经典钢琴练习曲，同样适用于吉他练习。符干朝上的为旋律声部，符干朝下的为伴奏声部，伴奏声部为均匀的低音分解和弦节奏型。

Allegretto 意为"小快板"。

第九章 第五把位

对于吉他演奏来说，左手食指的移动决定把位。例如，当左手食指按住第一品时，就叫作第一把位；按住第三品时，就叫作第三把位。美国的乐谱经常使用 Pos.(Position 的缩写)来表示把位。在西班牙和阿根廷的乐谱中，把位则被记为 Ca. 或 C.(Ceja 或 Cejilla 的缩写)。本书中基本上用 C. 来表示，如 C.5 即第五把位，C.10 即第十把位。

学习吉他把位（即用小横按或大横按）能减少演奏难度。因为有不同弦上可以得到相同的音高，所以把位的使用让吉他音色有了丰富的变化。

第五把位（C.5）是吉他演奏中的重要把位，熟悉第五把位就能认识指板上的许多音符。所以这里详细介绍第五把位上的各弦和各音。

1. 第一弦第五把位上的音符

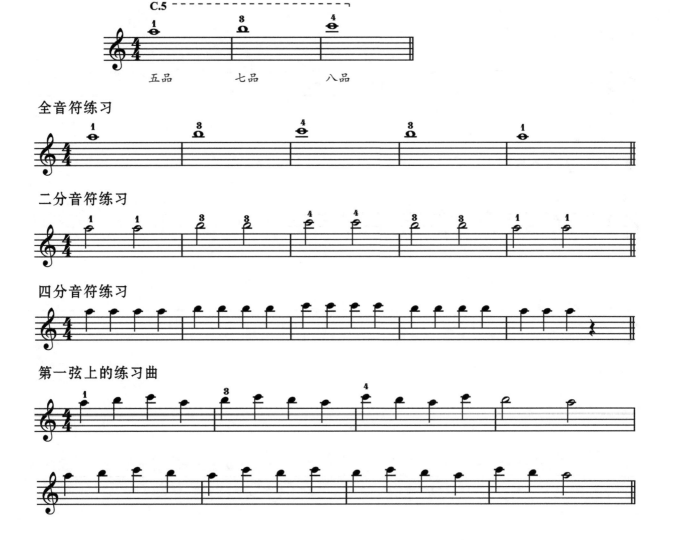

2.第二弦第五把位上的音符

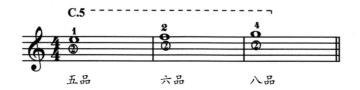

五品　　　　　六品　　　　　八品

全音符练习

二分音符练习

四分音符练习

第二弦上的练习曲

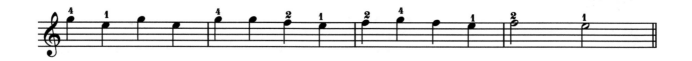

第一、二弦上的音阶练习

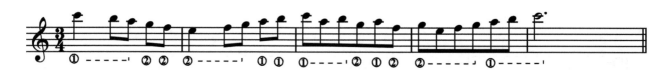

3. 第三弦第五把位上的音符

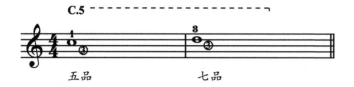

五品　　　　七品

音符练习

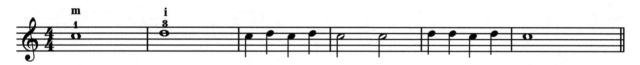

第一弦至第三弦上第五把位音阶练习

第一弦至第三弦上第五把位的练习曲

练习提示：

　　乐曲旋律性强，练习时要唱谱，并用脚打拍子。

4.第四弦第五把位上的音符

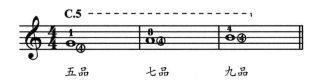

五品　　　七品　　　九品

全音符练习

二分音符练习

四分音符练习

第四弦上的练习曲(一)

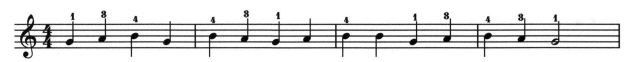

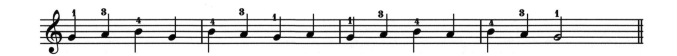

第四弦上的练习曲(二)

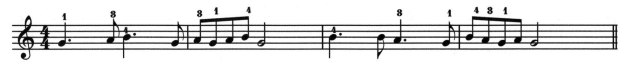

练习提示：

　　练习曲（二）比练习曲（一）难度大了很多，练习时要唱谱，并用脚打拍子。

5. 第五弦第五把位上的音符

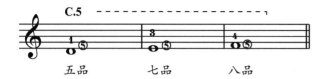

五品　　　七品　　　八品

全音符练习

二分音符练习

四分音符练习

第五弦上的练习曲（一）

第五弦上的练习曲（二）

练习提示：

　　练习曲（二）比练习曲（一）难度大了一些，练习时要唱谱，并用脚打拍子。

6. 第六弦第五把位上的音符

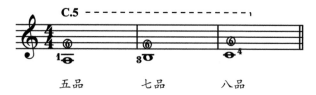

五品　　　七品　　　八品

全音符练习

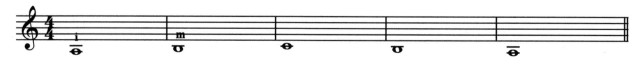

二分音符练习

四分音符练习

第六弦上的练习曲

a小调音阶练习

C大调音阶练习

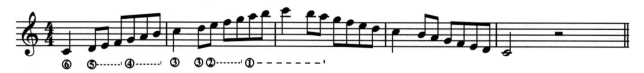

7.第五把位上的两首旋律乐曲

快乐的中国人

波尔迪尼 曲

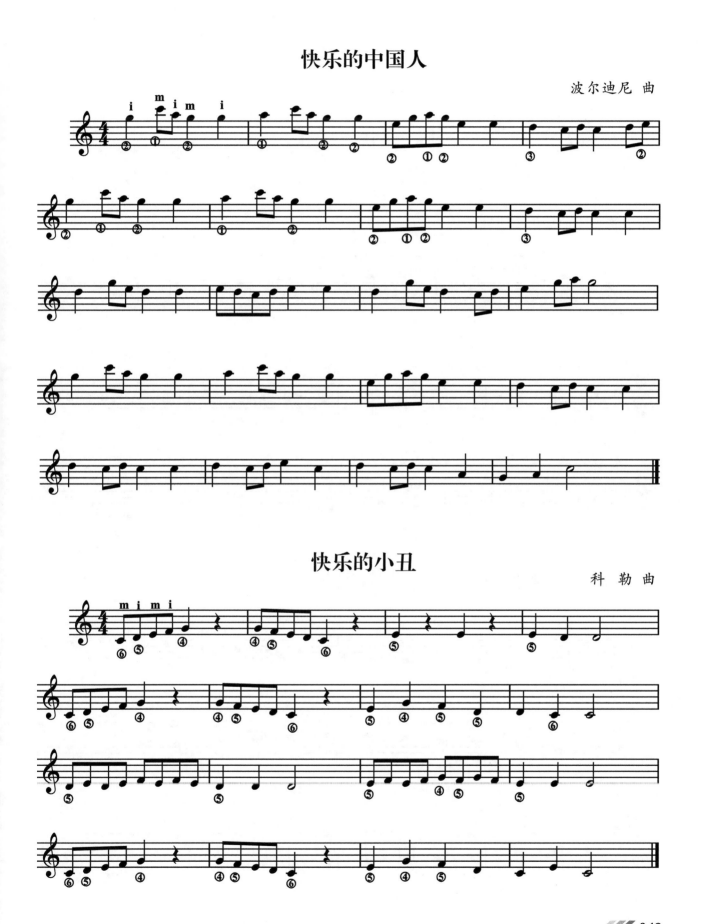

快乐的小丑

科 勒 曲

8. 第五把位上的变化音

第五把位上除了前面已经学过的不带升降记号的自然音之外，还有一些带升降记号的变化音，这些变化音大致有这些：

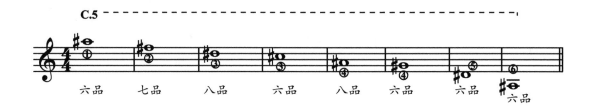

六品　　七品　　八品　　六品　　八品　　六品　　六品　　六品

第五把位上的变化音练习

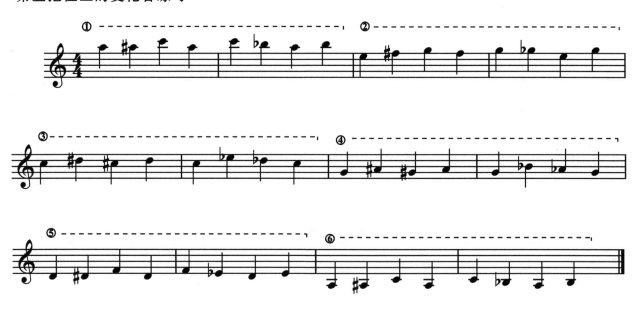

第五把位上的半音阶练习

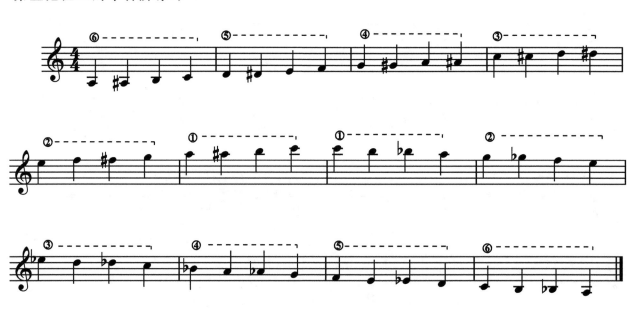

9. 第五把位上的两首旋律乐曲

浪 漫 曲

卡巴列夫斯基 曲

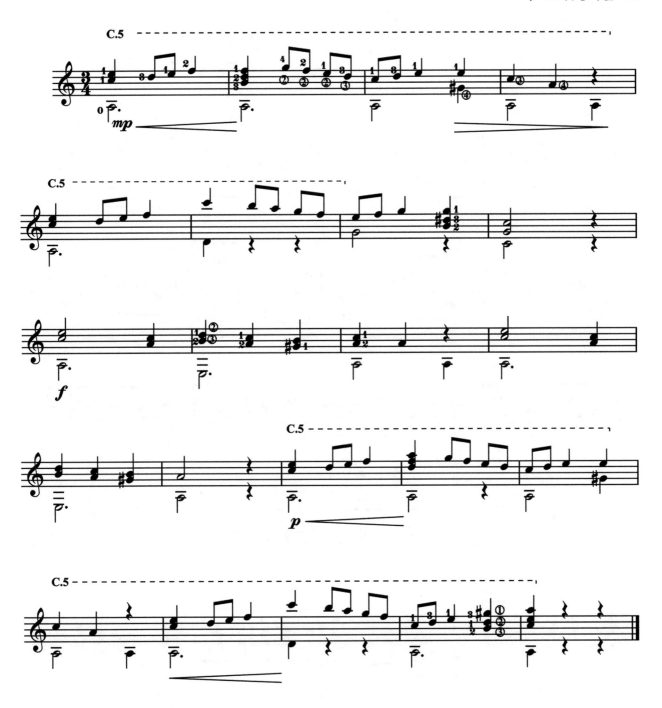

练习提示:

　　《浪漫曲》是一首优美的经典吉他独奏曲,该曲的曲谱有多个版本。为了让读者进一步了解第五把位,这里的版本把音符集中在第五把位上,请读者按把位提示进行弹奏。

夜　曲

汉斯曲

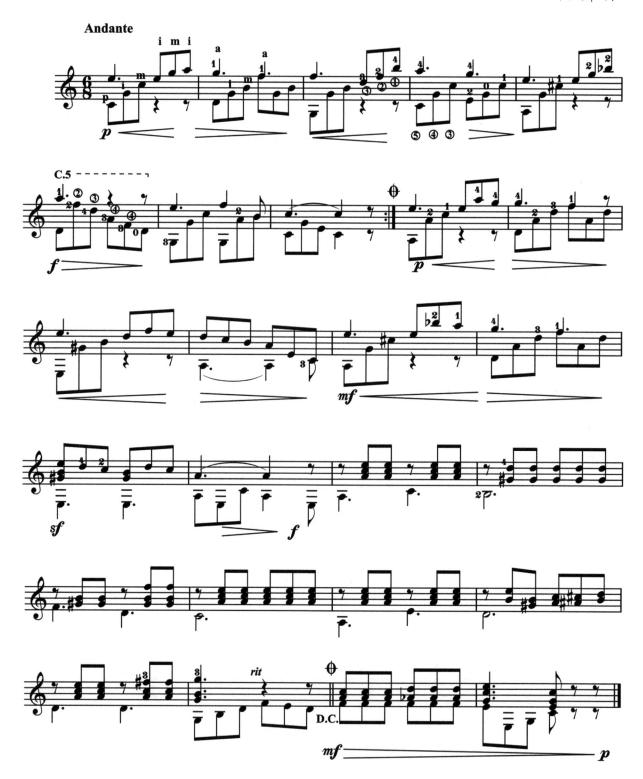

练习提示：

《夜曲》这首乐曲表现的就是一种带有诗意的梦幻意境，弹奏舒缓，伴奏轻柔而均匀，以衬托出优美如歌的旋律。

sf（sforzando）表示突然加强一个音或一个和弦。

第十章 简易二重奏

小 星 星

莫扎特 曲

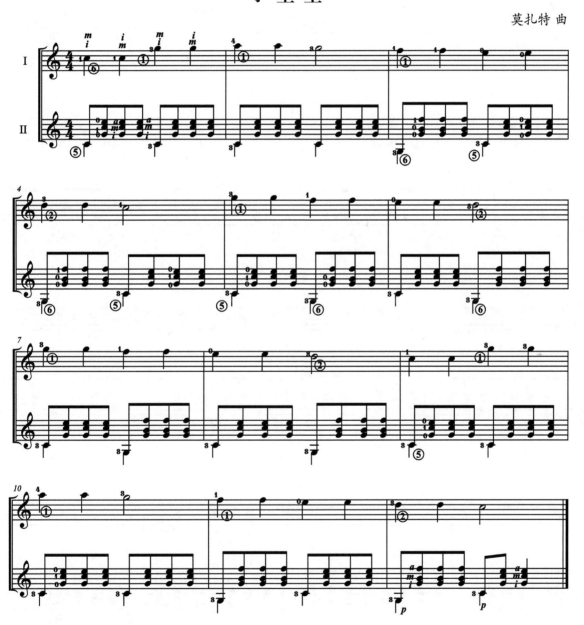

演奏提示：

前面提到，学完简单的乐曲后，一定要学习重奏，因为重奏对节奏、音准等有很大帮助，所以编者在本章安排了六首简易二重奏曲，注意第一把吉他由学生弹奏，第二把吉他由教师完成。第一把吉他安排了两种组合指法，即"mimi"和"imim"，建议学生把两种指法都弹熟练。记得弹奏时要大声唱谱。

龙的传人

<div align="right">侯德健 曲</div>

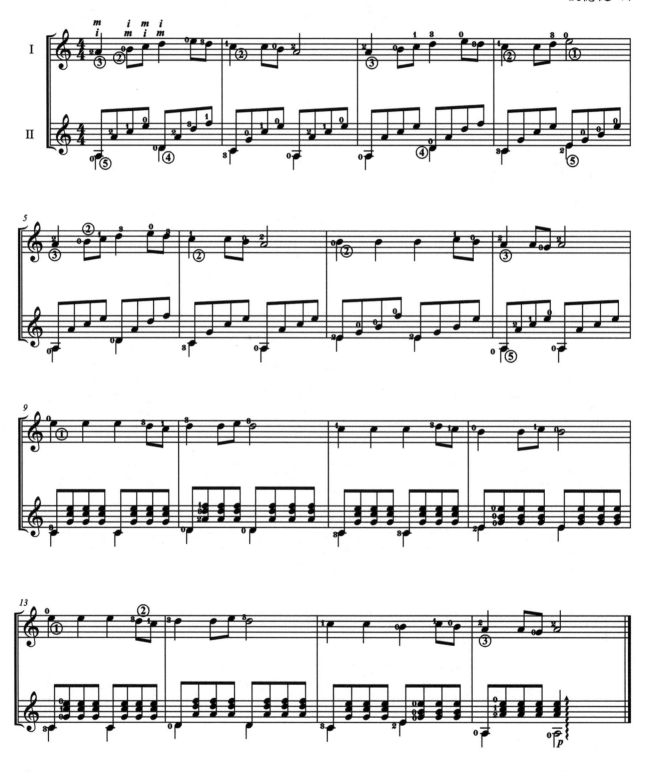

演奏提示：

　　第一把吉他由学生弹奏，第二把吉他由教师完成。第一把吉他安排了两种组合指法，即"mimi"和"imim"，建议学生把两种指法都弹熟练。记得弹奏时要大声唱谱。

多年以前

英国歌曲

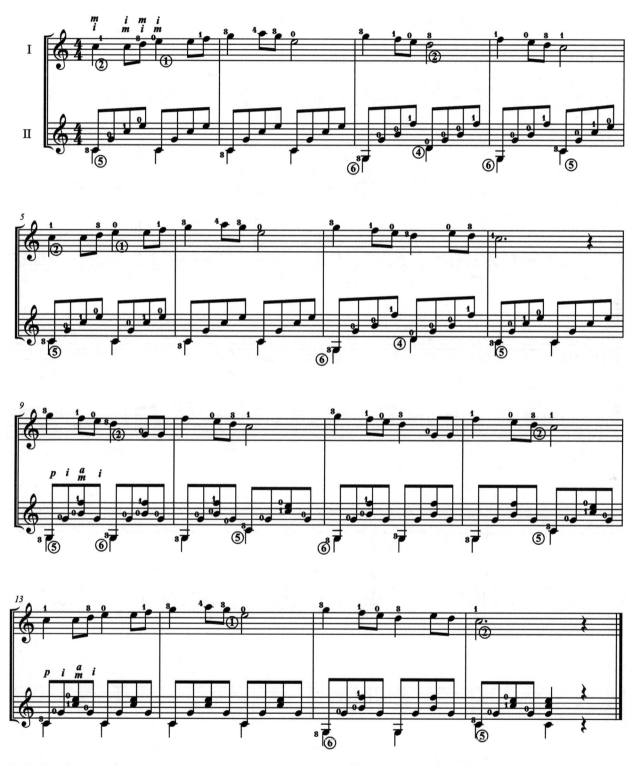

演奏提示：

第一把吉他由学生弹奏，第二把吉他由教师完成。第一把吉他安排了两种组合指法，即"mimi"和"imim"，建议学生把两种指法都弹熟练。记得弹奏时要大声唱谱。

雪 绒 花

<p align="right">理查德·罗杰斯 曲</p>

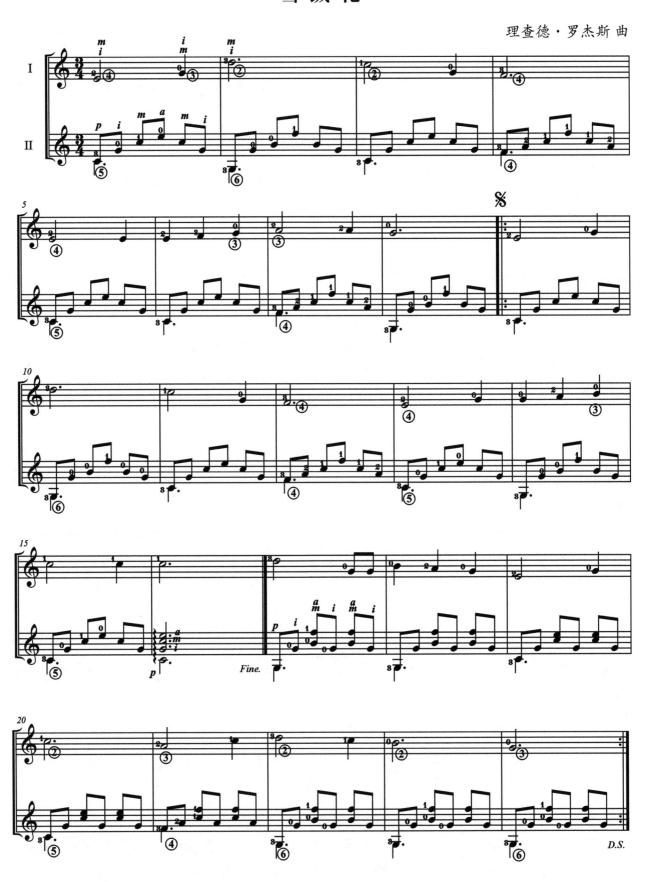

铃儿响叮当

彼尔彭特 曲

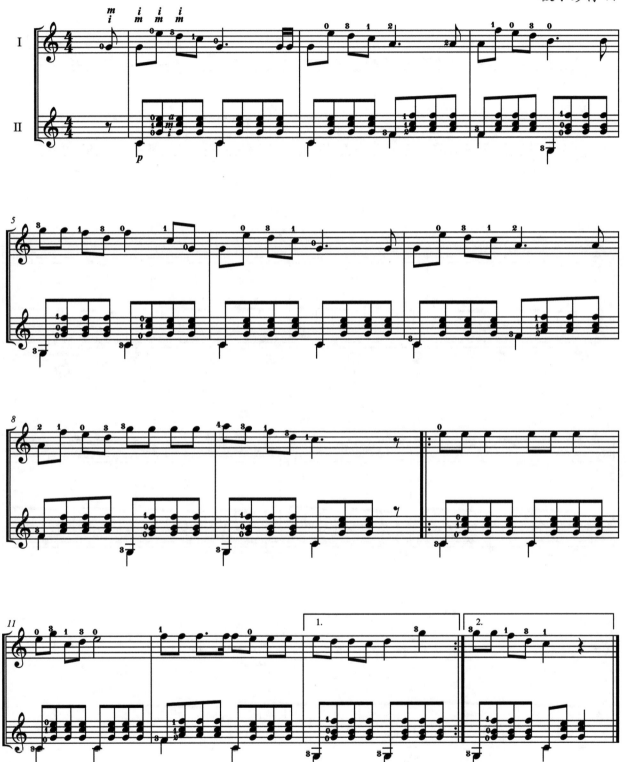

演奏提示：

　　这是一首欢快的圣诞歌曲，速度较快。初学者首先可以慢弹，熟悉曲谱之后再加快速度演奏，待能快速熟练演奏之后再进行二重奏，感觉会轻松很多。记得弹奏时要大声唱谱。

茉莉花

江苏民歌

演奏提示：

　　这首歌曲弹到了第五把位上的音符，速度也是比较快的。初学者首先可以慢弹，熟悉曲谱之后再加快速度演奏。待能快速熟练演奏之后再进行二重奏，感觉会轻松很多。

第十一章 初级乐曲

依 拉 拉

维吾尔族民歌

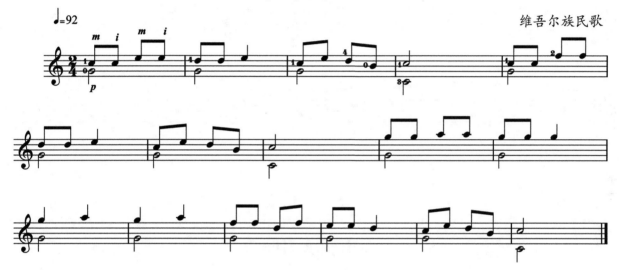

a小调练习曲

卡尔卡西 曲

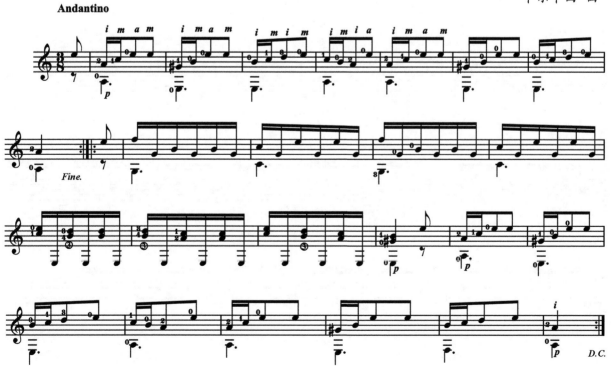

哈尼姑娘

哈尼族民歌

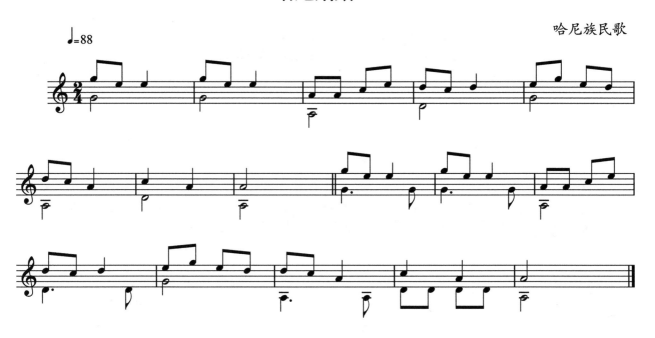

a小调练习曲

阿瓜多 曲

芭 蕾

巴勒贝特 曲

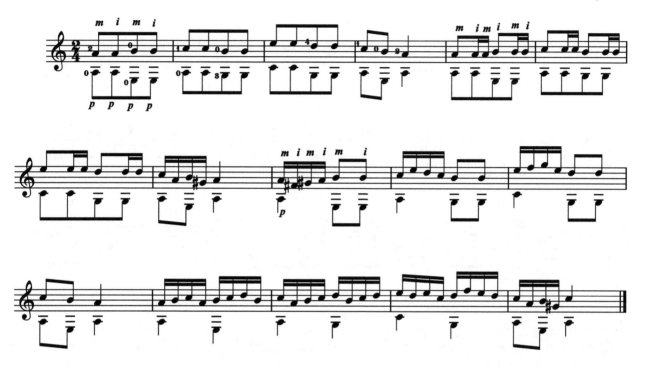

C大调行板

F.卡鲁里 曲

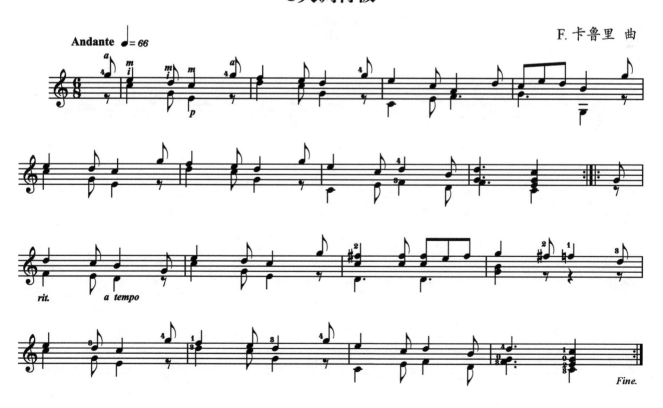

小 行 板

卡尔卡西 曲

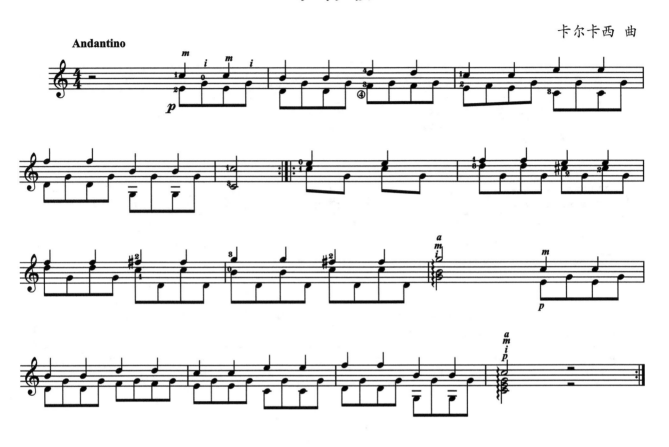

塔 莱 萨

巴洛克时期作品

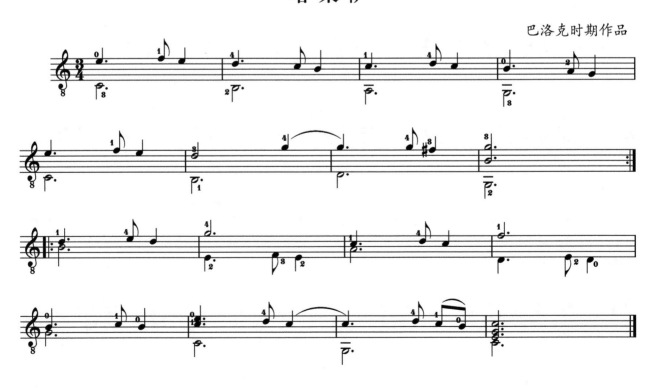

G大调行板

Andante ♩= 69

卡尔卡西 曲

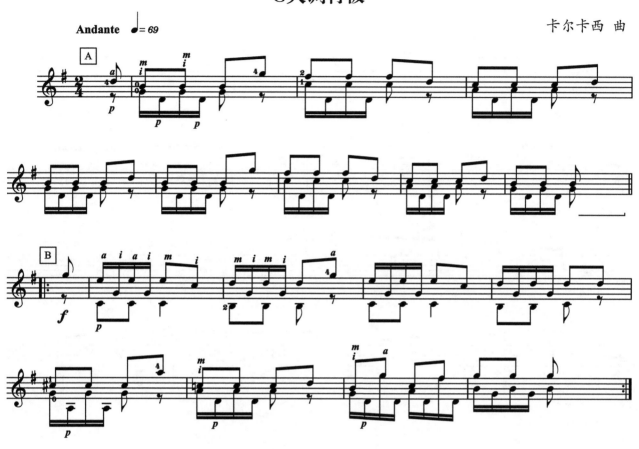

阿卡迪安的摇篮曲

霍德逊 曲

♩=100~108

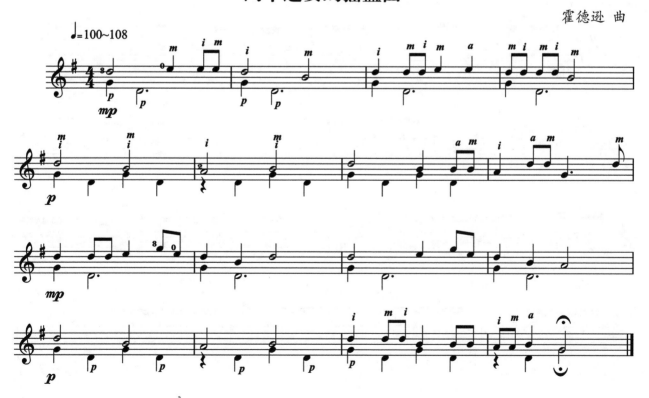

小 快 板

F.卡鲁里 曲

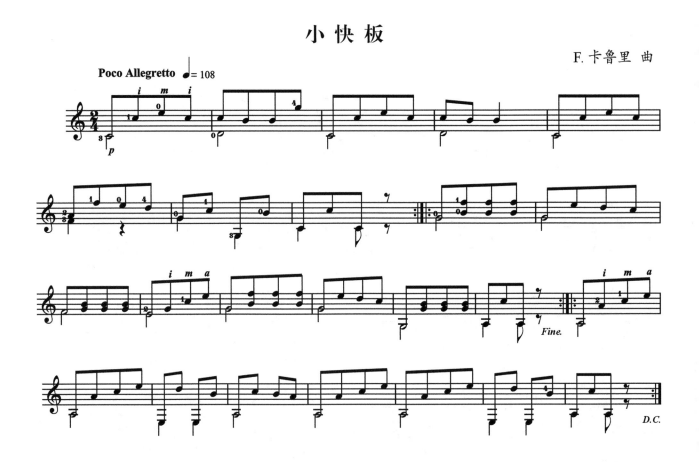

圆 舞 曲

F.卡鲁里 曲

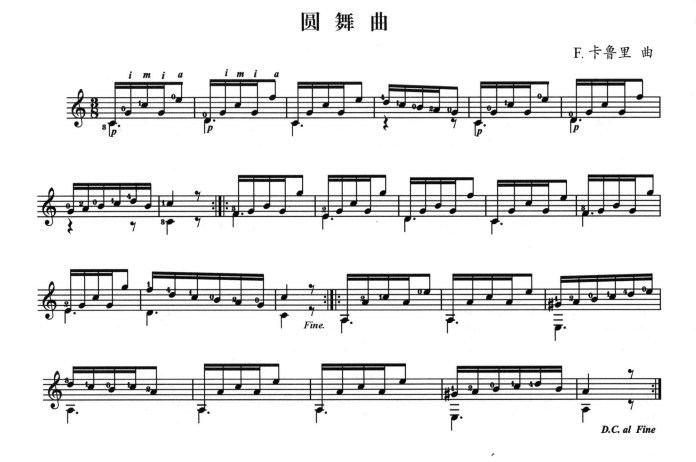

甜蜜的家

H.R. 毕肖普 曲

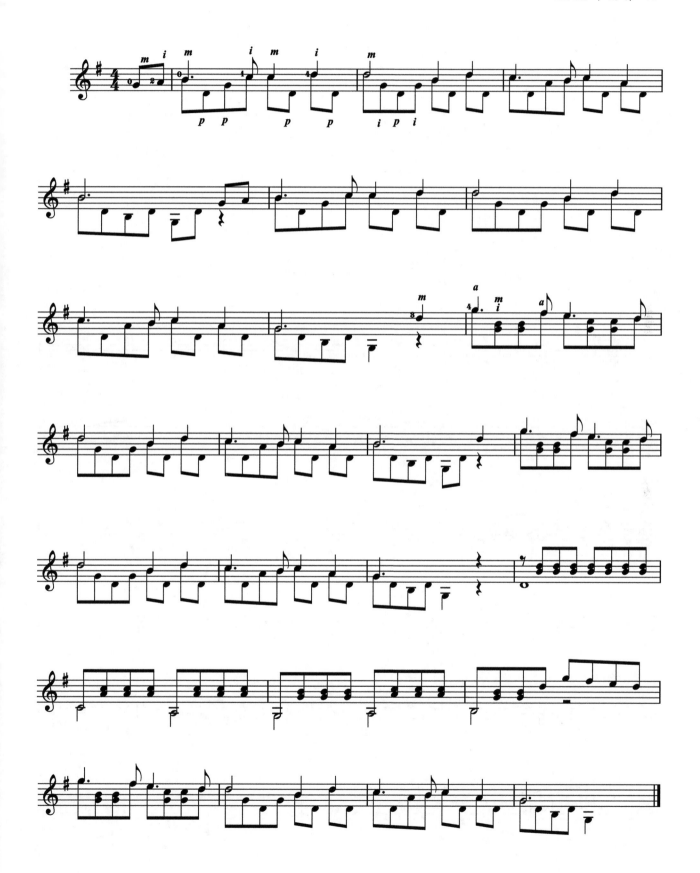

沂蒙山小调

Andantino　♩= 63~84

山东民歌

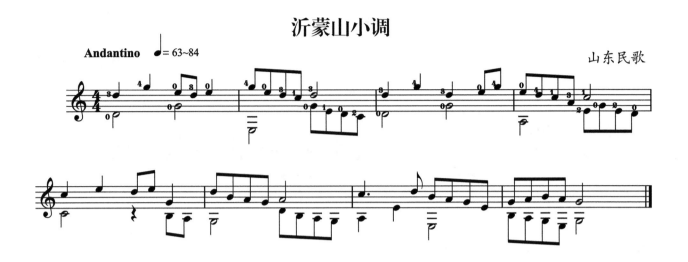

半个月亮爬上来

王洛宾 曲

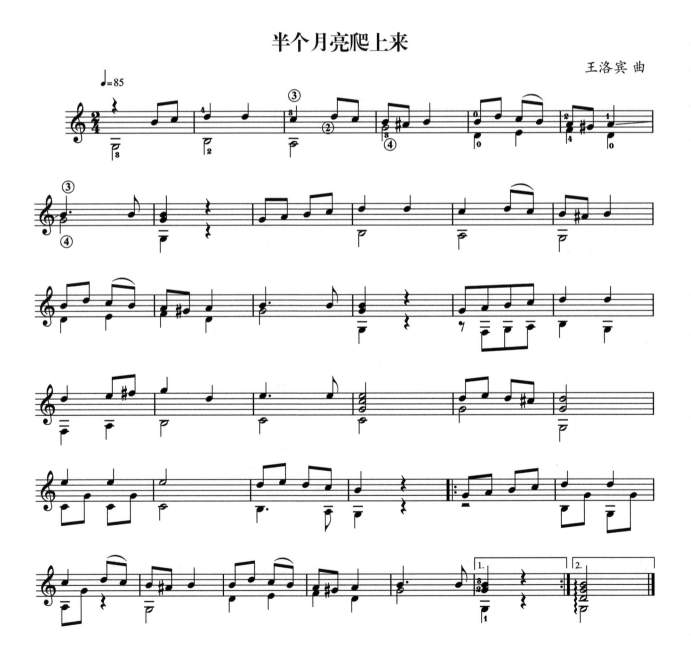

太 湖 船

中国民歌

绣 荷 包

山西民歌

三十里铺

陕北民歌

应用提高篇

几点要求：

①每次练琴前，要先把音调准。

②每次弹琴必须先练习基本功，基本功练习除了可以训练手指力度和伸展性之外，还是必不可少的暖指操。每次基本功练习时间为 50 分钟左右，练完基本功之后再去学习新的内容，会感到非常轻松。

③学习新内容时首先要读、唱五线谱，认真看清所弹乐曲的每一个符号，包括唱名、弦数、左手指法和右手指法等。

④养成边弹边唱五线谱的习惯。

本篇以调式为主题线索，学习本篇可以加强对常用调的认识，改变以往人们对"古典吉他手不懂乐理和调性"的认识。

第一章 C大调与a小调

1.C大调及其练习

C大调就是以C为主音构成的调式，其音级构成为：

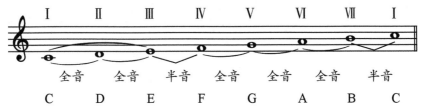

在自然大调的音阶中从主音到高八度的主音内，Ⅲ级音与Ⅳ级音、Ⅶ级音与Ⅰ级音之间是半音，其他每个相邻音之间都是全音。它的第Ⅰ级音和第Ⅲ级音构成大三度音程，这个大三度具有大调式的明亮色彩。

C大调音阶

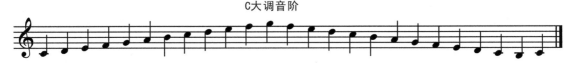

对器乐演奏而言，音阶的弹奏是一种极为重要的技巧练习，吉他也不例外。音阶练习能进一步提高手指的独立性和灵活性，为演奏连贯的乐句及学习更多的弹奏技巧做准备。

建议读者使用节拍器从慢速开始练习，读者可以根据个人能力逐步提升练习速度。

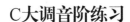

C大调音阶练习

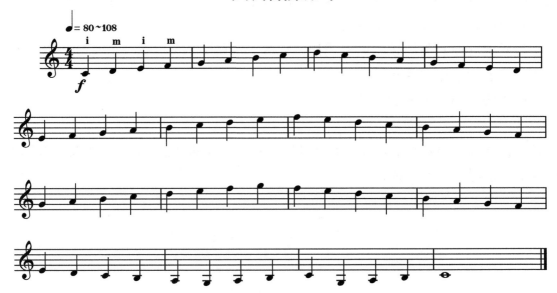

C大调前奏曲

卡尔卡西 曲

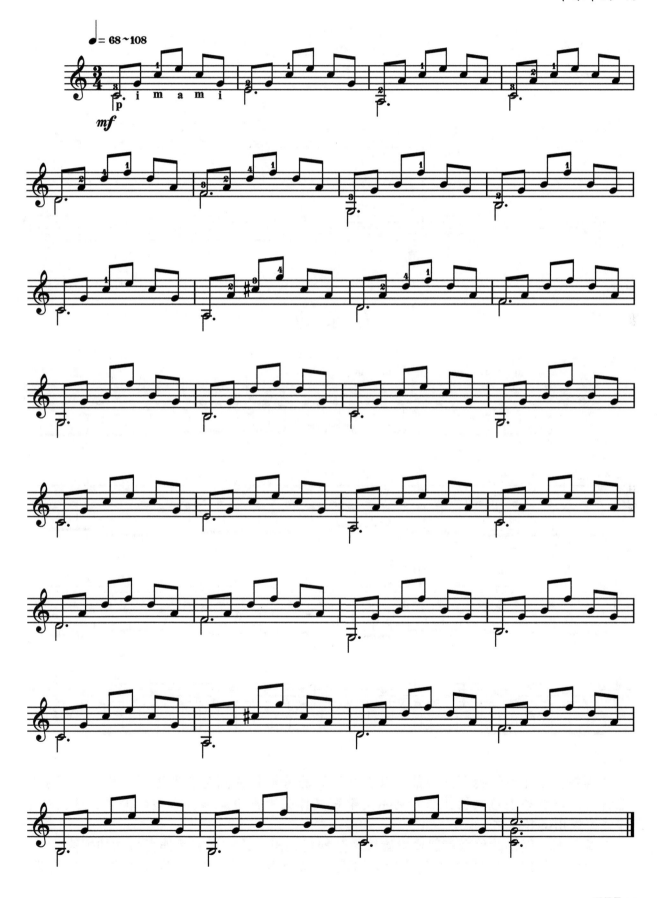

练习曲第四号

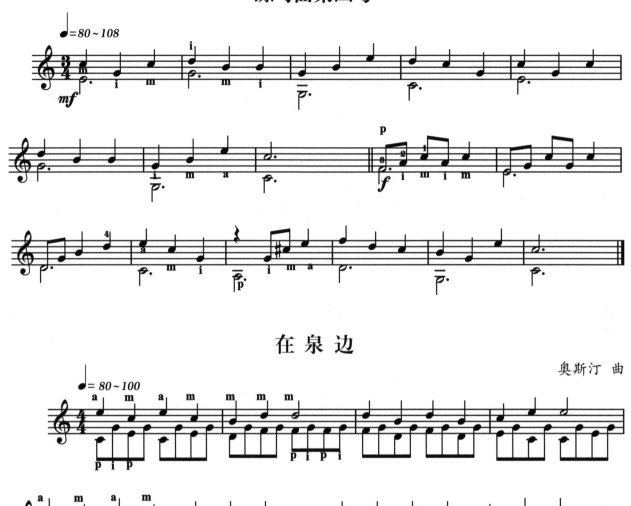

在 泉 边

奥斯汀 曲

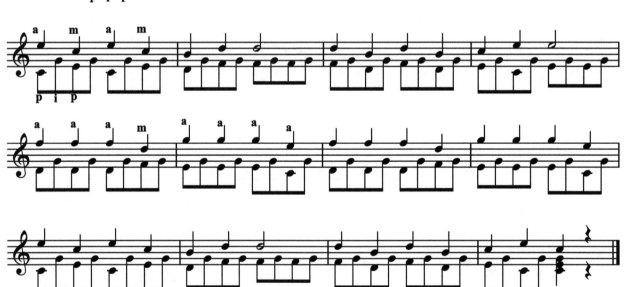

演奏提示：

①伴奏声部（符干朝下的声部）以连续不断的分解和弦固定音型进行，称为"阿尔贝蒂低音"。该音型因意大利作曲家阿尔贝蒂在其作品中常用此伴奏音型而得名，这也是早期作曲家惯用的技法之一。

②练习时，轻快的伴奏声部要把旋律清楚地衬托出来，注意右手伴奏指法的规律。

③强弱的处理：前半拍要弹得比后半拍强，双音要弹得比单音强，旋律要弹得比伴奏强。

快乐的杜比

美国歌曲

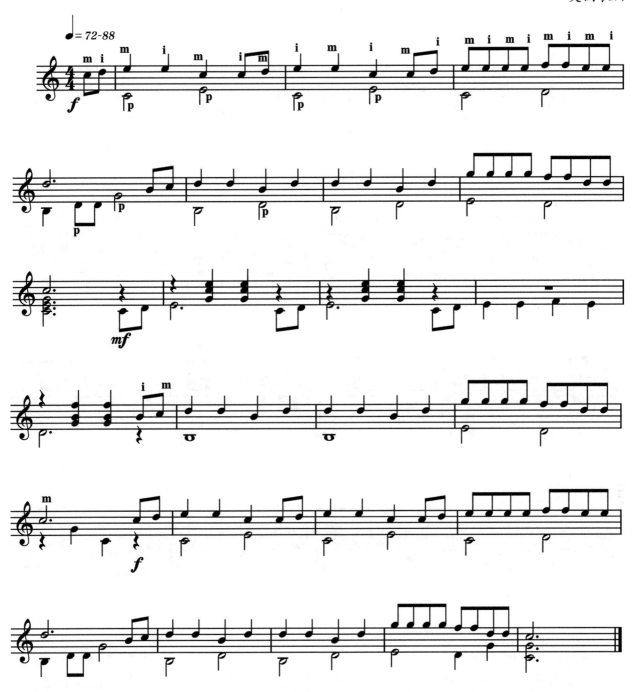

演奏提示：

①前面八小节符干朝上的声部为主旋律，用右手食指和中指交替拨弦；符干朝下的声部为低音声部，用右手拇指拨弦，建议用靠弦奏法。

②中间八小节符干朝上的声部为伴奏音，要求弹得轻巧、跳跃；符干朝下的声部为旋律声部，用右手拇指拨弦，要用靠弦奏法。

③后面八小节同开始部分，要求同①。

快乐的农夫

<p align="right">舒 曼 曲</p>

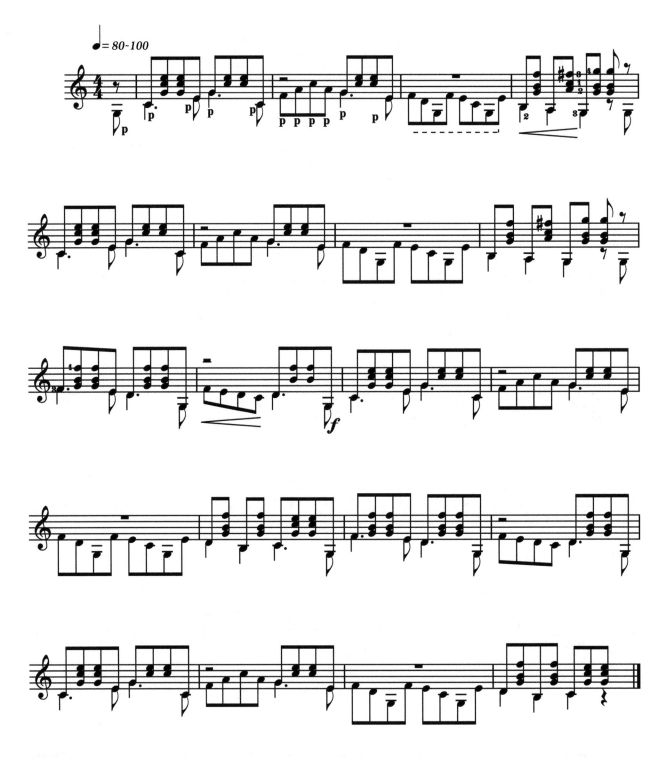

演奏提示:

乐曲符干朝上的声部为伴奏音,要求弹得轻巧、动感;符干朝下的声部为旋律声部,用右手拇指拨弦,要用靠弦奏法。

蝴 蝶

朱利亚尼 曲

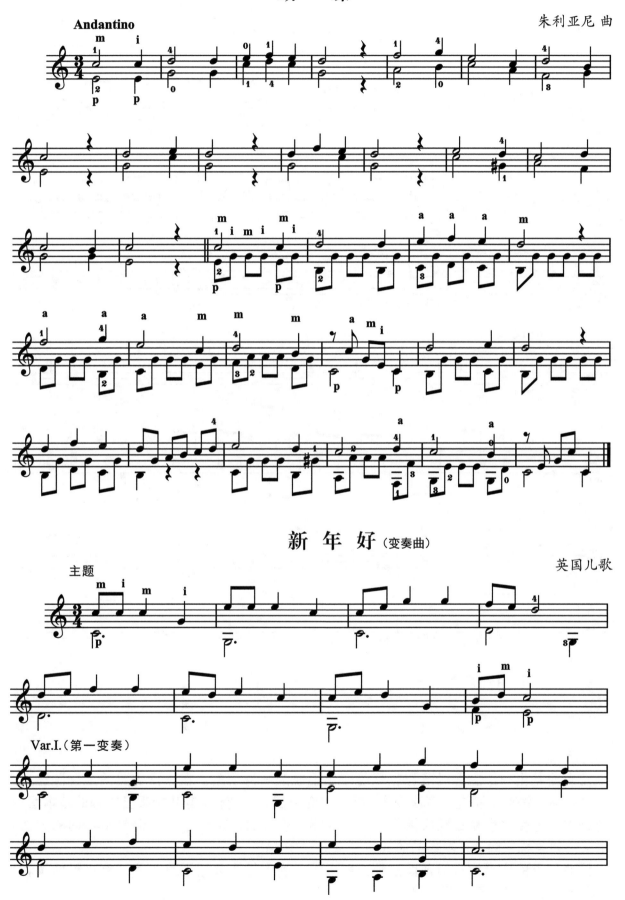

新 年 好 (变奏曲)

英国儿歌

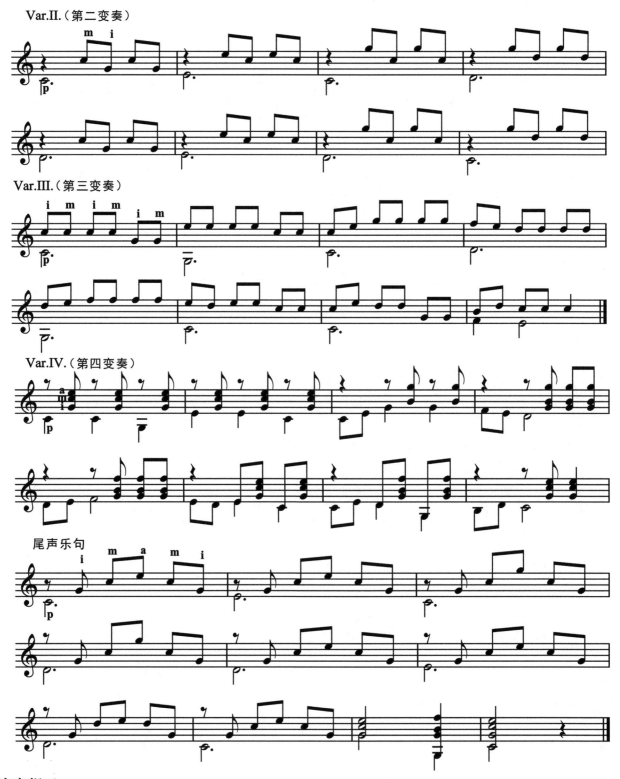

演奏提示：

 变奏曲是由一个主题段落和若干段变奏组成的一种乐曲，在进行完整的主题陈述后，接着用各种手法对主题进行多次变奏，每一次变奏都有所变化，但又能听出主题的基本面貌。主题每次经过变化重复处理后便称为一段变奏，变奏曲能把一个音乐形象用不同的方法表现出来。如果称主题 A，变奏的曲式就是 A1、A2、A3……

 该曲常见的变奏方式为前面三种，所以第三变奏结束处用了终止线，有兴趣的读者可以试着把第四变奏和尾声乐句弹完。

2.a 小调及其练习

　　小调音阶是建立在大调音阶的第Ⅵ级音上面的。

　　小调音阶有自然小调（自然音）、和声小调及旋律小调三种形式。

①自然小调音阶

　　自然小调音阶由其相关的大调音阶各音组成。

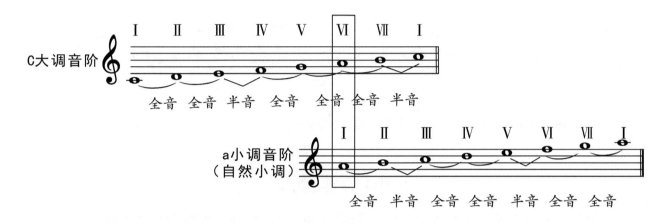

　　自然小调的特点是主音到高八度主音之间第Ⅱ级与第Ⅲ级音、第Ⅴ级与第Ⅵ级是半音，其他相邻音之间都是全音。它的第Ⅰ级与第Ⅲ级构成小三度音程，这个小三度音程具有小调式的柔和色彩。

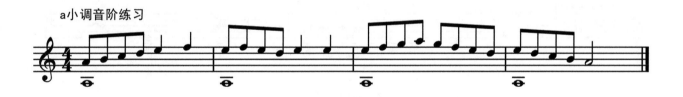

②和声小调音阶

　　将自然小调中的第Ⅶ级音升高半音而成（和声小调在西洋音乐中比自然小调用得更普遍、广泛）。

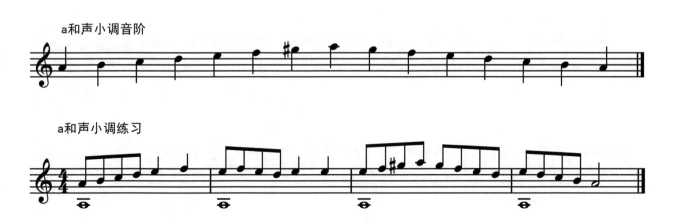

③旋律小调音阶

上行时将自然小调音阶中的第Ⅵ级和第Ⅶ级升高半音，下行时将这两个音还原。

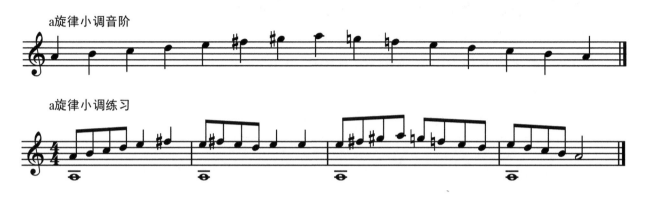

学习下面这首乐曲时，需注意三种小调式的应用。

a 小调音阶练习

下面的音阶练习曲要求使用食指和中指交替弹奏，并分别用勾弦和靠弦奏法进行练习。

a 小调前奏曲

<div align="right">卡尔卡西　曲</div>

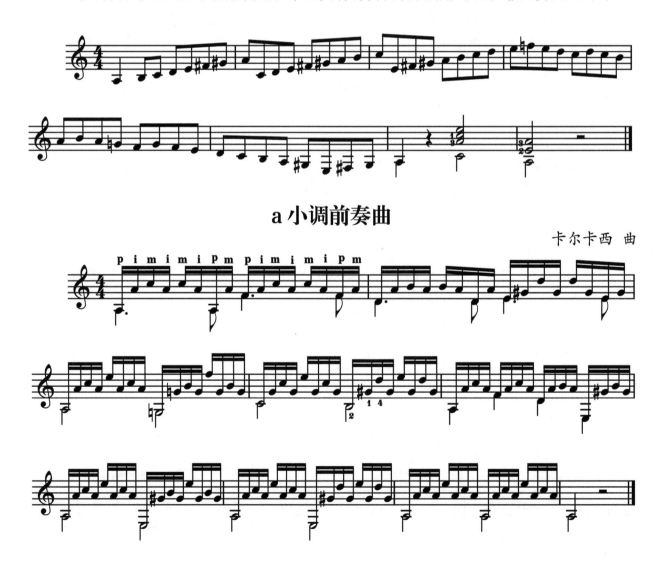

西班牙之歌

西班牙民谣

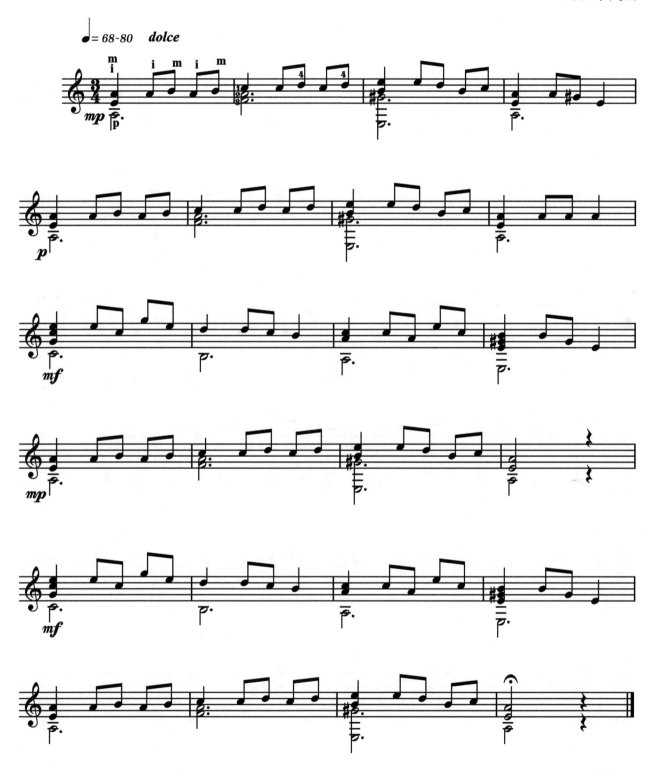

演奏提示：

注意把每小节第一拍弹成强音，第二、三拍则要轻巧一些。

a小调华尔兹

卡尔卡西 曲

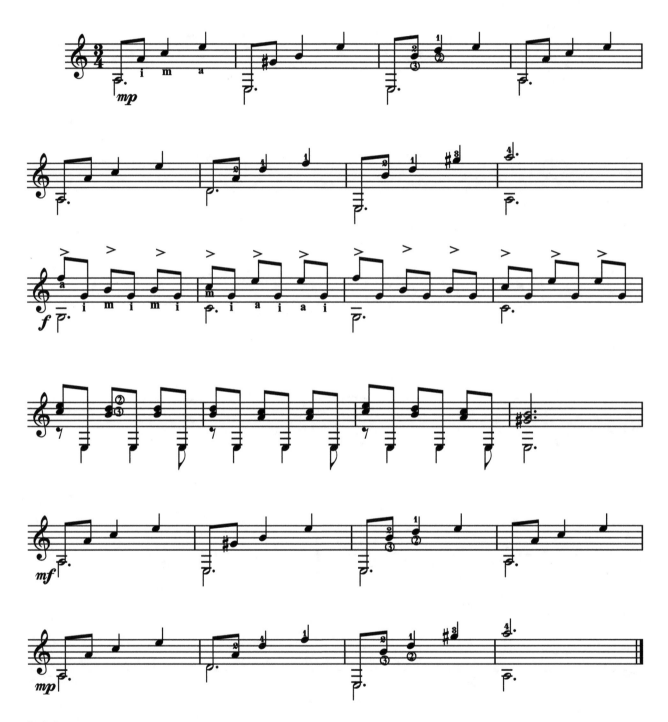

演奏提示：

　　华尔兹又称圆舞曲，起源于十七世纪哈布斯堡的宫廷舞蹈，华尔兹的节拍规律为"强拍、弱拍、弱拍"，因此弹奏时要强调第一拍的重音。

3. 关系大小调练习

若两个调的主音位置不同，但调号相同，这样的大小调互称为关系大小调。例如 C 大调是 a 小调的关系大调，a 小调是 C 大调的关系小调。

练习下面的曲子时，要注意大小调变化时感情色彩的变化。

想 念

佚 名 曲

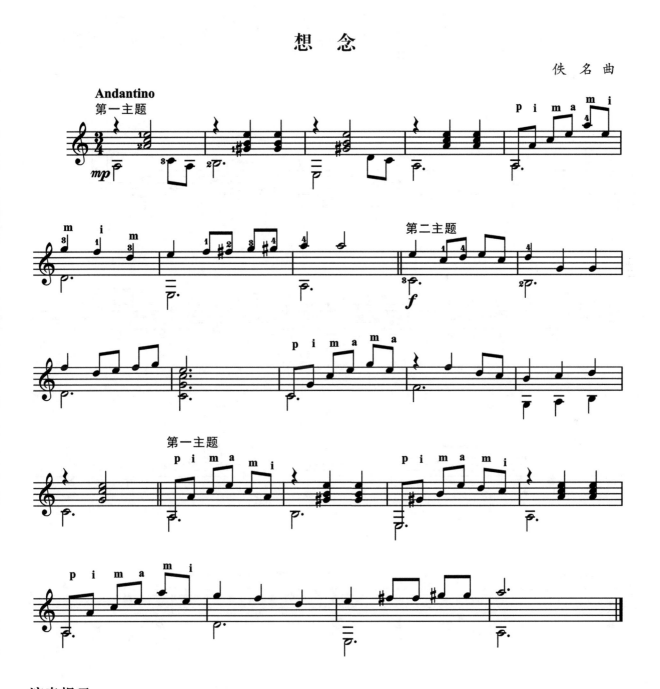

演奏提示：

乐曲的第一主题是 a 小调，第二主题是 C 大调。注意这种调式对比给乐曲带来的情绪变化。

古 典 舞 蹈

梅尔贝 曲

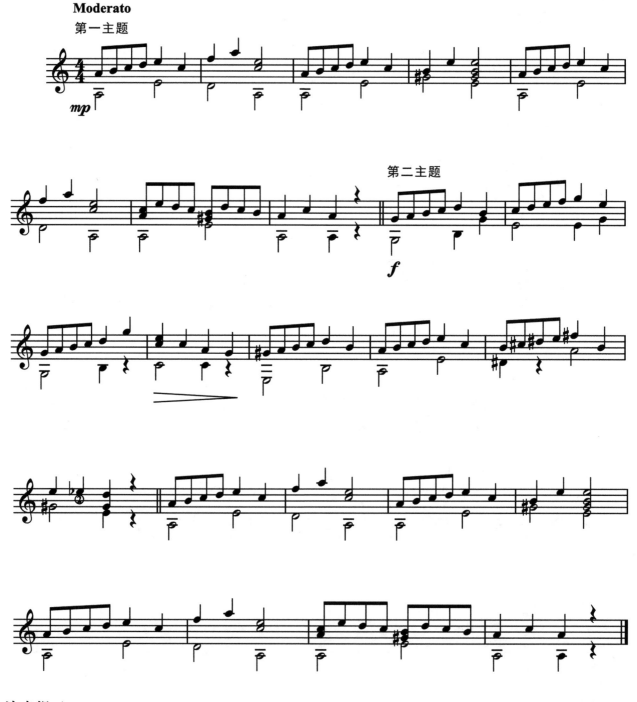

演奏提示：

　　乐曲每两小节为一个乐句，相对固定的音型组合让乐曲显得古朴并富含舞曲风味。第一主题是 a 小调，第二主题是 C 大调。

绿 袖 子

英格兰民谣

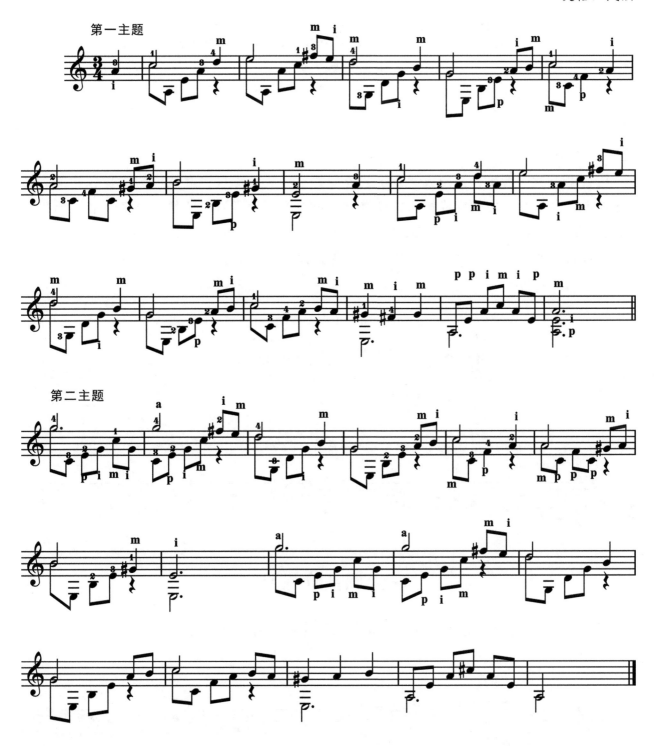

演奏提示：

伴奏声部的八分音符不要拖拍或抢拍，适当控制伴奏声部的音量，让上声部的旋律清晰地表现出来。注意大、小调力度对比的色彩变化，这样乐曲的表现会更加生动。

分解和弦奏法要突出主旋律，把旋律音和分解和弦的伴奏音从音色、力度上区分开来，这也是演奏所有分解和弦类乐曲的基本要求。

第二章 G大调与e小调

1.G大调及其练习

从G音开始的音阶，按照大调音阶的音程关系，从主音G到高八度的主音G中间，必须把F音升高半音，才能构成第Ⅵ、Ⅶ级之间的全音以及第Ⅶ、Ⅰ级之间的半音。所以G大调音阶的排列应是G、A、B、C、D、E、#F、G。

在第五线上加"#"号，表示乐曲中凡是F音都要升高半音。

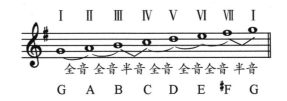

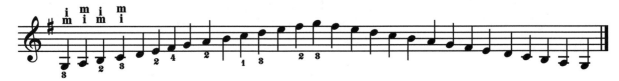

G大调音阶

G大调音阶练习

下面的练习，建议初学者分别使用勾弦法和靠弦法两种奏法来弹。

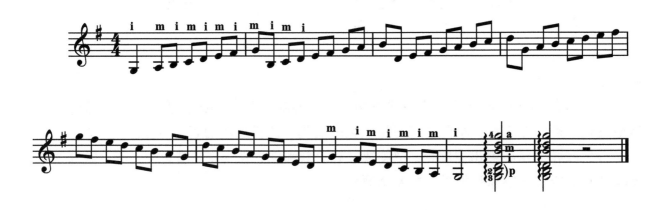

前 奏 曲

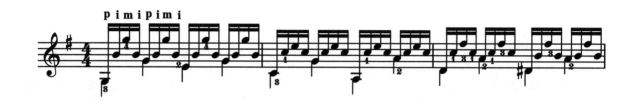

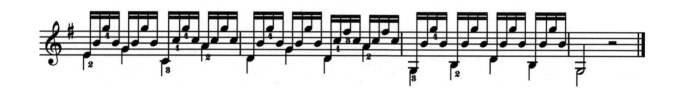

舞曲第五号

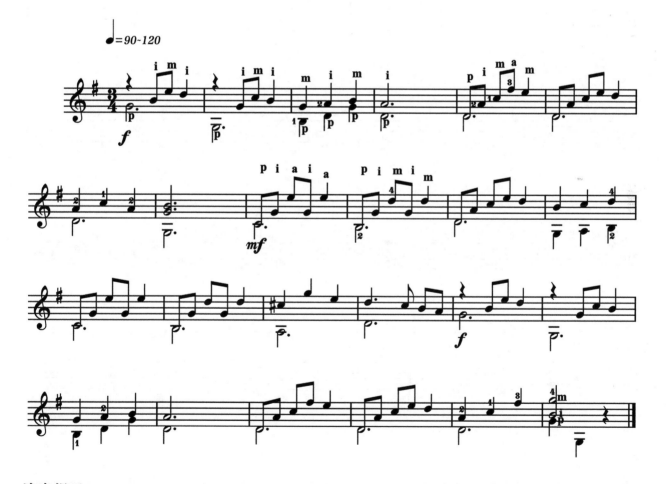

演奏提示：

　　此曲每四小节为一个乐句，其旋律由分解和弦构成，从而表现出了欢快、热烈的舞蹈节奏。

G大调华尔兹

弗特亚 曲

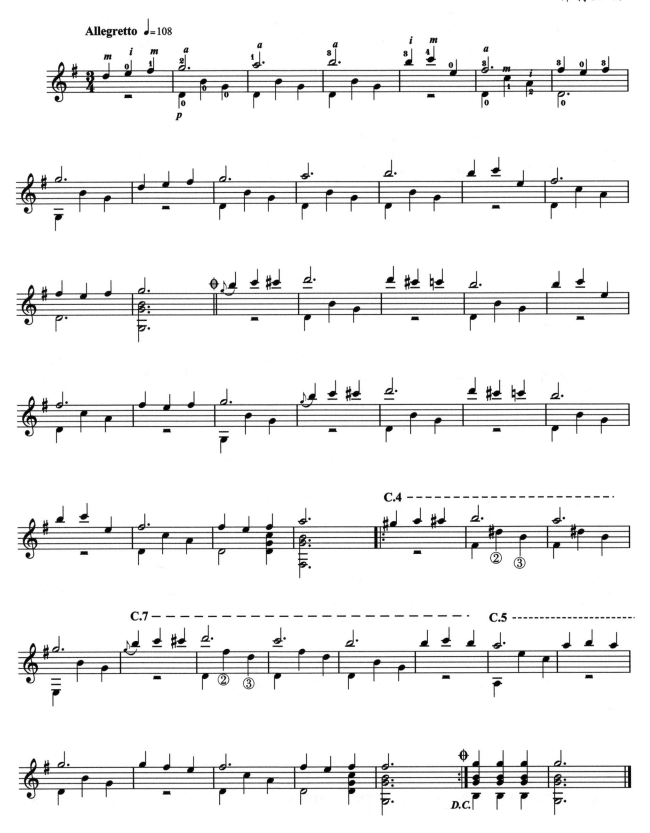

昨 天

约翰·列侬、保罗·麦卡里尼 曲

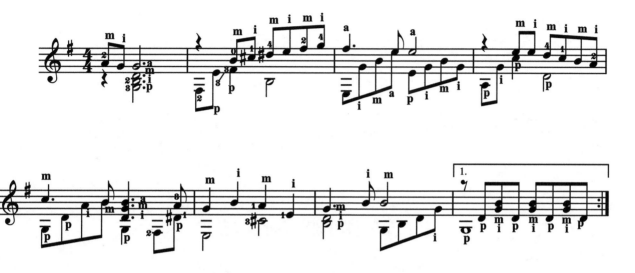

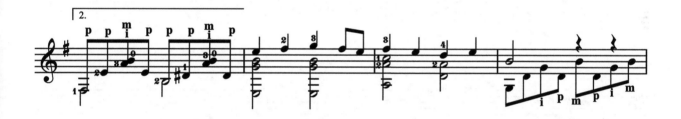

2.e 小调及其练习

　　e 小调音阶是建立在 G 大调音阶的第 VI 级 E 音上面的，其调号与 G 大调相同。e 小调与 G 大调互为关系大小调。

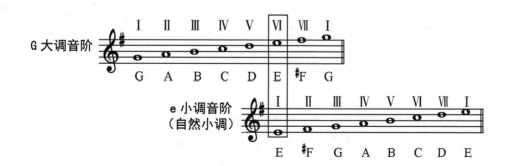

e和声小调音阶练习

e旋律小调音阶练习

e小调前奏曲

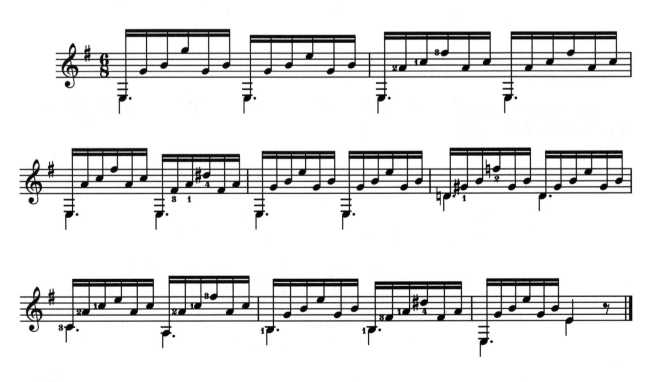

苏 格 兰 人

库弗纳 曲

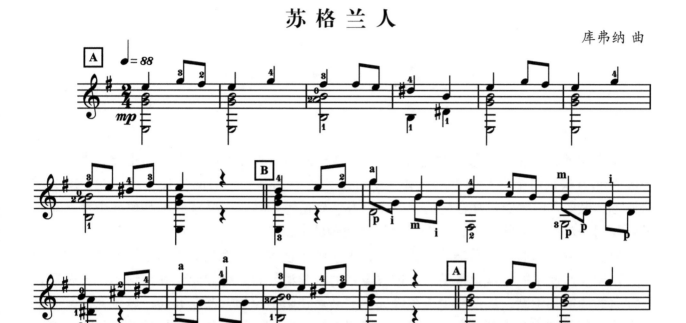

演奏提示：

　　这是一首 e 小调单三部曲式（A+B+A）的优美小曲，八小节为一句，旋律声部优美而富于歌唱性，练习时要注意三声部力度层次的控制。

练 习 曲

卡尔卡西 曲

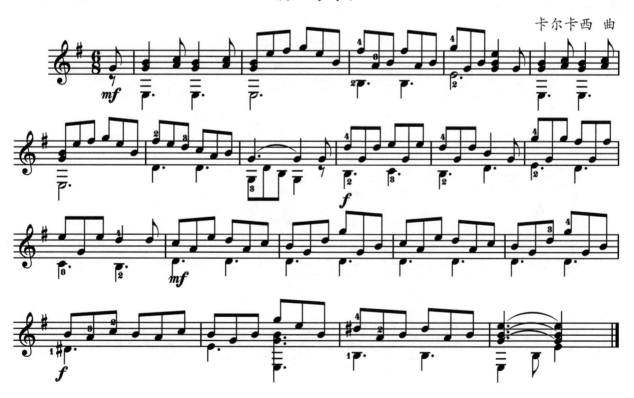

第三章 学习大横按

GO! GO! GO! GO!

　　用左手食指压住六条琴弦就是大横按，大横按是初学者在学习中遇到的主要难点之一。一般表现为横按时个别弦弹不响或者声音沉闷，更多的是练习时间稍长一点，左手就会酸痛无力，很多人因此而放弃吉他的学习，令人感到遗憾。其实大横按并不是想象中那么难，只要我们开动脑筋分析一下，就能找到解决问题的办法。

　　首先，我们来找一找乐器方面的问题，大多数音色方面的毛病总是与乐器本身有关。很多人在初学时使用的琴常常是民谣、古典兼用的普及型琴，这种琴无论在用料、工艺及质量等方面的标准都不高，或多或少存在着天生的品质缺陷。比如共鸣箱开裂、琴颈弯曲、打品等毛病，都会使声音嘶哑、有杂音或者共鸣不丰满。另外，琴弦与指板间的距离过大，要非常用力按压才可以使弦发声，这种过度用力最终会导致手指酸痛。对于前者，可以精心挑选或干脆多花一些钱买到称心、合手的吉他，而后者可通过修理弦枕来加以改善。然而，乐器本身的问题只是本难点中的次要问题，更主要的解决办法还要从我们自身的练习方法中寻找，比如拇指要置于琴颈后部的中线上并与中指前后相对捏住琴颈，手掌和虎口要脱离琴颈，不要做出托举和支撑等动作，食指稍弯用指根指尖做用力点，其余各指要垂直按弦等。

　　大横按在乐谱中一般不用专门的符号作标记。而大横按与把位是相互关联的，为帮助初学者认识大横按，此处借用把位符号"C."加上代表品位的数字来表示，如 C.1 表示在一品大横按，C.2 表示在二品大横按等。

莫斯科郊外的晚上

瓦西里·帕夫洛维奇·索洛维耶夫-谢多伊 曲

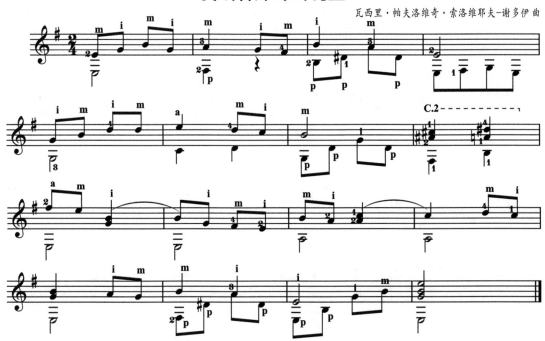

旋　律

莫扎特　曲

练习提示：

　　这是一首优美动听的乐曲。曲中两个标有 C.1 的地方用了第一品的大横按和弦。对初学者来说，第一品的大横按有一定难度，因为第一品靠琴枕很近，用食指压下去需要较大的力量。读者通过反复练习可以增强食指的按弦力量。

真的真的

<div align="right">日向大介 曲</div>

抒情地

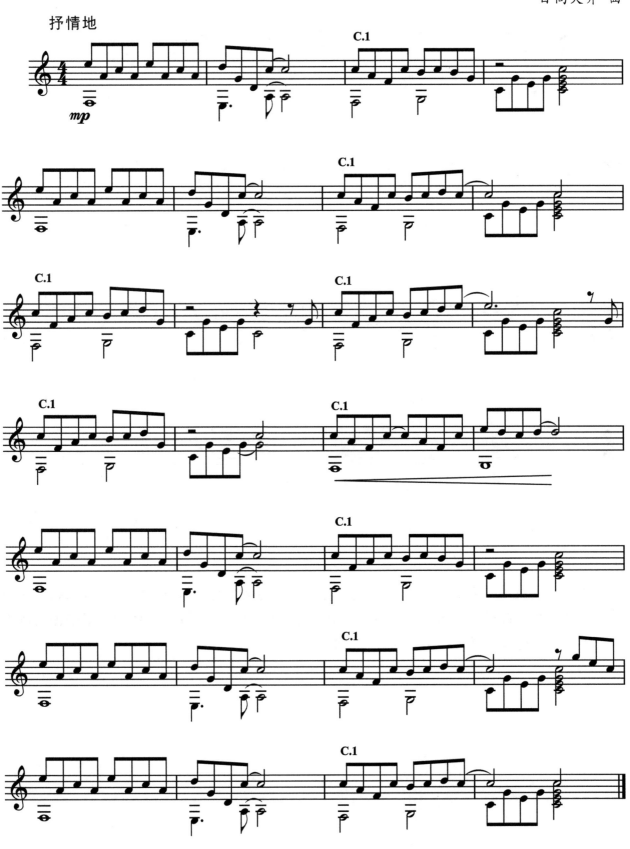

奇异的恩典

美国歌曲

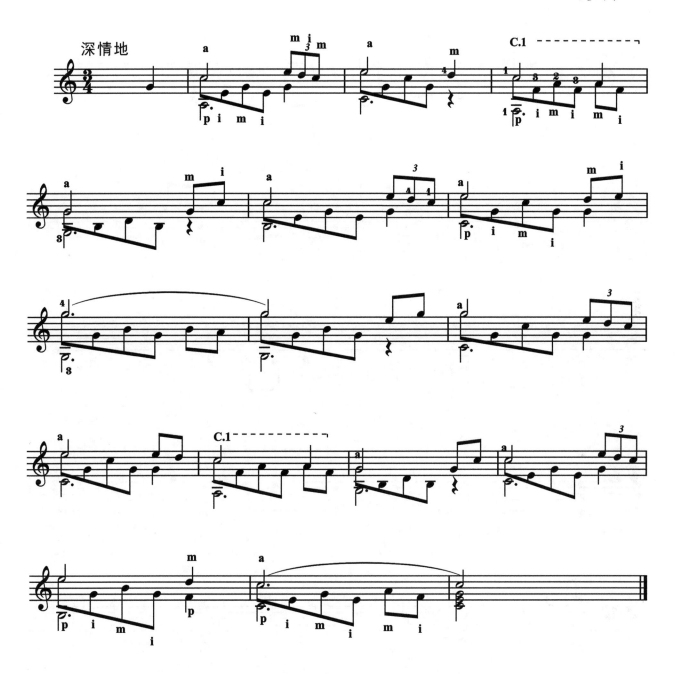

演奏提示：

　　这首乐曲深情而典雅，旋律声部线条要丰满，伴奏音型弹奏要舒缓、流畅，起到衬托的作用。

小奶牛

朝鲜族童谣

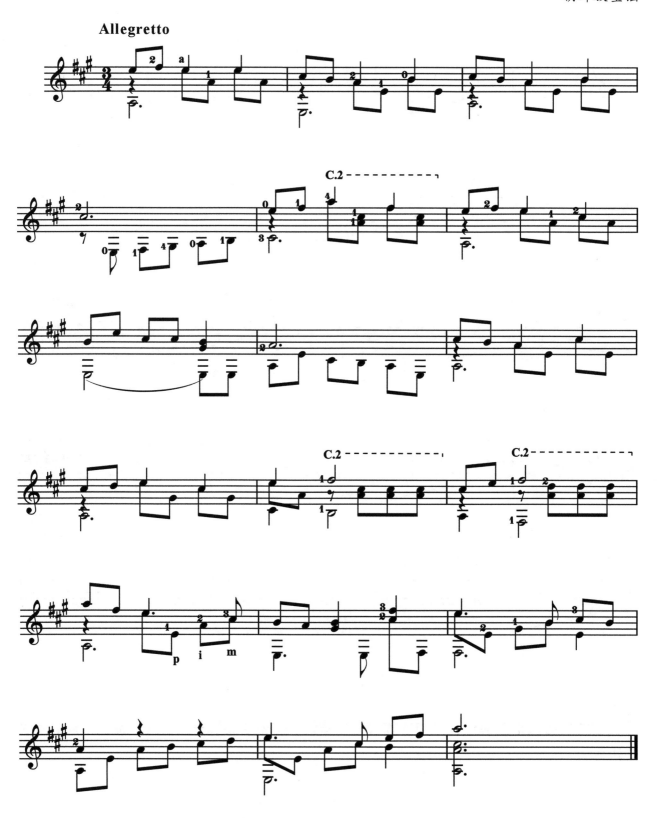

爱的赞歌

<div align="right">马格利特·蒙若 曲</div>

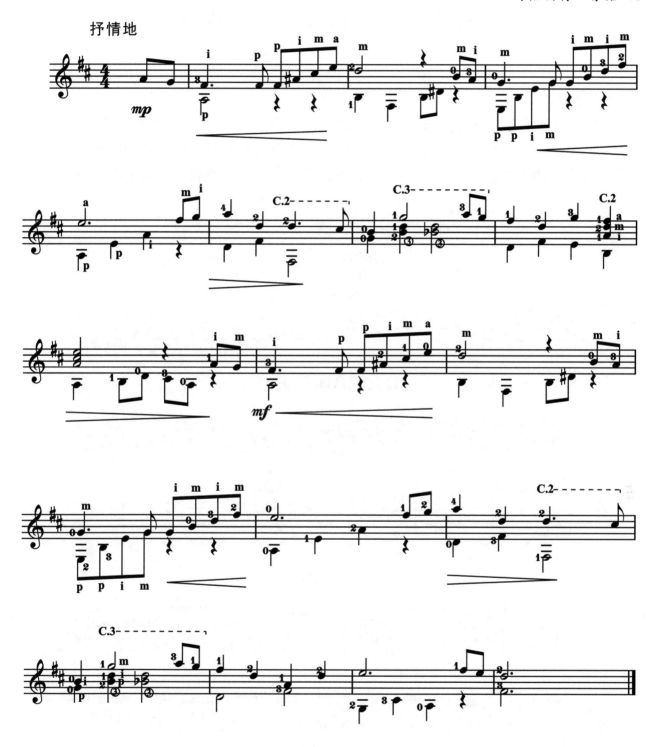

第四章 D大调与b小调

1.D大调及其练习

从D音开始的音阶，按照大调音阶的音程关系，必须把C、F都升高半音，才能构成第Ⅲ、Ⅳ级之间和第Ⅶ、Ⅰ级之间的半音关系。所以D大调音阶的排列是：D、E、#F、G、A、B、#C、D。在第五线上和第三间上加"#"号，表示乐曲中凡是F音和C音都要升高半音。

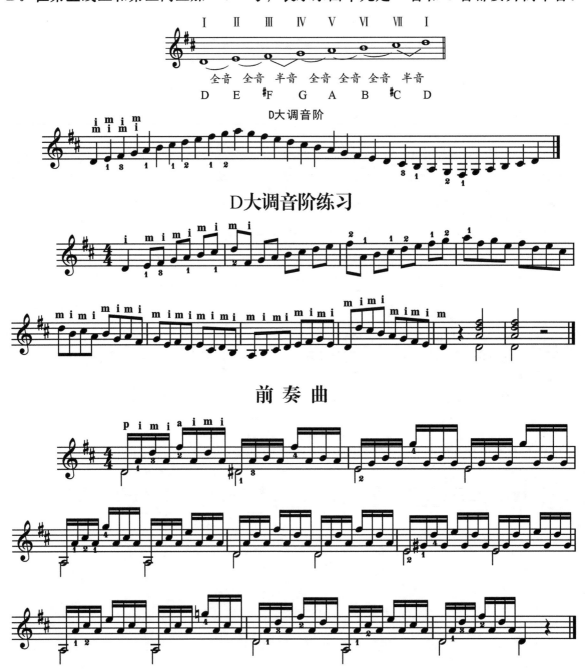

D大调音阶练习

前 奏 曲

中　板

说明：

　　乐曲为单三部曲式（A＋B＋A），节拍为稍快的三拍子，情绪轻松活泼，要把握好舞曲节奏的律动感，保持旋律的歌唱性和音乐的流动性。

舞　蹈

西班牙乐曲

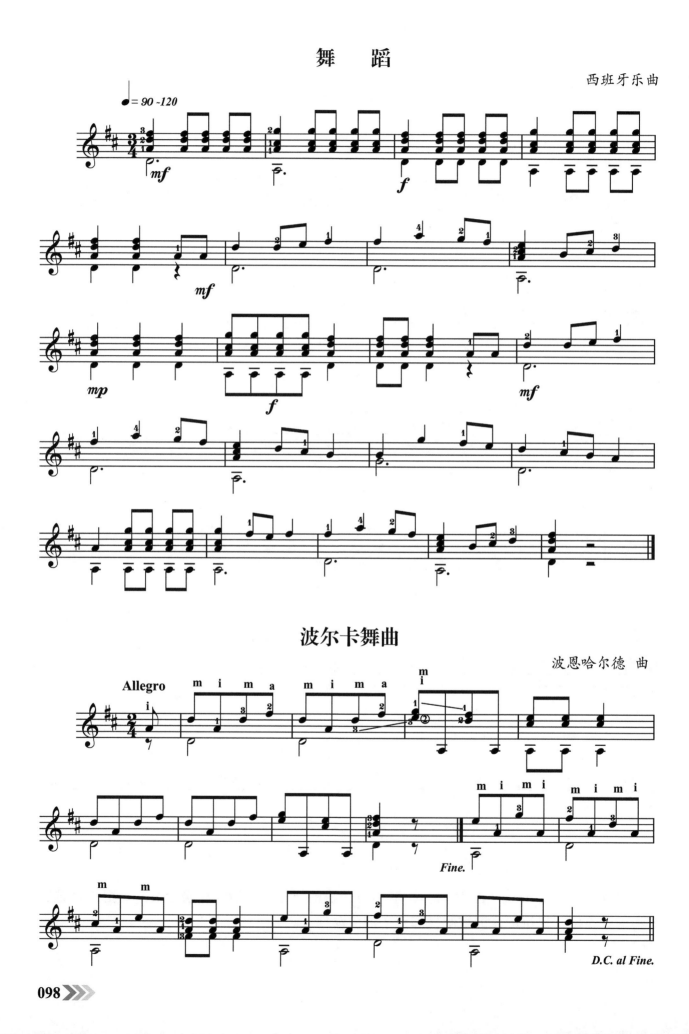

波尔卡舞曲

波恩哈尔德　曲

小快板

卡尔卡西 曲

2.b 小调及其练习

　　b 小调音阶是建立在 D 大调音阶的第 VI 级 B 音上的，其调号与 D 大调相同。b 小调与 D 大调互为关系大小调。

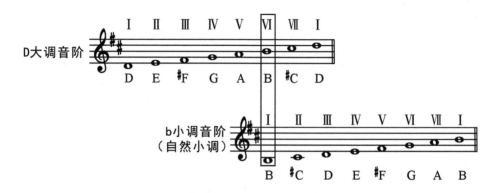

b和声小调音阶练习

b旋律小调音阶练习

b小调练习曲

前 奏 曲

圆 舞 曲

卡尔卡西 曲

月　光

索　尔曲

Allegretto

演奏提示：

 这是索尔为吉他爱好者所做的一首 b 小调练习曲，因浮动在分解和弦中的美丽曲调而得名《月光》。此曲虽是小品，但内容精湛而高深。在这首曲中，可见伟大艺术家索尔非常有才华，被誉为"吉他史上的贝多芬"是受之无愧的。

第五章 F大调与d小调

1.F大调及其练习

从F音开始的音阶，按照大调音阶的音程关系，必须把B音降低半音，才能构成第Ⅲ、Ⅳ级之间半音，第Ⅳ、Ⅴ级之间的全音，所以F大调音阶的排列是：F、G、A、B、C、D、E、F。在第三线上加"♭"号，表示乐曲中凡是B音都要降低半音。

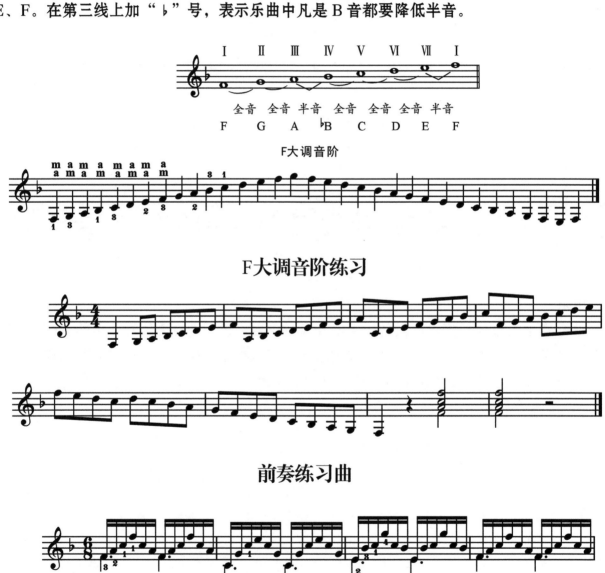

F大调音阶

F大调音阶练习

前奏练习曲

F大调练习曲

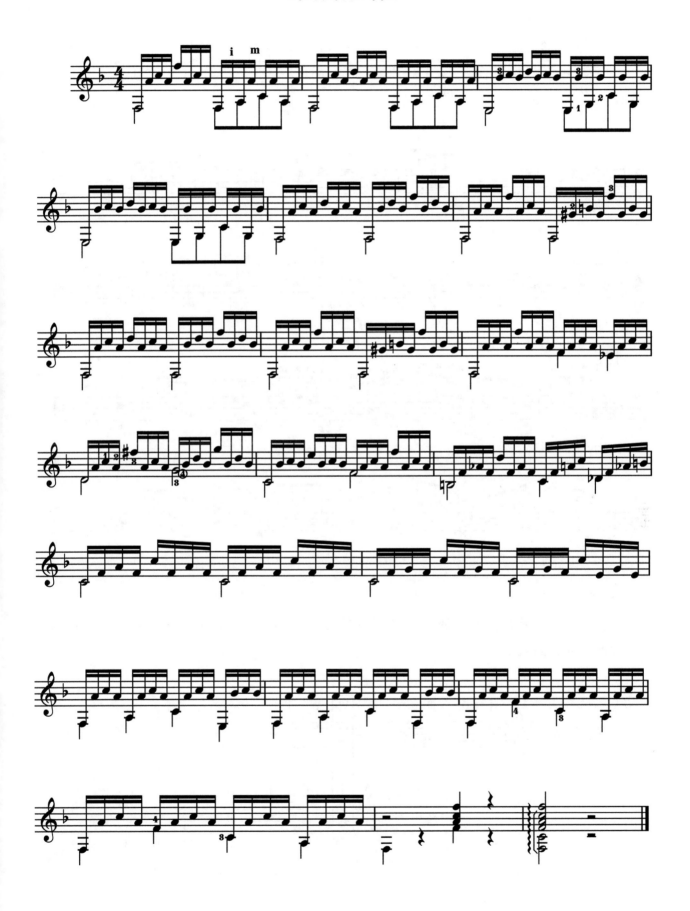

圆 舞 曲

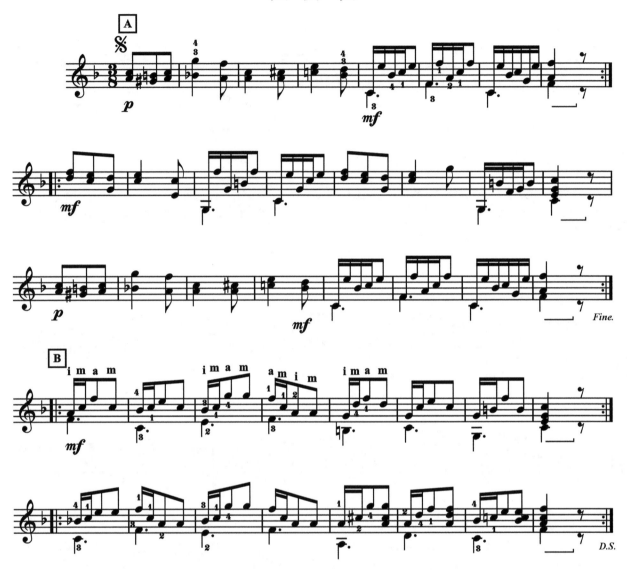

2.d 小调及其练习

d 小调音阶是建立在 F 大调音阶的第Ⅵ级 D 音上面的，其调号与 F 大调相同。d 小调与 F 大调互为关系大小调。

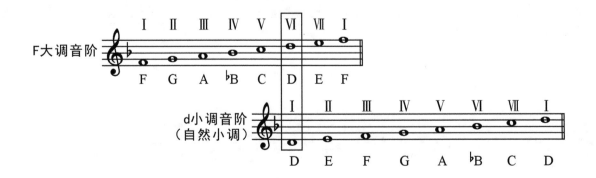

d旋律小调音阶

d小调音阶练习

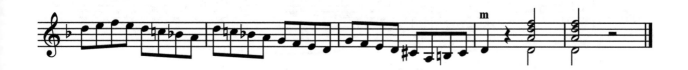

前 奏 曲

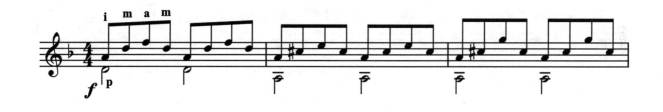

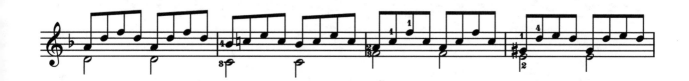

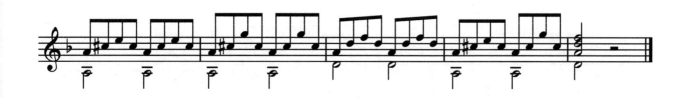

狂 想 曲

卡尔卡西 曲

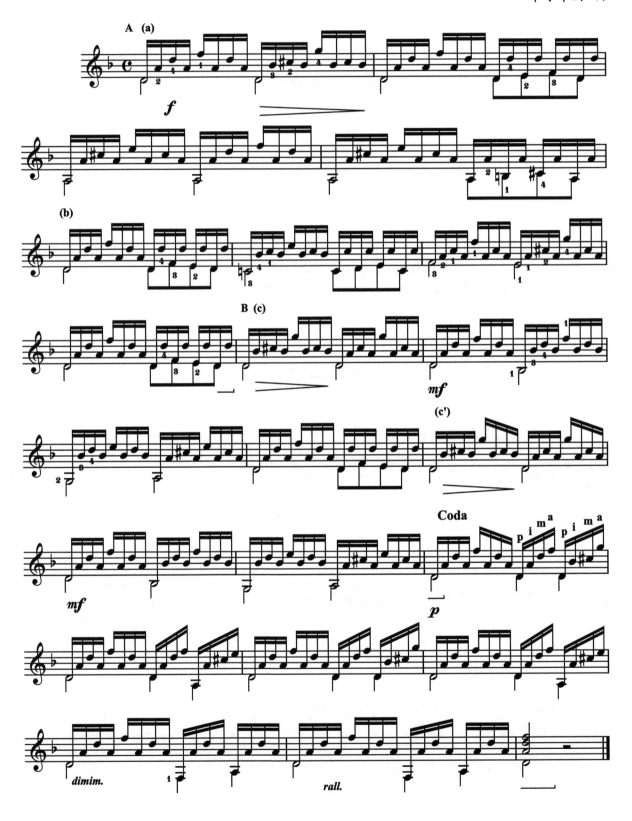

练习曲

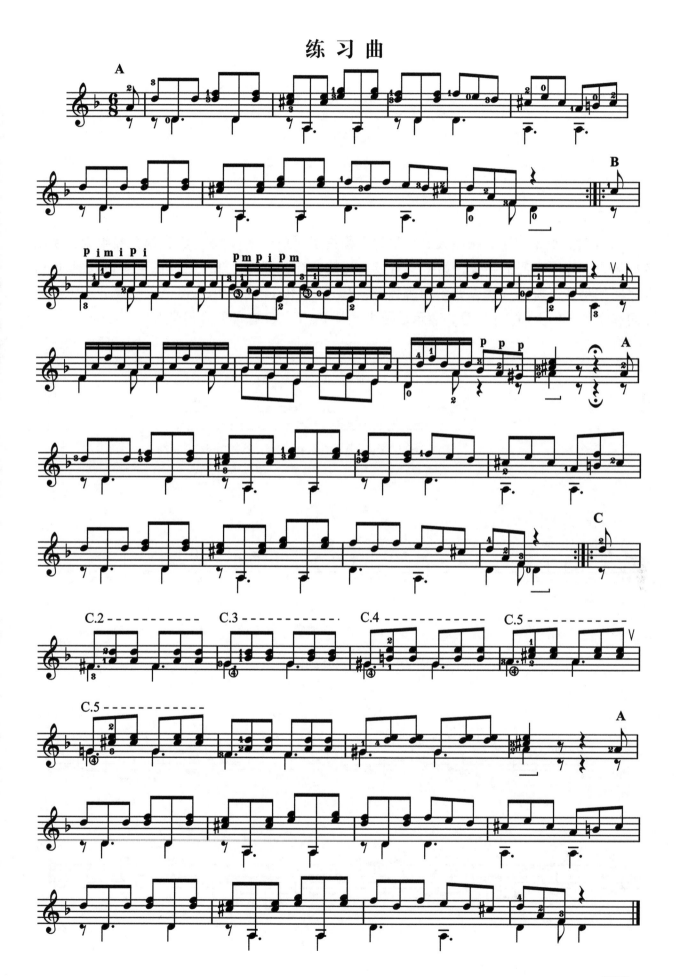

第六章 A 大调

A 大调及其练习

从 A 音开始的音阶，按照大调音阶的音程关系，必须把 C、F、G 音都升高半音，才能构成第Ⅲ、Ⅳ级之间的半音，第Ⅴ、Ⅵ级之间的全音，第Ⅵ、Ⅶ级之间的全音以及第Ⅶ、Ⅰ级之间的半音。所以 A 大调音阶的排列是：A、B、#C、D、E、#F、#G、A。在第五线上、第三间和上加一间上加"#"号，表示乐曲中凡是 F、C、G 音都要升高半音。

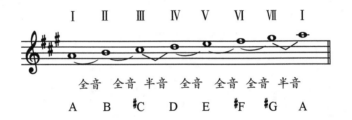

A大调音阶

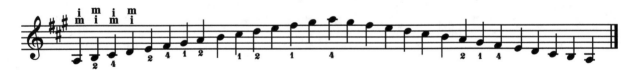

A大调音阶练习

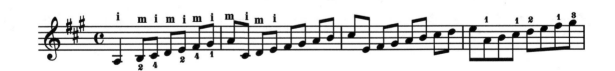

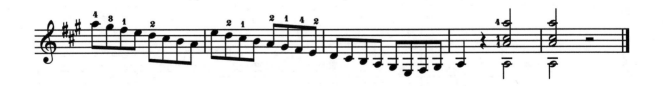

小步舞曲

巴 赫 曲

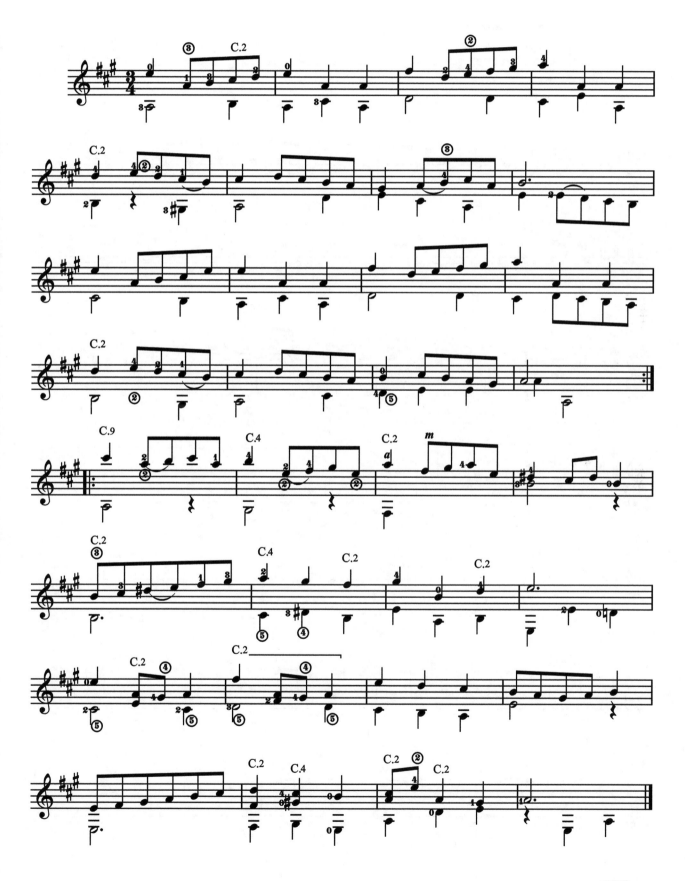

雨 滴

林赛曲

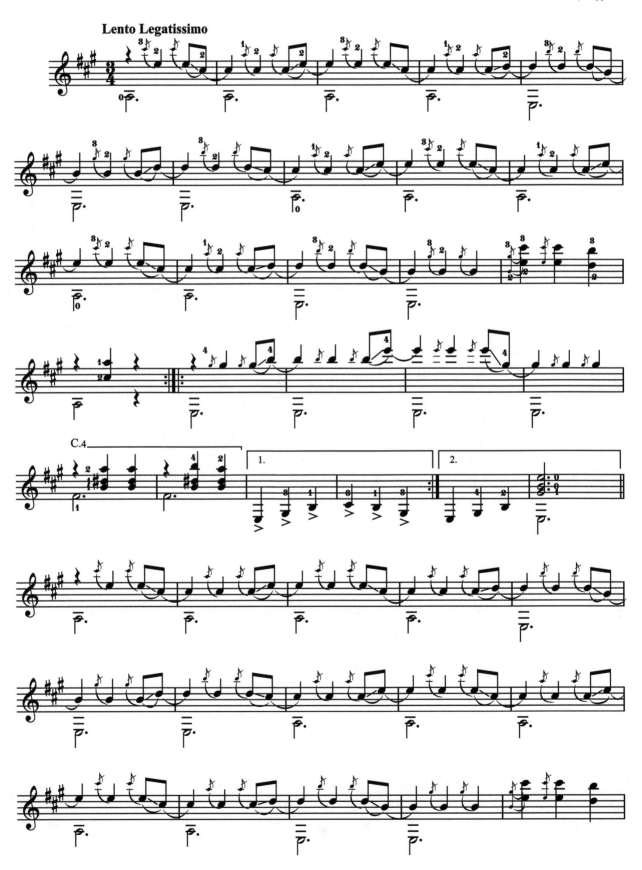

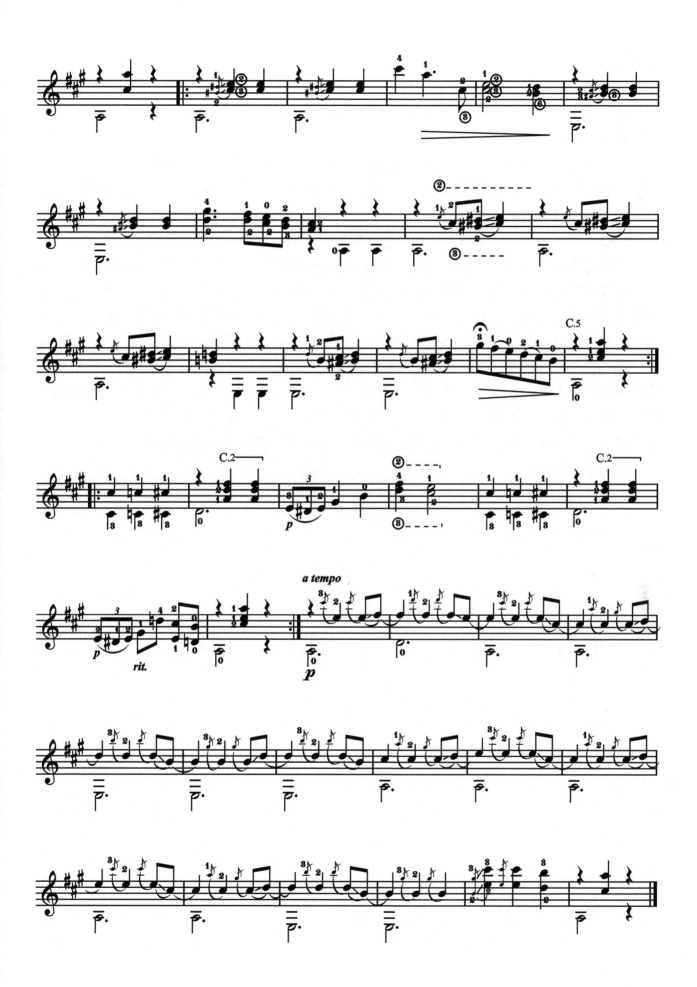

演奏提示：

《雨滴》是林赛创作的一首深受吉他爱好者喜爱的吉他名曲，乐曲以清新美妙的旋律、诗一般的意境，打动了无数人的心。也曾有人把《雨滴》列入十大名曲的范畴。乐曲描写的内容是这样的：

淅淅沥沥的小雨停了。少女踏着路边的积水，漫步在林荫道上。一阵风吹来，残留在树叶上的雨水一滴一滴地落在她的肩上、脸上。但是不知道为什么少女的眼眶里噙满了泪水。

雨后的黄昏是那样宁静、美丽、空气清新。天边淡橘红色的夕阳照着，此时她好像看到了希望，看到了美好的明天，心中升起对美好生活的憧憬和向往。

这首乐曲是 A 大调，$\frac{3}{4}$ 拍，慢板。结构是复三部曲式。第一部分是个单三部曲式。A 段右手弹奏时拇指要靠弦，但要控制好力度。左手要揉弦，在高音旋律声部的滑音和装饰音要清晰地表现出来。B 段前四小节要弹出切分感。五、六小节是圆舞曲节奏型，七、八小节是低音过渡句。反复一遍后，经过四小节在高音弹奏的过门，A 段再现。第一部分结束。

第二部分转小慢板，速度比第一部分略快。A 段节奏和曲调以两小节为一句进行对话。情绪显得有些激动，好似少女正在探寻人生。B 段和 A 段风格相似，但曲调有了些变化，其中三连音、跳音走向和谐的音响，好似少女找到了答案，心情豁然开朗。

最后，再现第一部分沉思的主题，接尾声。乐曲在宁静的气氛中结束。

第七章 重奏曲

蓝色的海洋（二重奏）

布加纳森 曲

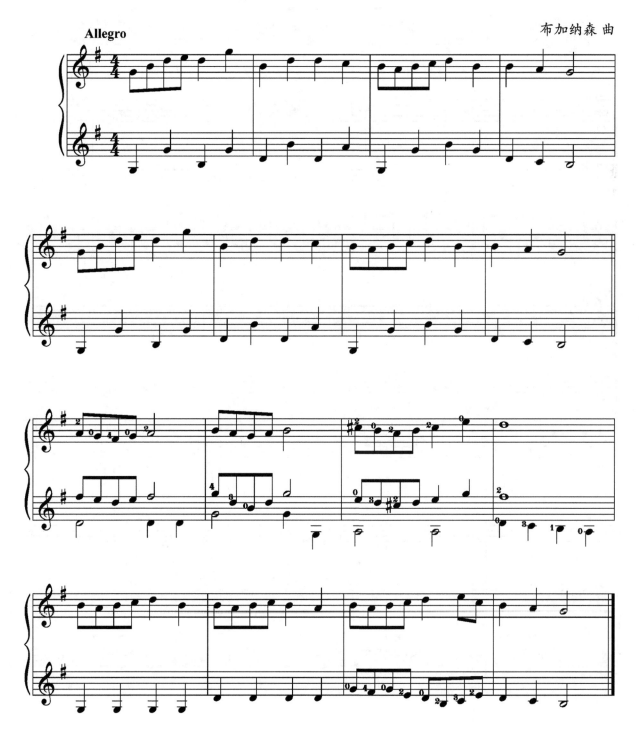

平 安 夜（三重奏）

格鲁伯 曲

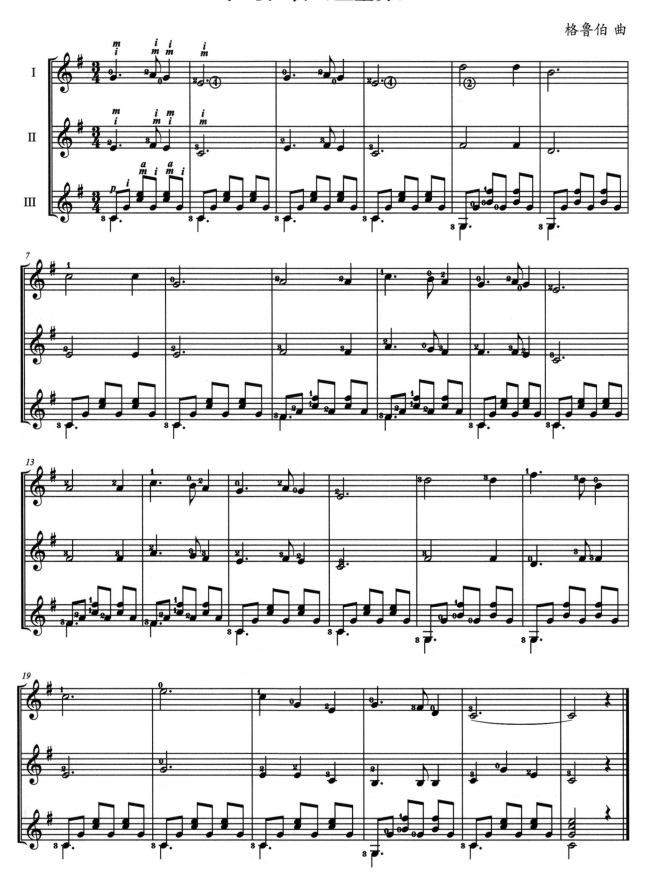

卡布里岛（三重奏）

德国歌曲

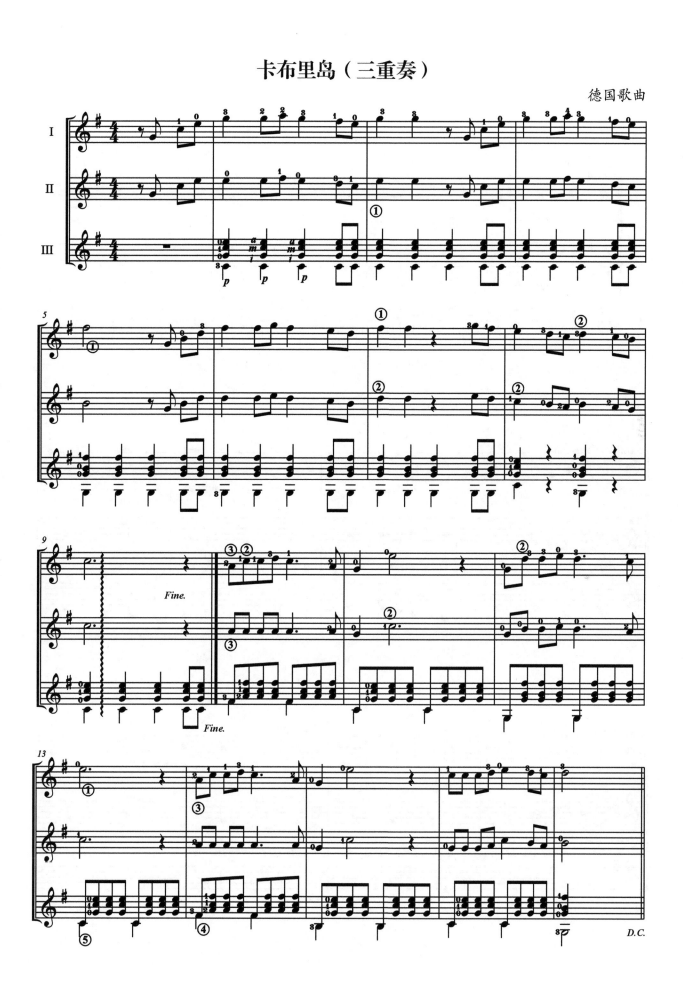

布列舞曲（三重奏）

巴 赫 曲

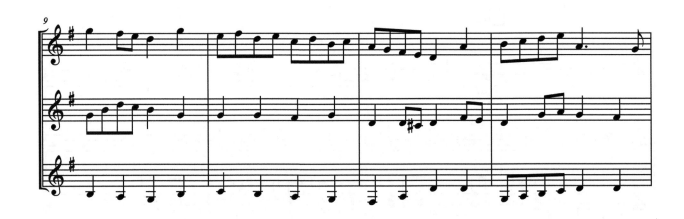

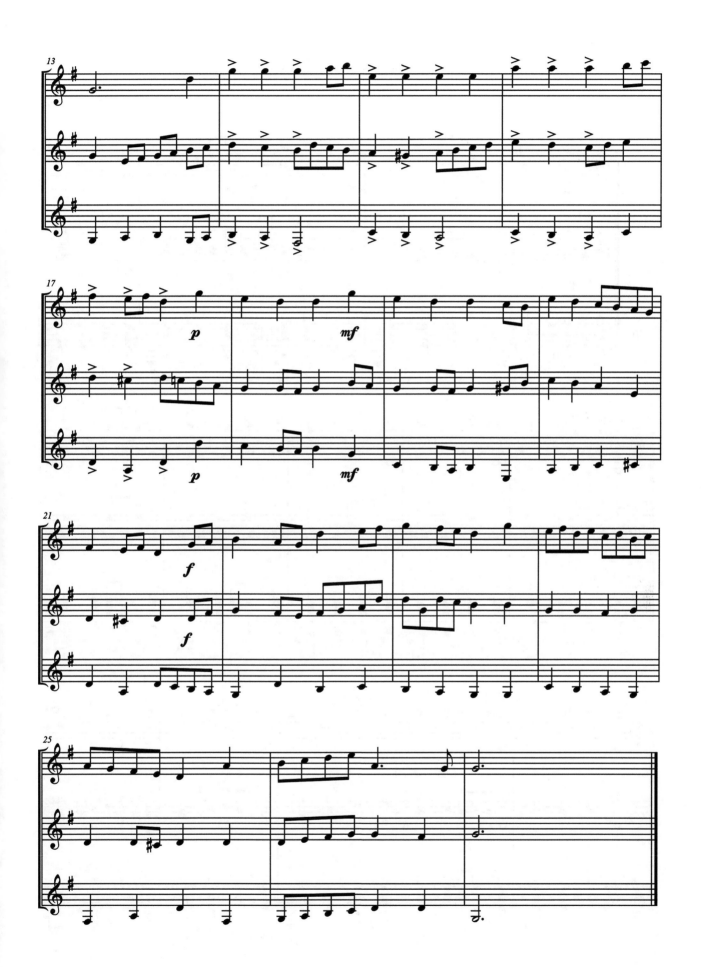

化装舞会（三重奏）

罗德里格斯　曲

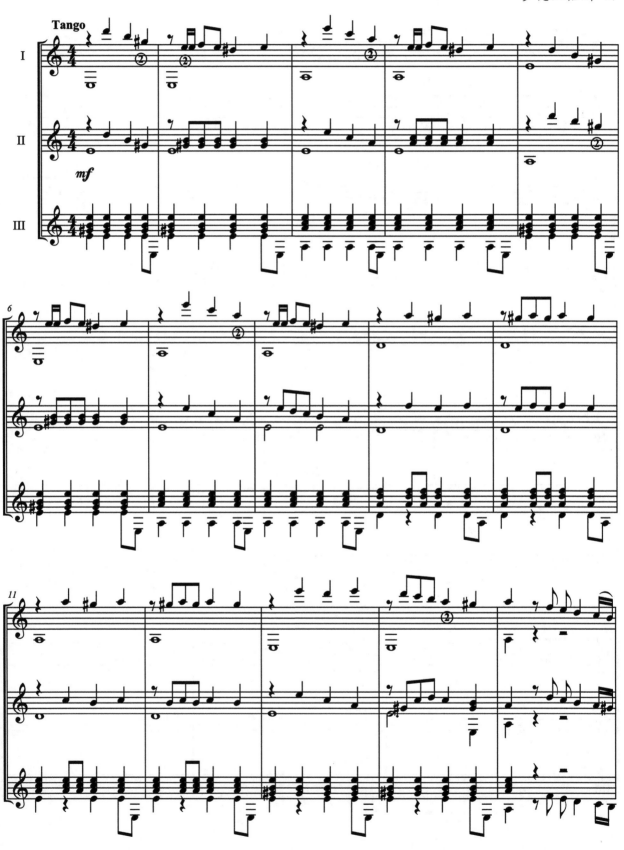

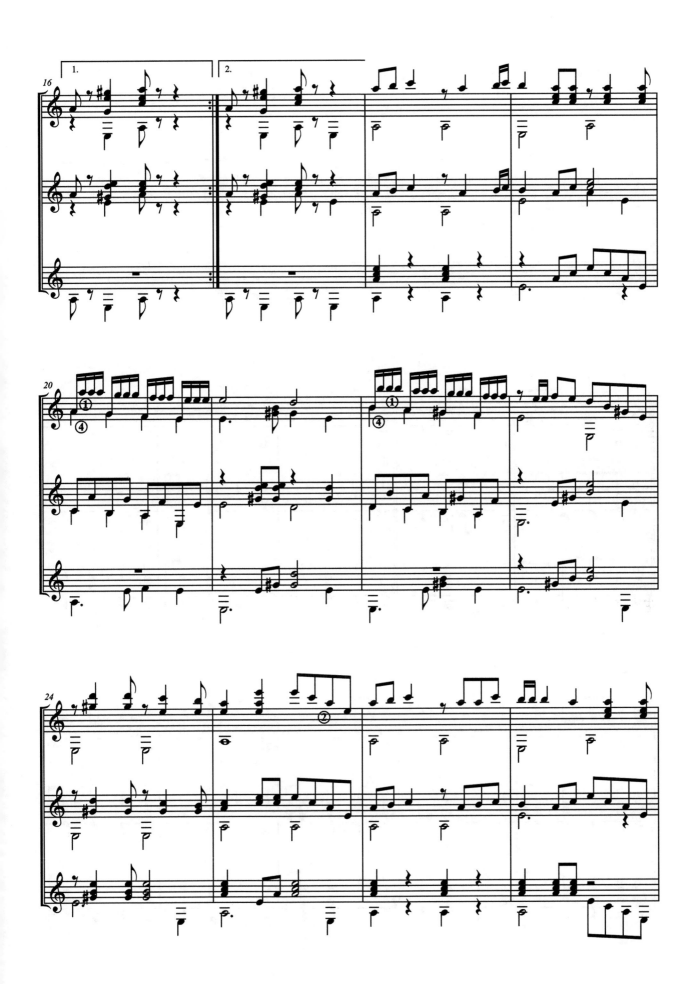

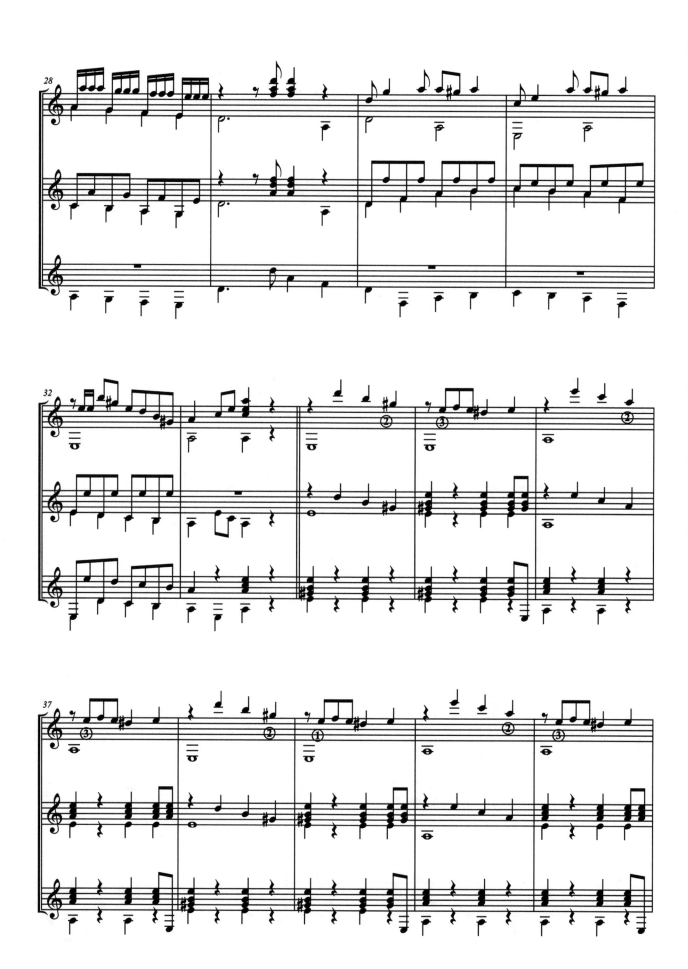

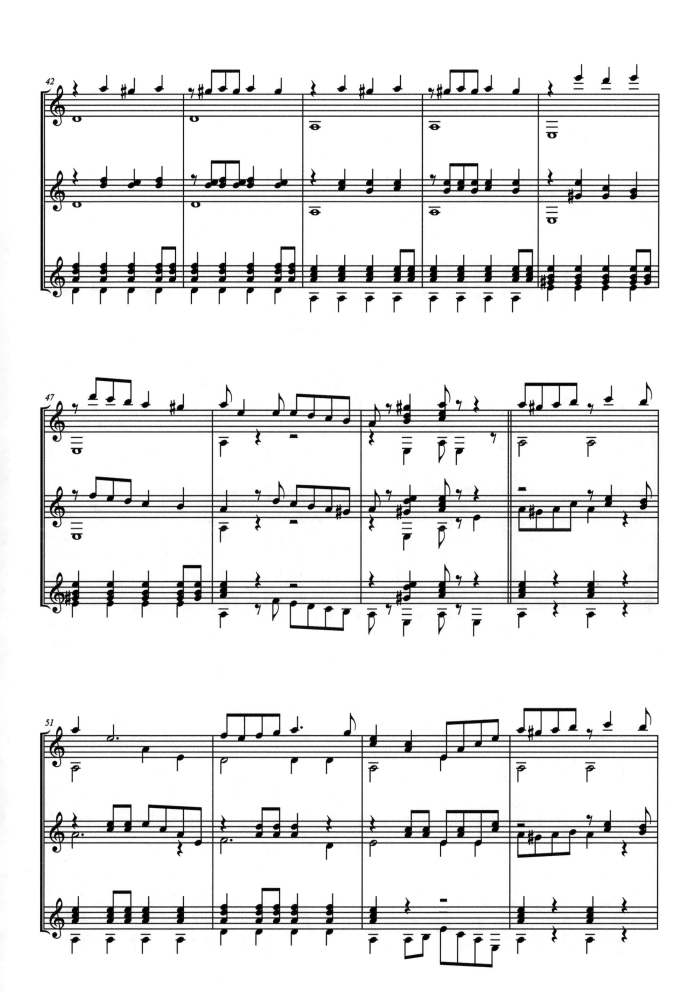

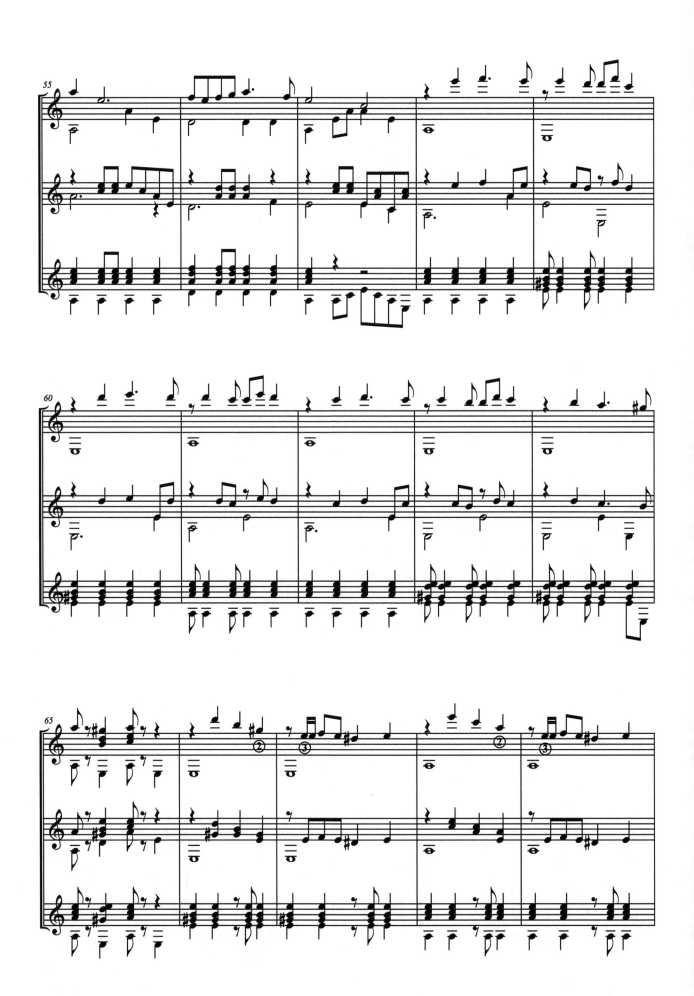

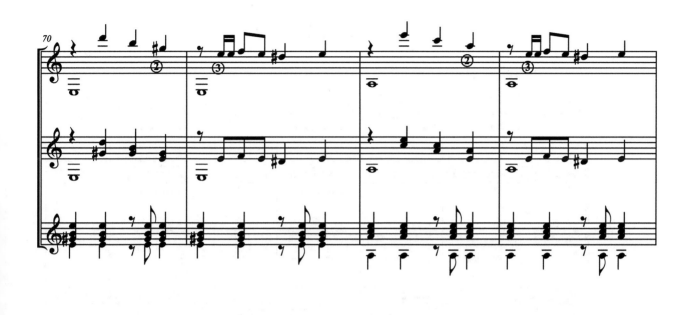

军队进行曲（四重奏）

舒伯特 曲

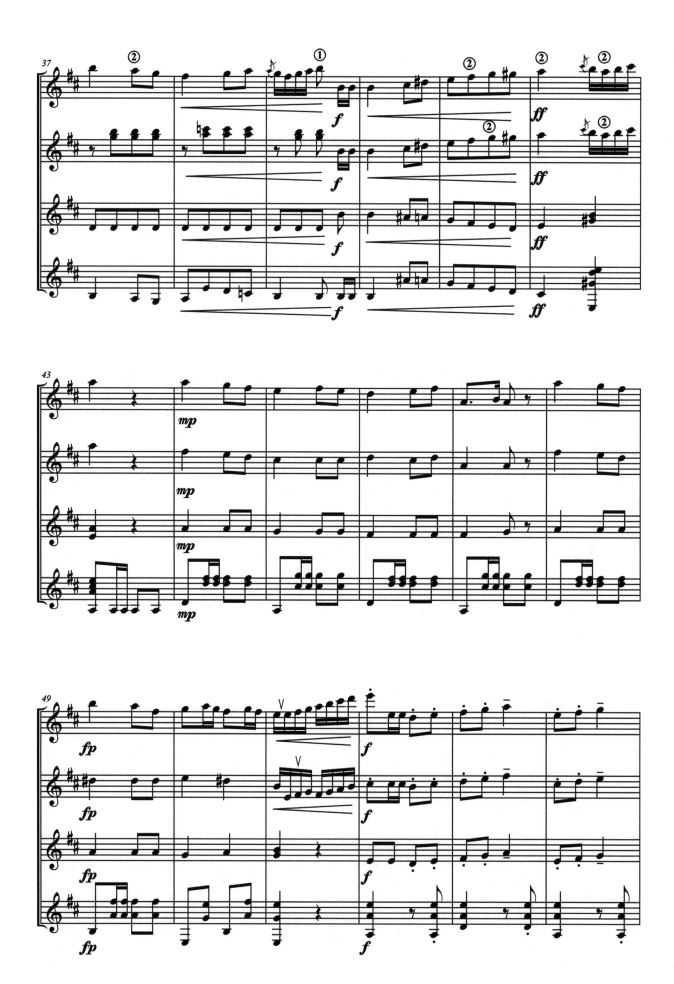

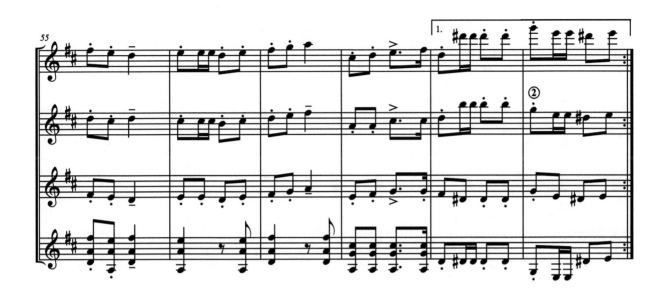

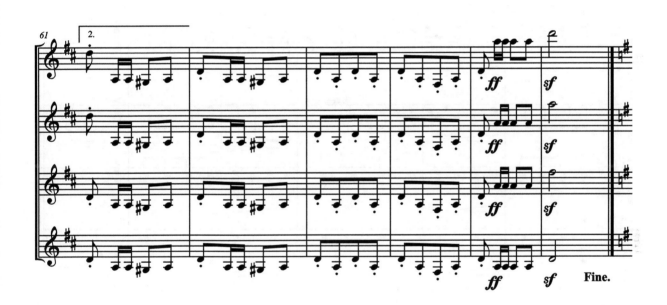

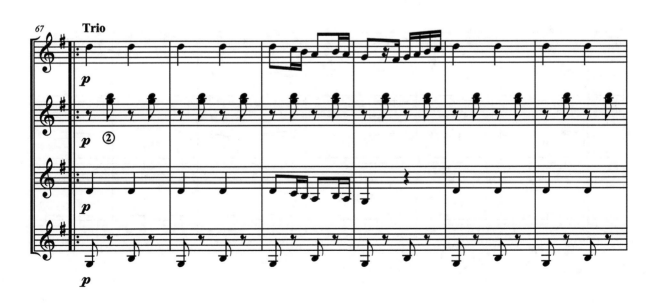

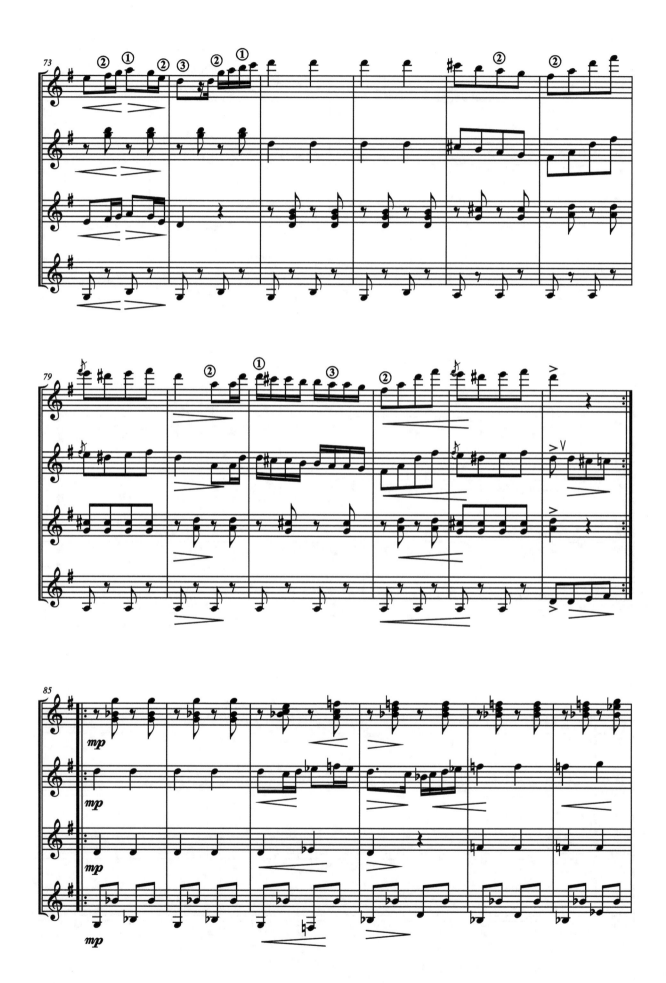

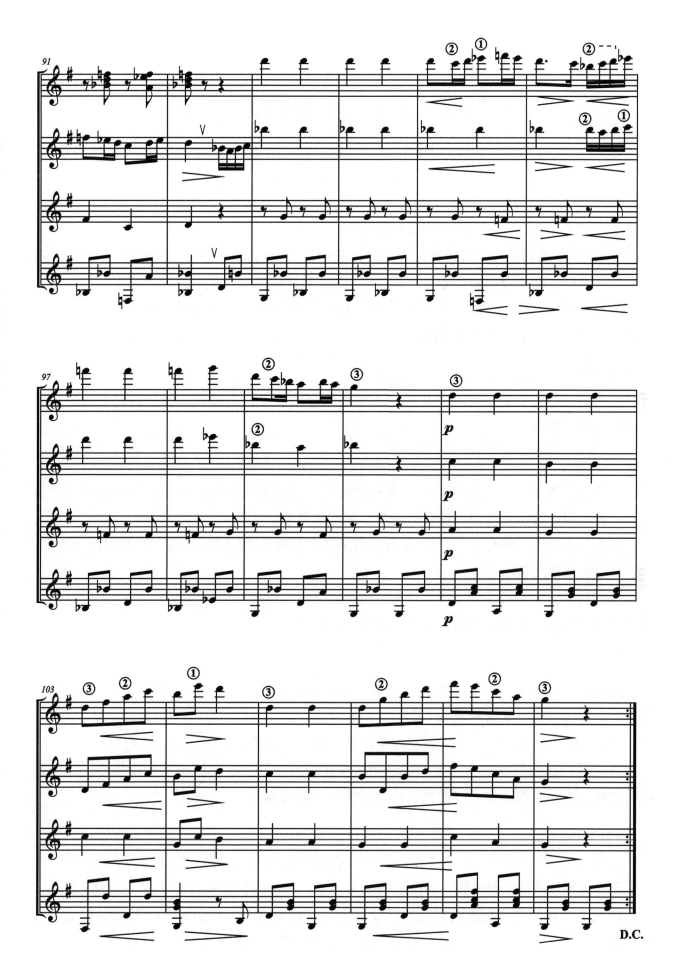

D.C.

第八章 各种演奏技巧说明

1. 勾弦奏法

①平勾法：指尖垂直触弦，平勾勾向掌心。

②斜勾法：用右手指甲靠近拇指方向的部分触弦，再运用指关节的力量斜向上勾拨即可，可用于弹奏和声部、琶音或部分主旋律。

③塞戈维亚勾弦法：在一根弦上同时应用指头和指甲。指头先碰及未振动的琴弦，随后用指甲弹弦，奏出的声音清晰响亮。

2. 靠弦奏法（平行奏法）

手指指肚垂直触弦，再往下压拨，就能发出坚实有力的声音来，弹弦后的手指一般顺势停靠在下一根弦上。

3. 琶音

①单指顺琶音：符号为"↑"，用拇指或食指从低音弦向高音弦均匀圆滑地弹奏，速度介于扫弦和分解和弦之间，虽快但能清楚地听出各音。

②单指倒琶音：符号为"↓"，用拇指指甲从高音弦均匀圆滑、快速清晰地弹向低音弦，快到恰好能清楚地听出各音。

③多指琶音：拇指按要求拨六、五、四弦，食指、中指、无名指依次拨三、二、一弦，要求均匀、连贯、流畅，弹出的音如同流水一般动听。

4. 扫弦

①顺扫，符号为"↑"，用拇指或食指由低音弦往高音弦迅速有力地扫下去，音响效果为一个整体音而不是分散的单个音。

②逆扫，符号为"↓"，用拇指指甲由高音弦往低音弦扫上来，需运用腕力。

③扫弦，将拇指除外的四指并拢，用指甲面同时扫弦，逆扫同样用拇指指甲，需运用腕力并有一定的手腕动作，这种扫弦能增强音乐的表现力。

5. 弗拉门戈扫弦法

符号为"↑"或"↑"，右手做松散的握拳状，用右手指甲的表面按小指、无名指、中指、食指的次序弹弦，每个指头弹弦的时间要均等，速度与扫弦相近，常用之以表现激动、热烈的气氛。化学工业出版社出版的《超易上手—指弹吉他入门教程》中的弗拉门戈风格版本的《西班牙斗牛士》，恰到好处地使用了这种技巧（谱例见该书第154页）。

6. 大鼓奏法

符号"Tamb"，有时还在下面加一个"×"或"⊗"。演奏时右手做半回转动作，用大拇指的外侧平敲离琴码 2-3 厘米的琴弦，使弦振动发音，敲击后要让大拇指迅速离开，以免妨碍琴弦的振动。其音色粗犷有力，如同大鼓声。例如《金蛇狂舞》（化学工业出版社出版的《古典吉他名曲大全》第 514 页）。

7. 扣音法（拨奏）

符号"Pizz…"，右手掌伸直，演奏时用其右内侧（小指方向）轻轻压在琴码正上方的琴弦上，用指头（或拨片）弹弦，其声音余音短促、沉闷。注意手掌内侧所压的部位，太靠右边则无效果，太靠左边则无声音。例如《樱花主题变奏曲》（《古典吉他名曲大全》第 188 页）。

8. 拍弦

符号为"⊗"（注意这个符号是写在六线谱线与线之间，或跨越几根线），演奏时右手五指指甲并成一个"指甲面"，打在四五根弦上，或四指并拢用指尖触弦，产生一个"啪"的音。拍弦奏法常常用于吉他弹唱流行歌曲中。

9. 摘音（响指）

符号为"⊗"（注意这个符号是写在六线谱的某根线上），演奏时食指压住弦，无名指或中指指甲放入弦内侧，然后让指甲用力拨出来，产生一种类似响指的沉闷的声音，音色很独特。《古典吉他名曲大全》收录的《春江花月夜》（第 531 页）和《金蛇狂舞》（第 516 页）两首乐曲就多次用到了摘音。

10. 滚双弦

符号为"⫰……⫰"。这是我国著名演奏家殷飚在其代表作品《彝族舞曲》中运用的一种技巧，方法是用拇指和食指指甲外侧分别挑拨两根弦，两个指甲成锥形在两弦间"滚"动，产生一种特殊的音响效果。谱例参见《古典吉他名曲大全》第 539 页。

11. 轮指（震音奏法）

轮指即同音的急速反复。用右手各指均匀快速地交替弹奏，使细碎的同一音持续反复，构成流水般的旋律，其音色十分迷人。这是古典吉他中最重要且最有表现力的技巧之一。轮指主要有四轮指和五轮指两种。

①四轮指：用右手四指轮流循环一周弹奏四个音，并循环反复弹奏。轮流一周的手指顺序为：拇指、无名指、中指、食指。轮指的速度要快，用力要均匀，音量要相等。

②五轮指：拇指拨低音，小指、无名指、中指、食指交替弹同一个音。

12. 右手切音

右手切音又称右手消音，其符号为"•"，因常出现在扫弦之后，故其符号常为"↑"，右手指扫弦之后顺势用靠近拇指方向的手掌外侧碰弦或停在弦上，使声音迅速消失，这样

能增强音乐的节奏感和动感。

例如：

右手切音

例a、例b、例c是常见的带右手切音的扫弦练习节奏型，演奏时手腕有一定的转动动作。

例d为非扫弦右手消音，右手弹响后，再用手指停在振动着的琴弦上，使声音消失。

13. 圆滑音和倚音奏法

圆滑音奏法和倚音奏法在吉他上有相似的地方，故把两种指法一起介绍。

①圆滑音分为上行圆滑音和下行圆滑音两种，其符号为"⌒"或"⌣"。圆滑音是一种有严格时值的奏法。

上行圆滑音奏法：右手指弹出较低的音符，然后用左手指猛力打在较高音符所在的音品上，靠弦的余振和左手指的敲击发声，右手不再弹第二个音，这种声音华丽而动听。上行圆滑音有时加"H"作为标记。

例如：

下行圆滑音奏法：左手指同时按住高低两个音符，先用右手拨弹出较高的音符，然后用按在较高音符上的左手指斜勾出较低的音符，靠弦的余振和左手指勾弦的力度使弦以较低音发声。勾弦演奏中，左手小指用得较多。下行圆滑音有时加"P"作为标记。

例如：

②倚音是一种装饰音奏法，小音符为装饰音，本音是被装饰的音。倚音也分为上倚音和下倚音两种，其指法标记为"⌒"或"⌣"。

例如：

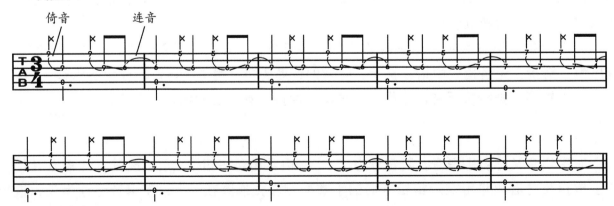

14. 滑音

滑音就是利用手指滑动产生连续变化的音，即一个音不中断地过渡到另一个音。滑音分为上滑音和下滑音两种，这也是一种有严格时值的演奏技巧。

上滑音符号为"╱"，左手指按在第一个音所在位置上，右手弹响此音后，按弦的左手指紧贴指板，平滑柔和地移至后一个音所在位置，靠弦的余振将经过音和终音发出，注意演奏时要按乐谱的时值要求完成动作。

例如：

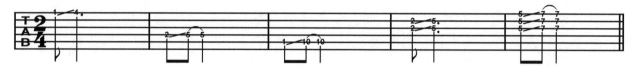

下滑音符号为"╲"，动作要领与上滑音相同，但因后一个音低于前一个音，所以其效果感觉上没有上滑音那样明显。

例如：

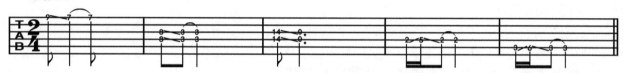

上例中第4、5小节为上滑音和下滑音的混合使用，右手弹响第一个音，左手滑向第二个音再返回第一个音，右手不弹第二个音，第三个音一般也不弹。

滑音演奏需要注意以下几点：

①第一个音必须弹得饱满，这样在滑动中才会有足够的余音。

②左手指头在滑动中必须有足够的力度，不能让琴弦离开琴品而出现断音的情况。

③滑动的左手手指在滑动中速度要按乐谱的时值要求完成动作，不能有中间停顿的感觉，滑动应均匀、连贯、流畅。

④滑动结束时，一般不用右手弹弦，而是靠弦的余振发音。

⑤单音、和音、和弦音及大横按都能用滑音奏出。

15. 颤音

颤音奏法的符号为"𝘵𝘳〜〜〜〜"，表示在音符时值内，用主音和一个比主音高大二度或小二度的音，以很快的速度反复交替弹奏产生颤音效果。演奏要领：左手一个指头按住主音，用右手拨响主音后，再用左手另一个指头迅速反复击弦使音符按要求弹出。

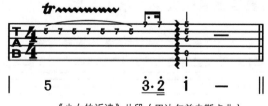

《少女的祈祷》片段（巴达尔兹夫斯卡曲）

上例中，"5"是颤音的主音，左手食指按住第五品不动，右手弹响后，左手无名指打弦，即打在第七品，反复多次，记住食指要始终按住不动。

16. 波音

波音奏法的指法标记为"∿"。右手指弹出第一个音符后，左手指用力下打再上勾，这样可奏出波音。如"2̃"奏成"2̱3̱2̱"，"5̃"奏成"5̱6̱5̱"等。

17. 揉弦法

揉弦是为了美化音色而常使用的基本技巧，演奏时用左手指端按住需要揉弦的音品紧贴指板固定不动，以其为支点，手掌沿音品方向（与弦平行）作往返摇动。注意不能使作为支点音的手指随手掌滑动。

揉弦法在乐谱上一般不做标记，那么演奏者怎么知道什么地方需用揉弦法呢？一般说来，演奏古典吉他时，某个音符的时值足够使用揉弦法，演奏者就可以使用揉弦技巧。

18. 推拉弦法

推拉弦法常与揉弦法互相代替使用，也就是说，如果某个音使用了揉弦法，也可用推拉弦法代替揉弦法，两种技巧的使用都是为了美化音色，改变发音频率。只是推拉弦法的效果比揉弦法更明显。

推拉弦法符号为"⇑"，演奏时左手指按住弦，右手弹响后，左手沿着与弦垂直的方向用力往上推或往下拉，使发音产生较大变化。左手力度较小的人，可用两个或三个指头推弦。在具体演奏中，往上推和往下拉往往反复使用。

推拉弦在乐谱上一般不做标记，一般的旋律长音都可以使用该技巧。

19. 左手切音

切音指法标记为"•"。演奏时左手指按住需弹的音符，右手弹响后，左手按弦的手指立即放松，使琴弦离开琴品，但左手按弦手指仍要浮按在琴弦上，以达到消音的目的。

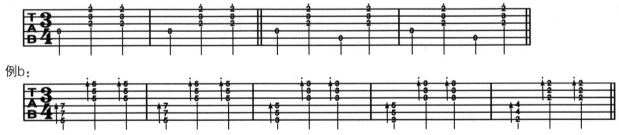

20. 左手独奏

此技法为直接用左手指在琴头处弹奏，可得到类似单簧管的效果。其记号为"•"。
例如：（完整谱例见《古典吉他名曲大全》第 528 页）

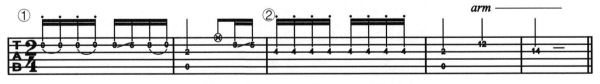

《春江花月夜》之《夕阳箫鼓》片段（中国古曲）

上例中左手独奏有两处，第①处为空弦音，左手中指或无名指用压弦法弹奏；第②处左手食指按住第三弦第四品，用小指勾弦使之发音。

21. 小鼓奏法

小鼓奏法的指法标记为"Ⅴ"或"T"。演奏时左手用中指在第七品至第九品之间勾起第六弦，交叉压在第五弦上，再按住两根弦的交叉处，右手用两指弹弦，便能得到小鼓声。我们也可以将第三、四弦或第一、二弦在第七至九品之间绞在一起来演奏小鼓声。

例如：（谱例见《古典吉他名曲大全》第 108 页）

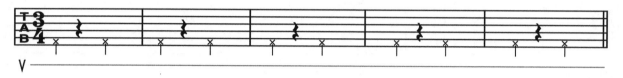

22. 泛音

泛音是古典吉他常用的重要技巧之一，其音色透明清澈，具有很强的穿透力。其符号为"arm"或"Harm"。泛音分为人工泛音和自然泛音两种。

人工泛音：右手食指虚按在离左手指实按处的后十二品正上方的弦上，用右手小指或无名指勾弦。注意：当小指或无名指勾弦时，右手食指必须同时离开琴弦。

例如：（谱例见《古典吉他名曲大全》第 549 页）

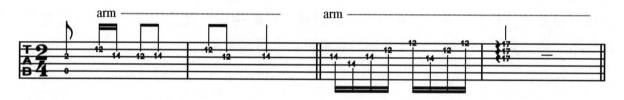

泛音数字所示位置为右手食指虚按弦位置，左手按在所示数字减去十二的位置。

自然泛音：左手指轻轻虚按在各等分点所在的琴弦上，右手指用适中的力度勾弦，在勾弦的同时，左手虚按着的手指迅速离开琴弦，便能奏出清晰的音。自然泛音的位置分别在吉他的三、五、七、十二品。

例如：

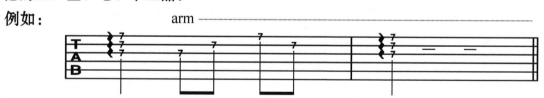

23. 钟音奏法

钟音在吉他演奏法里是一种模仿钟的奏法，由高音弦的空弦音和低音弦的高音交织成一组分解和弦。

例如：（谱例见《古典吉他名曲大全》第 264 页）

上例中，右手弹奏时速度较快，以取得一组音高不同的清脆悦耳的钟音混合音响效果。在现代吉他演奏中，只要是高音的空弦音和低音弦的高音交织而成的组合，便都是钟音奏法。

24. 拍弦奏法

拍弦技巧是民谣吉他和指弹吉他用得较多的一种技巧，古典吉他偶尔也使用。" ⊗ "记号表示拍弦，它在演奏中与扫弦或分解和弦的手法相结合，既能起到消音、切音的作用，还能发出一种类似打击乐的声音效果，方法较多，实际效果都相似。

例a:

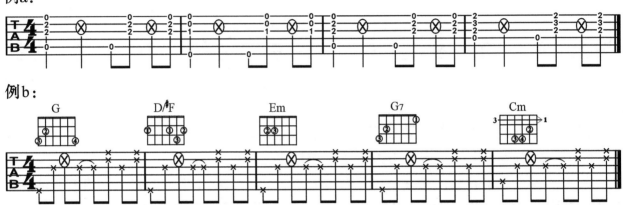

例b:

上面的两个例子中，例 a 为指弹吉他常见谱例，例 b 为民谣吉他常见谱例。化学工业出版社出版的《超易上手—指弹吉他入门教程》中的指弹吉他曲《秋叶》，多处使用了拍弦技巧（谱例见第 182 页），有兴趣的读者可以去研究一下。

卡尔卡西

二十五首练习曲（Op.60）

卡尔卡西 (Mateo Carcassi)，意大利伟大的吉他演奏家、作曲家、教育家。1792年出生于意大利佛罗伦萨，中年定居巴黎，于1853年去世，其吉他活动活跃于整个欧洲。他是吉他史上第一黄金期（也就是吉他的复古与古典时期）的重要人物之一，与朱里亚尼和卡鲁里并称为意大利吉他三巨星。

卡尔卡西的吉他作品有73号，共包含300多首曲子。Op.60即《二十五首练习曲》称得上篇篇珠华，每一首都有其独到而高效的训练价值。二十五首加在一起，涵盖了全面的吉他演奏技艺（无论技巧上还是音乐上）。学习Op.60应在已正规习琴两年左右，对常用大小调及基本技巧已初步掌握。经认真练习，读者就会发现，它是从初中级迈向中高级水平的良好阶梯，在这一程度上难以找到更好的替代作品，这就使Op.60成为每一个学琴者攀登高峰的必经之路。

卡尔卡西二十五首练习曲的难易顺序并不是按照作品编号编排的，具体的难易顺序应该如何排列，不同的专家会有不同的见解。这里列举美国吉他名师 Frederick Noad 由易至难的编排顺序，供大家参考：

6,8,7,1,11,16,3,13,14,2,4,17,15,21,19,5,10,20,12,9,18,23,22,24,25.

编者认为，比了解难易顺序更为重要的是了解每一首练习曲的练习目的和音乐标准，这样才能有效选择适合的练习曲进行练习，从而得到技术和音乐两方面的提高。

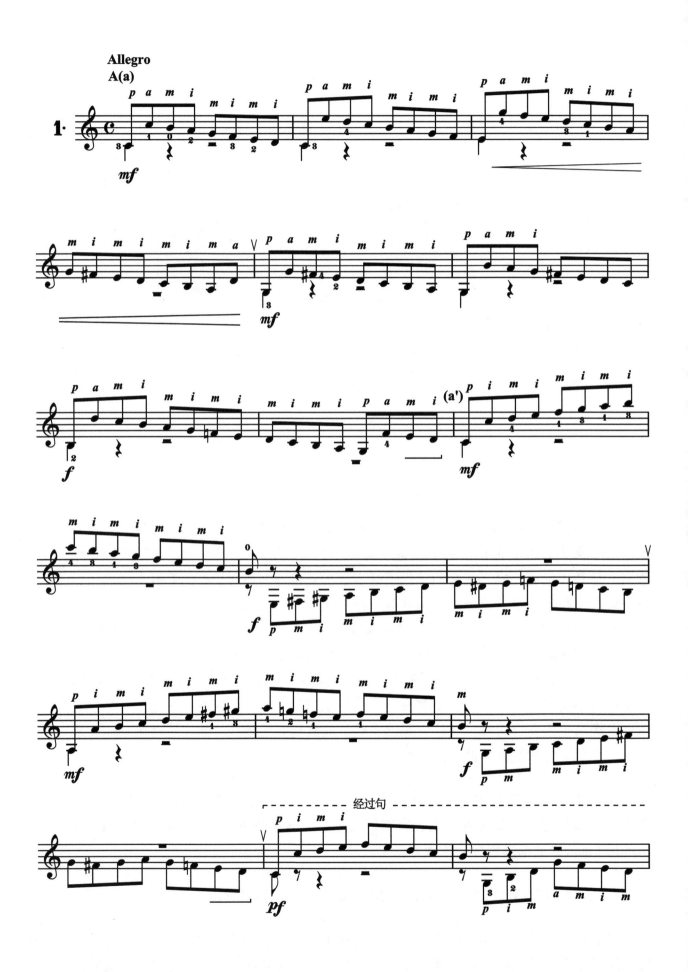

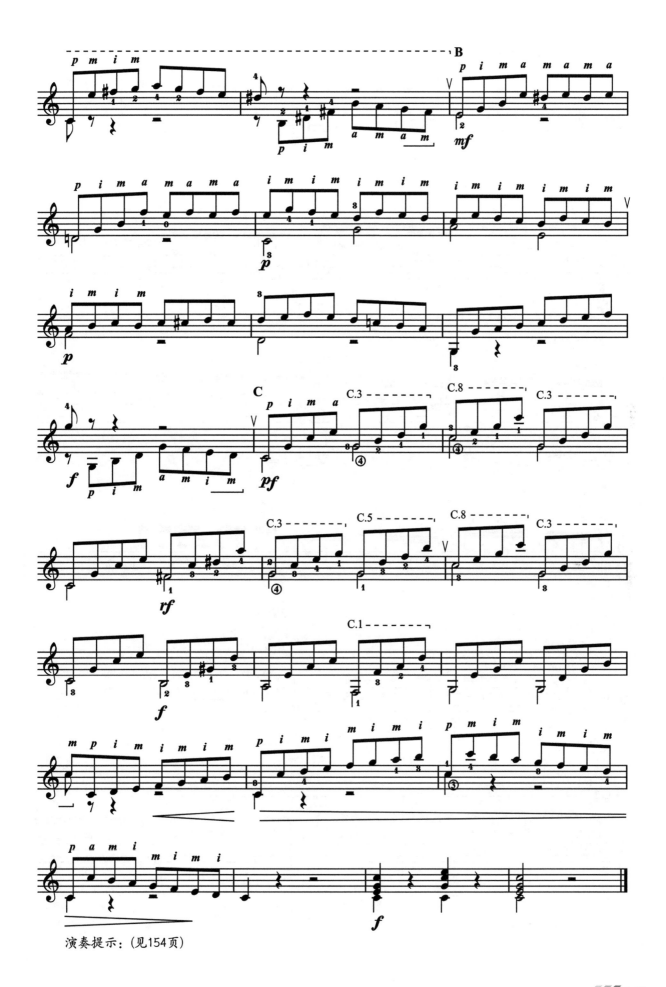

演奏提示：(见154页)

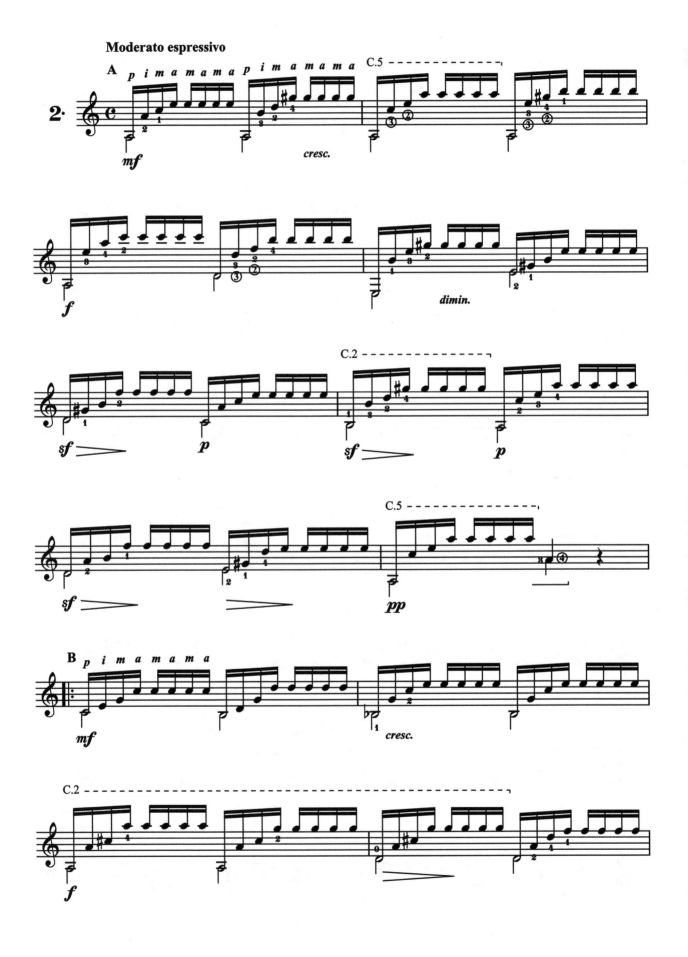

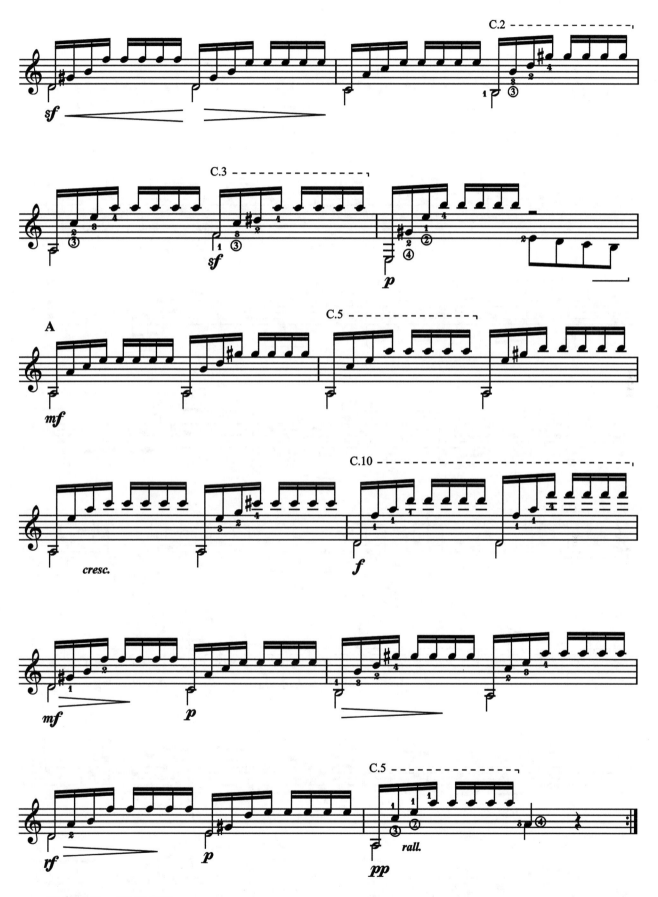

演奏提示：（见154页）

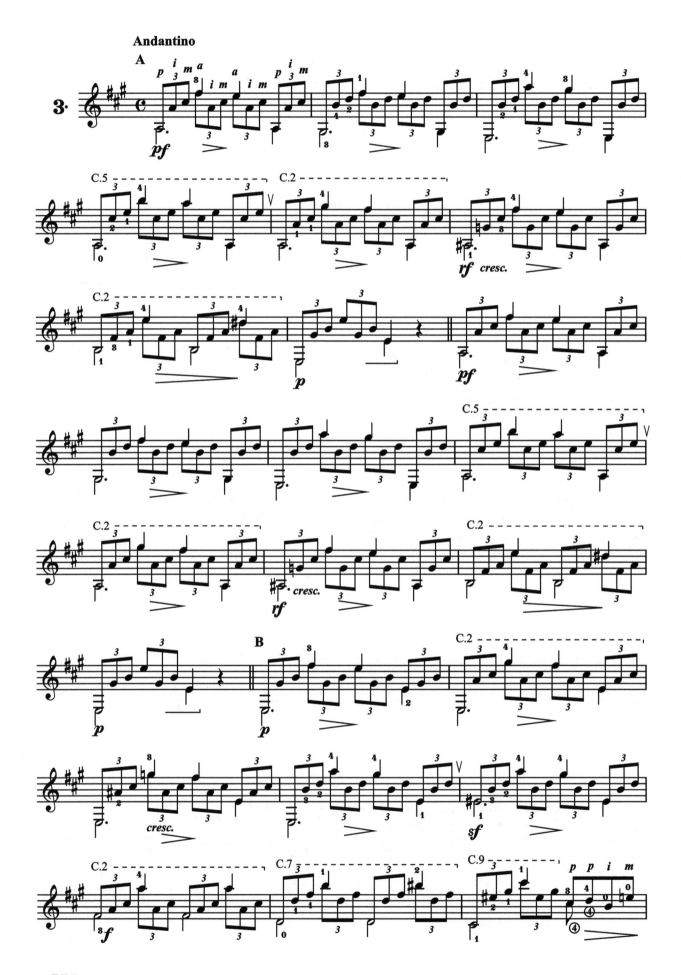

Andantino

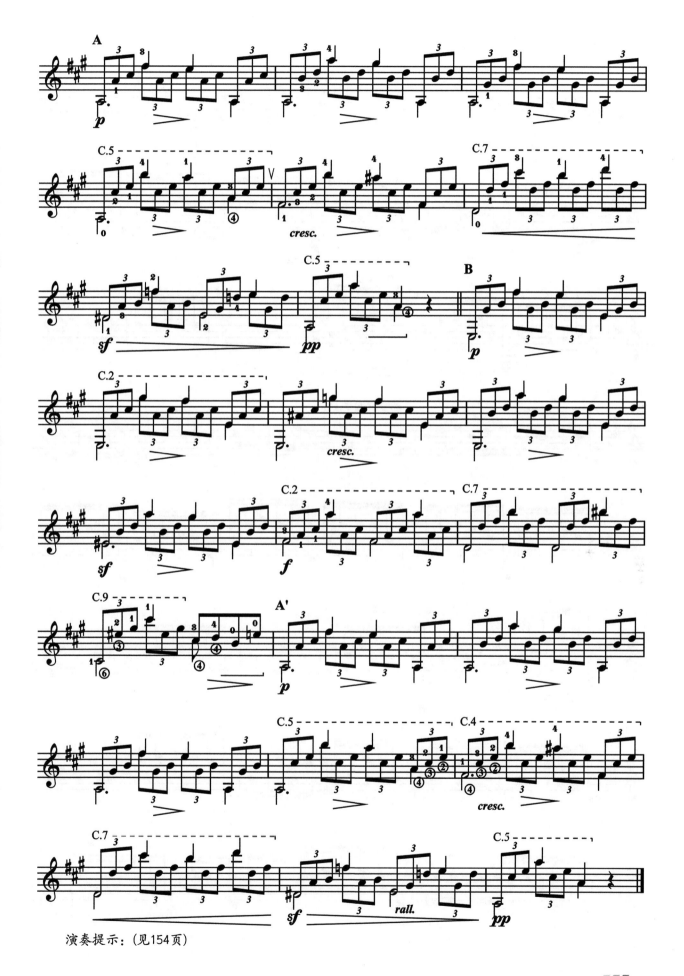

演奏提示：（见154页）

Allegretto

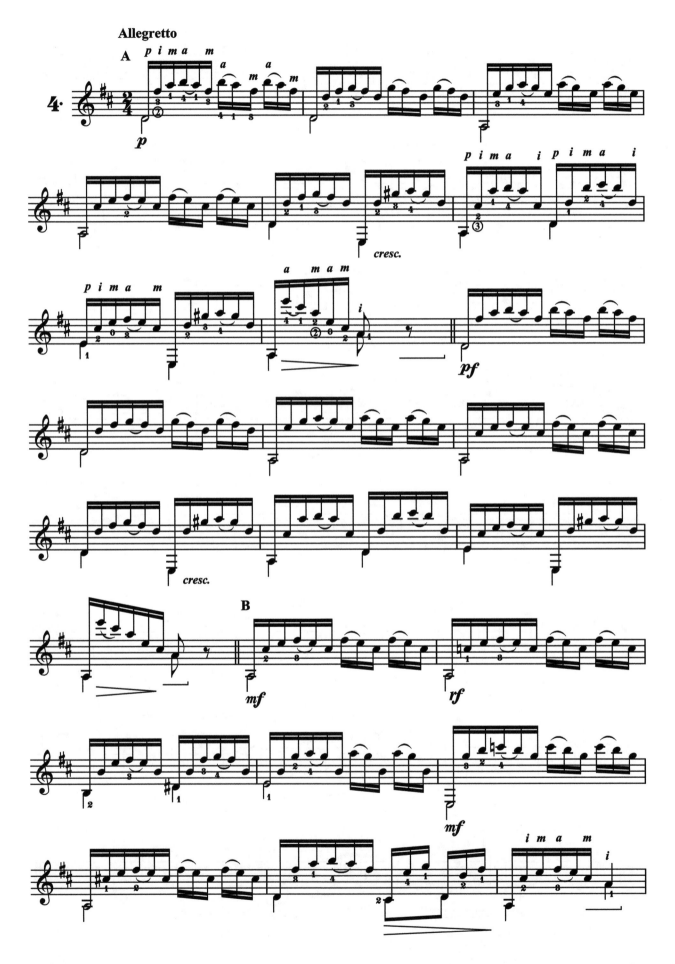

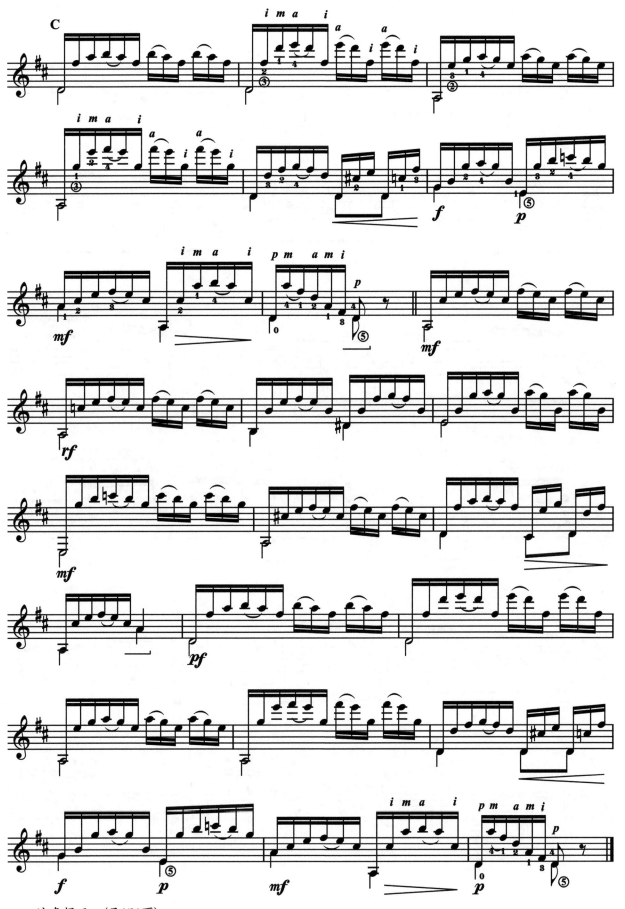

演奏提示：（见154页）

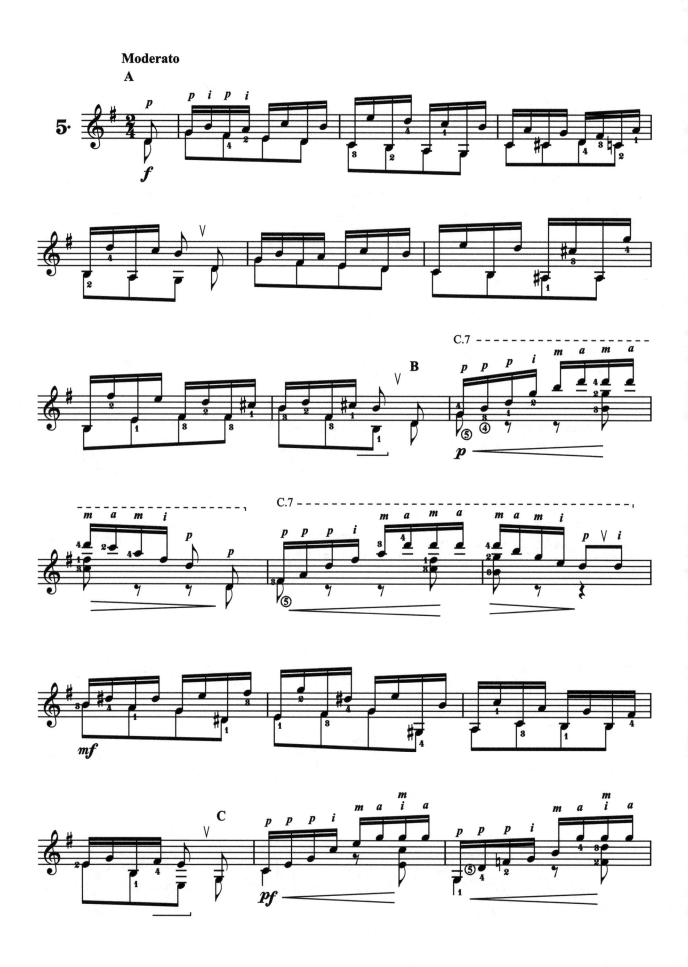

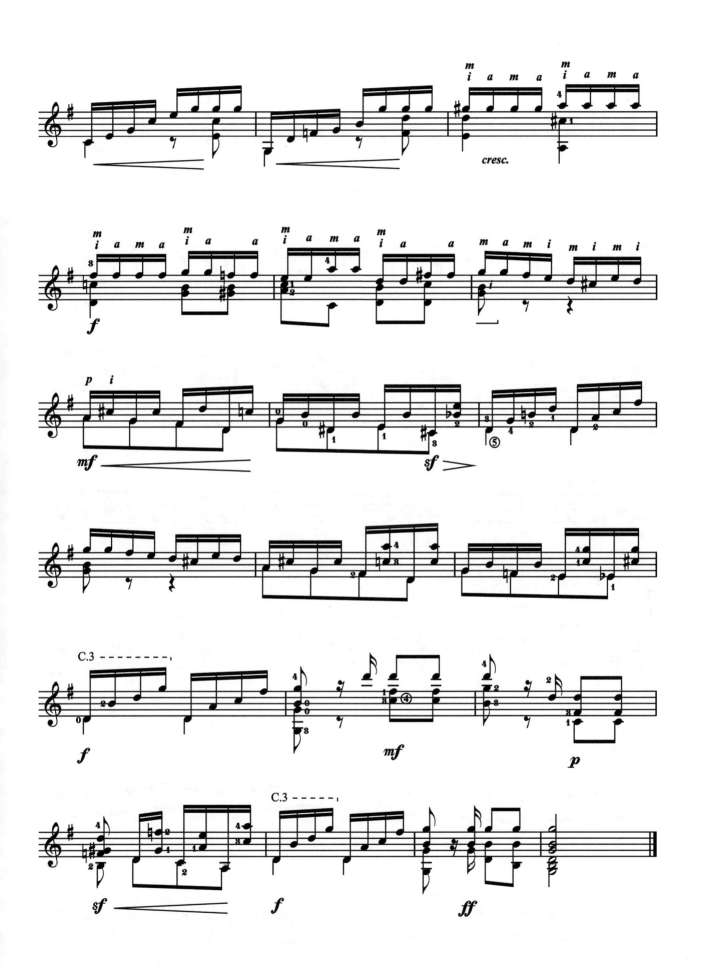

演奏提示：（见154页）

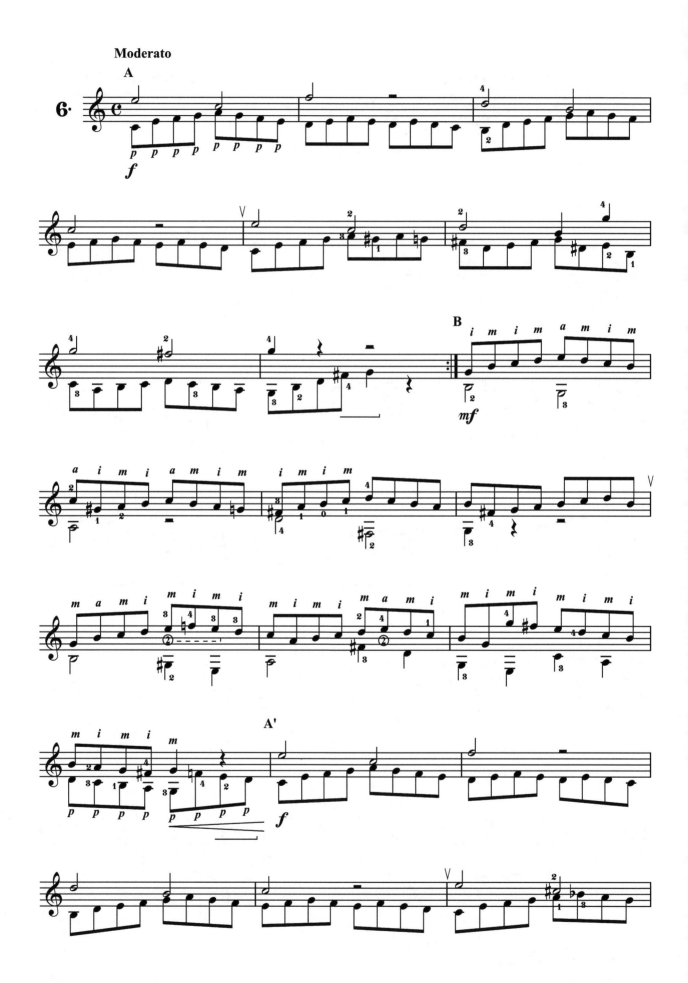

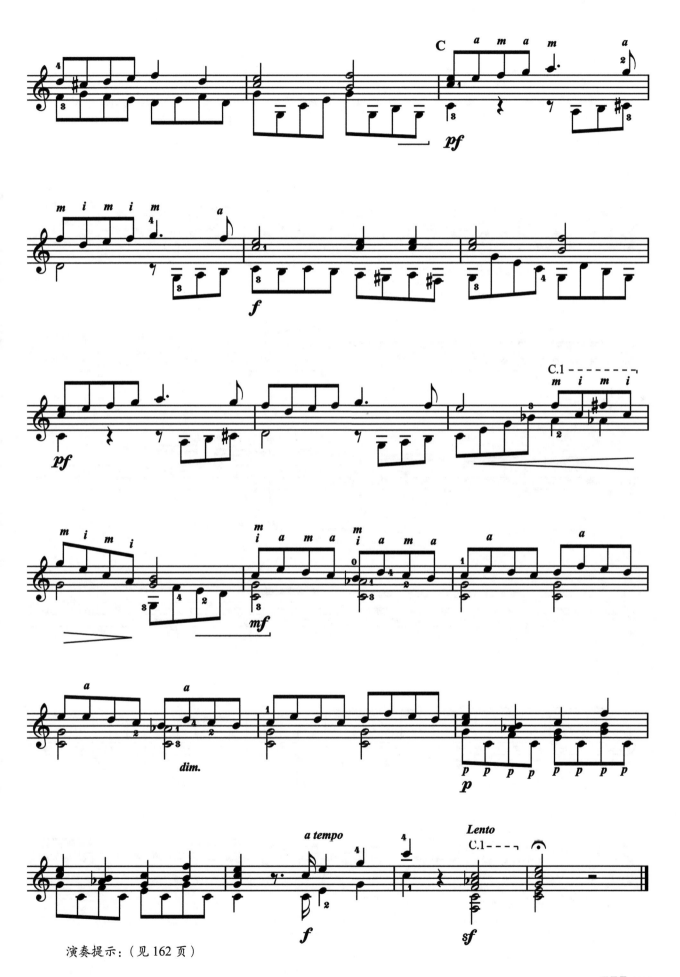

演奏提示：（见 162 页）

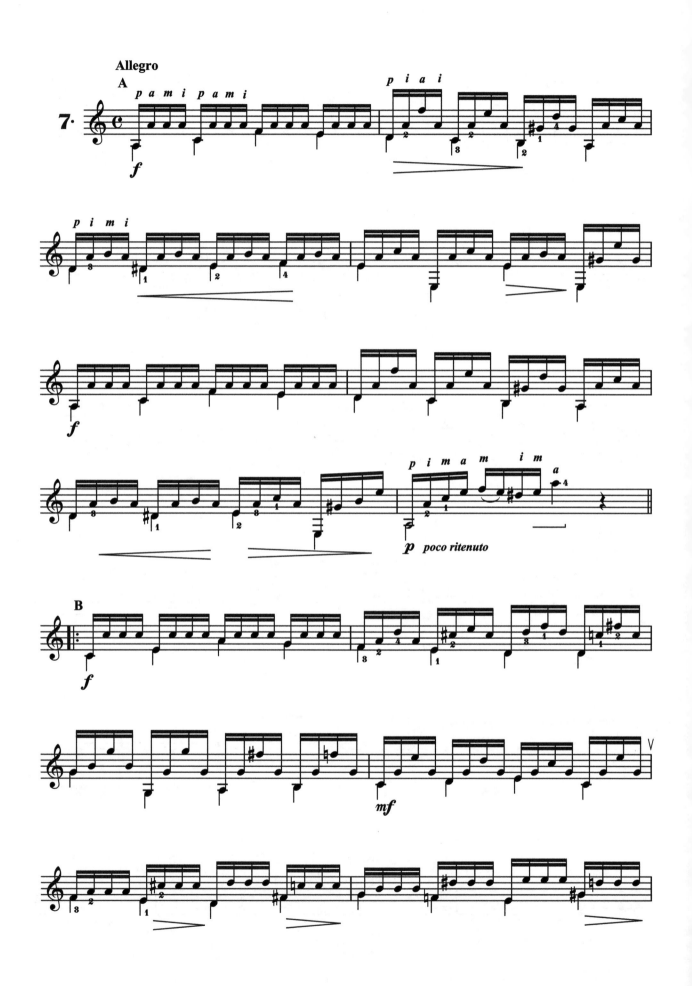

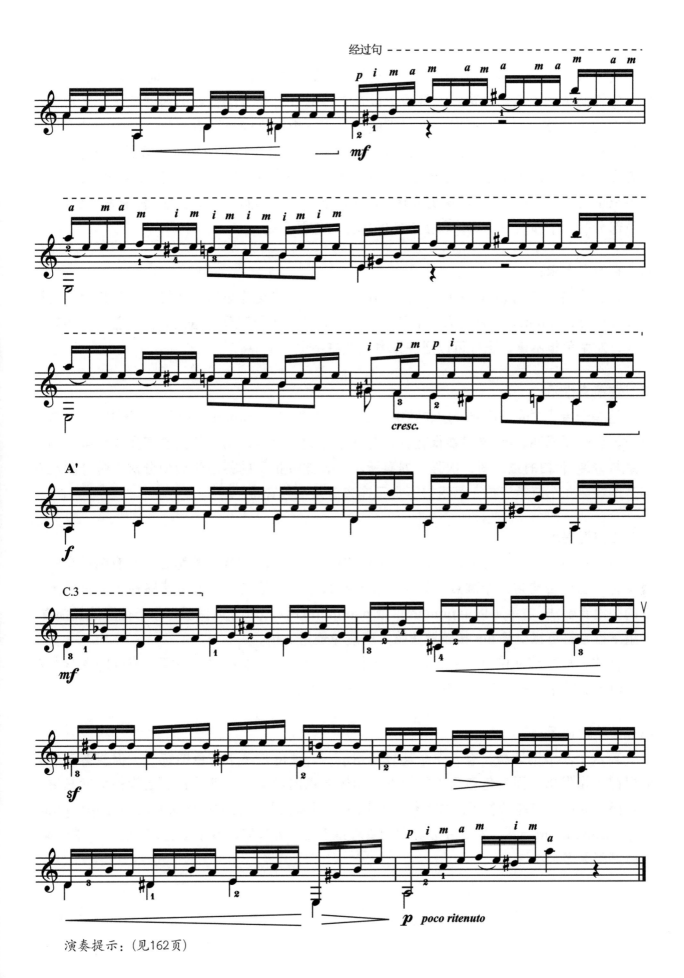

演奏提示：（见162页）

第一首演奏提示：

　　这首曲子在弹法上要求用一把吉他弹出二重奏的效果来，即符杆向上的表示第一声部，符杆向下的表示第二声部。每组上行及下行的音符要有渐强或渐弱的起伏，平均使用力量会让乐曲毫无生气。同时，不同组的上、下行音阶之间也要有音色、音量上的对比。前二十八小节中有休止符，初练时可不加理会，但熟练后还是应严格按谱面要求进行消音，消音要干脆，时值要准确。从二十九小节开始的十六个把位变换要干净利落，不得拖泥带水，变换把位时，注意保留指和导指的应用。全曲高低音及声部间要有对答感，注意发力的控制，结束部分的三个和弦应饱满，和弦之间的休止时值要充足。

第二首演奏提示：

　　乐谱上右手全用 pimamama 指法，显然对 ma 指的交替拨弦有良好的强化作用。但也可以改用 pimamimi，这样对右手的训练更全面，音乐上要表现出谱面要求。整体技巧难度不大，左手负担不重，正好可以把注意力放在右手上。

第三首演奏提示：

　　这是一首 $\frac{4}{4}$ 拍的三连音分解和弦练习曲，指法是 pimaimpim。p 指负责低声，a 指负责旋律，色彩要明亮，im 要演奏得轻，这是非常难的。然后，第二拍的旋律要弹得强，强弱关系与普通 $\frac{4}{4}$ 拍的强、弱、次强、弱有所不同，这种拍子的移动叫做切分法。另外要注意的是倒数第九小节第三拍、第四拍不是三连音而是八分音符。

第四首演奏提示：

　　本曲练习下行音的左手拨弦，计有 41、31、30、43、42 等多种组合。带有圆滑音的下行音符时值能否均匀是个难点，为此可先全部采用右手拨弦，待节奏能够稳定后再换上左手的圆滑音奏法。右手可以用 pimaimia 或 piamiaimi 两种方式，以保证每小节能够连贯演奏。三组下行音符可以交替 am 指轮流拨弦，应避免连用 a 指。

　　其次，要熟练地使用右手无名指，下行时的音符时值要均匀。注意六连音的练习曲在音符时值保持平均的同时，轻快地弹奏也是很关键的。

第五首演奏提示：

　　前八个小节的音型，有人主张连贯使用 pipi，理由是易于音色的统一。但演奏者应有能用同一指发出不同音色和用不同指发出相同音色的能力。而且从科学运指的角度来讲，编者提倡 ima 指应轮流使用。作为练习，以下几种指法都可尝试：pipi，pmpm，papa，pipm，pmpa，pipa，pipmpa 等。本曲并非典型的音程练习曲，有较多的音型变化，对右手要求较高，想弹好则需多加练习。

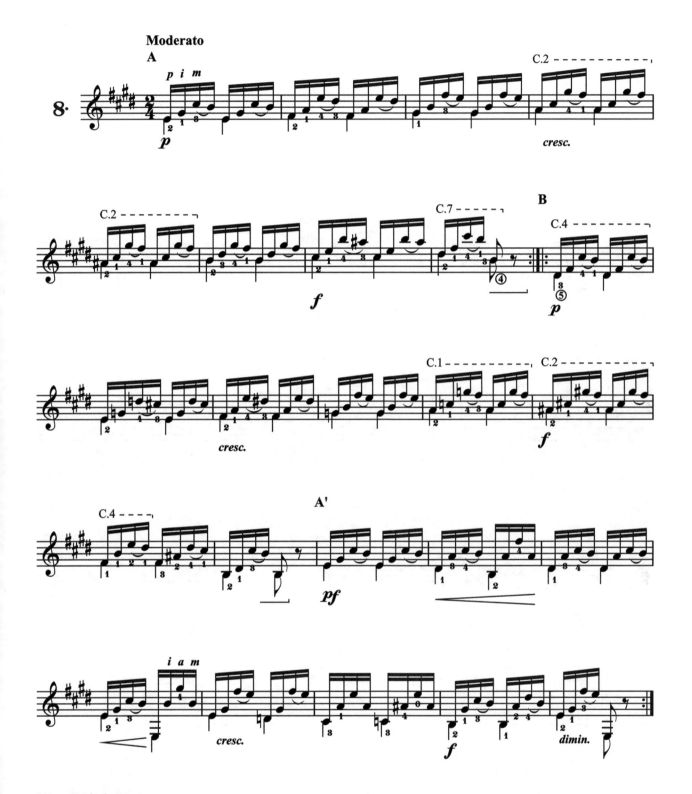

第八首演奏提示:

这是一首有和弦外音的快速琶音练习曲,左手按和弦再带音是个困难的技巧,初练时要慢练。左指拨弦有 20、21、30、41、40、43 等组合,由于拨弦时要按和弦,左手负担较重一些。全曲非常规整,共二十四小节,每八小节为一乐句。快速琶音用上圆滑音演奏后感觉上应更流畅、轻快。难点仍在圆滑音的时值上,每组 4 个音一定要时值均衡。在左手按弦方面,第二小节的 E 音在第二弦上发出,可能比谱面上的指法更符合乐曲进行的要求。

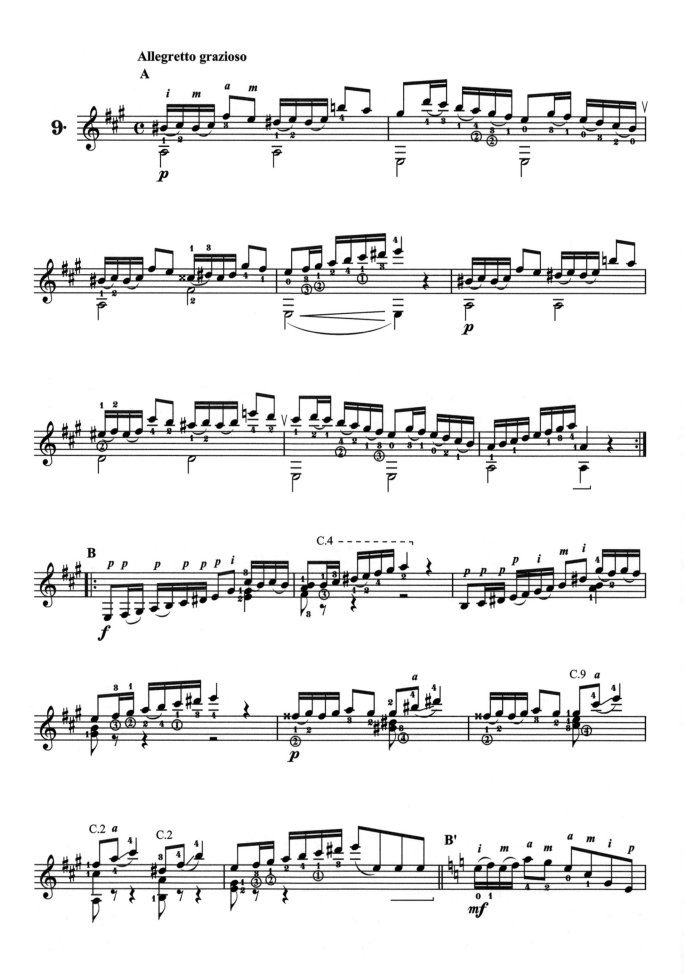

Allegretto grazioso

9.

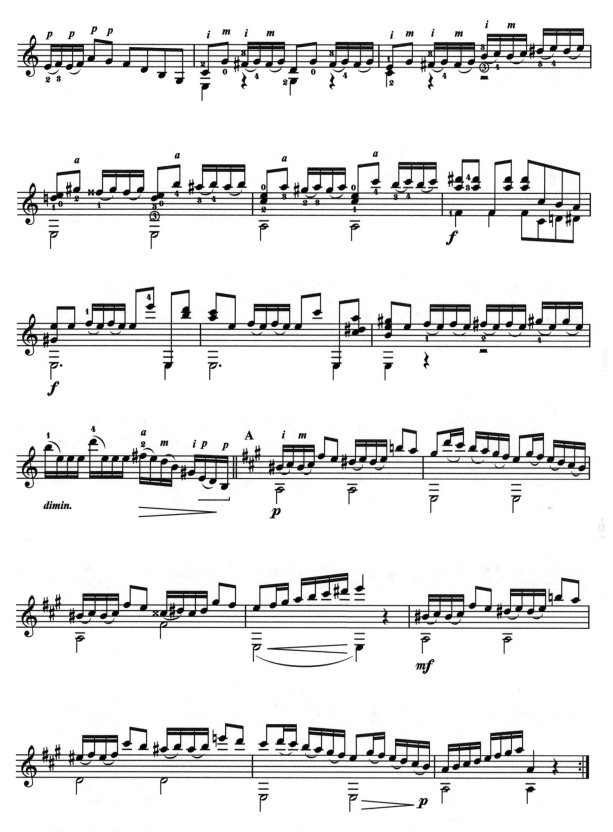

演奏提示：（见162页）

Allegretto

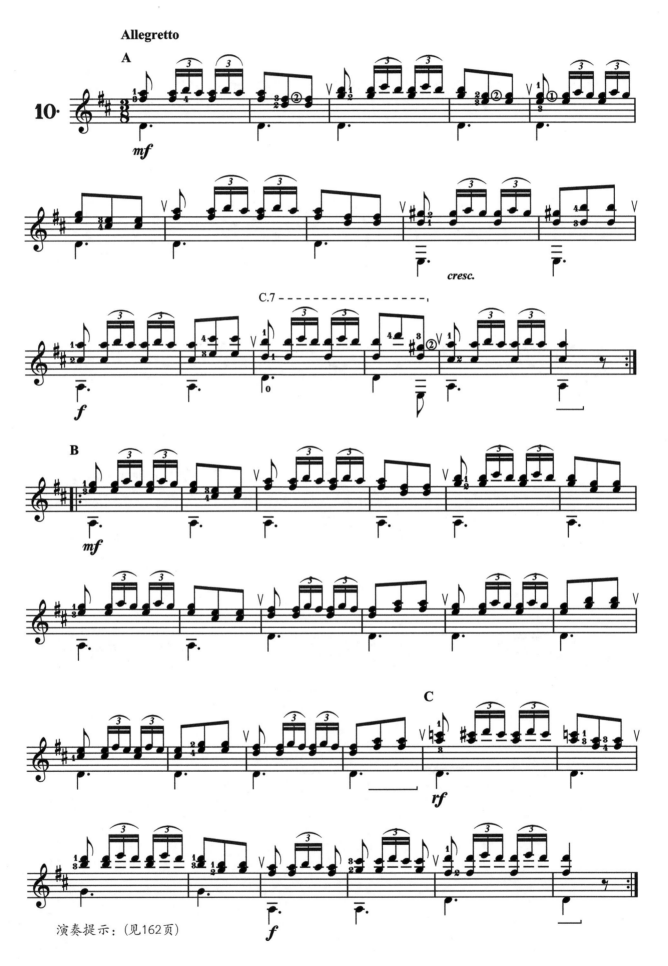

演奏提示：（见162页）

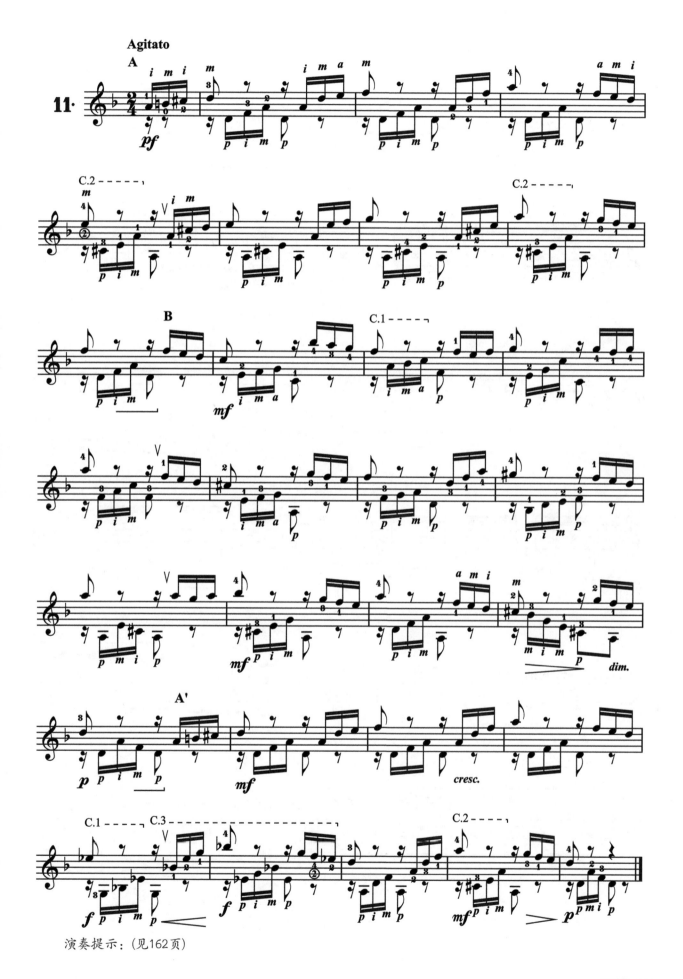

演奏提示：(见162页)

Andante mosso

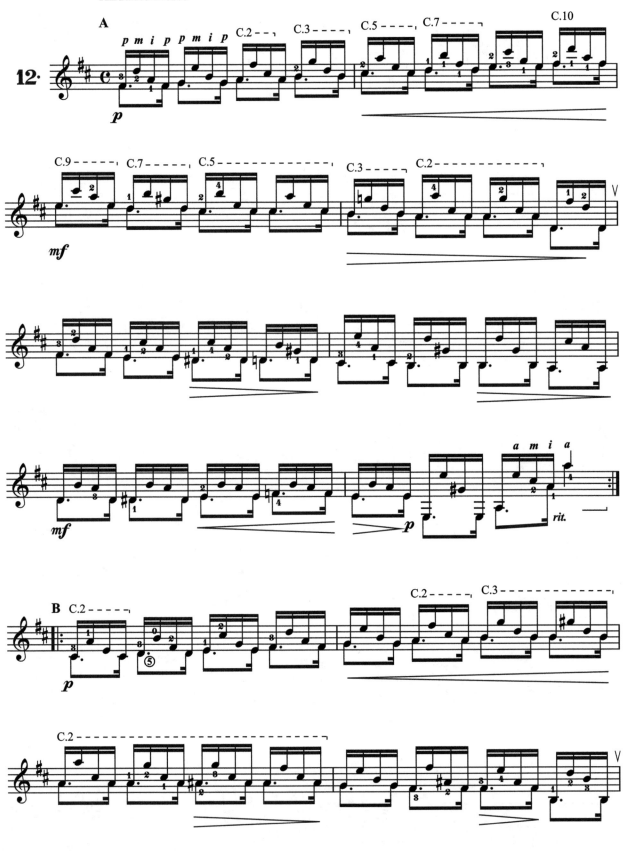

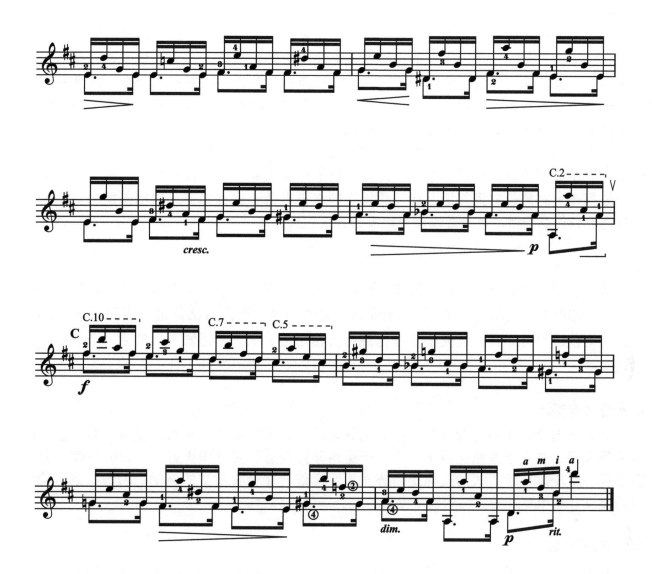

第十二首演奏提示：

 本曲为带拇指的快速琶音练习。全曲通用 pmip 指法，把位变换非常频繁，但并不困难，在快速分解和弦中，拇指占了一半，所以 p 指能否运用自如是演奏好本曲的一个关键。而弹好了此曲，也就加强了拇指的机能。每组音整体上行时，气势要加强，除了可以靠音量的加强及音色的变换外，利用速度略快带来的急迫感也是可行之法。谱面上 p 与 f 的强弱差别要明显。

第六首演奏提示：

这首练习曲全曲都是用对位法写的。卡尔卡西的作品中像本曲这样以对位法写成的复调风格练习曲不是很多见。原曲的训练重点在高低声部的对比上，为演奏类似巴赫的《布列舞曲》、穆达拉的《幻想曲 NO.10》等风格的作品打基础。两声部无论交织或是并行都要清晰浮现，并有各自的独立性。现在将此练习曲拿来作拇指的训练用，低音声部请全用拇指演奏，注意拇指的控制以达到以上要求。

以对位法写成的多声部对答的曲子往往拇指负担很重。在键盘中，这些不同的声部一般由左右手分别演奏，而在吉他上，键盘左手的任务大部分由拇指来负担。所以，这类曲子一般都是训练拇指的良好练习曲，而拇指的水平也是你能否弹好乐曲的关键之一，如果想攻克巴赫作品的话，首先必须拥有完美的拇指功夫。

第七首演奏提示：

本曲重点训练 pami 指法，这是轮指的辅助指法练习，虽然弹轮指要求的速度很快，但要注意开始时的速度不能太快，否则会给演奏带来失误。注意 pi 之间的间隔和 im（及 ia）之间的时值应绝对一致，这就要求 p 指触弦有相当的火候。如还做不到的话，请不要急于加快速度。

第九首演奏提示：

这是一首上、下滑音和音阶相结合的练习曲。左手打弦有较丰富的组合，对圆滑音的训练很全面。在左手按弦运指上，应善于运用异弦同音，妥善安排好品位，方可使乐曲进展顺利。对于本曲动机式的旋律进行方式上，可能会让你有新奇的感觉。的确，这不同于我们民族音乐中更重于曲调的旋律发展方式，请注意体会。

第十首演奏提示：

这首曲子为附加三度或六度音的两次附带打音的三连音练习。这种三连音伴随三度与六度的练习曲确实很美，但在演奏时要注意三连音与各音的时值。这个三连音时值的准确要从两个方面体现出来：一是三音平均，二是三音加在一起与其前一拍的音等长。可先把原来的节奏改变一下，比如先把每组三连音的后两个音去掉，待有正确的时值感觉后再按原谱演奏。全曲基本上每两小节一句逗，音乐的节奏还是很好掌握的。至于 $\frac{3}{8}$ 的拍子，感觉上与 $\frac{3}{4}$ 拍还是有明显差异的。第一拍要略重些，三连音要轻快，可以奏出一点类似圆舞曲的跳跃感。

第十一首演奏提示：

这是一首二声部对答明显的曲子，理论上低音声部右手可在方便处加入 ima 指，但为了强化拇指及求得本声部音色音量的均衡，请全用拇指演奏。不管高低声部都是 4 个音为一组，高音声部往往是纯粹的上行或下行，低音声部则全部是先上行后下行。如果把低音声部看成是伴奏的话也可以，它为高音声部提供了一个背景，低音力度可弹轻一些，不同组低音进行要有对比，每组内音色要一致。高音有一半是拇指奏出，又要达到这么多的要求，训练效果应该是明显的。为了专注于拇指拨弦的控制，所有的休止符都不必消音。实际上，本曲消音后除技术难度加大外，乐曲效果并无增强，而不消音时则更强一些。

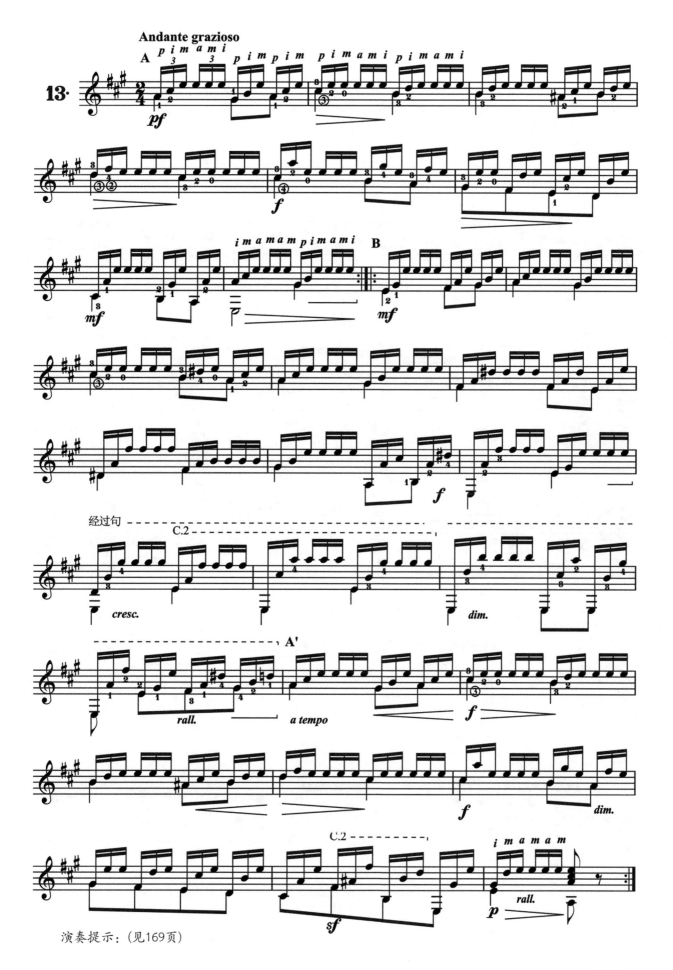

演奏提示：（见169页）

Allegro moderato

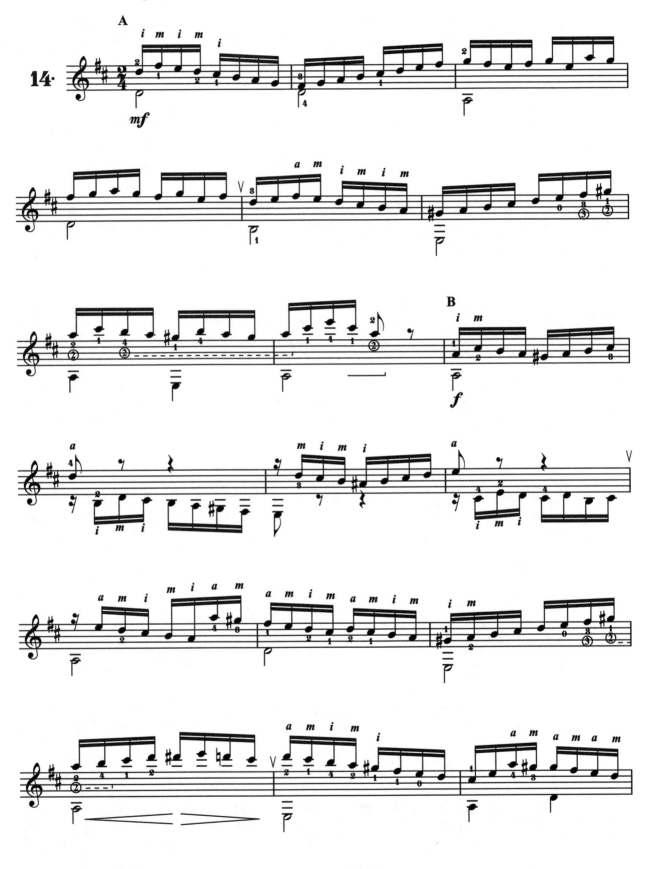

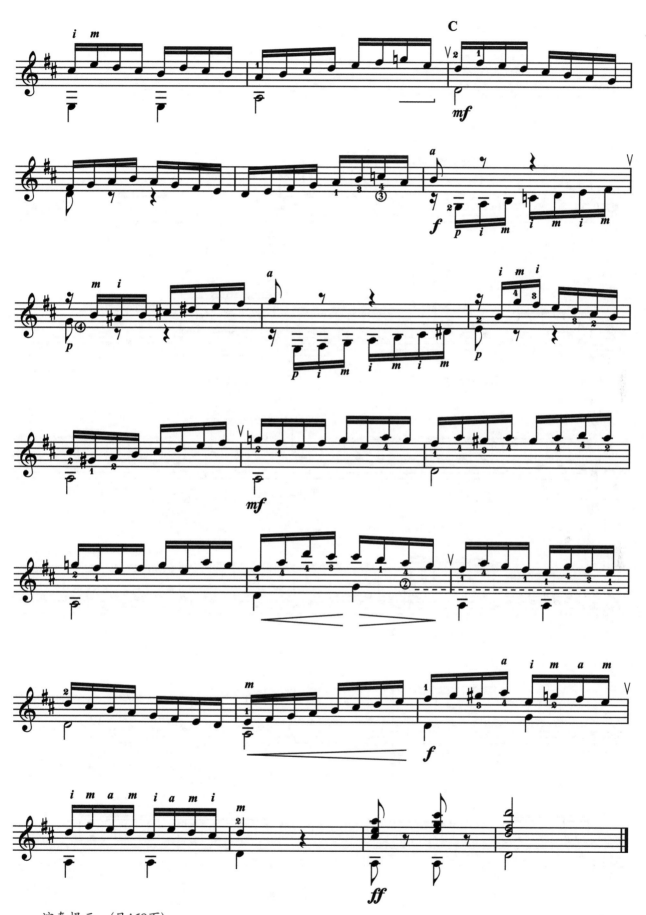

演奏提示：(见169页)

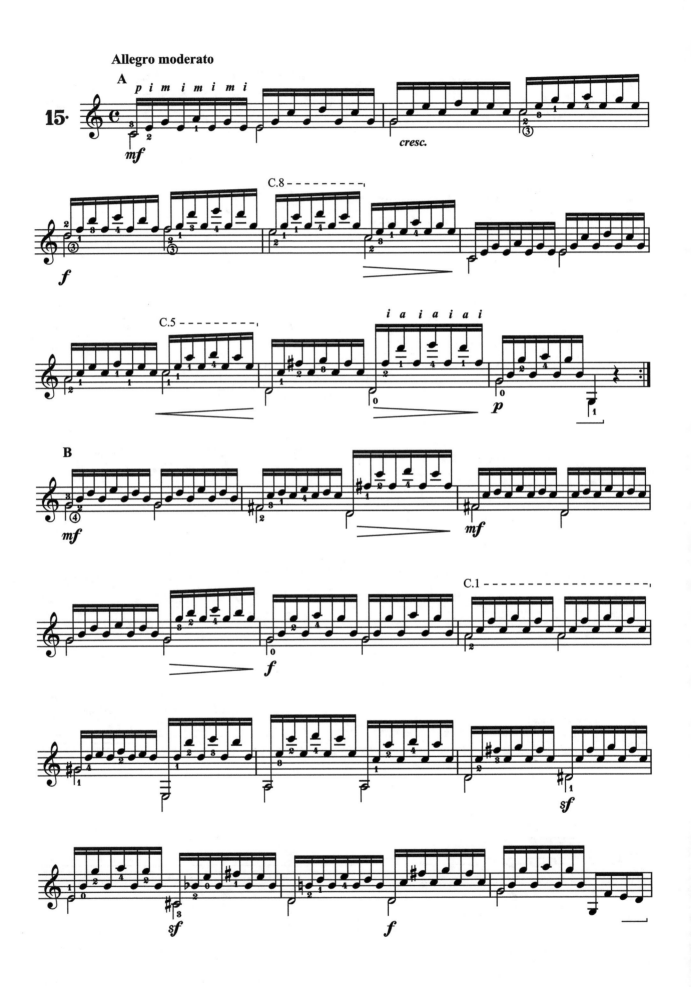

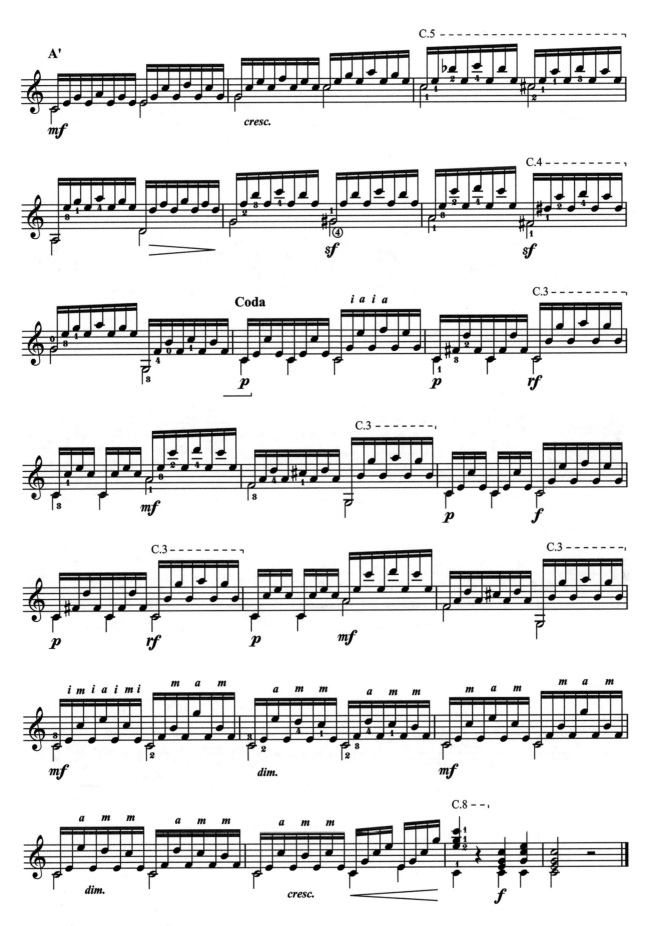

演奏提示：(见169页)

Andante

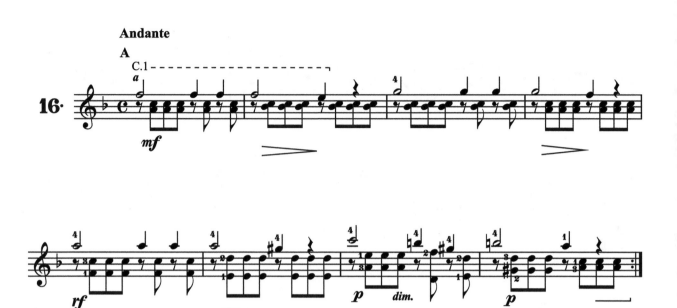

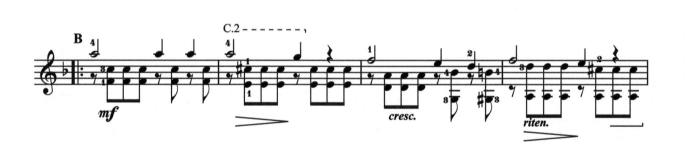

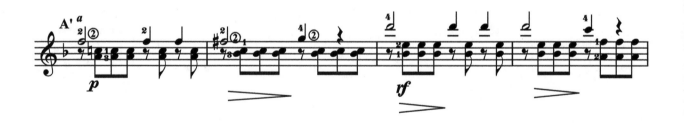

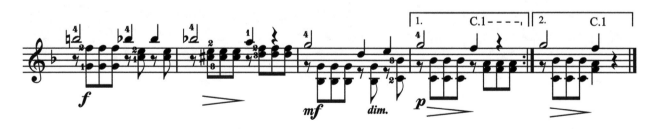

演奏提示：（见 169 页）

第十三首演奏提示：

　　这是一首加入钟音奏法的优美的 A 大调六连音练习曲，符杆在下的低音是旋律，要弹得很清楚，其他的音则要轻巧地弹奏。某些音型在 pima 后又加上一个 ma 成为 pimama，这样对 ma 指的要求及训练效果就增强了。但改用 pimami，训练的重点就转向了 ima 的平衡上。低音起伏很大，但要连贯清楚，左手换把时注意保留指。

第十四首演奏提示：

　　这是一首很重要的 D 大调音阶练习。刚开始时可以慢练，渐渐地加快速度练习就都能掌握了。本曲同前面的第一首相似，但没有连续的分解和弦。上行音阶多数人习惯渐强，但渐弱也是可以的，关键在于对乐曲的理解。为了表现渐强，除力量的加强外，也可利用音色的变化。如拨弦位置逐渐靠近弦枕，音色逐渐硬朗，即使音量相同也会有渐强的感觉。另外，本曲休止符和低音的时值要足够长，二声部的感觉才会明显。

第十五首演奏提示：

　　这是一首含有和弦外音的分解和弦练习曲。右手的 p、m 和 a 指的音要很好地浮现在高声部，食指的音要轻轻地弹。只要奏出谱面的表情提示并达到快板的速度，就会有很好的效果。右手除标定的 pimimim 之外，还可以用 piaiaia，pmamama，pimiaimi 等分别练习。

第十六首演奏提示：

　　这是一首带有伴奏声部的 F 调练习曲。此曲没有与旋律相对的低音，而是在后半拍用节奏型伴奏，演奏时旋律的时值十分重要。符干向上的为旋律，全部用 a 指弹奏，如同人声在歌唱；节奏型的双音部分为伴奏，基本上用 im 指弹奏。最低的两个音 #G 和 A 为演奏方便可用 p 指，但要注意音色的统一。伴奏音量须整齐，节奏要平均，谱面上 dim 是渐弱之意。在曲中经常出现主旋律音未变而伴奏音有了变化，或伴奏音未变而旋律已变的情况，这些细微的地方应能分辨出来。

第十七首演奏提示：

　　这是一首八度、三度、六度与其他音程的重音练习曲，是练习左手手指迅速运动的重要练习曲。大拇指的音色要统一，要有所控制，以和 ima 指均衡。左手移指换位要快捷轻巧，谱面上的提示要充分体现出来，可以稍夸张。倒数第三小节的消音要果断，时值要足够。在渐强后突然休止足够的时值，接连其后的两小节中，音乐上前松后紧，颇有戏剧性。

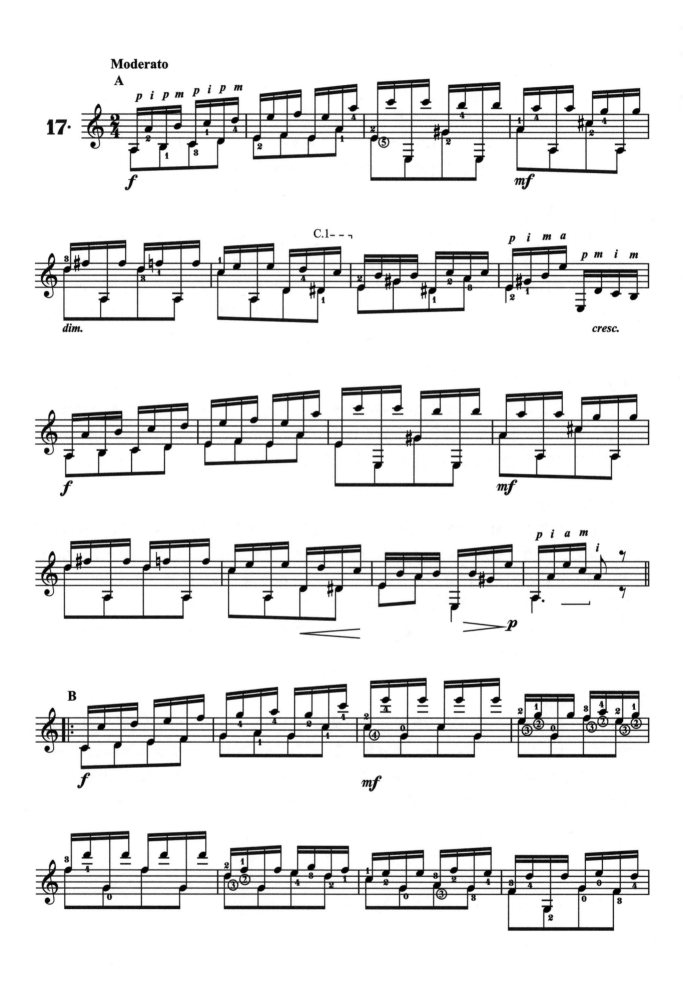

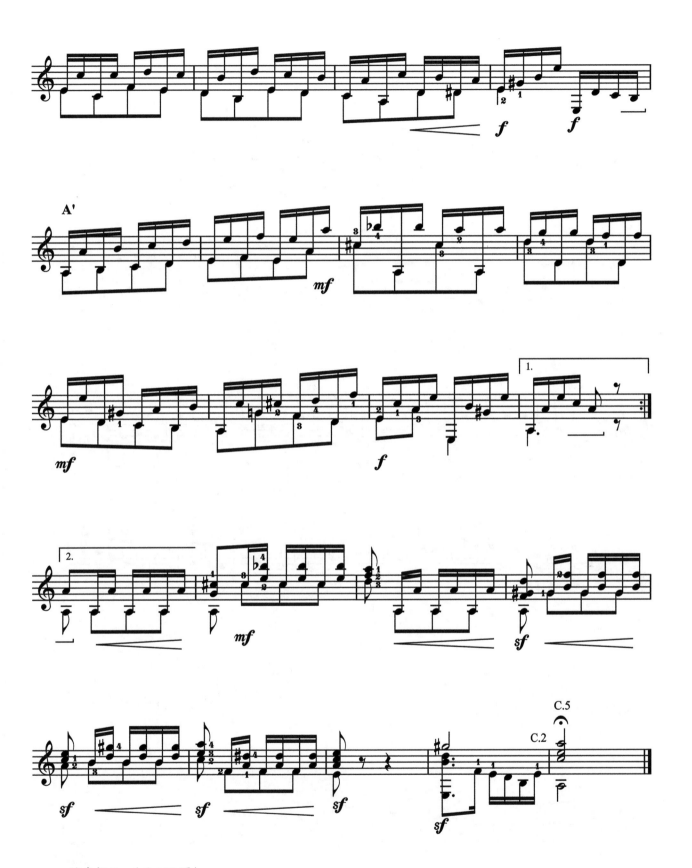

演奏提示：（见 169 页）

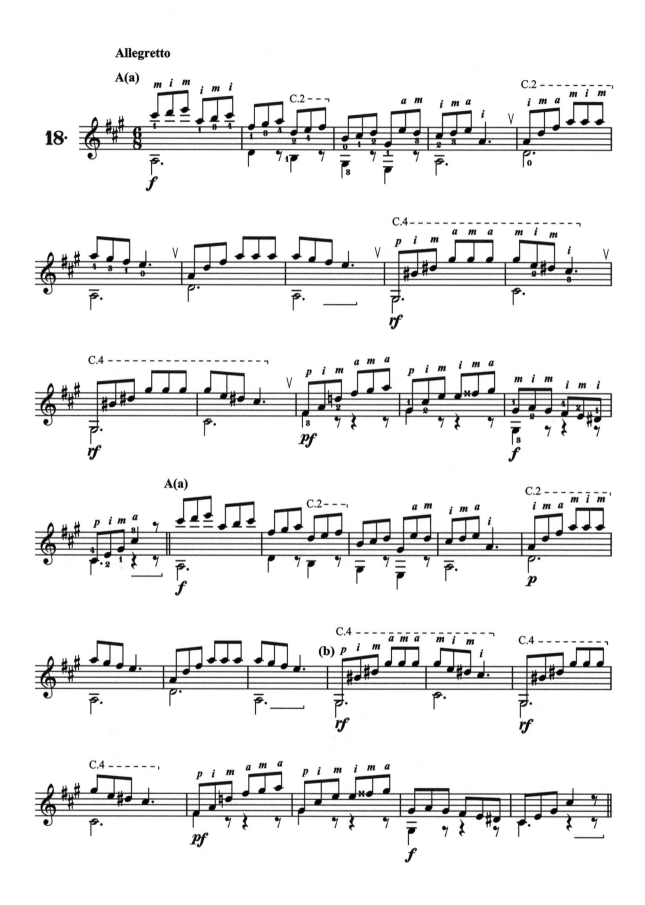

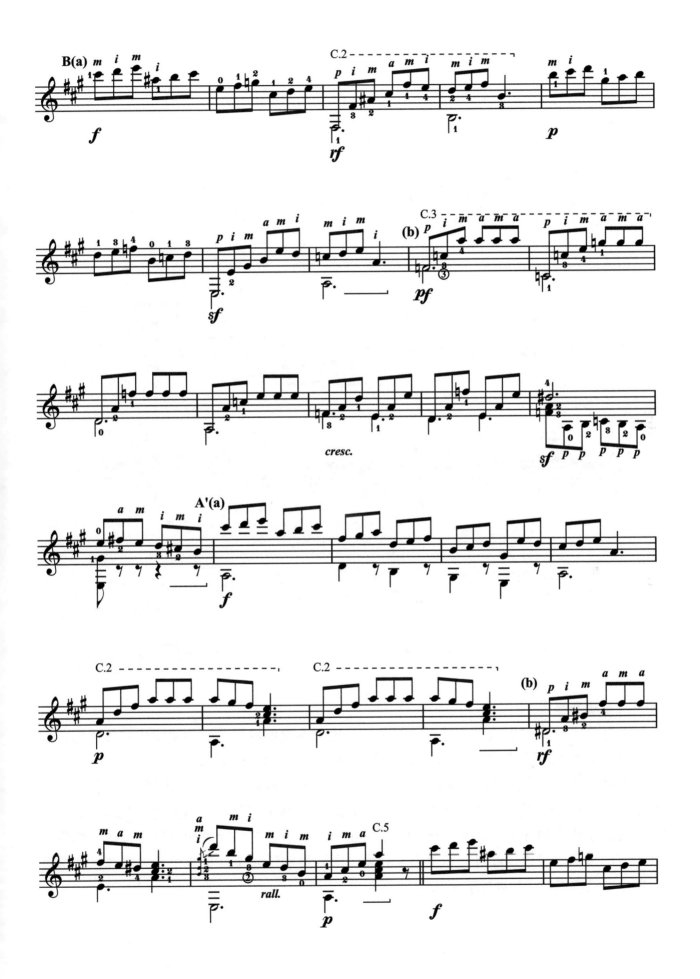

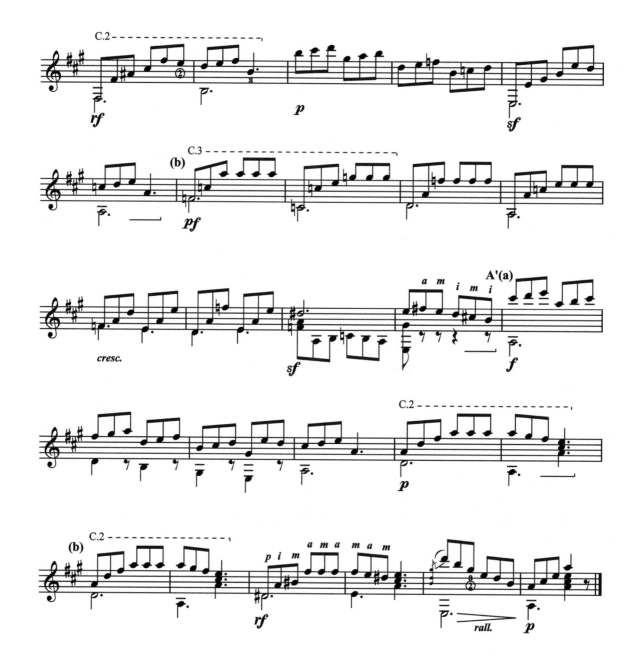

第十八首演奏提示：

这是一首除旋律的歌唱性外，对横按练习也很有用的练习曲。动机式的旋律进行，音型重复却不单调，乐句简单而又富于变化，旋律极具歌唱性，不华丽却很美丽，可见作者匠心，确是大家手笔。最难处也许是在第二小节和第一小节的连接上，从 C.9 跳到 C.2，前后相连的二音又都用1指，想连接得天衣无缝，颇不容易。旋律要注重优美自不必说，也要注意起伏，类似第五小节中的 A 音，颗粒性要强，第三小节中 E 音在二弦上发出并略加揉弦。倒数第二小节的滑音轻轻带过即可，不要刻意强求，太明显的话就有些俗气了。力度与快慢谱面上标记得很详细，请按要求表现出来。

第二十首演奏提示：

这是一首很重要的 A 大调快速琶音练习曲，全曲要有优美的余音音响效果。弹奏结合圆滑音的琶音时，每个音都要交代清楚。初练时要慢练，圆滑音时值要准确，$\frac{12}{8}$ 是一个不常见的节拍，演奏时要配合音符的起伏走向，注意旋律的强弱缓急。乐曲中间连续的 pim（或 pia）的琶音，注意要随着和弦功能的变化奏出色彩变化及起伏来。虽谱面要求的是"辉煌的快板（Allegrobrillante）"，但本曲以中速演奏更有韵味，这时旋律略带伤感。

第二十一首演奏提示：

这是一首主练装饰音的练习曲，左手手指有各种各样的组合。中间段落（B 的部分）的开头伴奏是加装饰音的低音，后来再转移，这种地方要弹得很明朗是有些困难的，但应努力做到。以左手奏出的这些装饰音从音乐上讲不应过分渲染，它们不能干扰被装饰音的进行。初弹时可先把这些音去掉，弹熟后再加上来。

第二十二首演奏提示：

这是一首以下行分解和弦为主的练习曲，旋律中有难度的乐句要多加练习。本曲主要以快速琶音写成，局部夹杂有音阶型，左右手难度都较大，想要练好的唯一方法是慢练，如能以小快板演奏并恰如其分地表现出谱中所标表情的话，效果会很华丽。乐曲的强弱基本上依音符的上下行而渐强或渐弱，力度的变化幅度可夸张些。初级水平的学员往往觉得圆滑音很难弹奏，水平提高后会发现圆滑音的使用会使难度降低。从演奏速度上讲，右手总是要迟缓于左手，圆滑音的加入等于降低了右手的负担，这时乐曲的进行应该更加流畅。

第二十三首演奏提示：

乐曲被写成 $\frac{12}{8}$ 拍子，实际与 $\frac{4}{4}$ 拍的三连音相同。左手手指圆滑音技巧使用较多，要注意左手拨弦离弦时应有所控制，让空弦发音有所含蓄。其次是把位的变换比较频繁，要注意"以指带臂，以臂促指"。

第二十四首演奏提示：

这是一首优美的 E 大调音阶及和弦练习曲，练习重点要放在柔和优美的歌唱性上，整首曲子都要用典雅的风格弹奏。简单的旋律加上较慢速和弦的相衬，意外地散发出浓厚的古朴典雅风味。B 段旋律移到了低音声部，弹奏时注意要与前段形成对比，第三段再现第一段，最后是先上行后下行的音阶，结束在主和弦上。

Allegro moderato

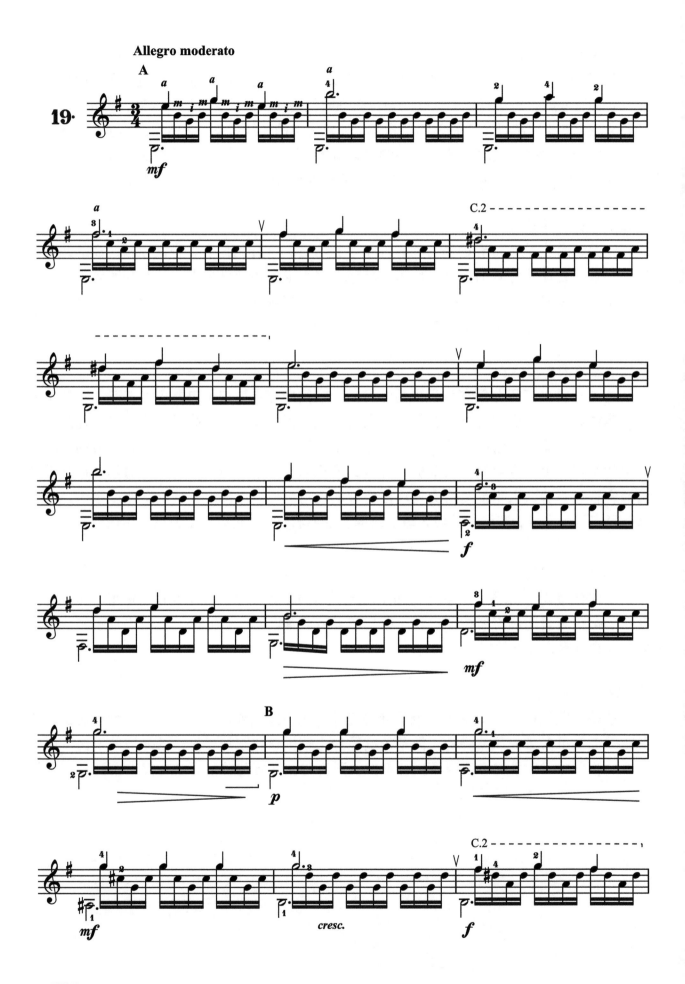

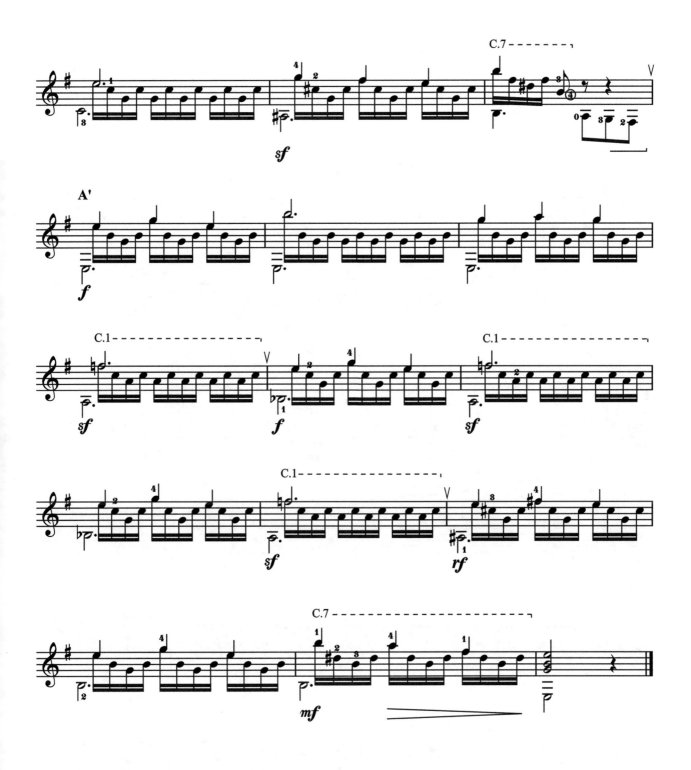

第十九首演奏提示：

　　这是一首 e 小调、$\frac{3}{4}$ 拍的快速琶音练习曲，符干在上的是旋律。拇指弹低音，i、m 二指在中间负责与和弦的连接以及装饰音的展开，a 指担任旋律。旋律要清晰，其他的音要轻快地弹奏，整曲都可用揉弦以增强旋律的柔美。第三十及三十二小节的音符发音易暗淡，尤其要处理好。全曲基本上每四小节一个"气口"，请弹出呼吸的感觉。乐句之间要有起伏对比，乐句之内除了旋律的起伏外，分解和弦伴奏也要有所变化。第二十四小节中作为过渡的几个音要渐慢。

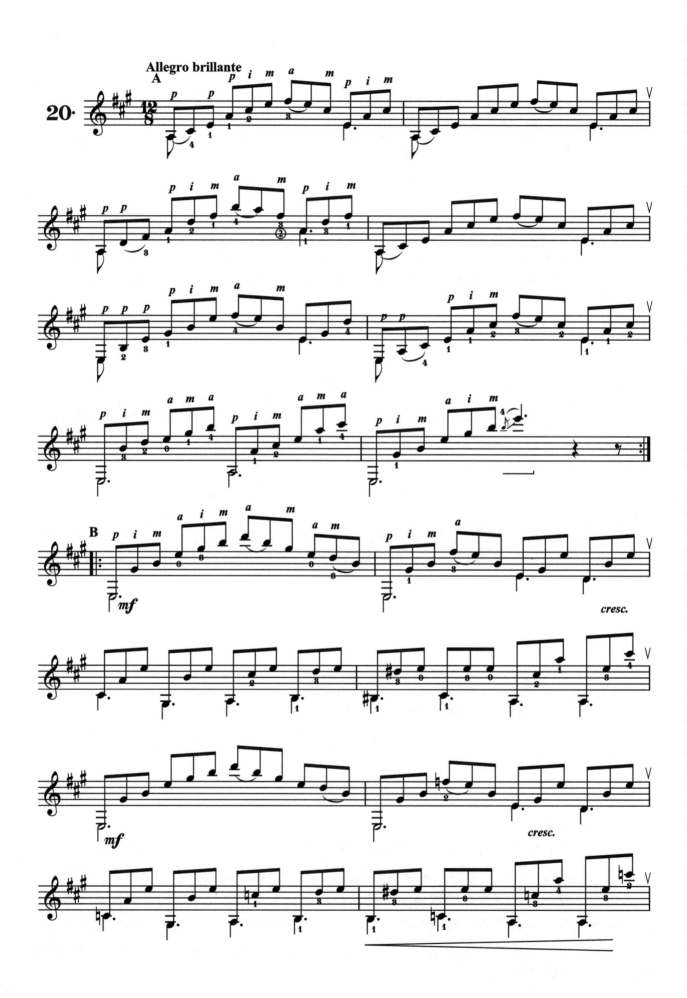

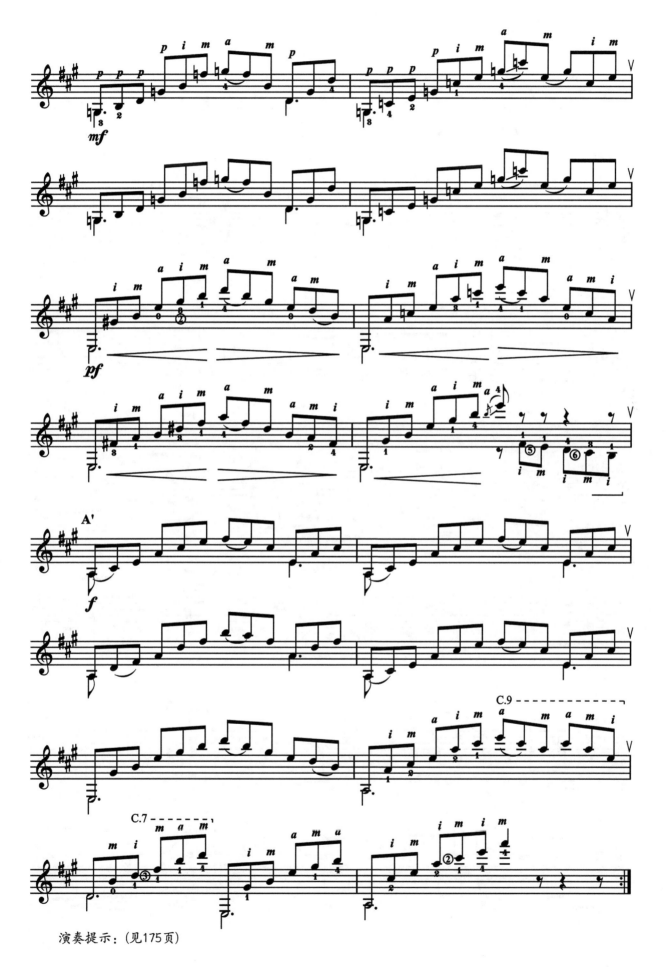

演奏提示：(见175页)

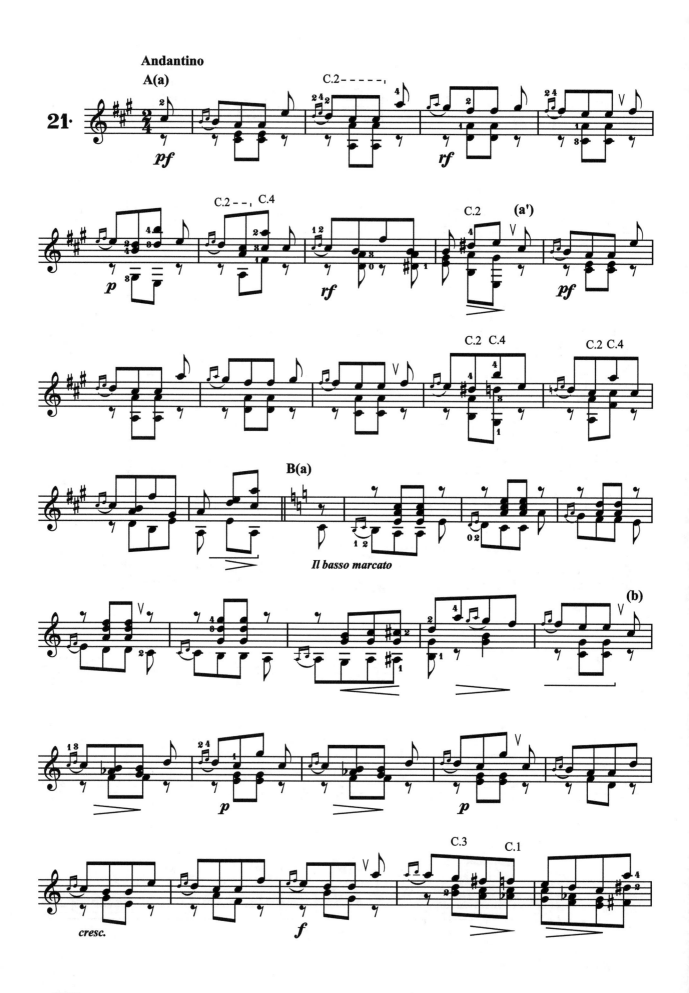

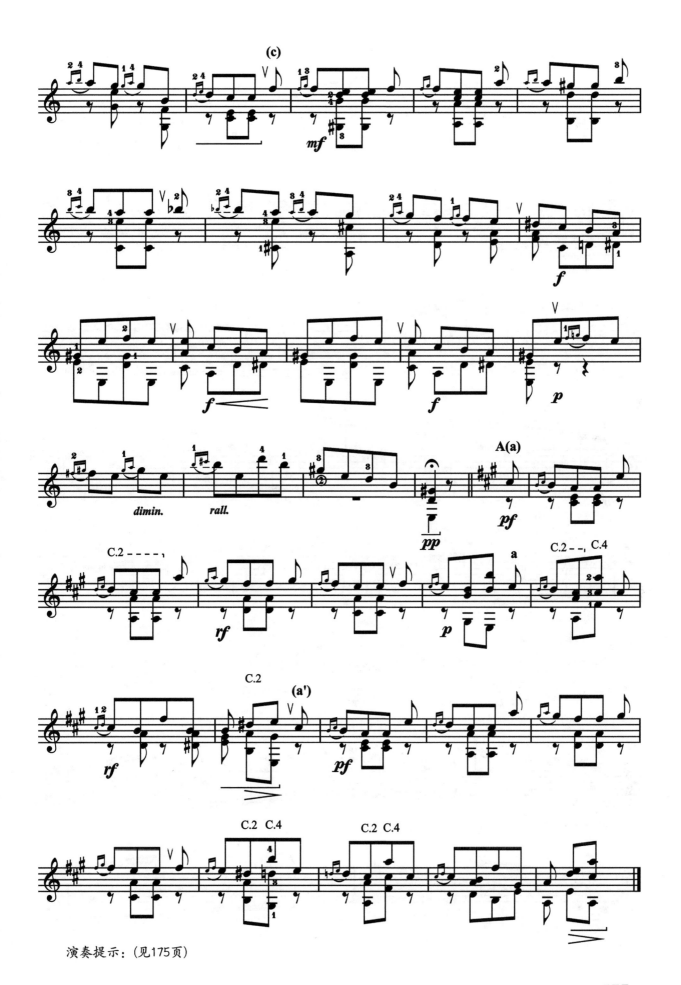

演奏提示：(见175页)

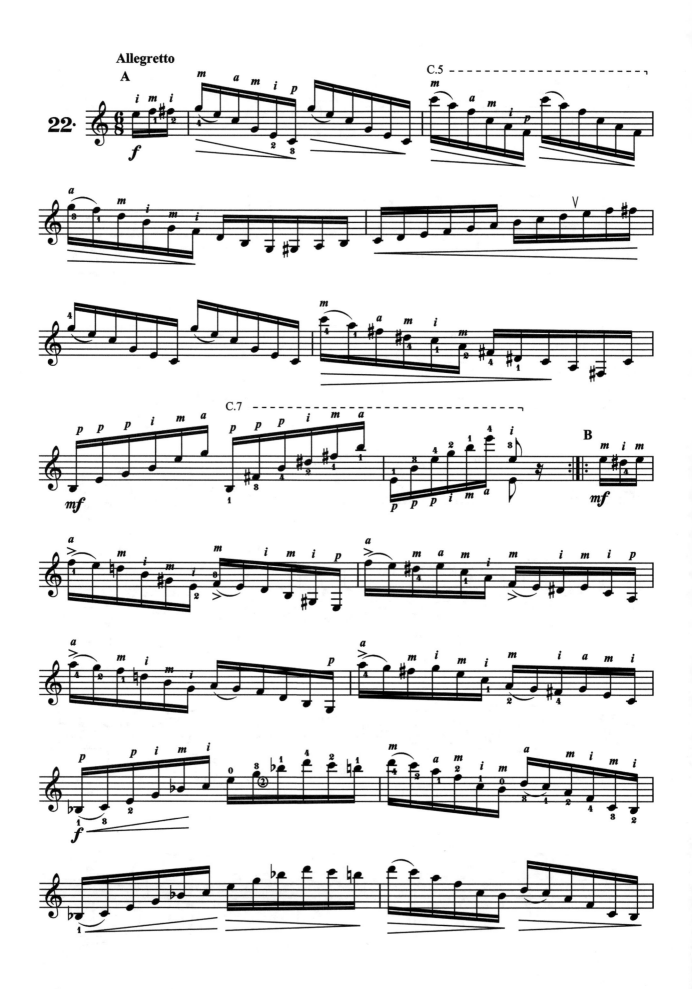

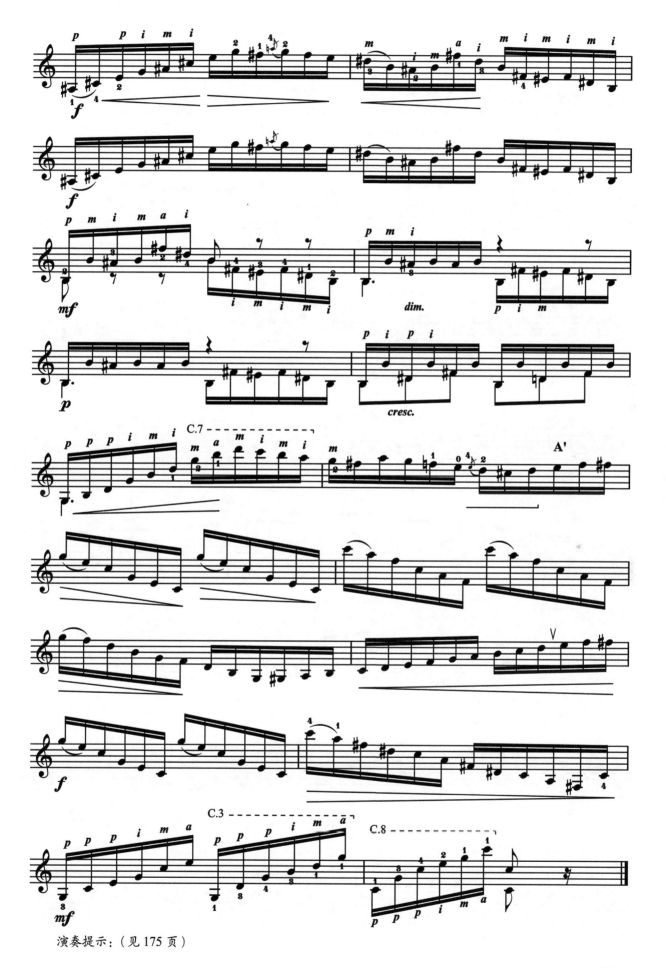

演奏提示：（见 175 页）

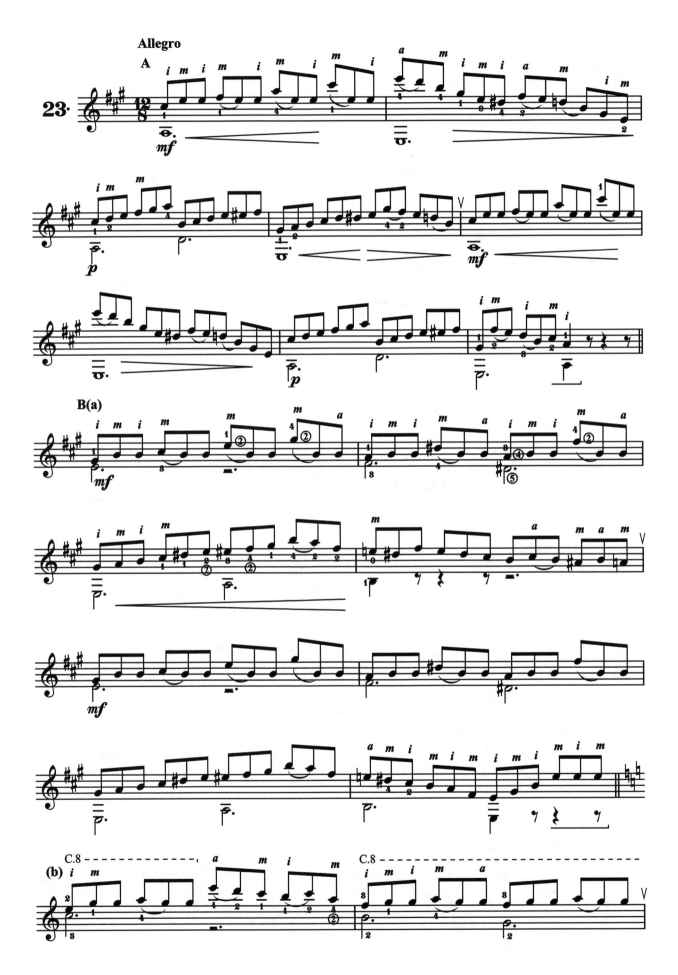

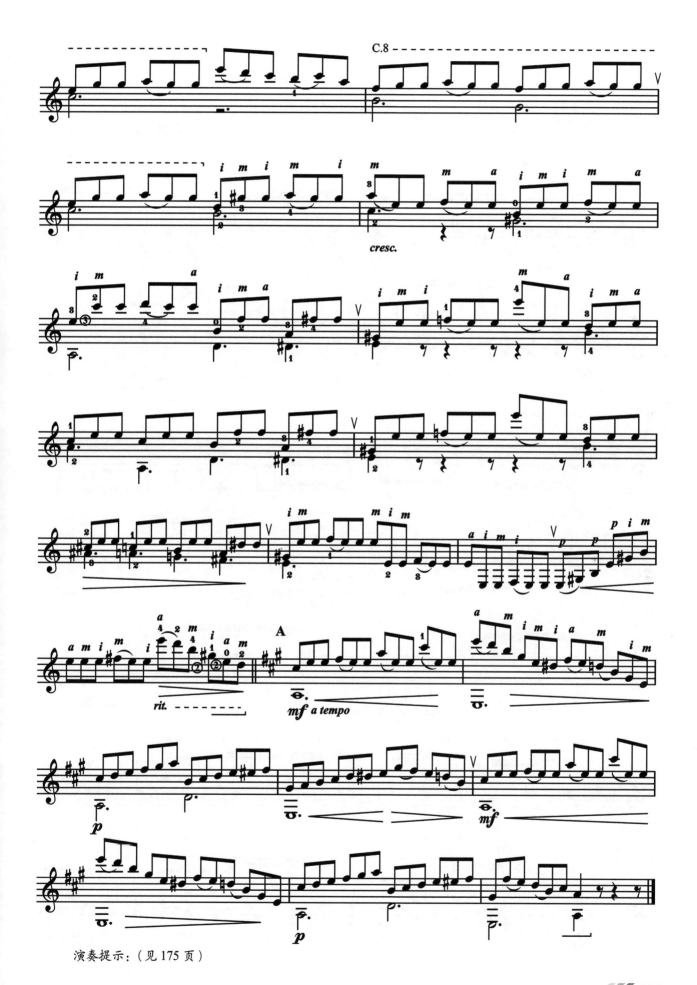

演奏提示:（见 175 页）

Andantino con espressione

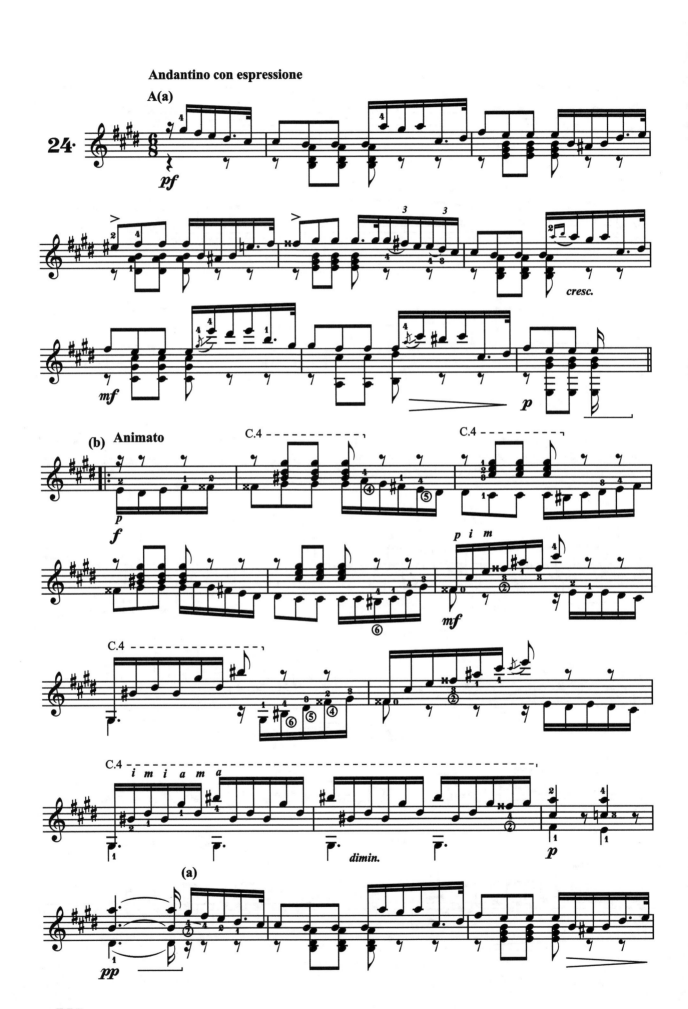

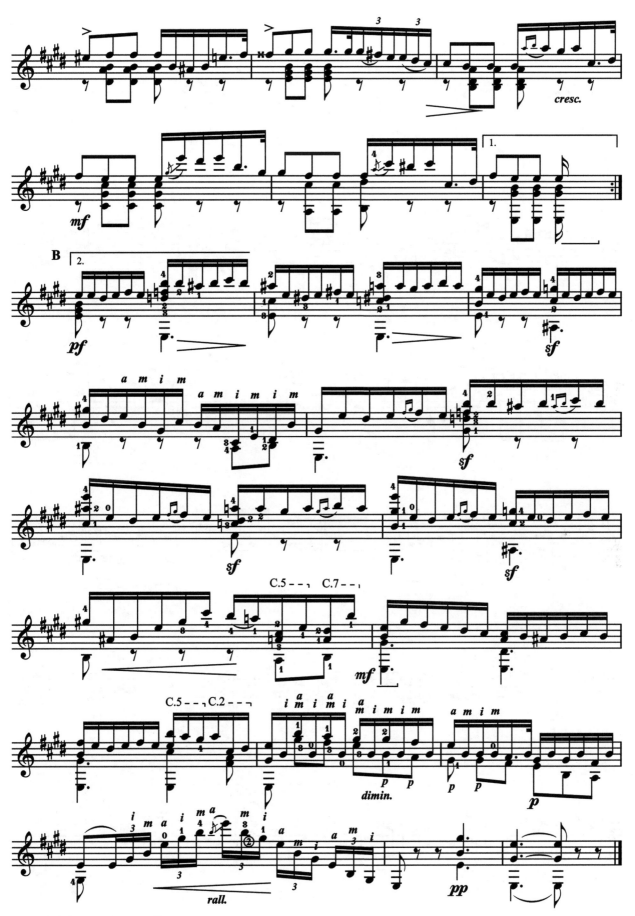

演奏提示：（见175页）

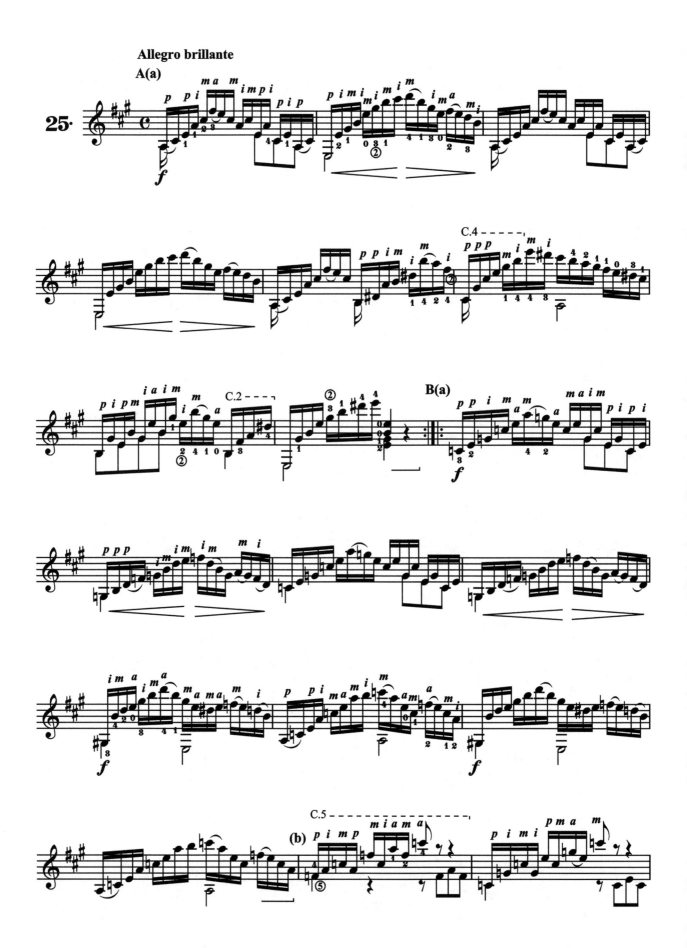

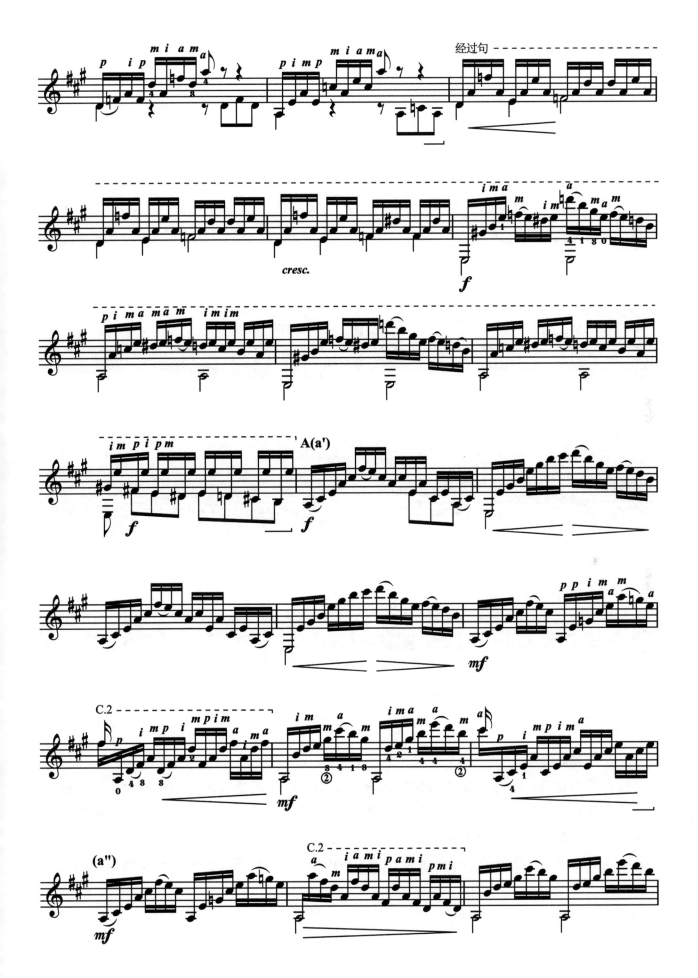

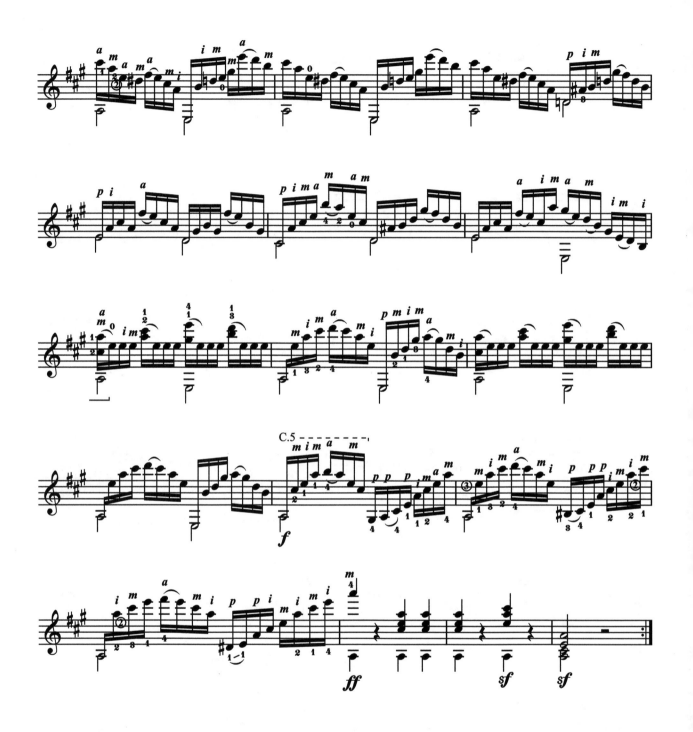

第二十五首演奏提示：

　　这首练习曲曾作为第七届长沙国际吉他艺术节青少年组吉他比赛的指定曲目，乐曲设计得很优美，主要以琶音写成，局部也有音阶、音程的应用。从音符走向看，幅度变化动态很大，这也是力度的一种表现。乐谱前标记的是"Allegro brillante"，也就是说，如能轻松地以快板演奏，乐曲听起来的确很辉煌（brillante），但练习时还是要从慢速开始。

经典乐曲篇

1. 玛利亚·路易莎

<div align="right">萨格里拉斯　曲</div>

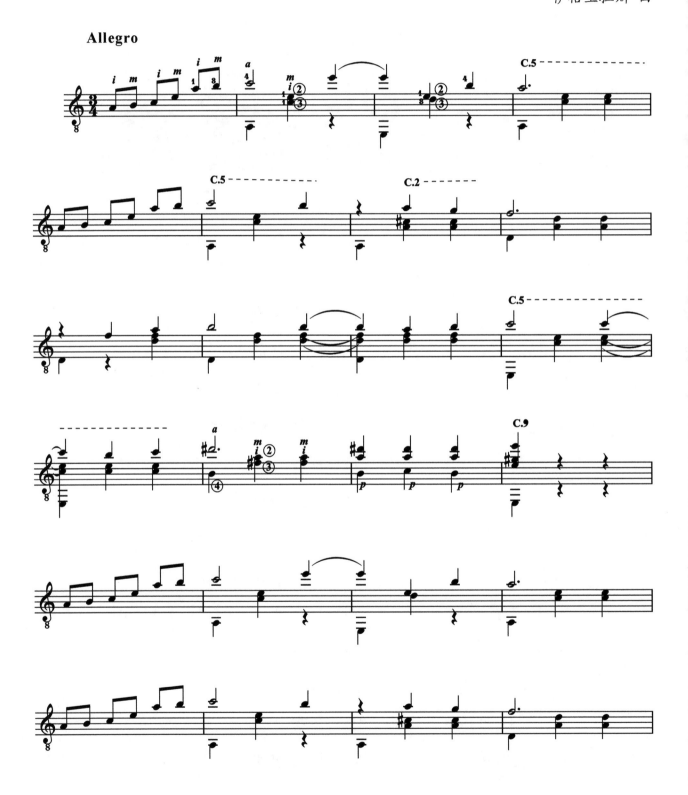

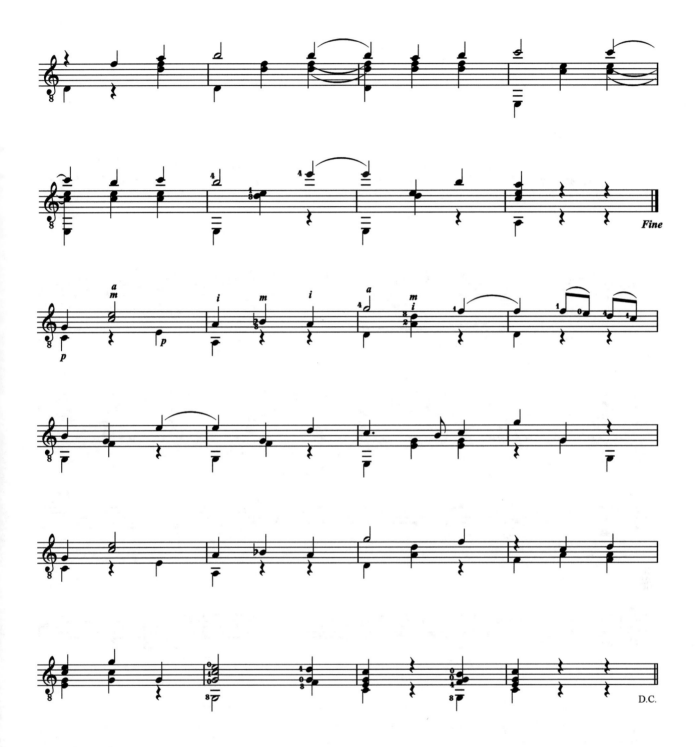

演奏提示：

　　这首乐曲的作者是 Julio Salvador Sagreras。此曲是浪漫音乐时期的吉他作品，演奏时要注意伴奏的持续和弦不要切断旋律声部的进行，第十五小节旋律声部转到了下声部，最后一段旋律声部则是在中声部进行。

2.娃 哈 哈

石夫 改编

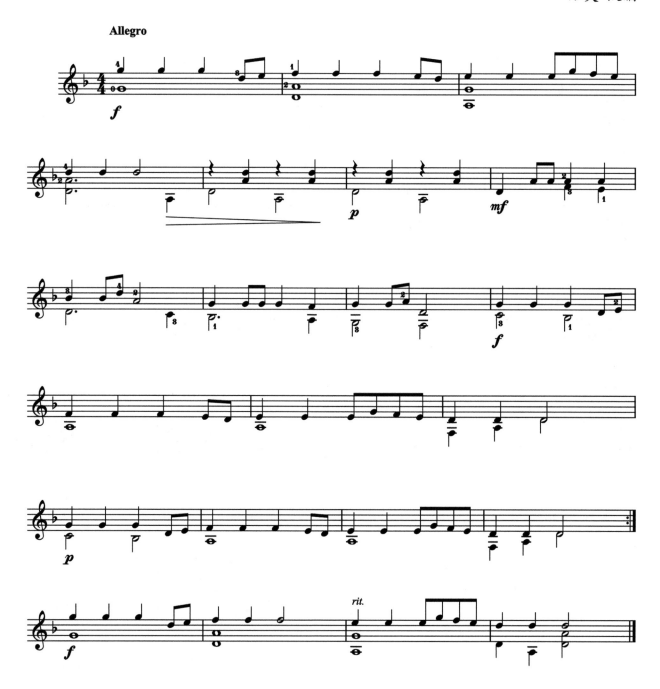

演奏提示：

　　这是中国小朋友耳熟能详的一首乐曲，旋律欢快优美、朗朗上口，因此要演奏出活泼的感觉。大家可以一边弹一边大声唱谱。

3. 达坂城的姑娘

维吾尔族民歌

王洛宾 改编

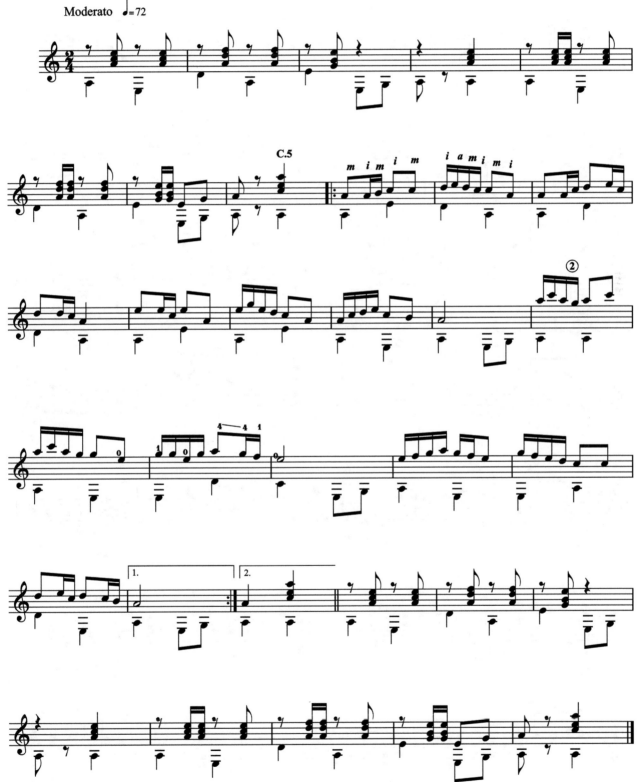

4.鸿　雁

蒙古族民歌
莫　勒　编曲

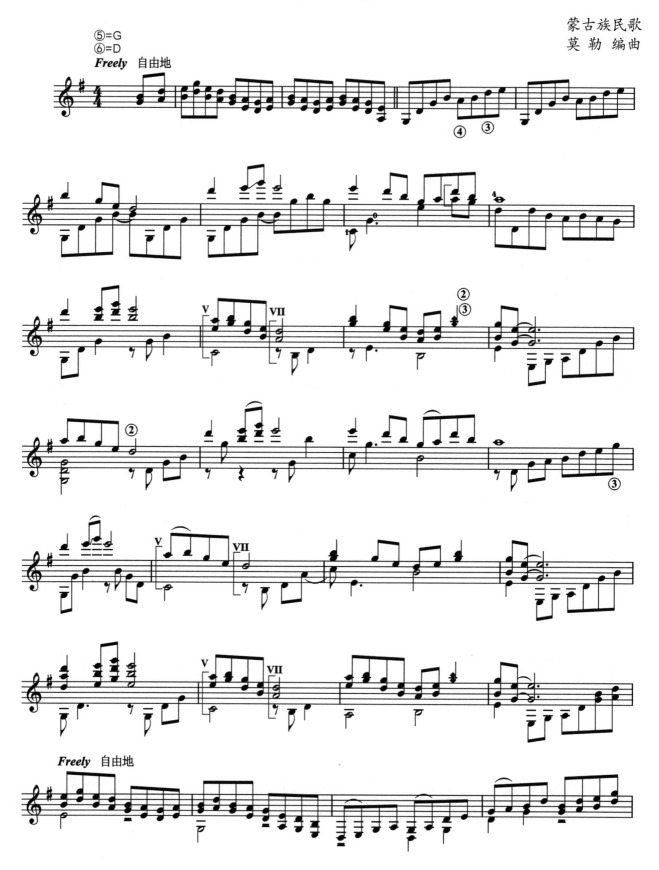

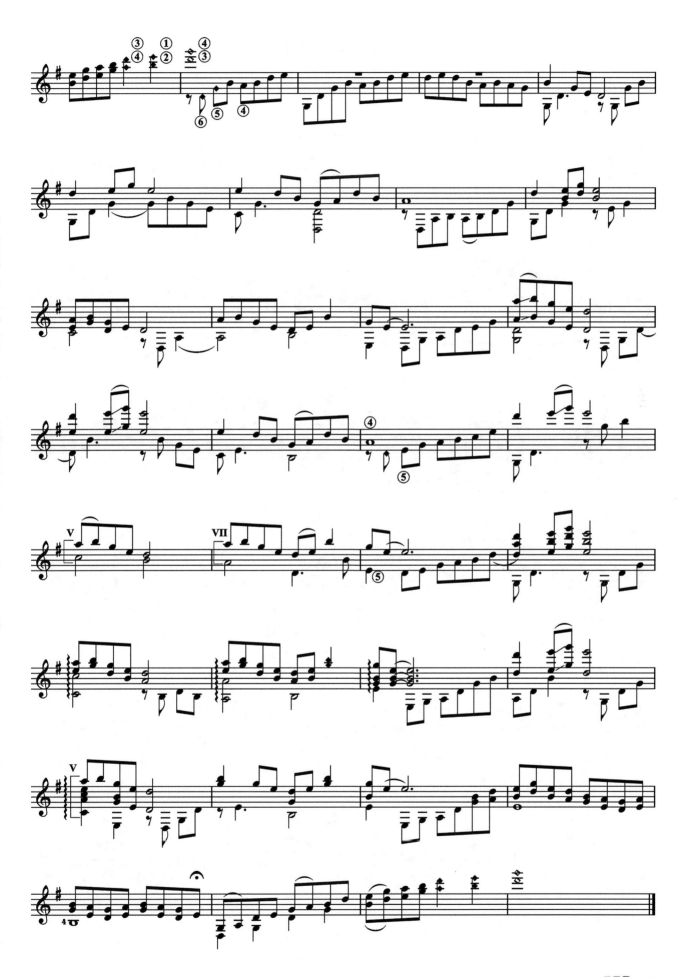

5. 渔舟唱晚

娄树华 曲

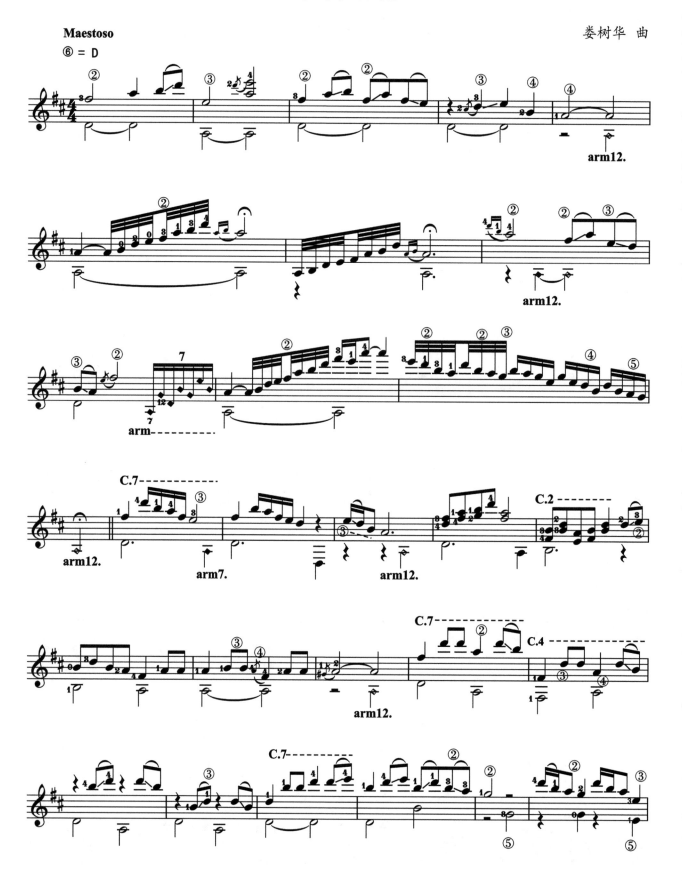

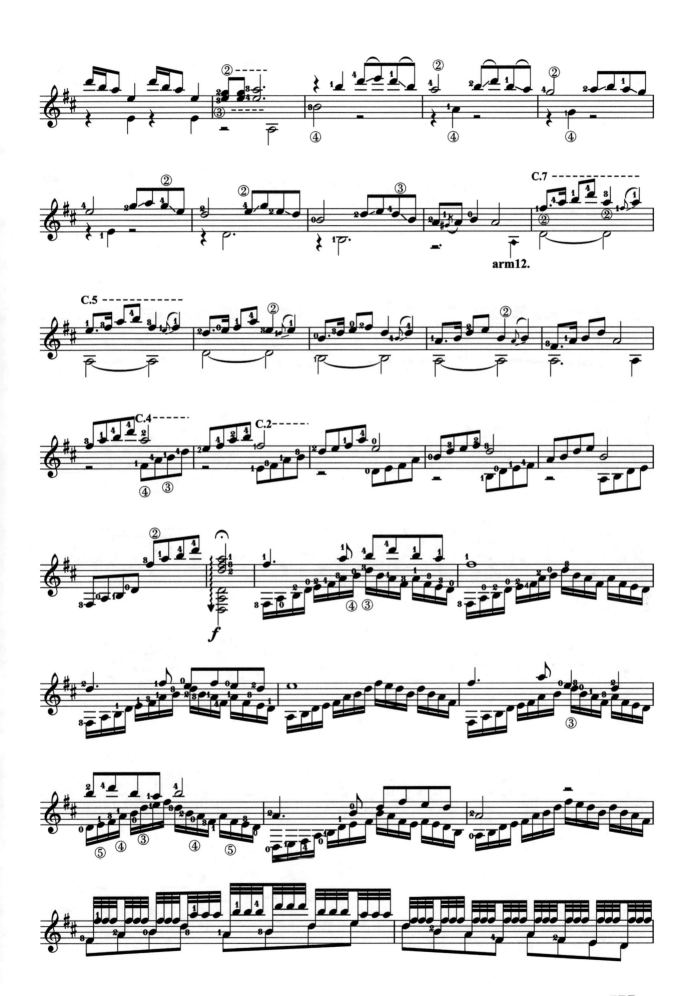

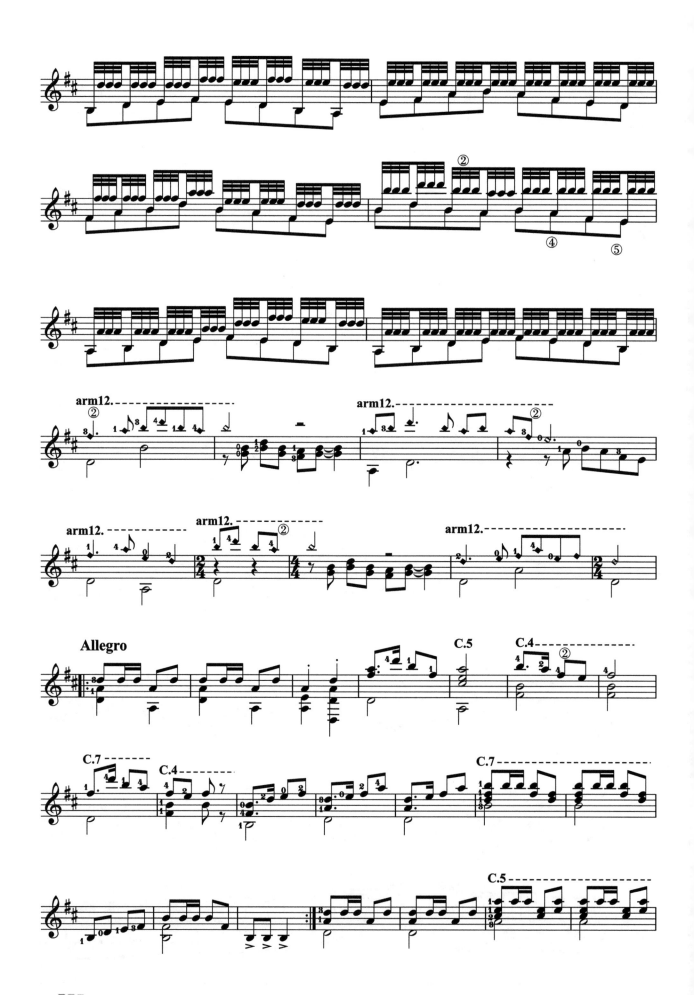

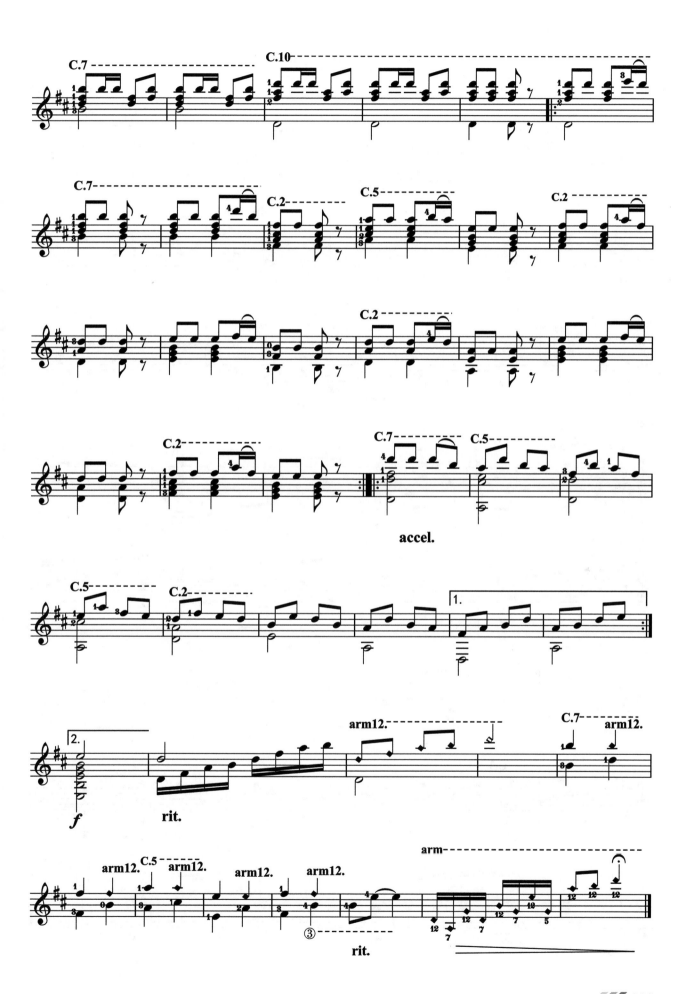

6.映 山 红

傅庚辰 曲

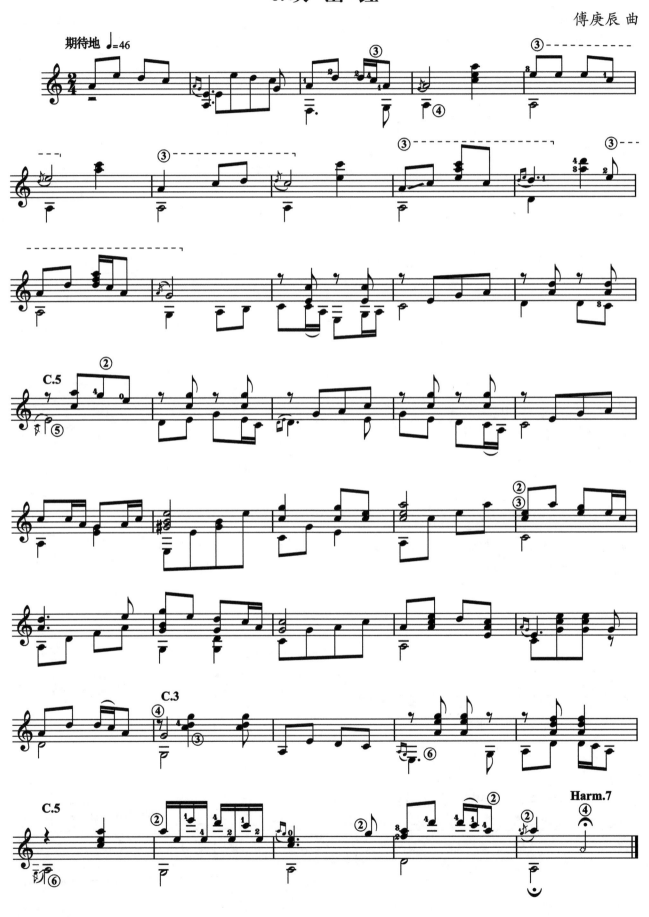

7. 浪 漫 曲

K. 梅尔兹 曲

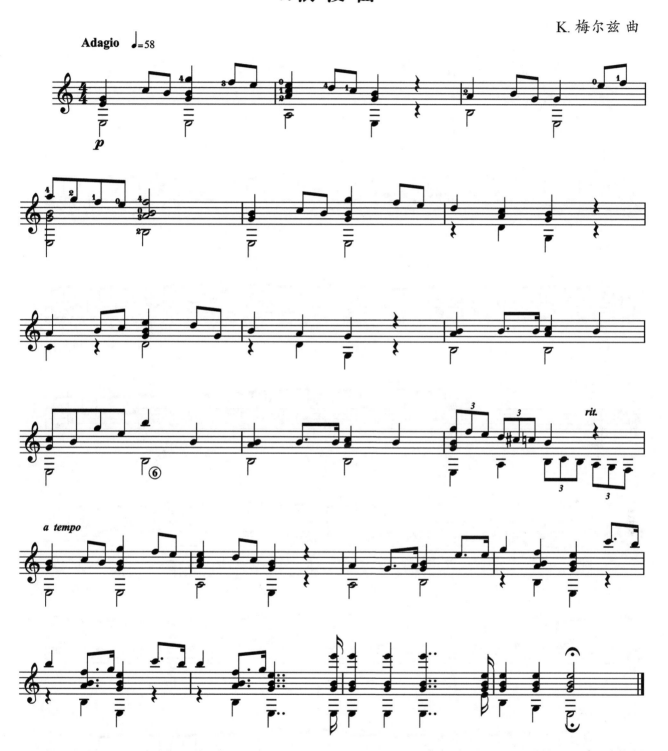

演奏提示：

　　这是浪漫音乐时期吉他作曲家梅尔兹的一首乐曲。浪漫时期的音乐风格富于歌唱性和抒情性，大家可以通过模唱找到乐句的呼吸和音乐的起伏。乐曲的风格有一些伤感，所以不要弹成活泼的感觉。结尾前有两句是一样的，要作一下对比。第一句强一些，音色亮一些；第二句弱一些，音色暗一些。

8. 爱的罗曼史

N. 叶佩斯 曲

9. 水 神 之 舞

J. Ferrer 曲

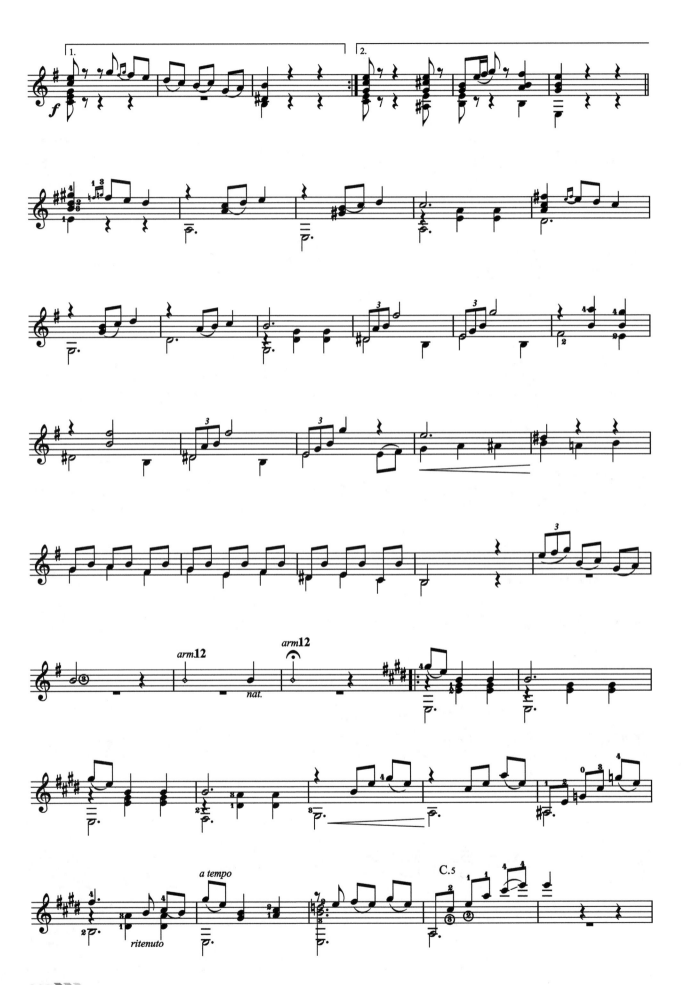

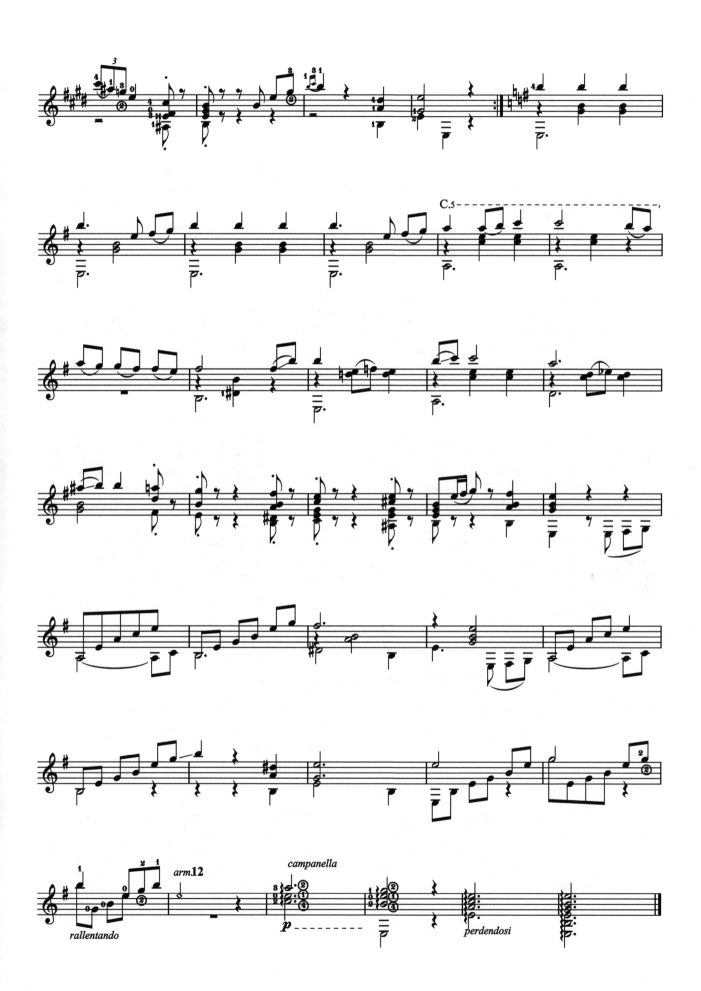

10. 梦中的婚礼

塞内维尔、图森曲

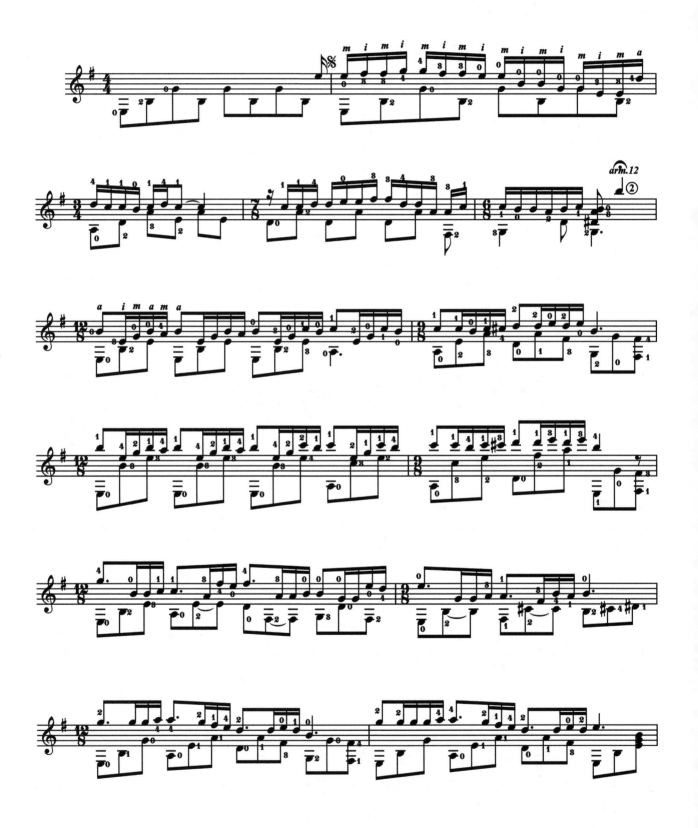

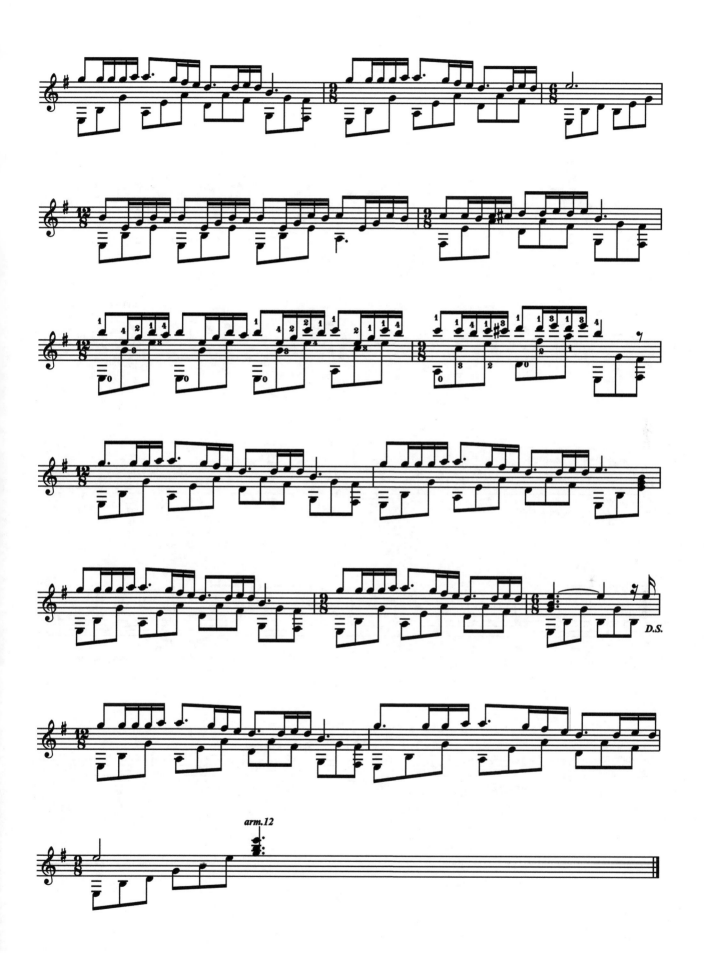

11. 阿狄丽达

泰勒嘉 曲

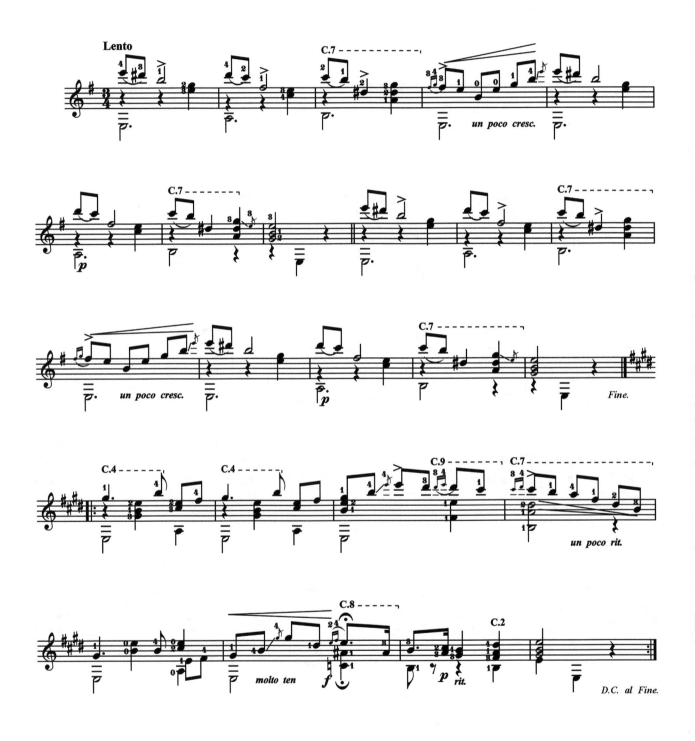

12. 嘉洛普舞曲

索 尔 曲

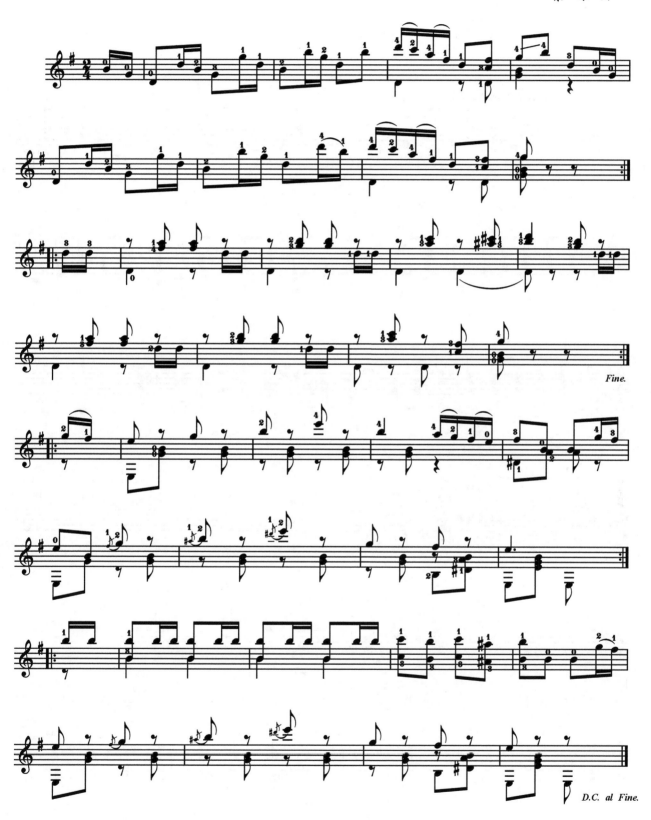

13. 小罗曼斯

沃克尔 曲

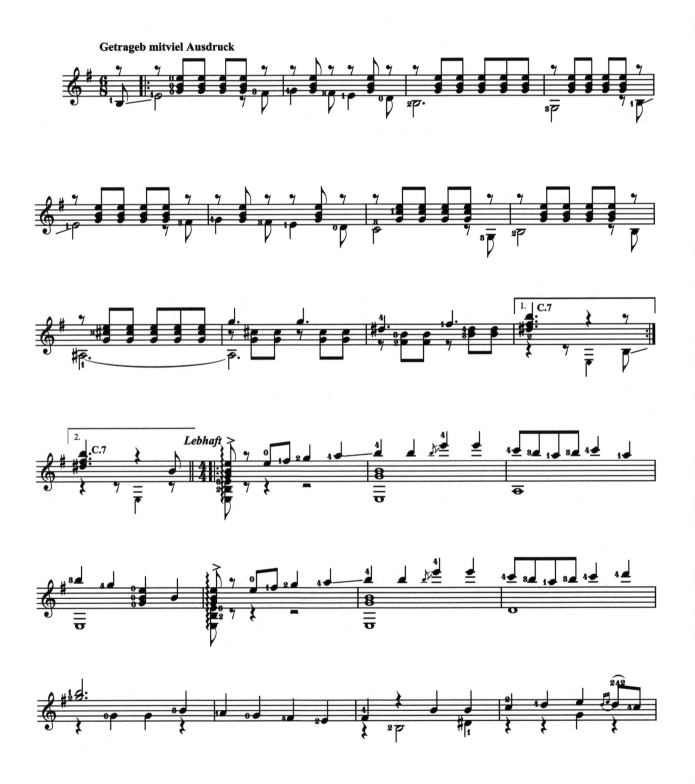

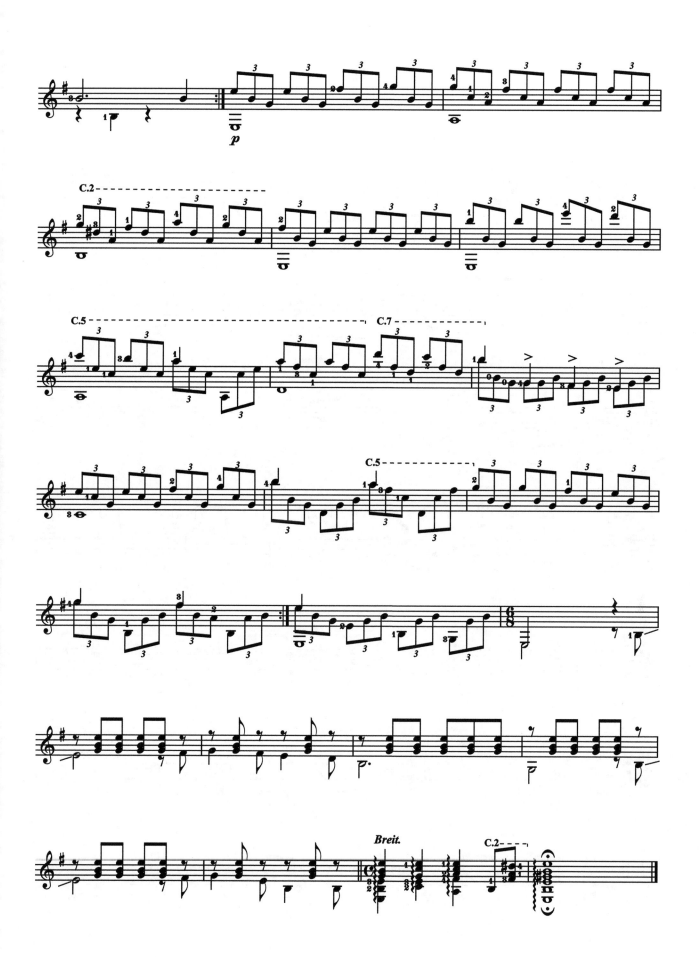

14. 十一月的某一天

布劳威尔 曲

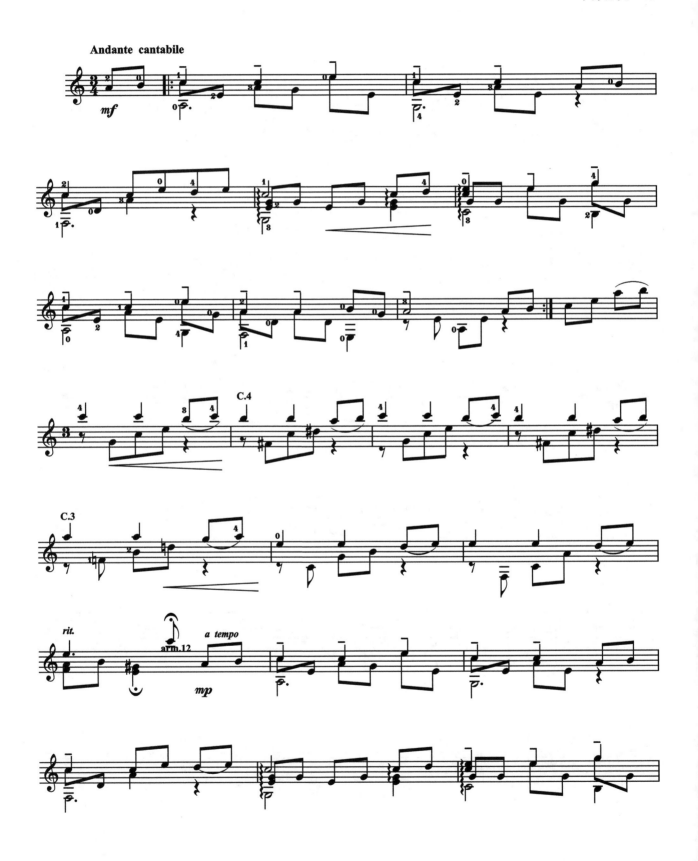

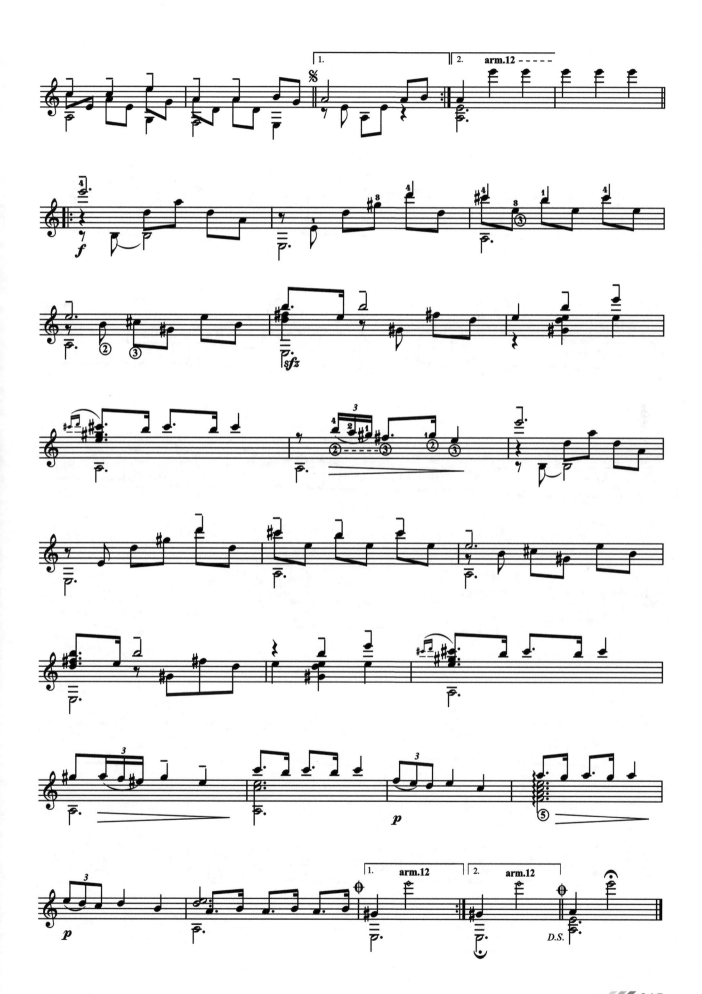

15. 卡伐蒂娜

迈耶斯 曲

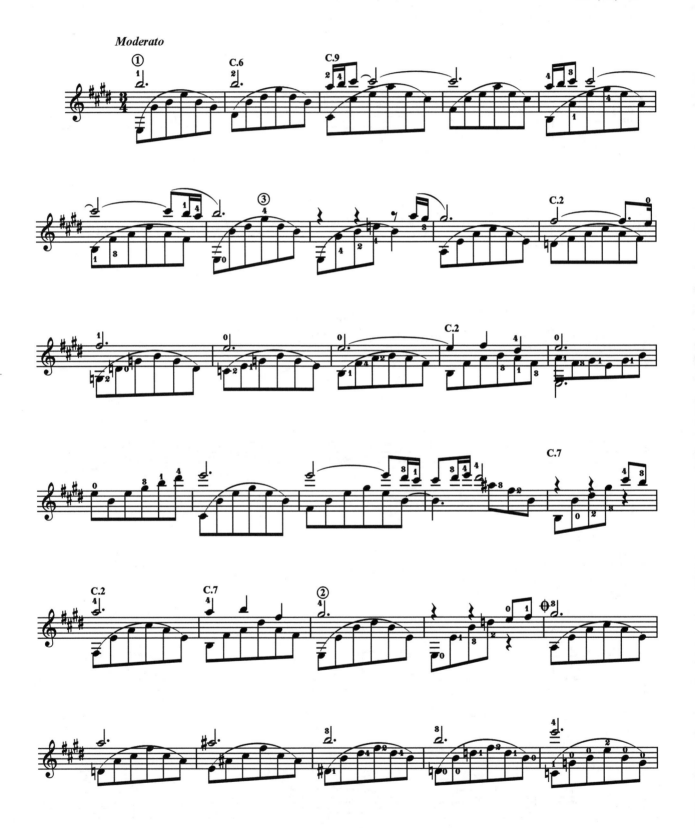

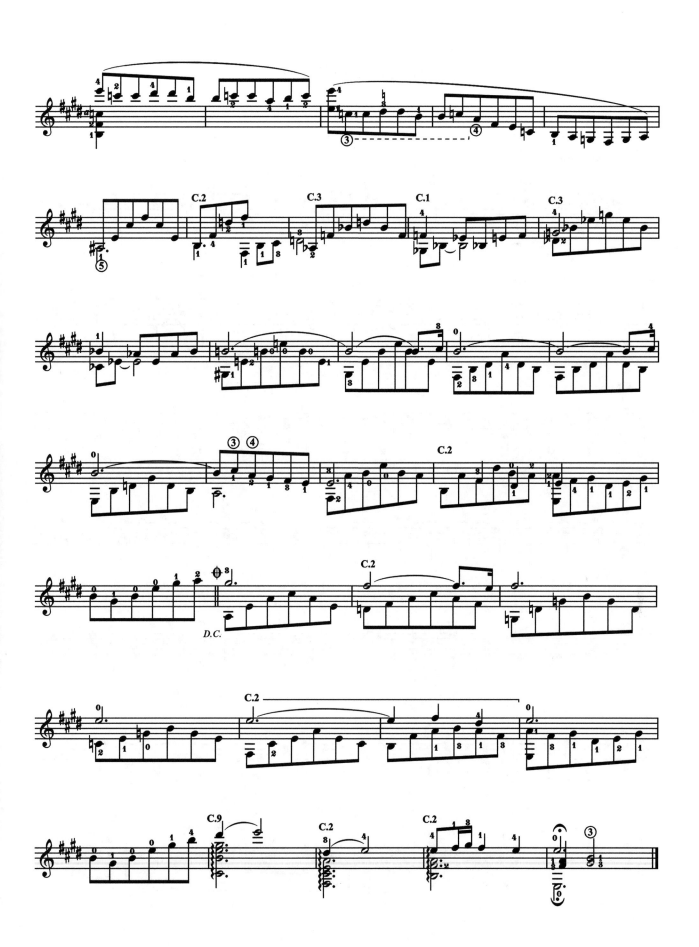

16. 拉利亚的祭典

莫扎尼 曲

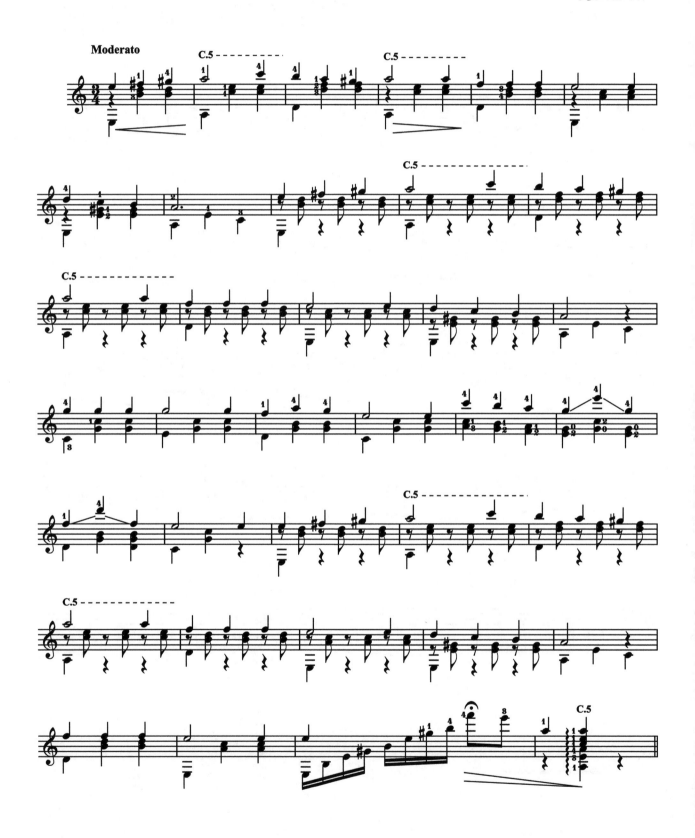

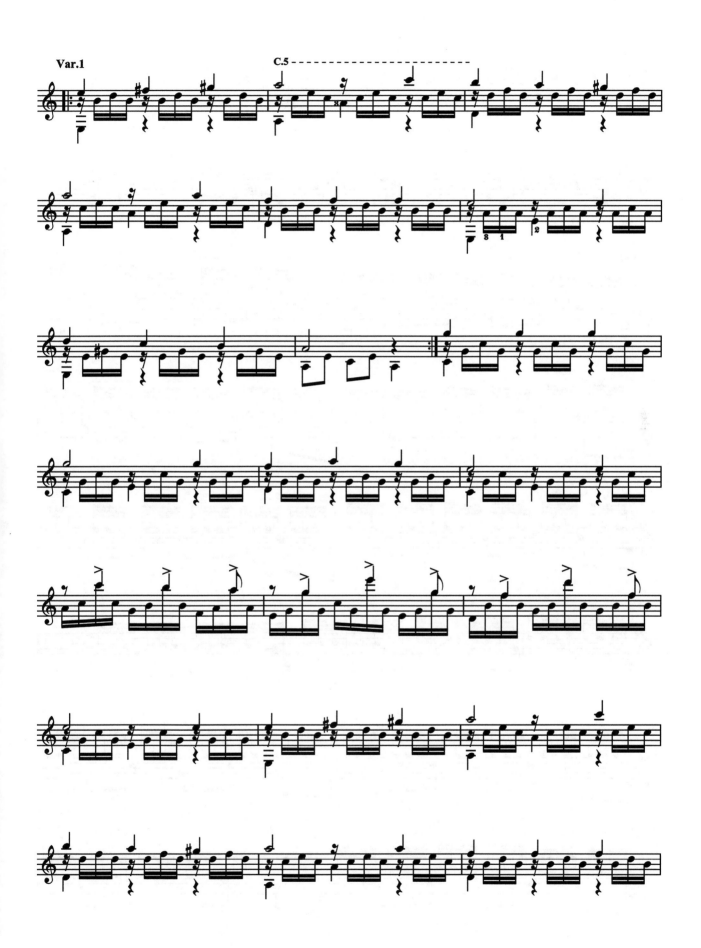

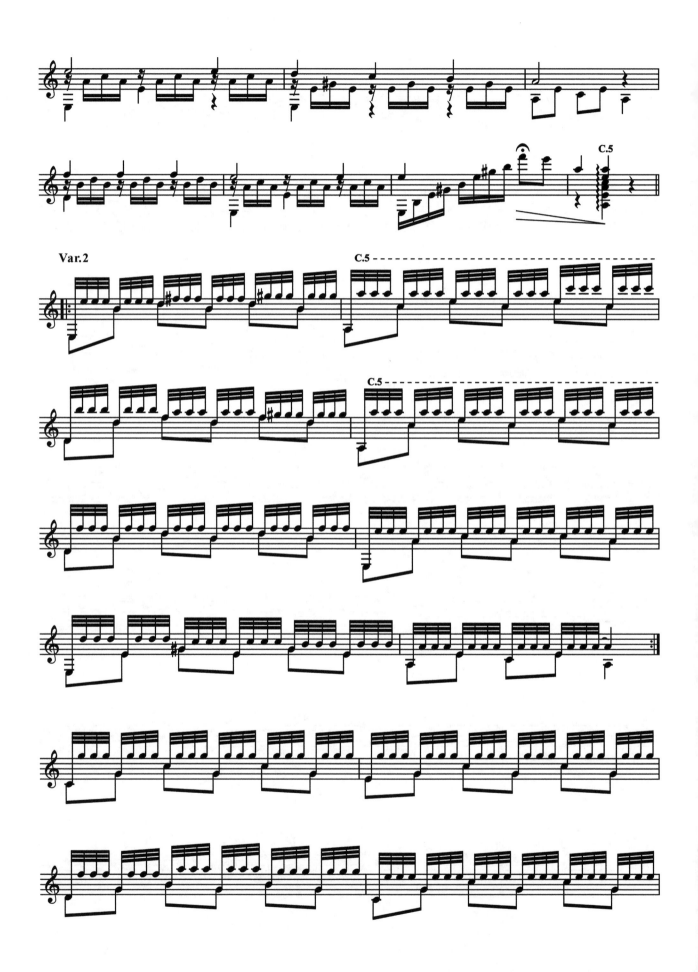

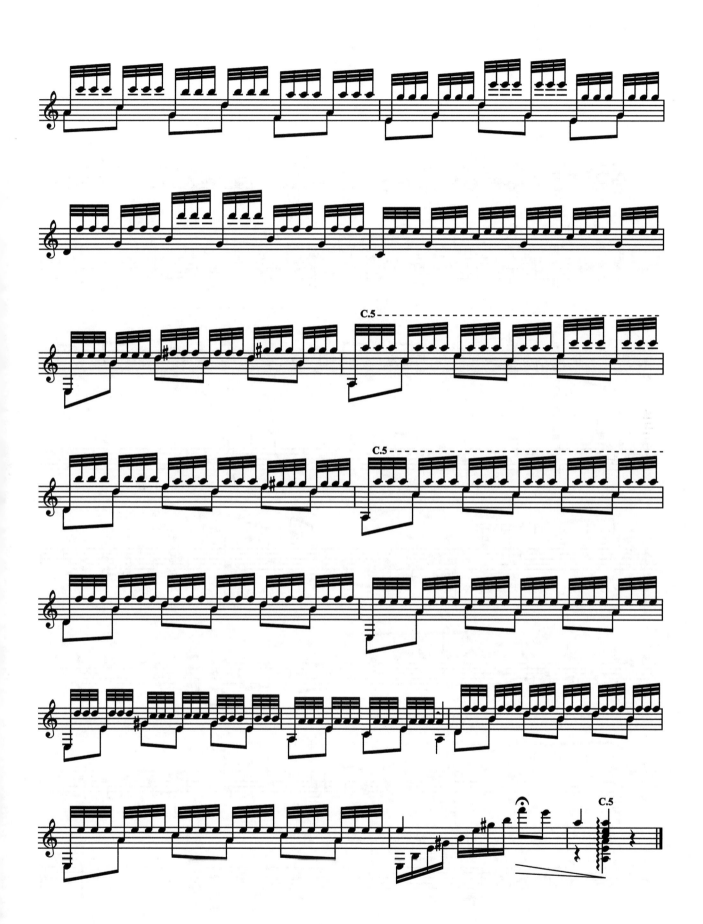

17. 泪

<div align="right">泰勒嘉　曲</div>

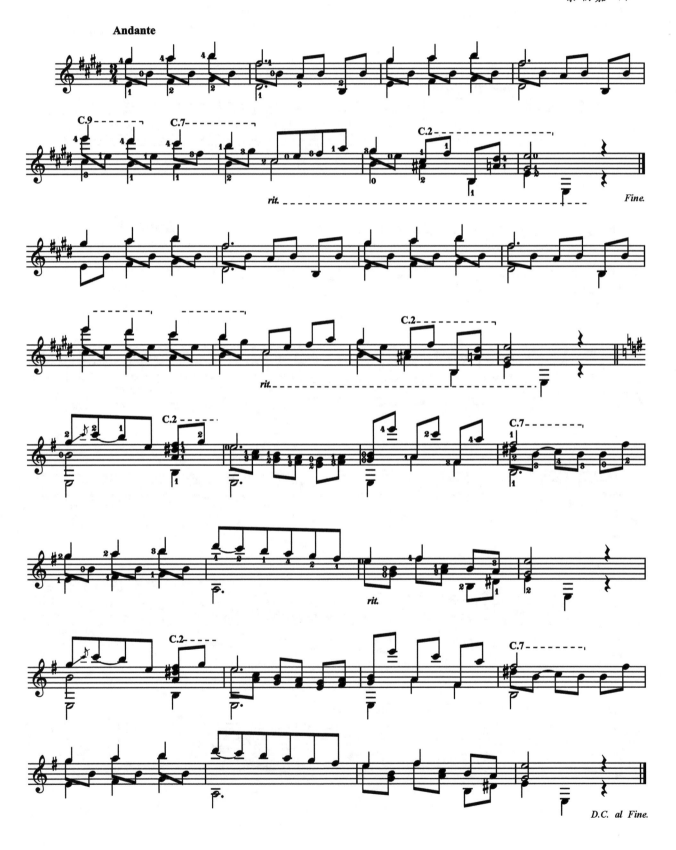

18. 阿拉伯风格随想曲

泰勒嘉 曲

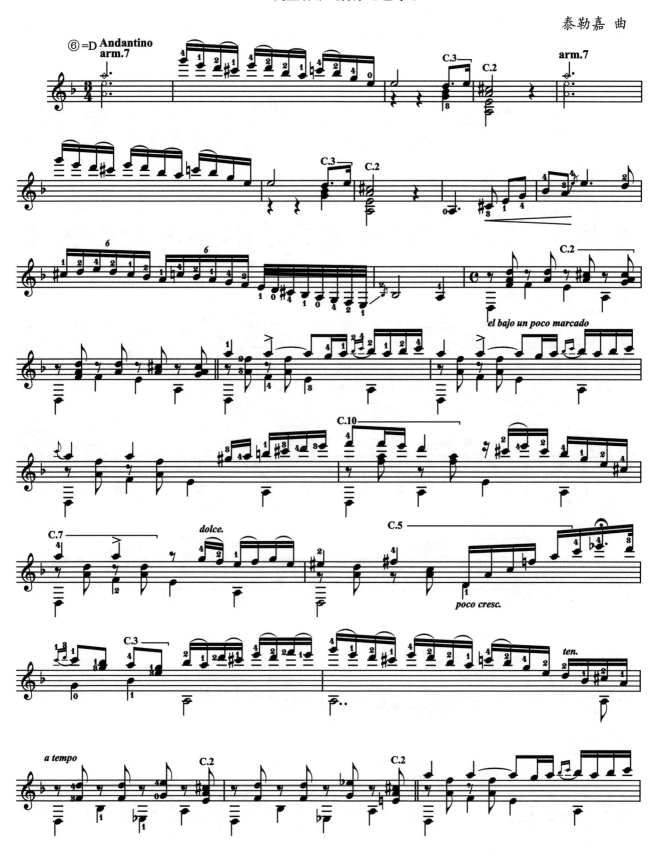

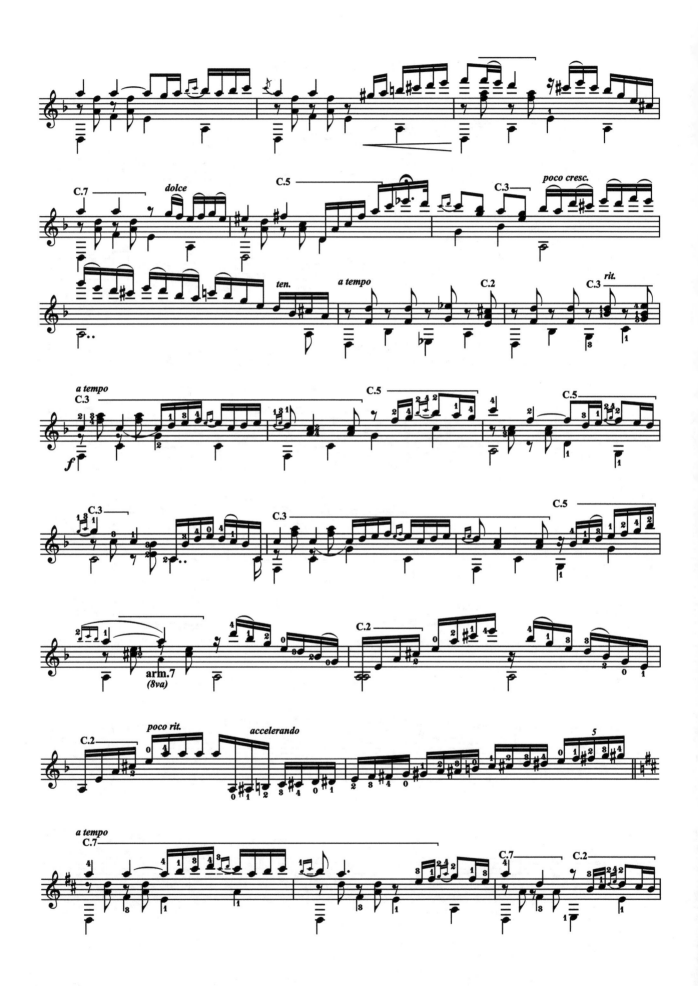

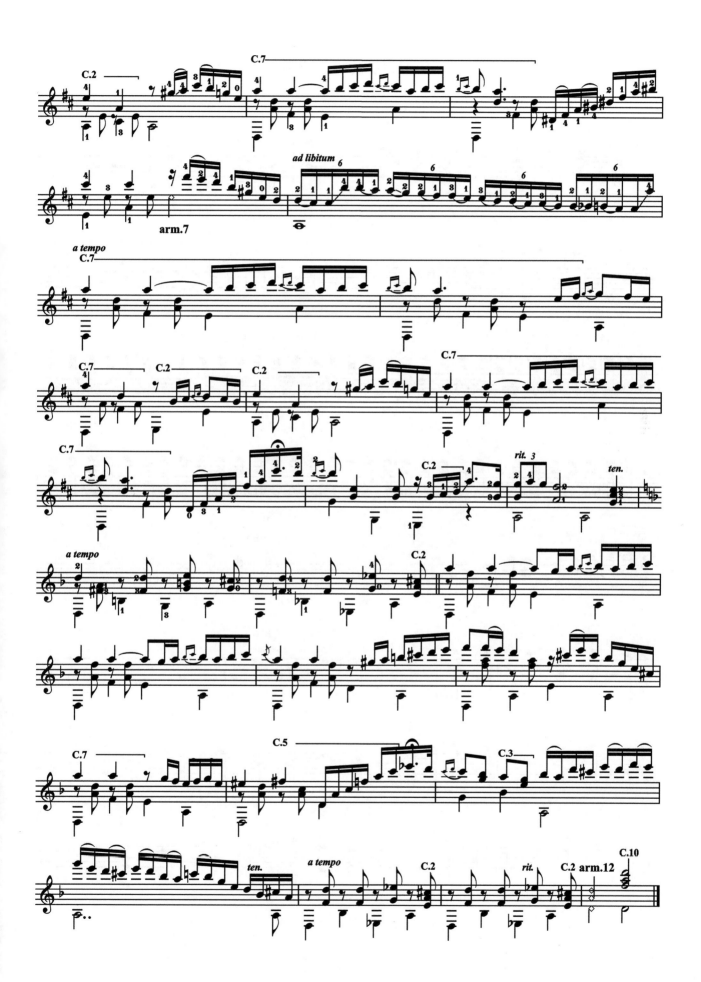

19. 櫻花主題與變奏

横尾幸弘 曲

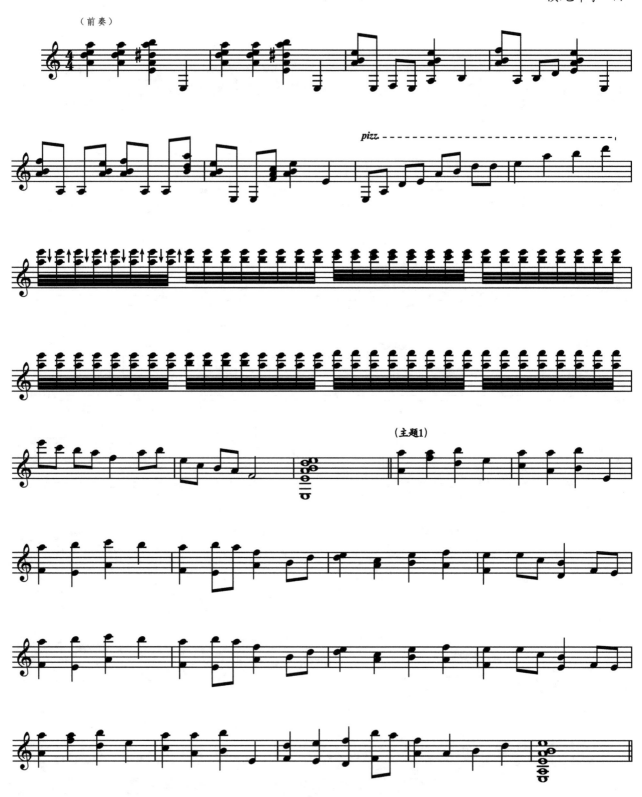

（主题2）

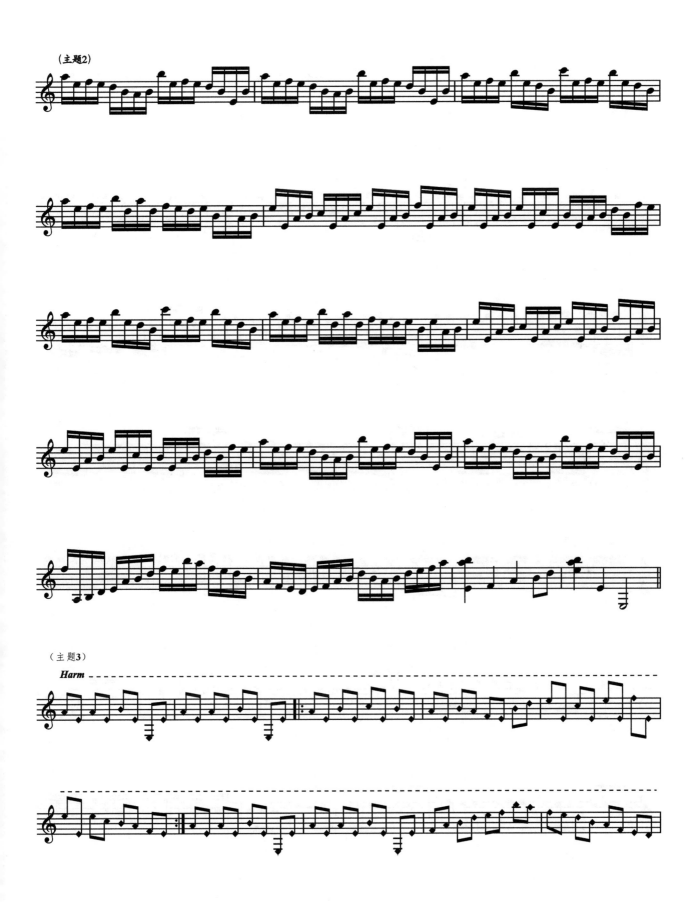

（主题3）

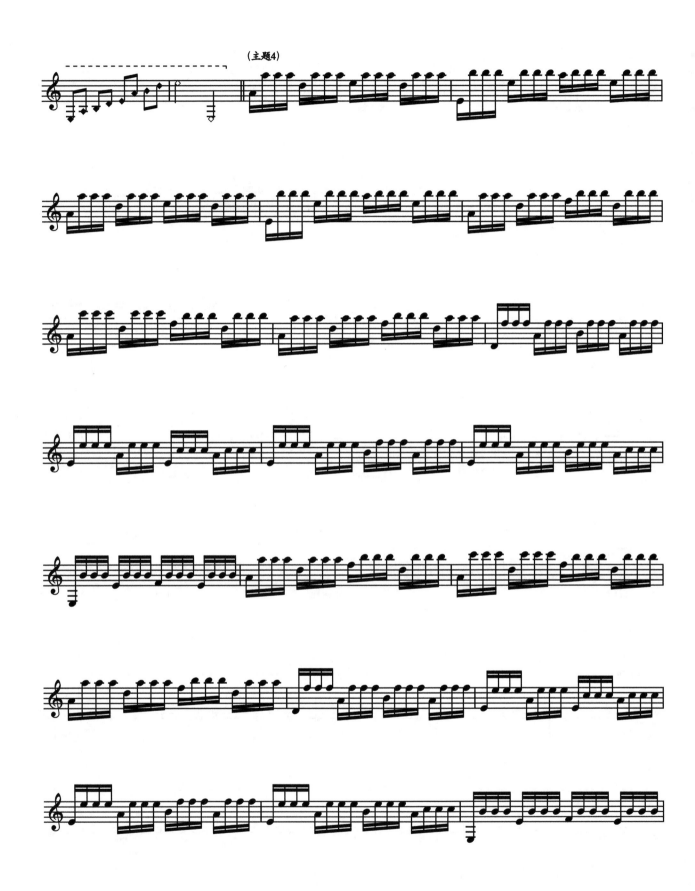

（主题4）

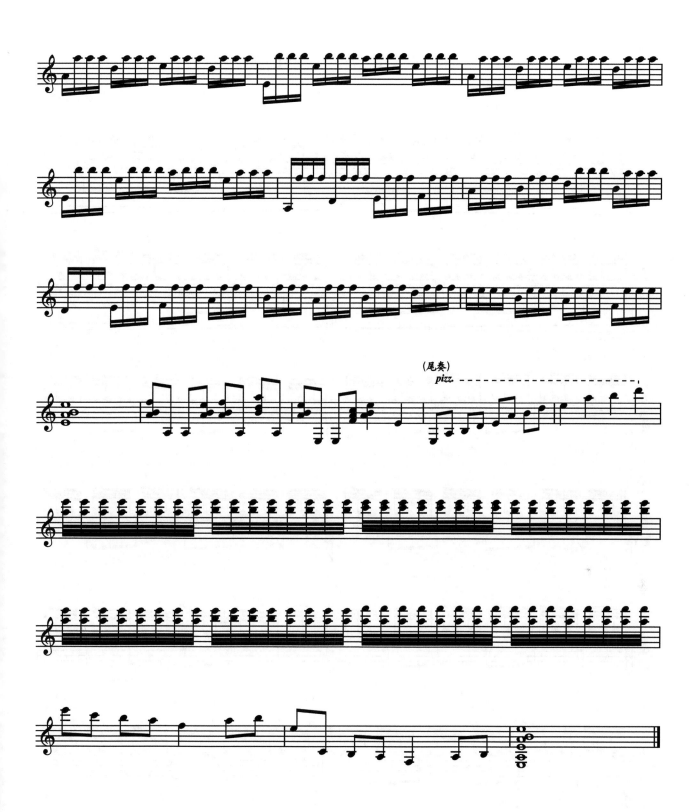

20. 阿尔罕布拉宫的回忆

<div align="right">泰勒嘉 曲</div>

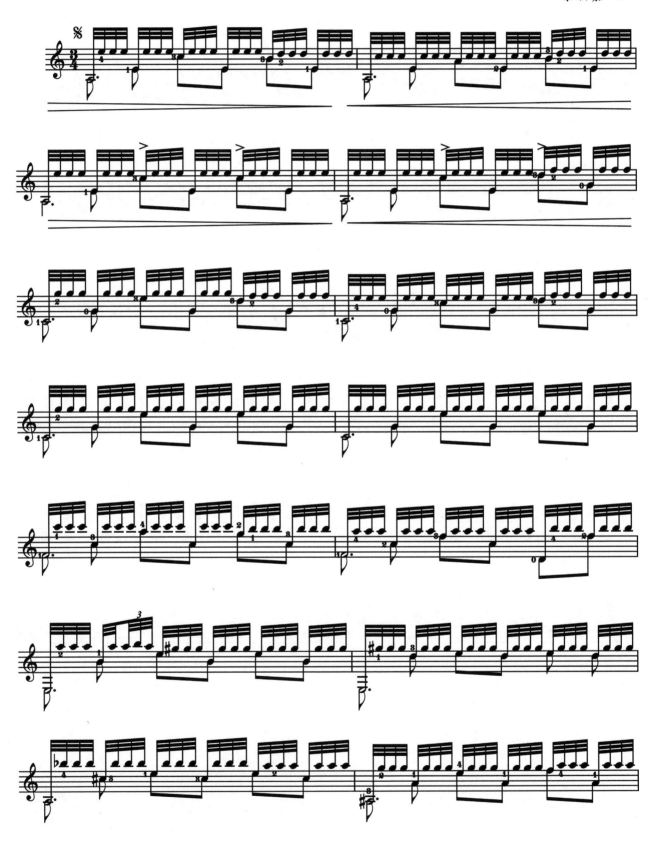

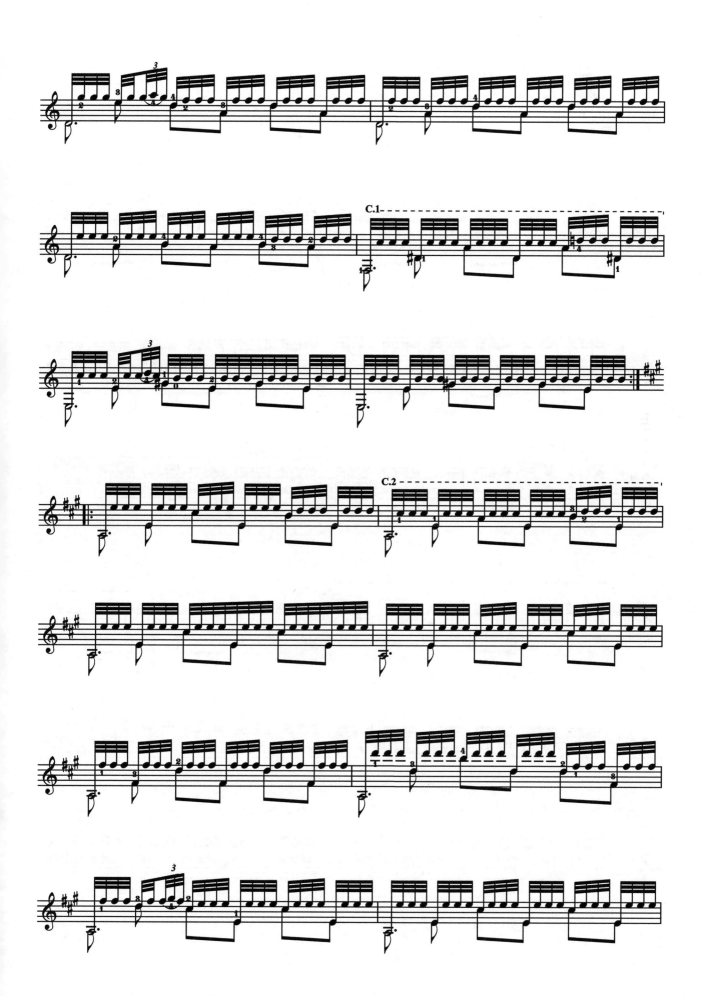

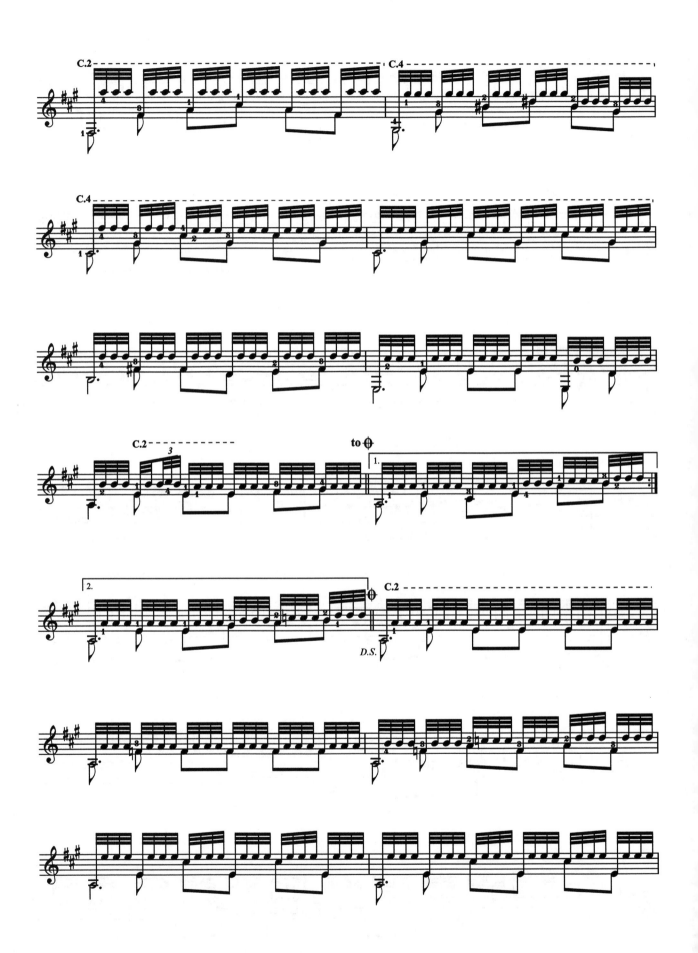

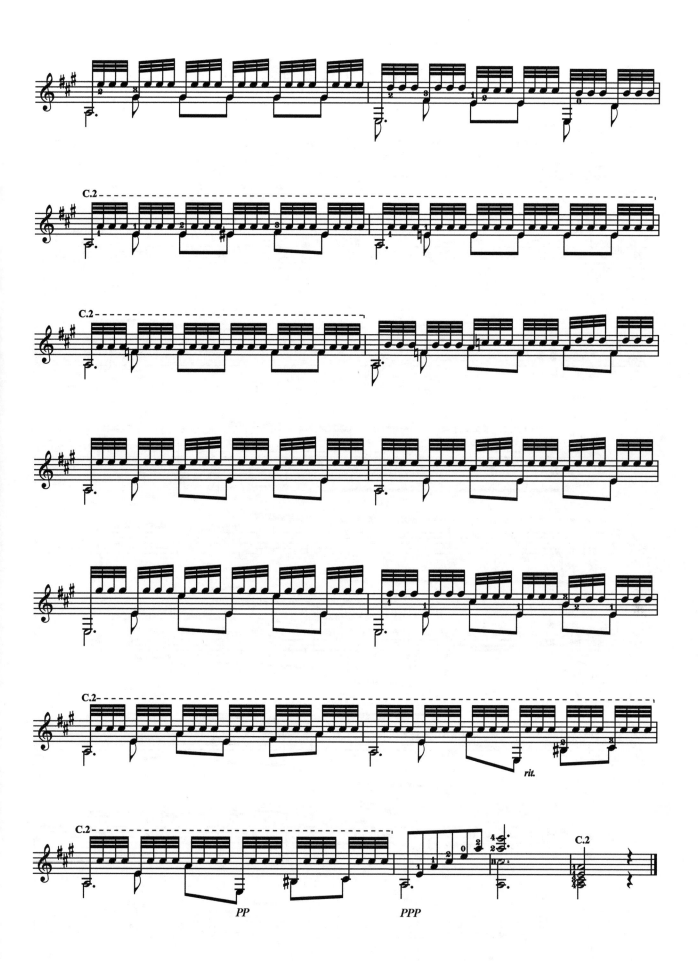

21. 俄罗斯风格主题与变奏曲

主题

Allegretto

卡尔卡西 曲

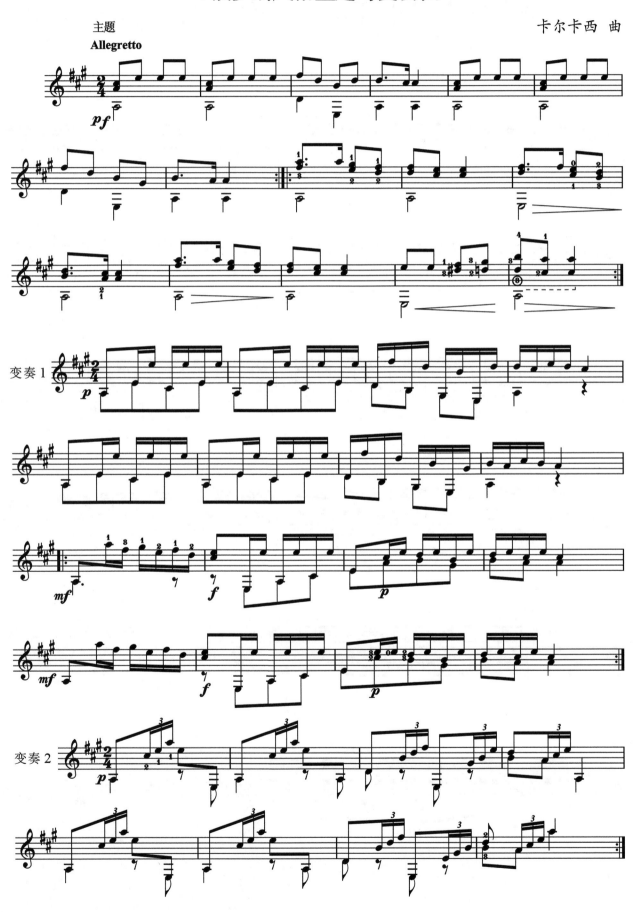

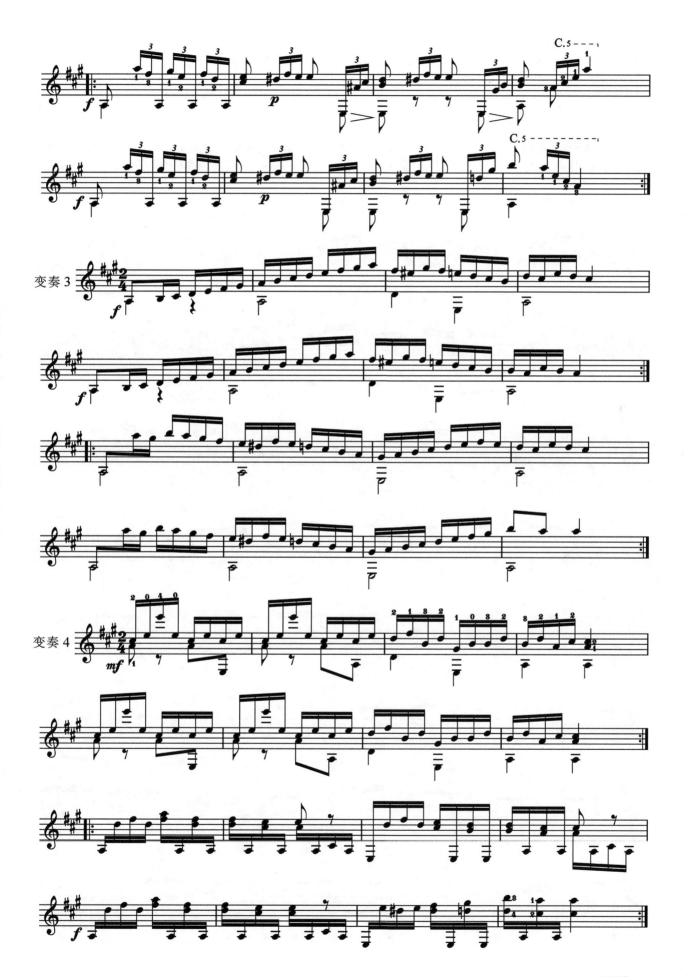

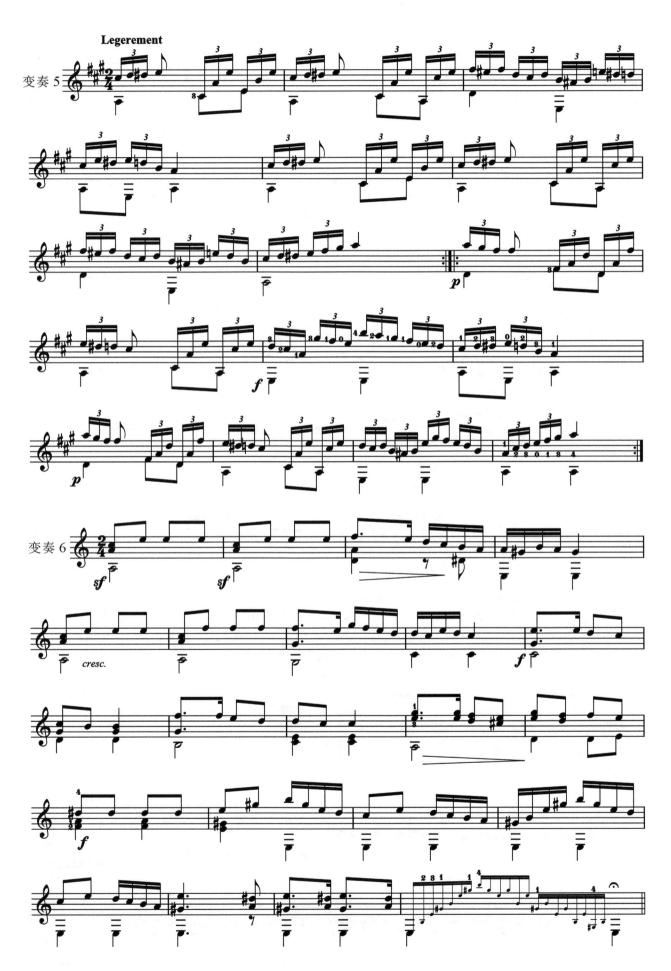

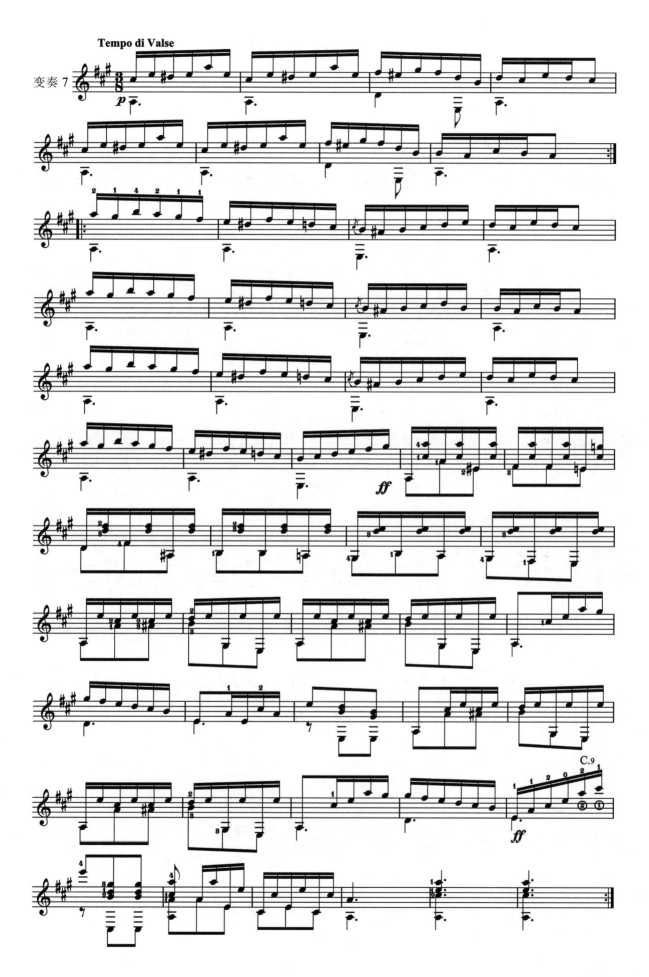

22. 华尔兹第3号

巴里奥斯 曲

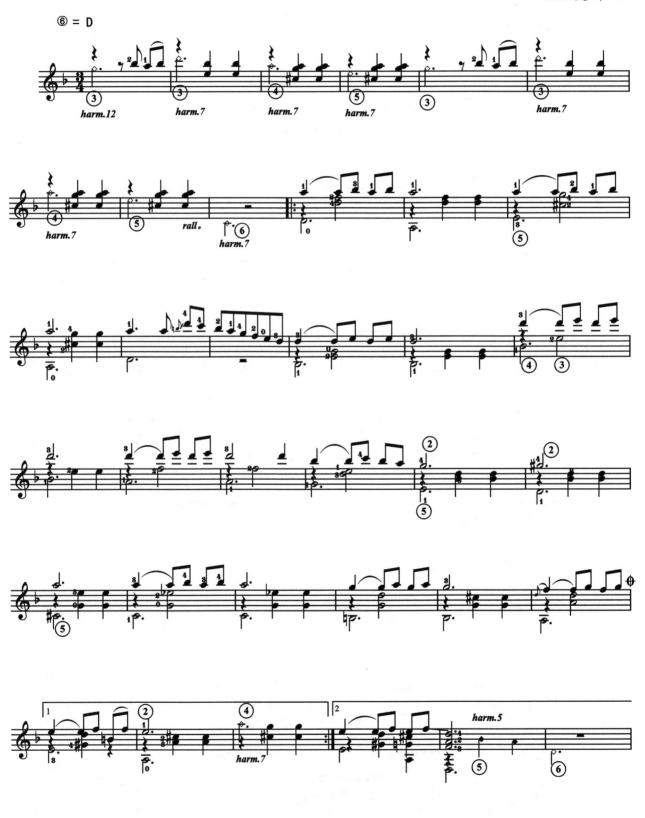

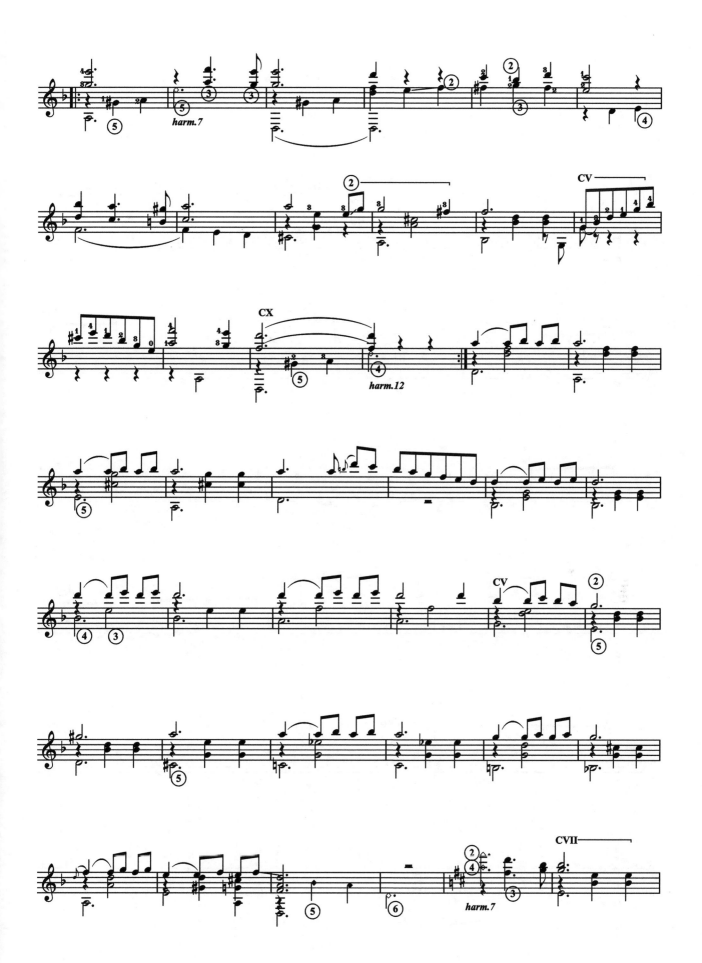

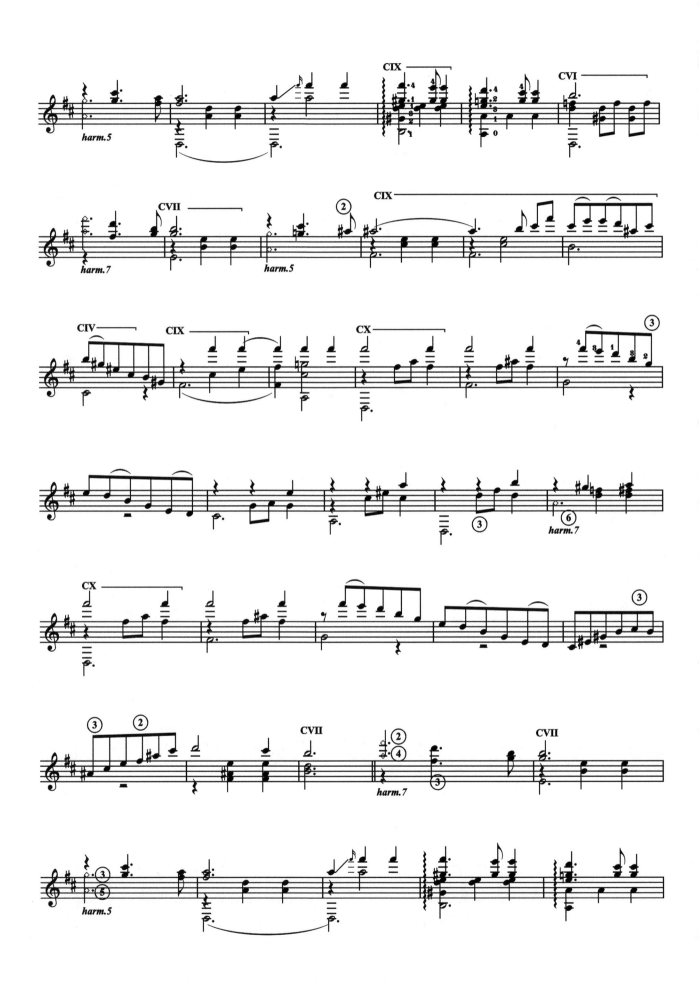

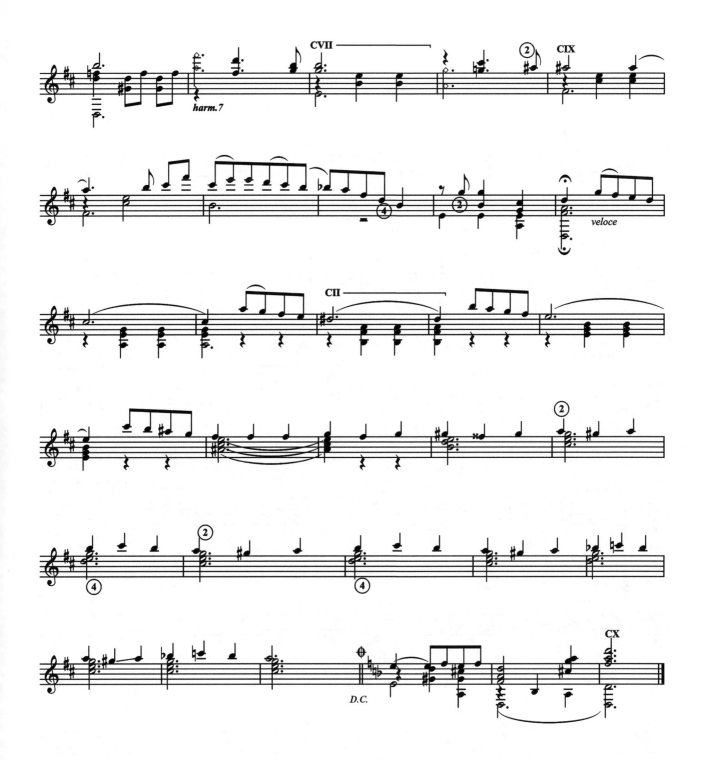

演奏提示：

　　巴里奥斯《华尔兹第3号》是巴拉圭吉他大师巴里奥斯模仿肖邦圆舞曲的特点创作而成。在巴里奥斯的音乐会节目单中，这部作品经常出现，也是他在音乐生涯中一直演奏的重要曲目之一。这部作品成为展示他作为多才的演奏家、作曲家和改编者的重要途径。

　　这部圆舞曲具有美妙的浪漫主义肖邦风格，大约 1919 年创作于巴西，1928 年巴里奥斯在唱片中收录。后来，巴里奥斯的朋友和支持者 JulioMartinezOyanguren（1901-1973），当时巴西的重要吉他演奏家之一，在 1940 年录制了巴里奥斯的这部作品。

23. 华尔兹第4号

巴里奥斯 曲

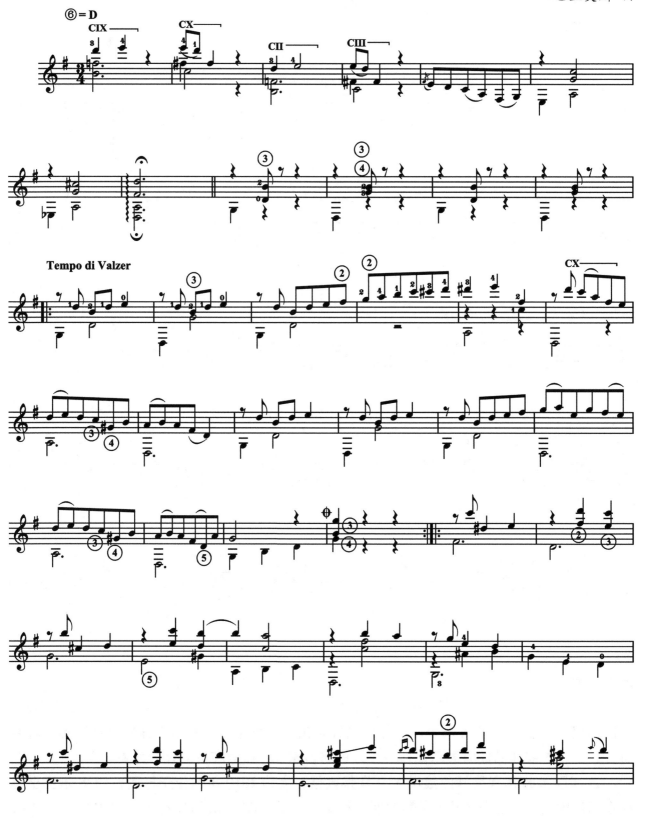

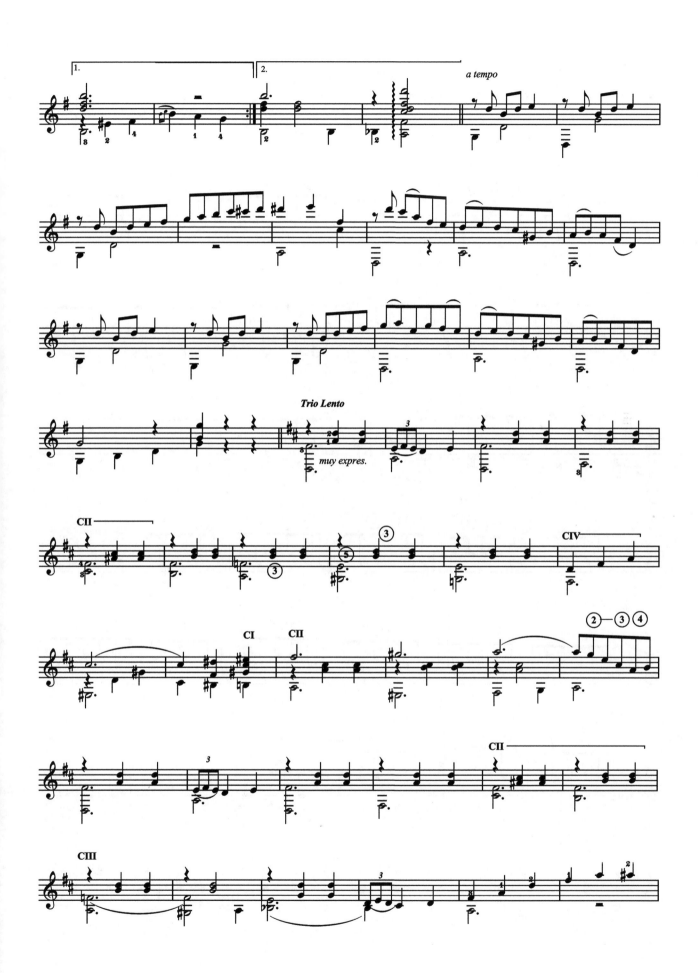

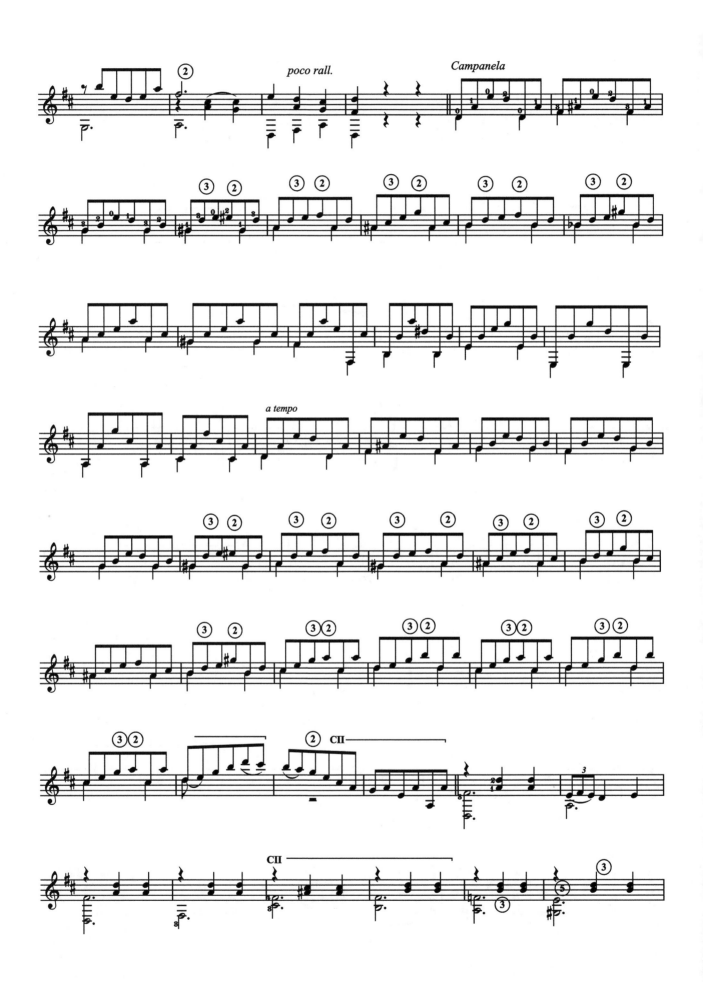

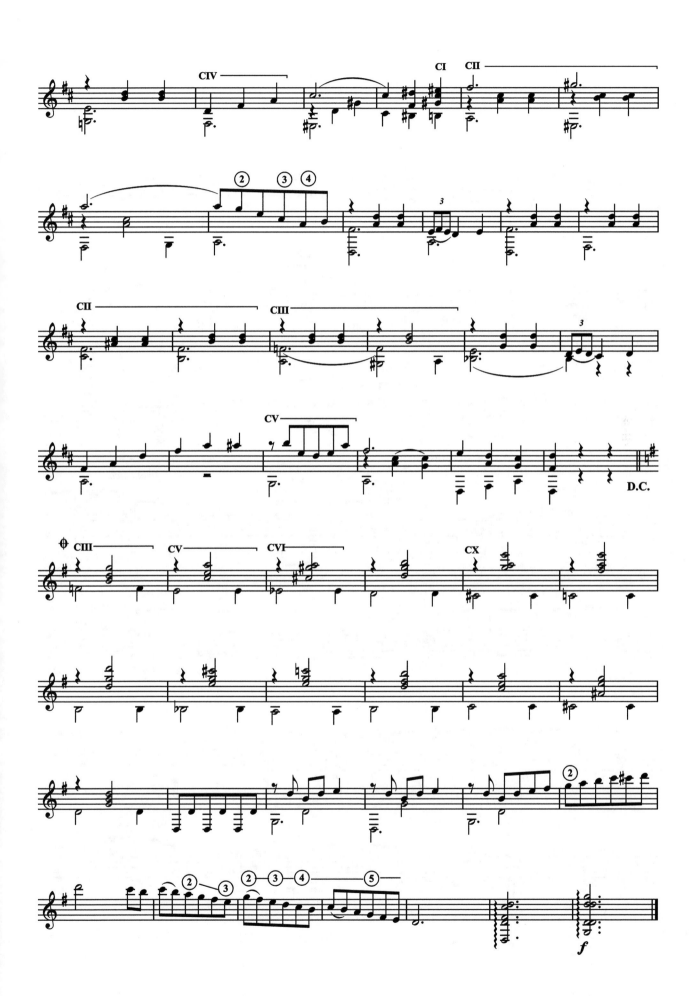

24. 恰 空

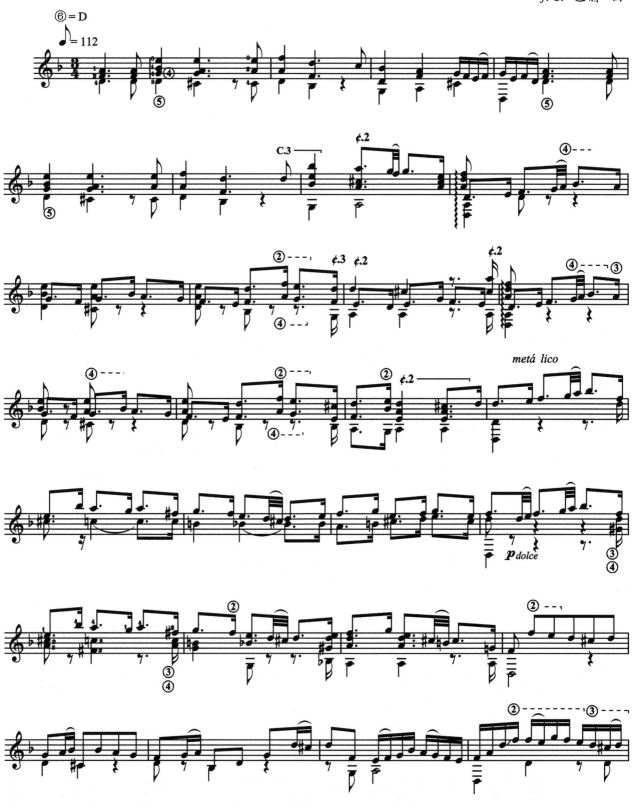

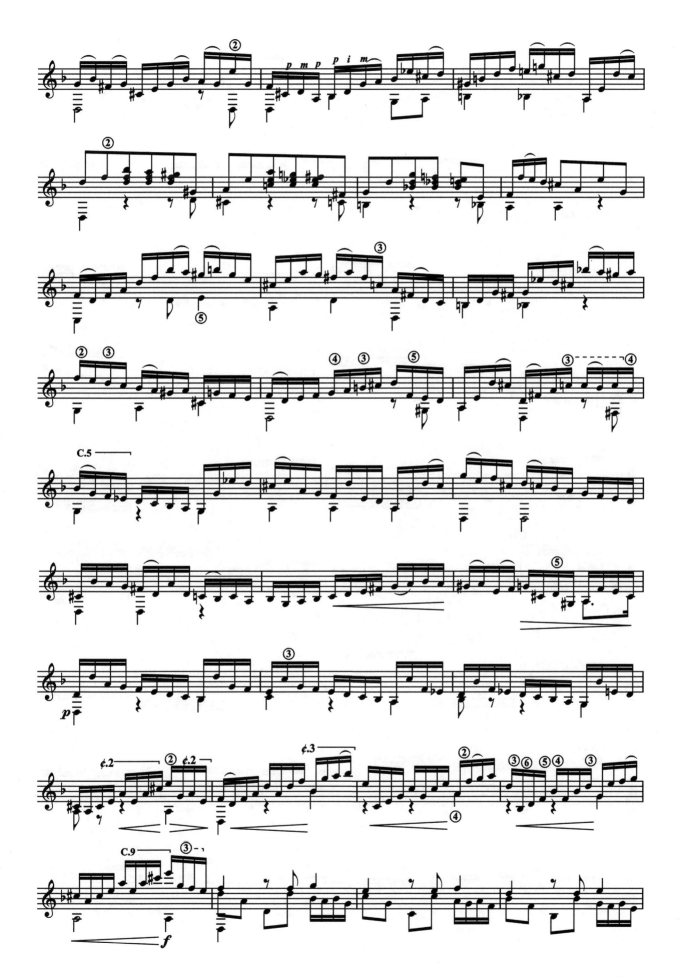

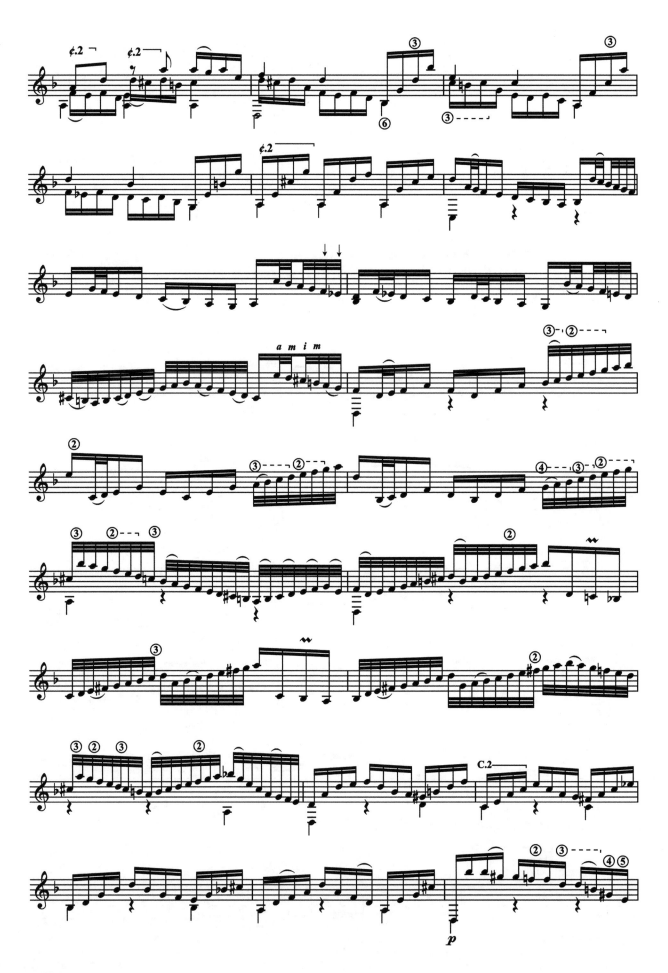

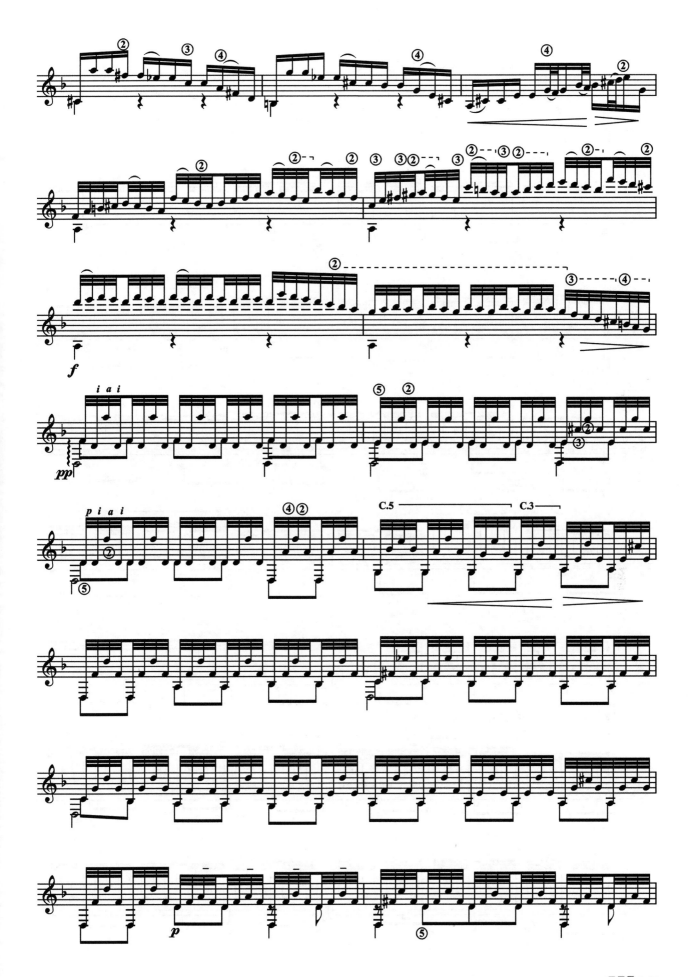

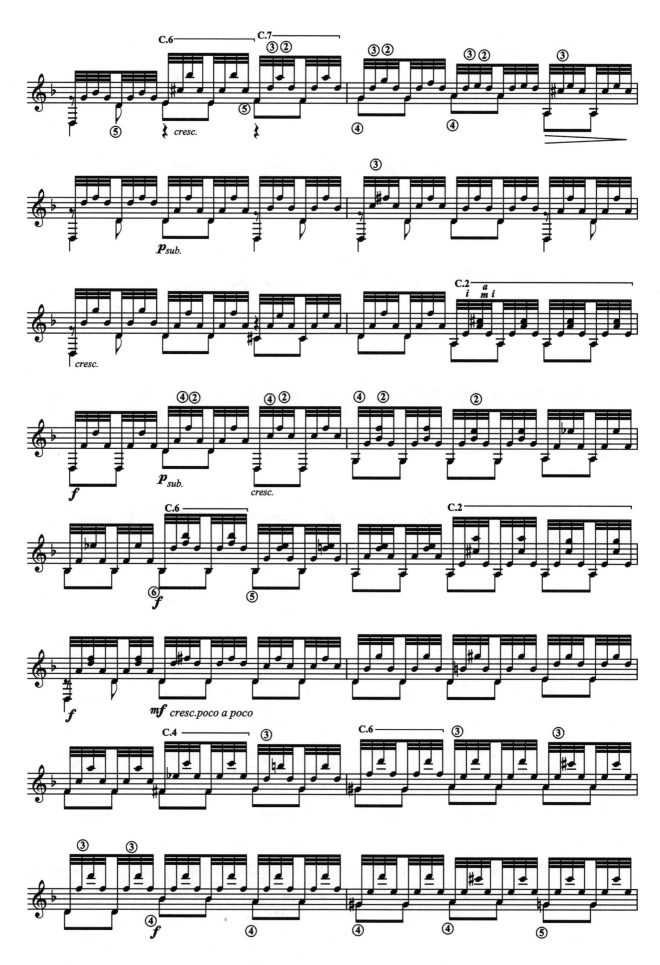

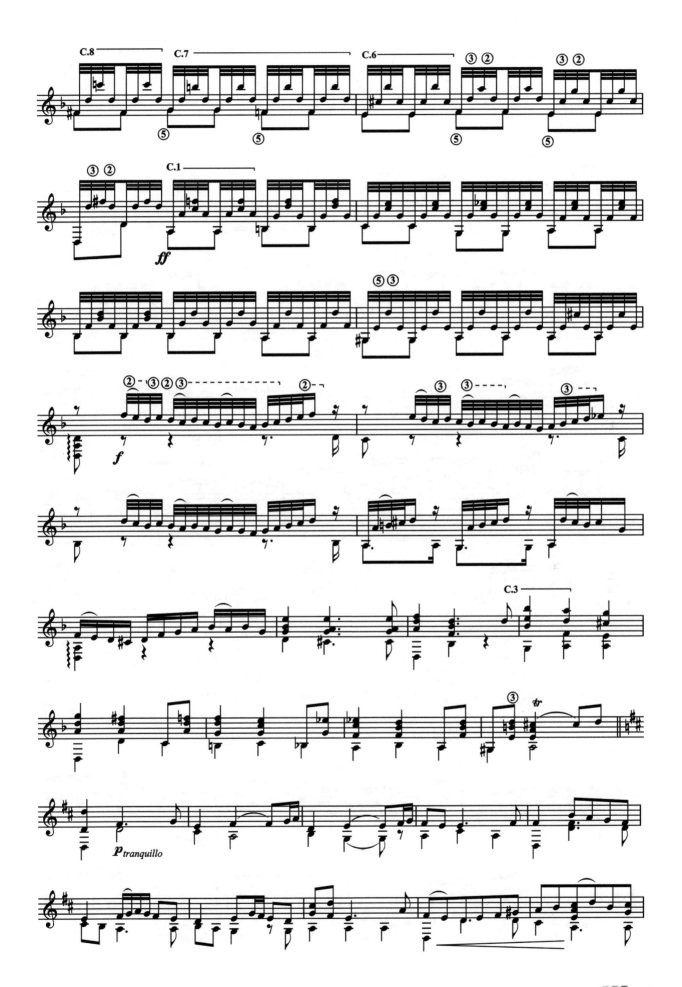

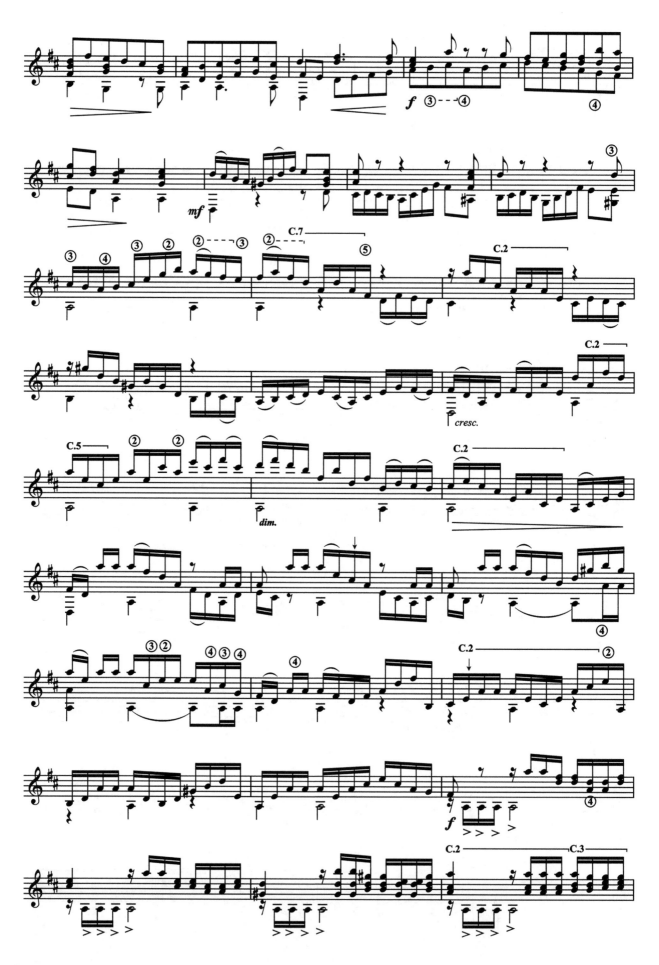

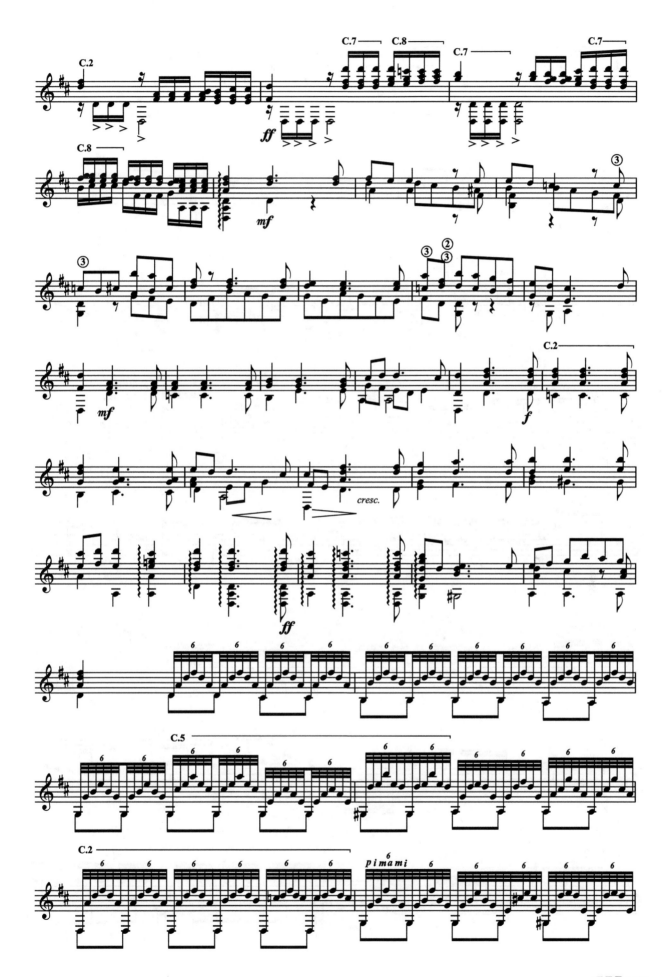

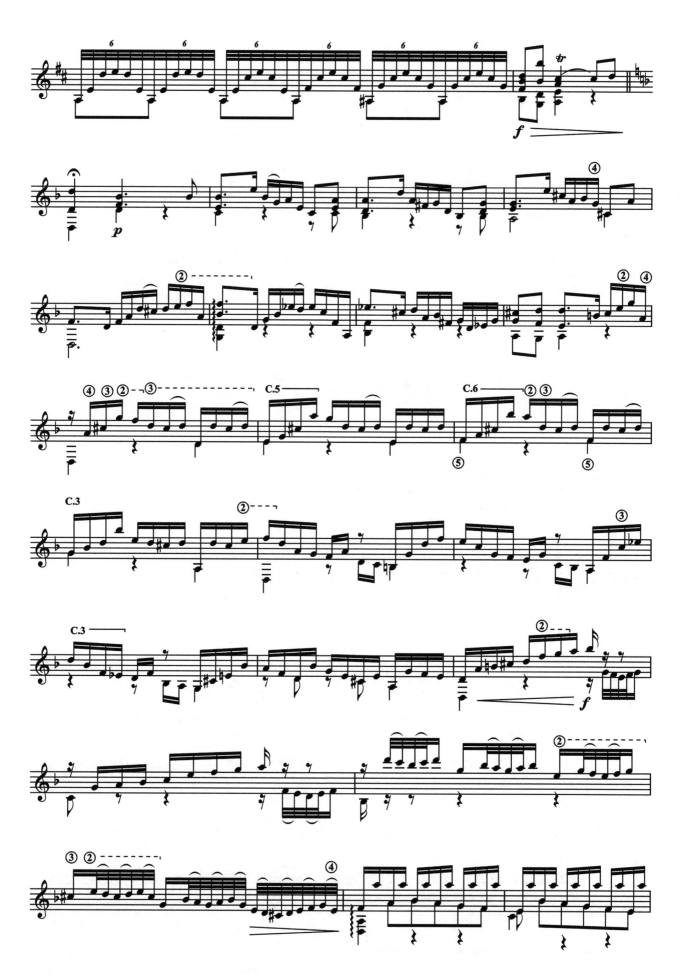

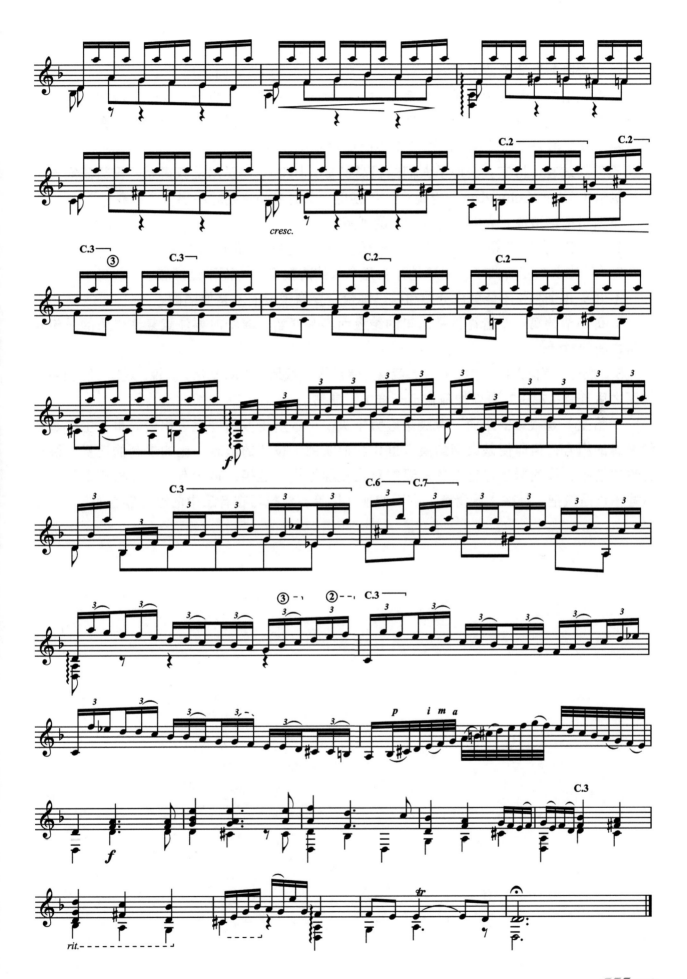

演奏提示：

恰空舞曲是发源于西班牙的一种舞曲，和巴沙加牙舞曲共同出现于 16 世纪，其后才逐渐地被用在组曲或者芭蕾音乐的结束曲中。这种形式都是典型的音型变奏，通常以八小节所形成的缓慢速度进行。此后，主题有时仅在低音上，有时则出现在和音上，在这种形式下不断反复，展开时而旋律性时而节奏性的多样变化。

巴赫的这首《恰空》获得了人们的极高赞誉。1952 年诺贝尔奖获得者、巴赫研究专家施威策尔（Albert Schweizer）曾说："巴赫用一个简单的主题呼唤出一个世界！"

下面引用福田进一大师对《恰空》的理解：

1.《恰空》的拍子是 $\frac{3}{4} = \frac{1}{4} + \frac{1}{2}$，因此恰空不是三拍子，而是二拍子

2.《恰空》是变奏曲子，主题是开头几个和弦的根音——而不是冠音。

3. 开头几个和弦不能弹成分解和弦，弹恰空要像说话而不是像唱歌。

4. 每小节的第一个音往往是乐句的结束而不是开始。演奏时要注意复调音乐的乐句与乐句之间的对话。

5.《恰空》就像人的一生，开头是啼哭，然后人生坎坷，戏剧变化，喜悦，欢愉，胜利——转调之后衰老（福田戏称就像他自己一样），悲伤……

《恰空》是很难的乐曲，考级难度为十级。不过所用技巧看上去比较简单，主要是各种琶音的组合，但即使是大师的演奏也让我们听到了技巧的艰难。比如主题的连贯、快速音阶的清晰、快速琶音进行中各声部的对比及旋律线的连接，很少有人能轻松演奏好，而这些不过是换把、横按、圆滑音、右手的独立性等吉他技巧在音乐中的综合应用而已。

25. 十 面 埋 伏

中国古曲
殷飚改编

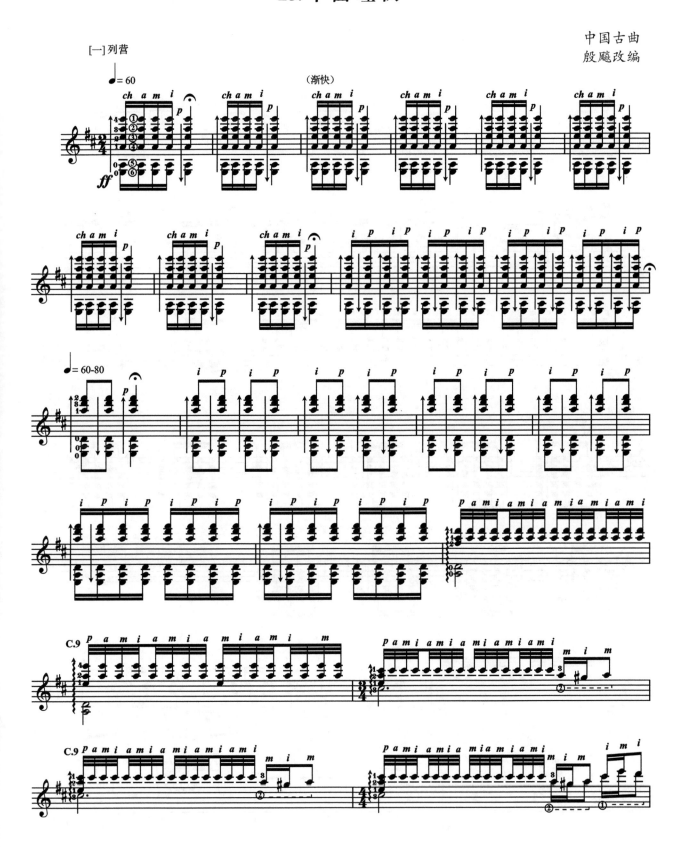

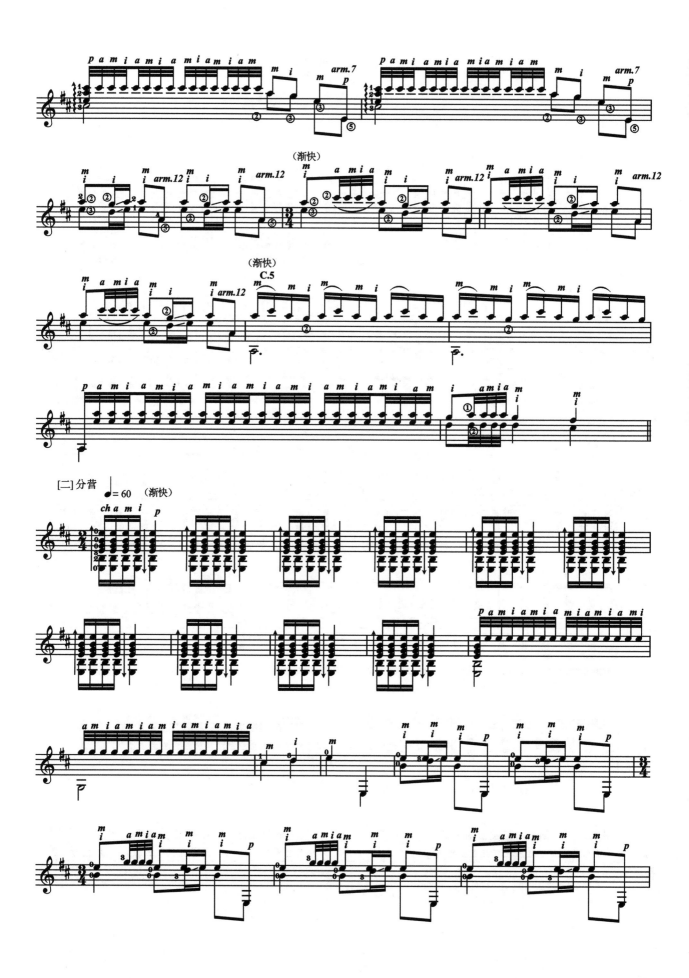

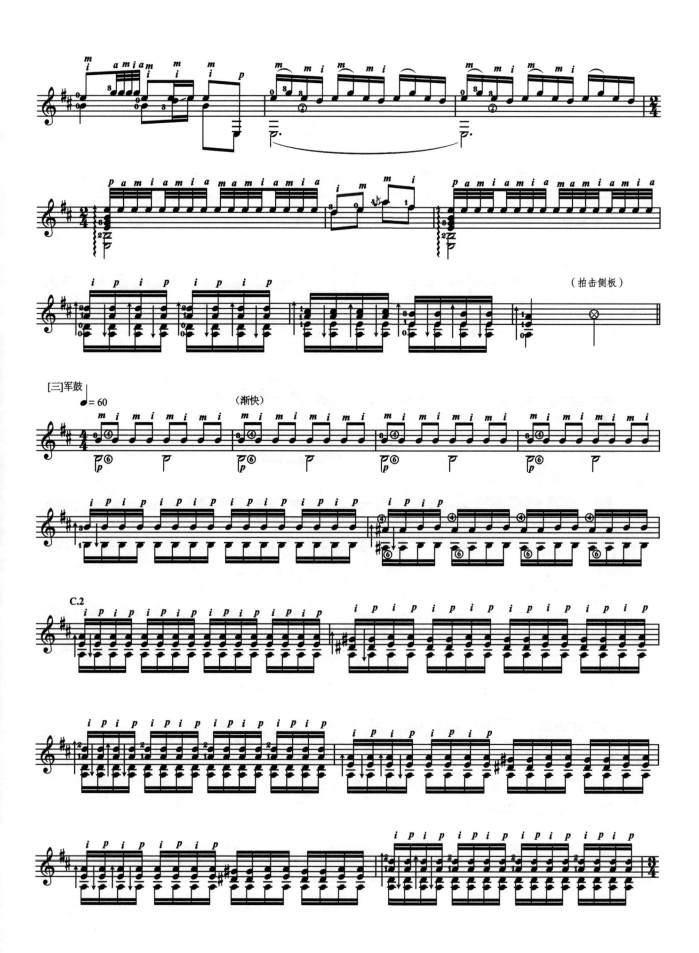

（拍击侧板）

[三]军鼓 ♩ = 60

（渐快）

C.2

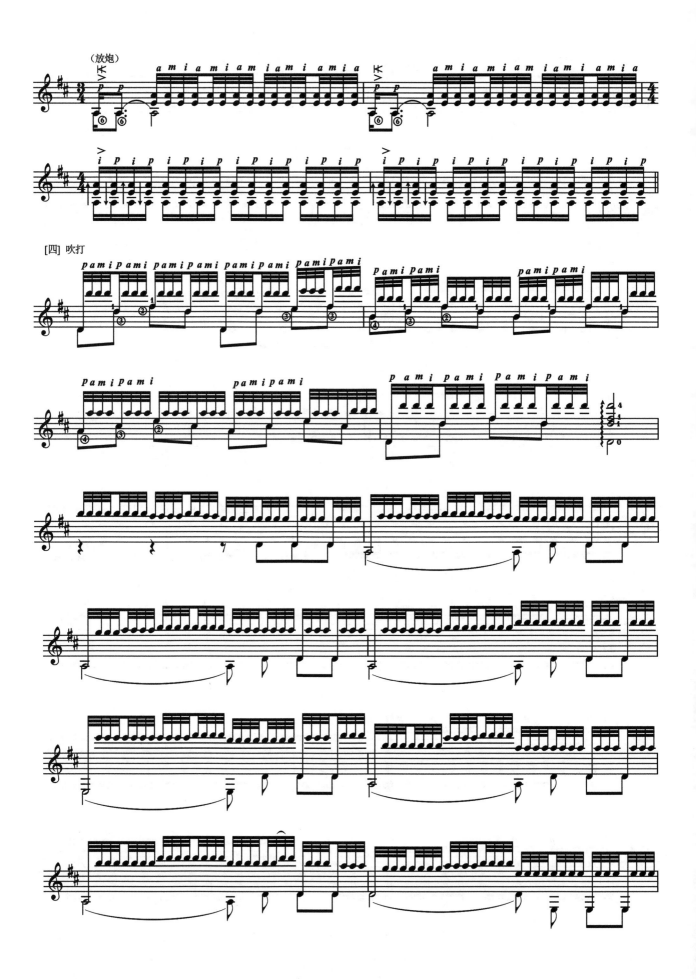

[四] 吹打

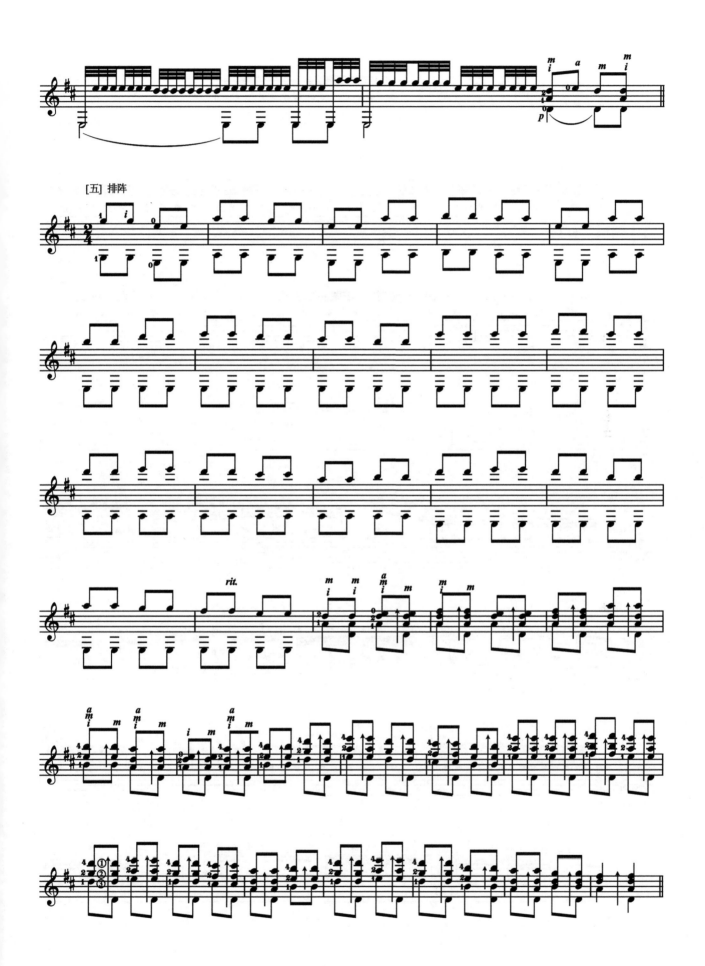

[五] 排阵

[六] 埋伏

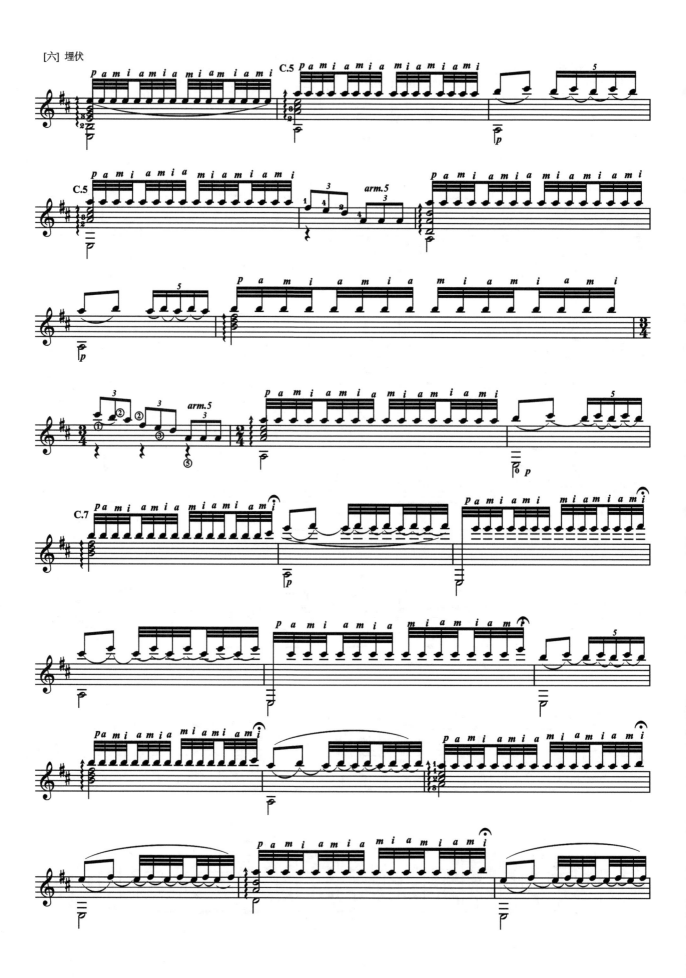

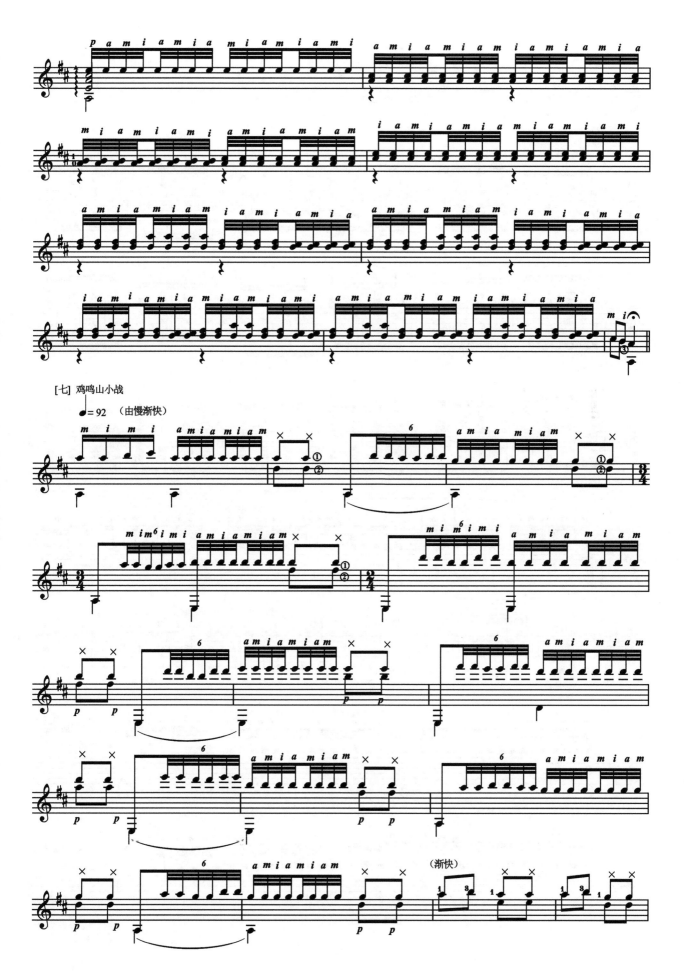

[七] 鸡鸣山小战

♩= 92　（由慢渐快）

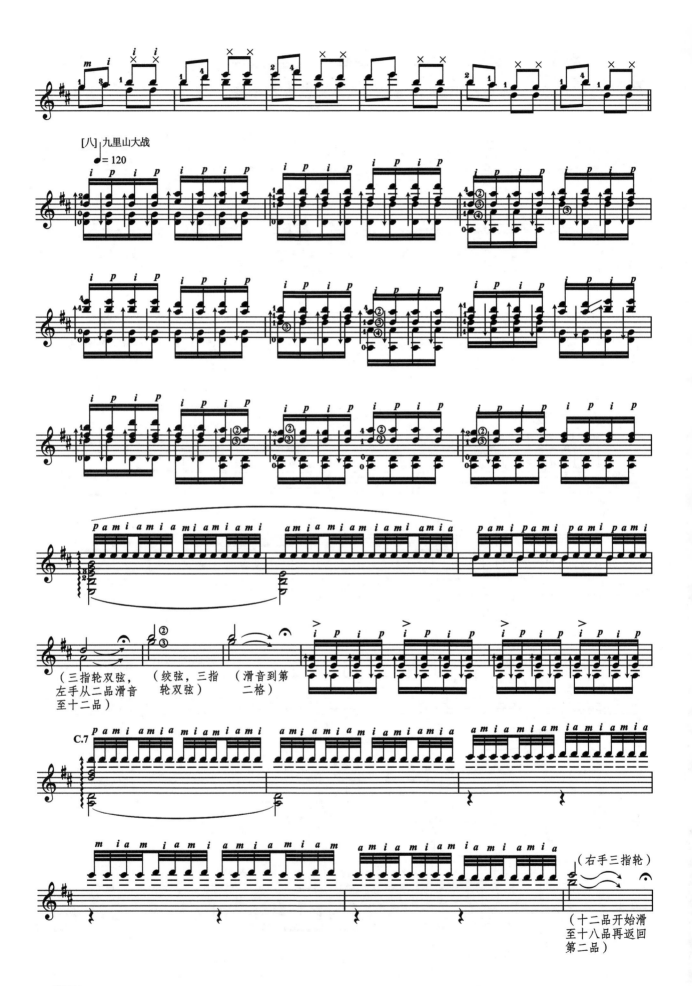

[八]九里山大战

（三指轮双弦，
左手从二品滑音
至十二品）

（绞弦，三指
轮双弦）

（滑音到第
二格）

（右手三指轮）

（十二品开始滑
至十八品再返回
第二品）

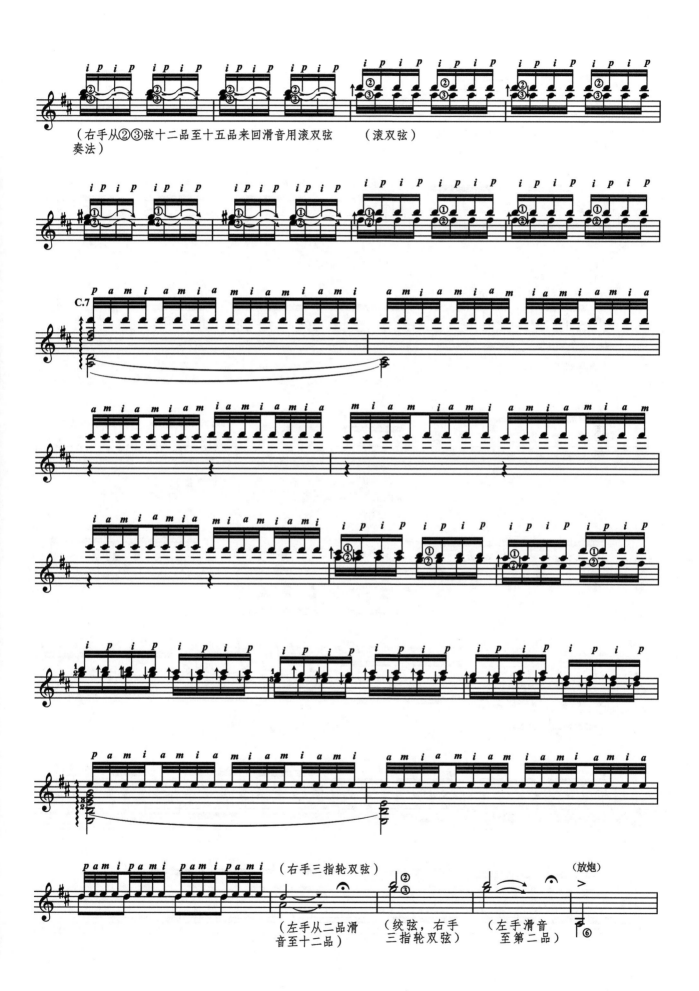

（右手从②③弦十二品至十五品来回滑音用滚双弦
奏法）　　　　　　　　　　　　（滚双弦）

C.7

（右手三指轮双弦）　　　　　　　　（放炮）

（左手从二品滑　　　　（绞弦，右手　　　（左手滑音
音至十二品）　　　　　三指轮双弦）　　　至第二品）

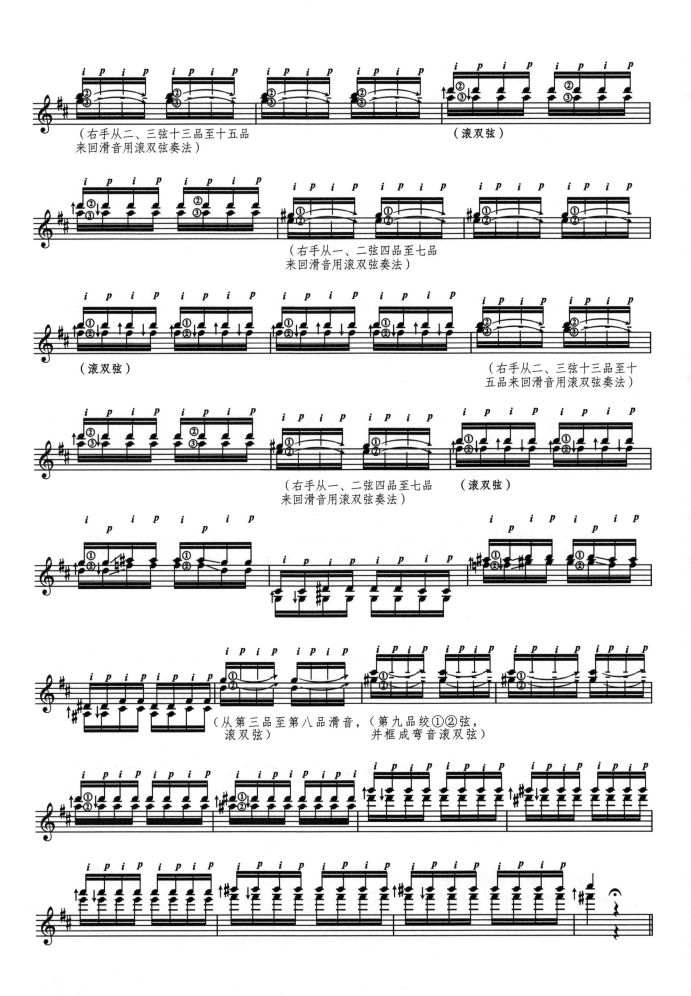

（右手从二、三弦十三品至十五品
来回滑音用滚双弦奏法）

（滚双弦）

（右手从一、二弦四品至七品
来回滑音用滚双弦奏法）

（滚双弦）

（右手从二、三弦十三品至十
五品来回滑音用滚双弦奏法）

（右手从一、二弦四品至七品
来回滑音用滚双弦奏法）

（滚双弦）

（从第三品至第八品滑音，
滚双弦）

（第九品绞①②弦，
并框成弯音滚双弦）

[九] 得胜回营

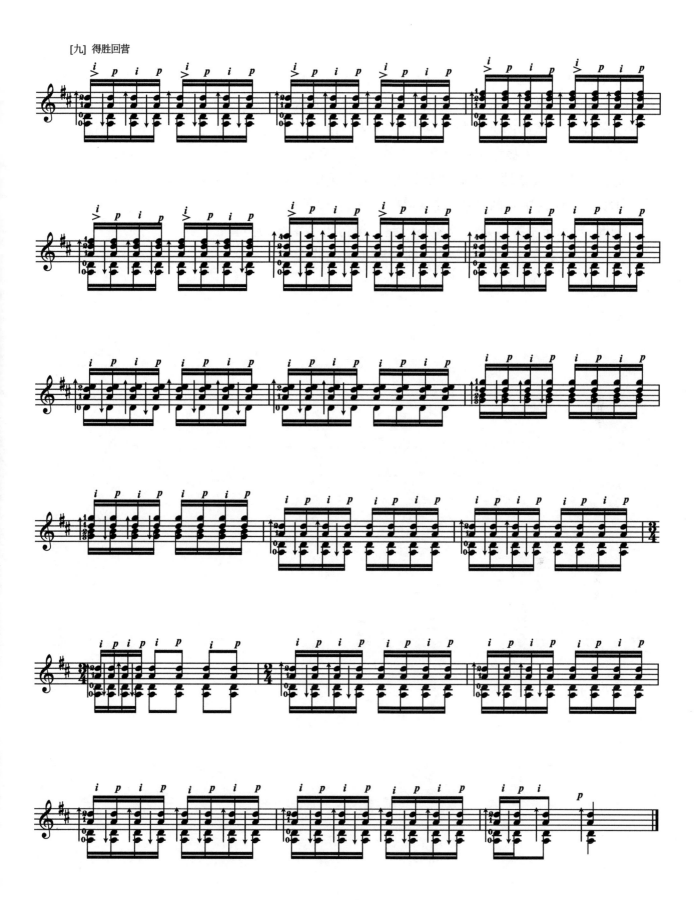

演奏提示：

　　《十面埋伏》是一首大型历史题材的琵琶曲，它是中国十大古曲之一。乐曲描写公元前202年楚汉战争垓下决战的情景，汉军用十面埋伏的阵法击败楚军，项羽自刎于乌江，刘邦取得胜利。该曲的艺术特点是景中有情、情中有景，情景交融。鼓角声、马蹄声、呐喊声此起彼伏，把古战场上的壮烈情景描述得栩栩如生，让人听着犹如身临其境。

　　用古典吉他演奏的《十面埋伏》借鉴了琵琶的大量技巧，完美地表现了该曲气势磅礴的战争场景。曲谱中有两个特殊技巧符号，说明如下：

　　① ├┴ 表示左手将两条弦绞和在一起，模仿出小军鼓的声音；

　　② ⌒ 表示左手十六分音符内的滑音（大动作）。

精读五线谱

　　一首歌曲或乐曲总是由许多高低不同、长短不一的音按一定的规律有机地组合起来的，同时还需要各种不同意义的记号、符号、术语来表现歌曲的情绪、力度、速度的变化，所有这些都成为记录音乐的重要因素。用不同高低、长短、强度的音符，以及其他符号、记号、术语记录歌曲或乐曲的方法叫做记谱法。五线谱是世界上运用最广泛的记谱法。

　　用线谱记录音乐始于11世纪的意大利，由音乐家圭多（译音）首创的四线谱是世界上最早的记谱法之一。随着音乐的发展和音乐家们不断的探索，约在16世纪中晚期逐渐形成了五线谱这种较完善的乐谱体系。用五线谱记录音乐能直观地反映音符之间的相互关系，展示音乐旋律起伏的轮廓，尤其在记录多声部音乐时有着其他记谱法无可比拟的优势，因此五线谱成为世界各国音乐家所普遍采用的记谱法。

一、记录音的高低

1. 认识五线谱

五线谱用五条等距的平行线来记录乐音的高低，这五条平行线由下至上依次称为"第一线""第二线""第三线""第四线""第五线"，由五条线所形成的空间由下至上依次称为"第一间""第二间""第三间""第四间"。五条平行线上及线与线所形成的"间"中是记录乐音的"音位"，音位越高所记的音就高，音位越低所记的音就低。如果要记录更高或更低的音时，则采用在五条线的上面或下面加短线的记法，这些线称为"上加线"或"下加线"，加线之间的空间称为"上加间"或"下加间"。参见下面左图。

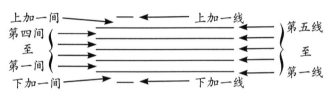

五线谱的线与间

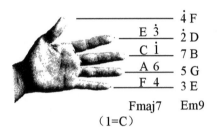

巧记五线谱的音名与唱名

2. 谱号与谱表

在五线谱的线与间上记录乐音时，以音符所处的音位来表现乐音的高低。虽然音符之间在高度上的相互关系一目了然，但是却无法显示这些音符的具体音高相当于乐系的哪个音组中的哪个音。因此，当使用五线谱记音时，首先要确定某一条线上的音符在乐音体系中的准确位置，并注明"谱号"。

为了便于记忆谱表上各音的位置，可将左手各指与五条线相对应：小指代表第一线，无名指代表第二线，中指代表第三线，食指代表第四线，拇指代表第五线。另外把第一线至第五线的音名按 Em9(3、5、7、$\dot{2}$、$\dot{4}$)和弦音来记忆，第一间至第四间的音名按 Fmaj7（4、6、$\dot{1}$、$\dot{3}$）和弦音记忆。谱号是表示五线谱上线与间具体高度及音名的记号。参见上面右图。

将谱号写在五线谱的某一条线上，就指明了这条线的具体高度及音名，这样，所记录的其他音符的高度与音名就可依此推导出来了。谱号应写在五线谱的开始处（最左端），谱号与五线谱合称"谱表"。常用的谱号有：

高音谱号（𝄞）：高音谱号是字母 G 的变形写法，因此又称为"G谱号"。记有高音谱号的谱表是"高音谱表（或称 G 谱表）"，一般用于记录乐音体系中小字一组以上比较高的音。谱号的中心位置应写在五线谱的第二线上，表示记在这条线上的音符音高等于小字一组的 g^1 音（简谱 1=C 时，g^1=5）。

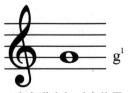

高音谱表与 g^1 音位置

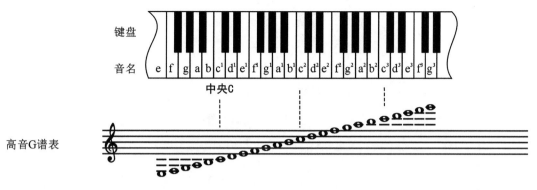

键盘、高音谱表、简谱对照图

低音谱号（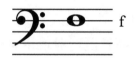）：低音谱号是字母 F 的变形写法，因此又称为"F 谱号"。记有低音谱号的谱表是"低音谱表（或 F 谱表）"，一般用于记录乐音体系中小字一组以下比较低的音。谱号的中心位置写在五线谱的第四线上，表示记在这条线上的音符，其音高等于小字组 f 音（简谱 1=C 时，f=4）。低音谱表的上加一线为中央 C。

低音谱表与 f 音位置

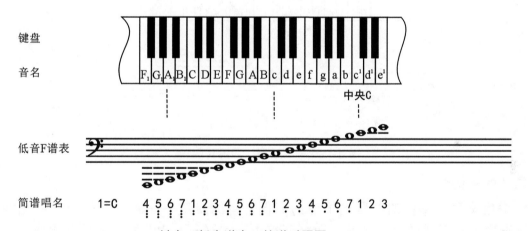

键盘、低音谱表、简谱对照图

用五线谱记录音的高低时一般使用上述两种谱表（可两者联合记谱，称为"大谱表"），但有时为了适应某些乐器音域，避免在记谱时过多的加线，还要使用中音谱号与谱表。中音谱号与谱表又分为两种：

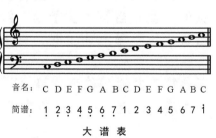

大　谱　表

中音谱号（𝄡）：中音谱号是字母 C 的变形写法，因此又称为"C 谱号"。记有中音谱号的谱表是"中音谱表（或称 C 谱表）"。谱号的中心位置应写在五线谱的第三线上，表示记在这条线上的音符，其音高等于小字一组的 c^1 音（简谱 1=C 时，c^1=1）。在管弦乐队里中音提琴一般使用这种谱表记谱。

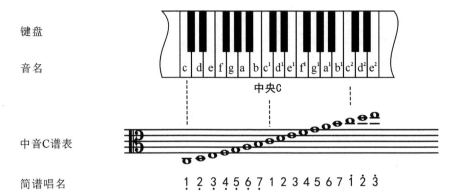

键盘

音名

中音C谱表

简谱唱名

键盘、中音谱表、简谱对照图

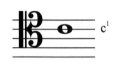

次中音谱号（ 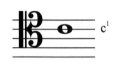 ）：次中音谱号与中音谱号的写法相同，但谱号的中心位置应写在五线谱的第四线上，表示记在这条线上的音符，其音高等于小字一组的 c^1 音（简谱1=C时，c^1=1）。在管弦乐队里长号和大提琴的高音区一般使用这种谱表记谱。

次中音谱表与 c^1 音位置

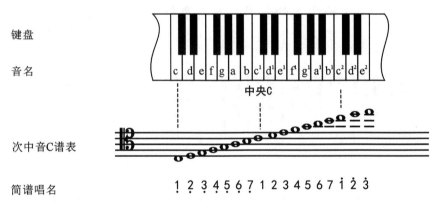

键盘

音名

次中音C谱表

简谱唱名

键盘、次中音谱表、简谱对照图

二、记录音的长短

五线谱用谱表上不同的位置记录音的高低，音的时值——即音的长短则由几种不同形状的音符来表示。五线谱上的音符一般由"符头""符干""符尾"三部分组成。如下图：

符头——根据时值长短的不同，符头分为"空心符头"与"实心符头"两种，记在五线谱的线或间上表示音的高低。

符干——符头左侧或右侧的竖线称为"符干"。当符头位于第三线以上时，符干应向下写在符头的左侧；当符头位于第三线以下时，符干应向上写在符头的右侧；当符头位于第三线上时，符干向下或向上均可。

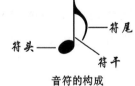

音符的构成

符尾——写在符干右侧并弯向符头的弧线称为"符尾"。当多个音符组成一拍时，符尾可改用横线将这些音符的符干连接在一起，符干的方向根据离第三线最远的音符确定向上或向下。

例如：

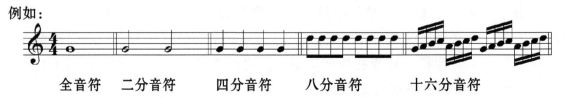

全音符　　二分音符　　　四分音符　　　八分音符　　　十六分音符

五线谱、简谱基本音符名称及时值对照表

音符名称	简谱记法	五线谱记法	时值
全音符	5 — — —	o	4 拍
二分音符	5 —	♩	2 拍
四分音符	5	♩	1 拍
八分音符	5̲	♪	$\frac{1}{2}$ 拍
十六分音符	5̳	♬	$\frac{1}{4}$ 拍
三十二分音符	5̿	♬	$\frac{1}{8}$ 拍

除以上各种基本音符外，五线谱音符的时值变化还有以下记法。

附点音符——记在音符头右侧的"•"称为"附点"，带有附点的音符表示延长附点前音符时值的一半。如下表：

五线谱、简谱附点音符对照表

音符名称	简谱记法	五线谱记法
附点全音符	5 — — — 5 —	o.
附点二分音符	5 — \| 5	♩.
附点四分音符	5.	♩.
附点八分音符	5̲.	♪.
附点十六分音符	5̳.	♬.

延音线——将音高相同的两个或多个相邻的音符用弧线连接起来，唱奏成一个音，时值是弧线下音符时值的总和，这条弧线称为"延音线"。延音线在标注时要靠近符头并向符干的相反方向弯曲，声部较多时（如和弦）延音线弯曲的方向与音符的符干方向一致。例如：

连音符——将一音符的时值分成均等的若干部分来代替该音符时值的基本划分，称为"连音符"。连音符用开口的弧线及表示均分份数的阿拉伯数字标记，常用的连音符有"三连音""五连音""六连音""七连音"等。例如：

休止符——表示音的静默的记号称为"休止符"。有什么样的音符就有什么样的休止符。

五线谱、简谱休止符对照表

休止符名称	简谱记法	五线谱记法	时值
全休止符	0 0 0 0	▬	4 拍
二分休止符	0 0	▬	2 拍
四分休止符	0	𝄽	1 拍
八分休止符	0̲	𝄾	$\frac{1}{2}$ 拍
十六分休止符	0̳	𝄿	$\frac{1}{4}$ 拍
三十二分休止符	0̿	𝅀	$\frac{1}{8}$ 拍
长休止符	▬	▬⁸	休止8小节

五线谱、简谱附点休止符对照表

休止符名称	简谱记法	五线谱记法
附点四分休止符	0.	𝄽·
附点八分休止符	0.	𝄾·
附点十六分休止符	0̲.	𝄿·

三、记录音的强弱

五线谱在记录音乐的强弱时与简谱相同，就是用"小节线"划分拍子单位。小节线的左侧是弱拍，小节线的右侧是强拍。两条小节线之间的部分称为"小节"，表示小节中拍子数目的记号称为"拍号"。拍号应记在谱表中调号的后面，用两个数字分别写在第三线的上下方，上方数字表示每小节的拍数，下方数字表示以哪种音符为一拍。例如：

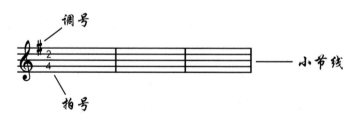

各种拍子的强弱规律

拍子种类	拍号	强 弱 规 律
一 拍 子	$\frac{1}{4}$	| 强 | 强 |
二 拍 子	$\frac{2}{2}$ 或 $\frac{2}{4}$	| 强 弱 | 强 弱 |
三 拍 子	$\frac{3}{4}$ 或 $\frac{3}{8}$	| 强 弱 弱 | 强 弱 弱 |
四 拍 子	$\frac{4}{4}$	| 强 弱 次强 弱 | 强 弱 次强 弱 |
五 拍 子	$\frac{5}{4}$	| 强 弱 次强 弱 弱 | 或 | 强 弱 弱 次强 弱 |
六 拍 子	$\frac{6}{8}$	| 强 弱 弱 次强 弱 弱 |
散 拍 子	୬	节奏自由，强弱不明显，唱奏时根据音乐需要自由处理

切分音——在旋律进行中，根据需要有时将处于弱拍的音与强拍的音符连接在一起，或在强拍处采用休止等手法所形成的特殊节奏称为"切分节奏"，这个强拍音称为"切分音"。如下例：

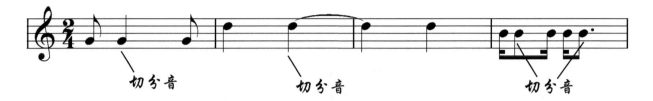

四、唱名法

将乐谱上记录的音符用 do、re、mi、fa、sol、la、si 七个唱名演唱下来的方法称为"唱名法"。通用的唱名法有两种：首调唱名法和固定唱名法。

首调唱名法——根据不同的调号而改变音阶中各音在谱表上的唱名位置的视唱方法（简谱视唱即采用首调唱名法）。

固定唱名法——这种唱名法无论什么调，都是 C 音唱"do"、D 音唱"re"、E 音唱"mi"、F 音唱"fa"、G 音唱"sol"、A 音唱"la"、B 音唱"si"。带 ♯ 号的音唱高半音，带 ♭ 号的音唱低半音。

这两种唱名法相比，固定唱名法因唱名位置固定，视唱较为方便，当演奏时容易记忆乐音在乐器上的位置；首调唱名法因各调音的唱名位置不固定，视唱时要先找到该调的 do 音，对于那些熟悉简谱的人来说会觉得比较复杂。因此，当我们采用首调唱名法视唱时，还要学会识别调号的窍门。

五、临时变化音的记法

1. 变音记号

"临时变化音"是音乐进行中为了表现的需要临时升高或降低半音的音符。乐谱中记录临时变化音的记号称为变音记号，用升音记号"♯"、降音记号"♭"和还原记号"♮"表示。

2. 变音记号的写法

变音记号应写在需要变化的音符前面，当音符在线上时，变音记号的中心应写在线上；当音符在间上时，变音记号的中心应写在两线的正中。如果某个音符前记有变音记号，则意味着在同一小节内与该音高度相同的音也要作相应变化；如果同一小节中第二个或第三个同高度的音无需升降变化时要用还原记号表示。

3. 重升记号与重降记号

当已经记有升、降变音记号的音还需临时升降半音时，要用"×"重升记号与"♭♭"重降记号来表示。这种临时变音如需还原成原位音时，用"♮♯"和"♮♭"记号标注。

另外，需要引起注意的是：在 ♯ 记号的调中，原来由升高半音构成的音阶中的某些音需要降低半音时，只要标注还原记号（♮）就等于该音降低了半音。如果还原成原位音，要再标注升记号。

在♭记号的调中，原来由降低半音构成的音阶中的某些音需要升高半音时，只要标注还原记号（♮）就等于该音升高了半音。如果还原成原位音，要再标注降记号（♭）。

六、识别五线谱的调号

1. 五线谱的调号

五线谱的调号是用记在谱号后面的升号（#）或降号（♭）来标记的。凡调中各音名所带的变音记号，都应集中标注于谱号后面该音名所处的音位上，用来表示这行谱表中该音的升降变化。这些集中记在谱号后面的变音记号，就是五线谱的"调号"。

五线谱、简谱调号对照表（高音谱表）

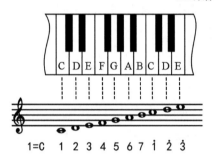

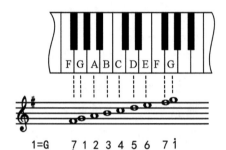

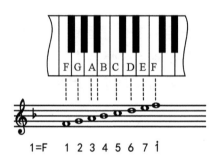

五线谱、简谱调号对照表（低音谱表）

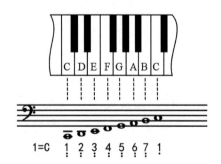

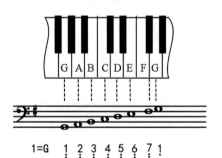

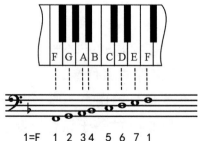

2. 识别调号的方法

对于习惯用首调唱名法视唱简谱的人来说，在视唱五线谱时首先要做的是找到调的主音位置（即 do 音在几线几间），这在视唱升降记号少的调时（如 C、G、F 调）一般容易识别和记忆，但对于那些升降记号比较多的调，在视唱时常常"不知从哪里下嘴"。那么，有没有一种便捷的方法帮助我们识别调号呢？下面，我们以 G 调（一个升号）、D 调（两个升号）和 F 调（一个降号）、♭B 调（两个降号）为例，研究一下调号中升降记号的规律：

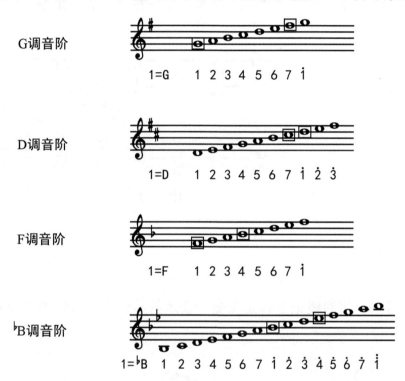

从 G、D 两调的谱表中可以看出，升号调中最后一个升号（最右侧）所在的线或间，就是该调 7 音（si）的位置；从 F、♭B 两调的谱表中可以看出，降号调中最后一个降号（最右侧）所在的线或间，就是该调 4 音（fa）的位置。由此，可以得出以下结论：升号调调号中最右侧的 ♯ 记号向上一个音位，就是该调 1 音（do）的位置；降号调调号中最右侧的 ♭ 记号向下四个或向上五个音位，就是该调 1 音(do)的位置。降号调还有一种更简便的记法，即：除 F 调（一个降号）外，其他所有降号调右数第二个号所在的线或间就是该调 1 音（do）的位置。

五线谱	简谱	变音记号	五线谱	简谱	变音记号	五线谱	简谱	变音记号	五线谱	简谱	变音记号
	1=C	没有记号		1=F	1个降号		1=C	没有记号		1=F	1个降号
	1=G	1个升号		1=♭B	2个降号		1=G	1个升号		1=♭B	2个降号
	1=D	2个升号		1=♭E	3个降号		1=D	2个升号		1=♭E	3个降号
	1=A	3个升号		1=♭A	4个降号		1=A	3个升号		1=♭A	4个降号
	1=E	4个升号		1=♭D	5个降号		1=E	4个升号		1=♭D	5个降号
	1=B	5个升号		1=♭G	6个降号		1=B	5个升号		1=♭G	6个降号
	1=♯F	6个升号		1=♭C	7个降号		1=♯F	6个升号		1=♭C	7个降号
	1=♯C	7个升号					1=♯C	7个升号			

七、和弦记法

　　在谱表中记录和弦时，根据和弦音出现的情况分为两种：柱式和弦——同时发声；分解和弦——先后发声。记录柱式和弦时，要将同时发声的和弦音上下对齐地写在同一节奏上。记录分解和弦时，按照发音的先后次序将各和弦音按时值要求分别写出。和弦中出现的变音记号要准确标注在该音前面。识读和弦时，根据调号采用首调唱名法唱奏比较方便。在确定分解和弦名称时，可先将小节中的各音统一在一拍上分析、辨别，然后再进行唱奏。

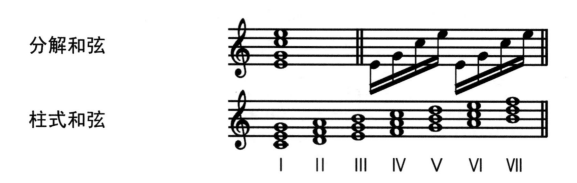

八、五线谱常用记号

　　1.辅助记号

　　（1）琶音记号——用曲线记在和弦左侧，表示将和弦中的各音按时值要求自下而上依次弹奏出来。如：

　　（2）连音线——用一条弧线"⌒"将两个以上不同高度的音连接起来，表示这些音要唱奏得圆滑、连贯。在声乐作品中，当歌词只有一个字而要唱成几个音时，就要用连音线将这几个音连接起来。连音线一般记在符头的一侧。例如：

（3）顿音记号——又称断音或跳音记号。标有顿音记号的音在唱奏时要将音符原时值缩短，使唱奏效果产生短促的跳跃感。根据时值缩短的程度不同，顿音记号有三种表示方法：

A.中跳音：保持原时值的一半时，用"•"记在符头上方或下方。

例如：记法 唱奏成

B.大跳音：保持原时值的四分之三时，用"·"加"⌒"弧线记在符头上方。

例如：记法 唱奏成

C.小跳音：保持原时值的四分之一时，用"▲"尖向符头方向记在符头上方或下方。

例如：记法 唱奏成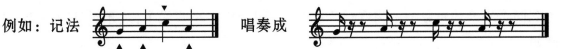

（4）保持音记号——在符头上方或下方标"－"记号，表示这些音要充分保持时值，唱奏得坚定有力，并略有断开的感觉。例如：

（5）延长记号——延长记号有三种用法。

A.在音符的上方标记"⌒·"，表示这些音符可根据音乐处理自由延长时值。

例如：

B.延长记号记在小节线上时，表示两小节间有短暂的停顿。

例如：

C.延长音记号记在双纵线上时，表示乐曲的结束。

例如：

2. 省略记号

（1）同音重复记号——用斜线记在相当于重复音总时值音符的符干上（全音符记在符头的上或下方），表示同音的重复。所记斜线的条数与重复音符的符尾条数相同。

例如： 记法 奏法 记法 奏法
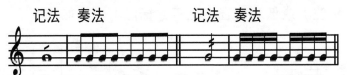

（2）震音记号——同一音符急速重复称为"震音"，用三条斜线记在音符的符干上（全音符记在符头的上或下方），表示在音的总时值内尽量急速地多次反复。

例如：

（3）音型重复记号——在同一小节内音型的重复，用斜线代替，斜线的个数与音型重复的次数相同。

例如：记法 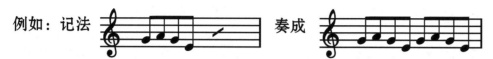 奏成

（4）小节重复记号——在第二小节重复前一小节内容时，用" "或" "记号代替。

例如：记法 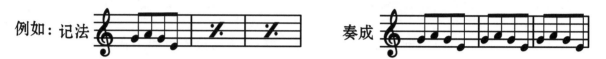 奏成

（5）两个小节的重复——将" "或" "记号记在小节线上，表示重复前两小节内容。

例如：

记法 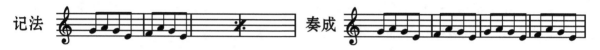 奏成

（6）八度记号——为省略过多的加线，在音符上方或下方标注"8va·········（或 8······）"记号，表示要将该范围内的音符移高（在上方标注）或移低（在下方标注）八度演奏。例如：

记法：　　　　　　　　　　　　　　　　奏成

（7）八度重复记号——在音符上方或下方记"8"表示要重复该音的高八度音（在上方标注）或低八度音（在下方标注）。例如：

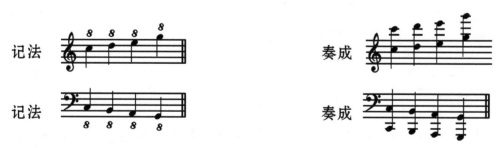

（8）多音八度重复记号——在旋律上方或下方记"con8·········"表示要重复该范围内各音的高八度音（在上方标注）或低八度音（在下方标注）。例如：

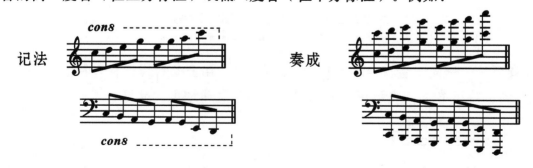

3. 常用反复记号

反复类型	表示方法	演奏顺序
从头反复记号	A｜B｜C :‖	A→B→C→A→B→C
从头反复记号	A｜B｜C ‖ *D.C.*	A→B→C→A→B→C
部分反复记号	A｜B ‖:C｜D :‖	A→B→C→D→C→D
部分反复记号	A｜B 𝄋 C｜D ‖ *D.S.*	A→B→C→D→C→D
不同结尾的反复	A｜B｜⌐1.⌐ C｜D:‖⌐2.⌐ E｜F ‖	A→B→C→D→A→B→E→F
跳跃反复记号	A｜B⊕ C｜D ‖⊕ E｜F ‖ *D.C.*	A→B→C→D→A→B→E→F
跳跃记号	⊕·········⊕	表示唱奏到"⊕"处跳过此记号之间部分
相同内容的反复（跨小节）	A｜✕｜✕ ‖	A→A→A表示第二、三小节反复第一小节
相同内容的反复（小节内）	｜A ✕.｜	表示第二拍反复第一拍
自由反复记号	｜A｜B｜C｜	表示记号内可自由反复若干次

4. 速度记号

音乐进行的快慢用速度来表示。用来标明乐曲进行快慢的记号称为速度记号。

音乐的速度对于表现乐曲的情绪、塑造音乐形象很有意义。例如激动、欢快的情绪通常用较快的速度来表现，中速则侧重于表现抒情及田园般的风格，颂歌、挽歌、葬礼曲等多用较慢的速度来表现。由此可见，乐曲速度把握得恰当与否，对作品情绪的表达以及形象的呈现至关重要。

A. 固定速度记号

	中 文	意大利文	每分钟拍数
慢速	庄 板	Grave	♩=40～42
	广 板	Largo	♩=44～46
	慢 板	Lento	♩=50～54
	柔 板	Adagio	♩=56～58
	小广板	Larghetto	♩=58～63
中速	行 板	Andante	♩=66～69
	小行板	Andantion	♩=72～80
	中 板	Moderato	♩=88～96
	小快板	Allegretto	♩=104～108
快速	快 板	Allegro	♩=112～132
	快而有生气	Vivace	♩=138～152
	急 速	Presto	♩=160～184
	更急速	Prestissimo	♩=184～208

B. 变化速度记号

中 文	意大利文缩写
渐 慢	*rit.* 或 *riten.* 或 *rall.*
渐 快	*Accel.*
渐慢渐强	*Allarg.*
渐慢渐弱	*Smorz.*
渐快而强	*String.*
恢复原来速度	*a tem.* 或 *a temp.*

说明：固定速度记号中的 =120 表示以四分音符为一拍，每分钟有 120 拍。

5. 常用表情术语

中 文	意大利文	中 文	意大利文
自如地	abbandono	欢庆地	festivo
亲切、温存地	accarezzevole	哀痛地	flebile
热情、冲动地	affettuoso	骄傲	fiero
激动、不安地	agitato	清新地	fresco
进行曲风格	alla marcia	如葬礼地	funebre
可爱地	amabile	狂暴地	furioso
柔情地	amoroso	诙谐地	giocoso
生动、活泼地	animato	华丽地、壮丽地	grandioso
热情地	appassionato	优美地	grazioso
辉煌地	brillante	激烈地、冲动地	impetuoso
滑稽地	buffo	纯洁地	innocente
如歌地	cantabile	哭泣地	largrimoso
幻想地	capriccioso	悲伤地	lamentoso
柔情地	con amore	轻巧地	leggiero
有活力地	con anima	阴郁地	lugubre
富有生气地	con brio	进行曲风格	martiale
温柔地、柔和地	con dolcezza	忧郁地	mesto
悲痛地	con dolore	田园风味地	Pastorale
有表情地	con espressione	壮丽地、光辉地	pomposo
热情地	con fuoco	平静地	quieto
优美地	con grazio	乡村风味地	rustico
活跃地	con moto	柔和地	soavemente
有生气地	con spirito	嘹亮地	sonore
柔和地、温柔地	dolce	喧哗地	strepitoso
悲哀地	dolente	恬静地	tranquillo

6. 力度记号

音乐中音的强弱用力度来表示。音乐的力度与音乐的其他要素一样，是塑造音乐形象和表达音乐内容的重要手段。用来标记力度强弱的记号称为力度记号。

中　文	意大利文缩写	中　文	意大利文缩写
最　弱	*ppp*	最　强	*fff*
很　弱	*pp*	突　强	*sf*
弱	*p*	渐　强	*cresc.* 或 ⟨
稍　弱	*mp*	渐　弱	*Dim.* 或 *decres.* 或 ⟩
稍　强	*mf*	强后即弱	*fp*
强	*f*	个别强音	>
很　强	*ff*		

7. 乐谱中的左、右手指记号

左 手 手 指	记　　号	右 手 手 指	记　　号
食　指	**1**	拇　指	**p**
中　指	**2**	食　指	**i**
无 名 指	**3**	中　指	**m**
小　指	**4**	无 名 指	**a**
空　弦	**0**	小　指	**ch**

学习本书的读者可能还需要：

编著 / 唐文通
定价 / 39.80元
规格 / 大16开
页数 / 285

全国各大书店（城）均有销售，敬请垂询
邮购电话：010-64518888
网址：http://www.cip.com.cn
地址：北京市东城区青年湖南街13号
邮编：100011

学习本书的读者可能还需要：

编著 / 许三求
定价 / 32.00元
规格 / 大16开
页数 / 228

全国各大书店（城）均有销售，敬请垂询
邮购电话：010-64518888
网址：http://www.cip.com.cn
地址：北京市东城区青年湖南街13号
邮编：100011

学习本书的读者可能还需要：